陳澄波全集
CHEN CHENG-PO CORPUS

第十二卷・論評（Ｉ）
Volume 12 · Comments（Ｉ）

策劃／財團法人陳澄波文化基金會
發行／財團法人陳澄波文化基金會
　　　中央研究院臺灣史研究所
出版／藝術家出版社

感 謝
APPRECIATE

文化部 Ministry of Culture

嘉義市政府 Chiayi City Government

臺北市立美術館 Taipei Fine Arts Museum

高雄市立美術館 Kaohsiung Museum of Fine Arts

台灣創價學會 Taiwan Soka Association

尊彩藝術中心 Liang Gallery

吳慧姬女士 Ms. WU HUI-CHI

陳澄波全集
CHEN CHENG-PO CORPUS

第十二卷 · 論評（Ⅰ）

Volume 12 · Comments（Ⅰ）

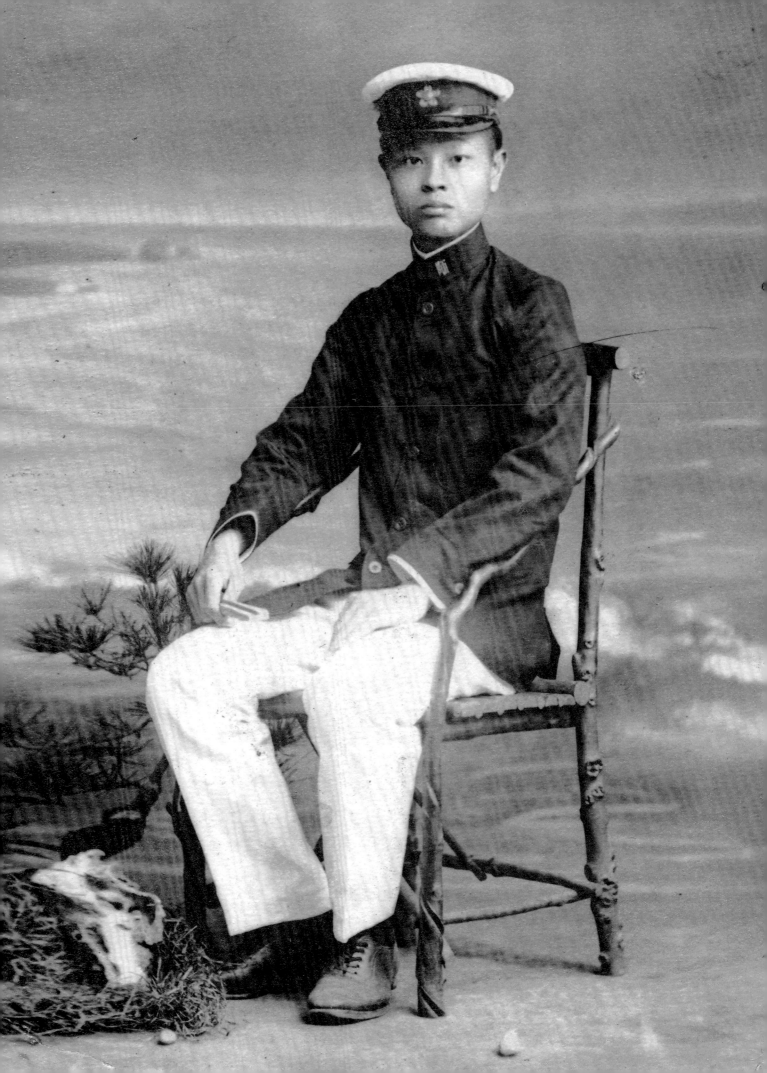

目 錄

Contents

榮譽董事長 序

家父陳澄波先生生於臺灣割讓給日本的乙未（1895）之年，罹難於戰後動亂的二二八事件（1947）之際。可以說：家父的生和死，都和歷史的事件有關；他本人也成了歷史的人物。

家父的不幸罹難，或許是一樁歷史的悲劇；但家父的一生，熱烈而精采，應該是一齣藝術的大戲。他是臺灣日治時期第一個油畫作品入選「帝展」的重要藝術家；他的一生，足跡跨越臺灣、日本、中國等地，居留上海期間，也榮膺多項要職與榮譽，可說是一位生活得極其精彩的成功藝術家。

個人幼年時期，曾和家母、家姊共赴上海，與父親團聚，度過一段相當愉快、難忘的時光。父親的榮光，對當時尚屬童稚的我，雖不能完全理解，但隨著年歲的增長，即使家父辭世多年，每每思及，仍覺益發同感驕傲。

父親的不幸罹難，伴隨而來的是政治的戒嚴與社會疑慮的眼光，但母親以她超凡的意志與勇氣，完好地保存了父親所有的文件、史料與畫作。即使隻紙片字，今日看來，都是如此地珍貴、難得。

感謝中央研究院翁啟惠院長和臺灣史研究所謝國興所長的應允共同出版，讓這些珍貴的史料、畫作，能夠從家族的手中，交付給社會，成為全民共有共享的資產；也感謝基金會所有董事的支持，尤其是總主編蕭瓊瑞教授和所有參與編輯撰文的學者們辛勞的付出。

期待家父的努力和家母的守成，都能夠透過這套《全集》的出版，讓社會大眾看到，給予他們應有的定位，也讓家父的成果成為下一代持續努力精進的基石。

我が父陳澄波は、台湾が日本に割譲された乙未（1895）の年に生まれ、戦後の騒乱の228事件（1947）の際に、乱に遭われて不審判で処刑されました。父の生と死は謂わば、歴史事件と関ったことだけではなく、その本人も歴史的な人物に成りました。

父の不幸な遭難は、一つの歴史の悲劇であるに違いません。だが、彼の生涯は、激しくて素晴らしいもので、一つの芸術の偉大なドラマであることとも言えよう。彼は、台湾の殖民時代に、初めで日本の「帝国美術展覧会」に入選した重要な芸術家です。彼の生涯のうちに、台湾は勿論、日本、中国各地を踏みました。上海に滞在していたうちに、要職と名誉が与えられました。それらの面から見れば、彼は、極めて成功した芸術家であるに違いません。

幼い時期、私は、家父との団欒のために、母と姉と一緒に上海に行き、すごく楽しくて忘れられない歳月を過ごしました。その時、尚幼い私にとって、父の輝き仕事が、完全に理解できなっかものです。だが、歳月の経つに連れて、父が亡くなった長い歳月を経たさえも、それらのことを思い出すと、彼の仕事が益々感心するようになりました。

父の政治上の不幸な非命の死のせいで、その後の戒厳令による厳しい状況と社会からの疑わしい眼差しの下で、母は非凡な意志と勇気をもって、父に関するあらゆる文献、資料と作品を完璧に保存しました。その中での僅かな資料であるさえも、今から見れば、貴重且大切なものになれるでしょう。

この度は、中央研究院長翁啟恵と台湾史研究所所長謝国興のお合意の上で、これらの貴重な文献、作品を共同に出版させました。終に、それらが家族の手から社会に渡され、我が文化の共同的な資源になりました。基金会の理事全員の支持を得ることを感謝するとともに、特に総編集者である蕭瓊瑞教授とあらゆる編集作者たちのご苦労に心より謝意を申し上げます。

この《全集》の出版を通して、父の努力と母による父の遺物の守りということを皆さんに見せ、評価が下させられることを期待します。また、父の成果がその後の世代の精力的に努力し続ける基盤になれるものを深く望んでおります。

財團法人陳澄波文化基金會
榮譽董事長
2012.3

Foreword from the Honorary Chairman

My father was born in the year Taiwan was ceded to Japan (1895) and died in the turbulent post-war period when the 228 Incident took place (1947). His life and death were closely related to historical events, and today, he himself has become a historical figure.

The death of my father may have been a part of a tragic event in history, but his life was a great repertoire in the world of art. One of his many oil paintings was the first by a Taiwanese artist featured in the Imperial Fine Arts Academy Exhibition. His life spanned Taiwan, Japan and China and during his residency in Shanghai, he held important positions in the art scene and obtained numerous honors. It can be said that he was a truly successful artist who lived an extremely colorful life.

When I was a child, I joined my father in Shanghai with my mother and elder sister where we spent some of the most pleasant and unforgettable days of our lives. Although I could not fully appreciate how venerated my father was at the time, as years passed and even after he left this world a long time ago, whenever I think of him, I am proud of him.

The unfortunate death of my father was followed by a period of martial law in Taiwan which led to suspicion and distrust by others towards our family. But with unrelenting will and courage, my mother managed to preserve my father's paintings, personal documents, and related historical references. Today, even a small piece of information has become a precious resource.

I would like to express gratitude to Wong Chi-huey, president of Academia Sinica, and Hsieh Kuo-hsing, director of the Institute of Taiwan History, for agreeing to publish the *Chen Cheng-po Corpus* together. It is through their effort that all the precious historical references and paintings are delivered from our hands to society and shared by all. I am also grateful for the generous support given by the Board of Directors of our foundation. Finally, I would like to give special thanks to Professor Hsiao Chong-ray, our editor-in-chief, and all the scholars who participated in the editing and writing of the *Chen Cheng-po Corpus*.

Through the publication of the *Chen Cheng-po Corpus*, I hope the public will see how my father dedicated himself to painting, and how my mother protected his achievements. They deserve recognition from the society of Taiwan, and I believe my father's works can lay a solid foundation for the next generation of Taiwan artists.

Honorary Chairman, Chen Cheng-po Cultural Foundation
Chen Tsung-kuang
2012.3

院長 序

　　嘉義鄉賢陳澄波先生，是日治時期臺灣最具代表性的本土畫家之一，1926年他以西洋畫作〔嘉義街外〕入選日本畫壇最高榮譽的「日本帝國美術展覽會」，是當時臺灣籍畫家中的第一人；翌年再度以〔夏日街景〕入選「帝展」，奠定他在臺灣畫壇的先驅地位。1929年陳澄波完成在日本的專業繪畫教育，隨即應聘前往上海擔任新華藝術專校西畫教席，當時也是臺灣畫家第一人。然而陳澄波先生不僅僅是一位傑出的畫家而已，更重要的是他作為一個臺灣知識份子與文化人，在當時臺灣人面對中國、臺灣、日本之間複雜的民族、國家意識與文化認同問題上，反映在他的工作、經歷、思想等各方面的代表性，包括對傳統中華文化的繼承、臺灣地方文化與生活價值的重視（以及對臺灣土地與人民的熱愛）、日本近代性文化（以及透過日本而來的西方近代化）之吸收，加上戰後特殊時局下的不幸遭遇等，已使陳澄波先生成為近代臺灣史上的重要人物，我們今天要研究陳澄波，應該從臺灣歷史的整體宏觀角度切入，才能深入理解。

　　中央研究院臺灣史研究所此次受邀參與《陳澄波全集》的資料整輯與出版事宜，十分榮幸。臺史所近幾年在收集整理臺灣民間資料方面累積了不少成果，臺史所檔案館所收藏的臺灣各種官方與民間文書資料，包括實物與數位檔案，也相當具有特色，與各界合作將資料數位化整理保存的專業經驗十分豐富，在這個領域可說居於領導地位。我們相信臺灣歷史研究的深化需要多元的觀點與重層的探討，這一次臺史所有機會與財團法人陳澄波文化基金會合作共同出版《陳澄波全集》，以及後續協助建立數位資料庫，一方面有助於將陳澄波先生的相關資料以多元方式整體呈現，另一方面也代表在研究與建構臺灣歷史發展的主體性目標上，多了一項有力的材料與工具，值得大家珍惜善用。

<div align="right">

臺北南港／中央研究院
院長
2012.3
</div>

Foreword from the President of the Academia Sinica

Mr. Chen Cheng-po, a notable citizen of Chiayi, was among the most representative painters of Taiwan during Japanese rule. In 1926, his oil painting *Outside Chiayi Street* was featured in Imperial Fine Arts Academy Exhibition. This made him the first Taiwanese painter to ever attend the top-honor painting event. In the next year, his work *Summer Street Scene* was selected again to the Imperial Exhibition, which secured a pioneering status for him in the local painting scene. In 1929, as soon as Chen completed his painting education in Japan, he headed for Shanghai under invitation to be an instructor of Western painting at Xinhua Art College. Such cordial treatment was unprecedented for Taiwanese painters. Chen was not just an excellent painter. As an intellectual his work, experience and thoughts in the face of the political turmoil in China, Taiwan and Japan, reflected the pivotal issues of national consciousness and cultural identification of all Taiwanese people. The issues included the passing on of Chinese cultural traditions, the respect for the local culture and values (and the love for the island and its people), and the acceptance of modern Japanese culture. Together with these elements and his unfortunate death in the post-war era, Chen became an important figure in the modern history of Taiwan. If we are to study the artist, we would definitely have to take a macroscopic view to fully understand him.

It is an honor for the Institute of Taiwan History of the Academia Sinica to participate in the editing and publishing of the *Chen Cheng-po Corpus*. The institute has achieved substantial results in collecting and archiving folk materials of Taiwan in recent years, the result an impressive archive of various official and folk documents, including objects and digital files. The institute has taken a pivotal role in digital archiving while working with professionals in different fields. We believe that varied views and multi-faceted discussion are needed to further the study of Taiwan history. By publishing the *corpus* with the Chen Cheng-po Cultural Foundation and providing assistance in building a digital database, the institute is given a wonderful chance to present the artist's literature in a diversified yet comprehensive way. In terms of developing and studying the subjectivity of Taiwan history, such a strong reference should always be cherished and utilized by all.

President of the Academia Sinica
Nangang, Taipei
Wong Chi-huey
2012.3

11

總主編 序

　　作為臺灣第一代西畫家，陳澄波幾乎可以和「臺灣美術」劃上等號。這原因，不僅僅因為他是臺灣畫家中入選「帝國美術展覽會」（簡稱「帝展」）的第一人，更由於他對藝術創作的投入與堅持，以及對臺灣美術運動的推進與貢獻。

　　出生於乙未割臺之年（1895）的陳澄波，父親陳守愚先生是一位精通漢學的清末秀才；儘管童年的生活，主要是由祖母照顧，但陳澄波仍從父親身上傳承了深厚的漢學基礎與強烈的祖國意識。這些養分，日後都成為他藝術生命重要的動力。

　　1917年臺灣總督府國語學校畢業，1918年陳澄波便與同鄉的張捷女士結縭，並分發母校嘉義公學校服務，後調往郊區的水崛頭公學校。未久，便因對藝術創作的強烈慾望，在夫人的全力支持下，於1924年，服完六年義務教學後，毅然辭去人人稱羨的安定教職，前往日本留學，考入東京美術學校圖畫師範科。

　　1926年，東京美校三年級，便以〔嘉義街外〕一作，入選第七回「帝展」，為臺灣油畫家入選之第一人，震動全島。1927年，又以〔夏日街景〕再度入選。同年，本科結業，再入研究科深造。

　　1928年，作品〔龍山寺〕也獲第二屆「臺灣美術展覽會」（簡稱「臺展」）「特選」。隔年，東美畢業，即前往上海任教，先後擔任「新華藝專」西畫科主任教授，及「昌明藝專」、「藝苑研究所」等校西畫教授及主任等職。此外，亦代表中華民國參加芝加哥世界博覽會，同時入選全國十二代表畫家。其間，作品持續多次入選「帝展」及「臺展」，並於1929年獲「臺展」無鑑查展出資格。

　　居滬期間，陳澄波教學相長、奮力創作，留下許多大幅力作，均呈現特殊的現代主義思維。同時，他也積極參與新派畫家活動，如「決瀾社」的多次籌備會議。他生性活潑、熱力四射，與傳統國畫家和新派畫家均有深厚交誼。

　　唯1932年，爆發「一二八」上海事件，中日衝突，這位熱愛祖國的臺灣畫家，竟被以「日僑」身份，遭受排擠，險遭不測，並被迫於1933年離滬返臺。

　　返臺後的陳澄波，將全生命奉獻給故鄉，邀集同好，組成「臺陽美術協會」，每年舉辦年展及全島巡迴展，全力推動美術提升及普及的工作，影響深遠。個人創作亦於此時邁入高峰，色彩濃郁活潑，充份展現臺灣林木翁鬱、地貌豐美、人群和善的特色。

　　1945年，二次大戰終了，臺灣重回中國統治，他以興奮的心情，號召眾人學說「國語」，並加入「三民主義青年團」，同時膺任第一屆嘉義市參議會議員。1947年年初，爆發「二二八事件」，他代表市民前往水上機場協商、慰問，卻遭扣留羈押；並於3月25日上午，被押往嘉義火車站前廣場，槍決示眾，熱血流入他日夜描繪的故鄉黃泥土地，留給後人無限懷思。

　　陳澄波的遇難，成為戰後臺灣歷史中的一項禁忌，有關他的生平、作品，也在許多後輩的心中逐漸模糊淡忘。儘管隨著政治的逐漸解嚴，部分作品開始重新出土，並在國際拍賣場上屢創新高；但學界對他的生平、創作之理解，仍停留在有限的資料及作品上，對其獨特的思維與風格，也難以一窺全貌，更遑論一般社會大眾。

　　以「政治受難者」的角色來認識陳澄波，對這位一生奉獻給藝術的畫家而言，顯然是不公平的。歷經三代人的含冤、忍辱、保存，陳澄波大量的資料、畫作，首次披露在社會大眾的面前，這當中還不包括那些因白蟻蛀蝕

而毀壞的許多作品。

　　個人有幸在1994年，陳澄波百年誕辰的「陳澄波‧嘉義人學術研討會」中，首次以「視覺恆常性」的角度，試圖詮釋陳氏那種極具個人獨特風格的作品；也得識陳澄波的長公子陳重光老師，得悉陳澄波的作品、資料，如何一路從夫人張捷女士的手中，交到重光老師的手上，那是一段滄桑而艱辛的歷史。大約兩年前（2010），重光老師的長子立栢先生，從職場退休，在東南亞成功的企業經營經驗，讓他面對祖父的這批文件、史料及作品時，迅速地知覺這是一批不僅屬於家族，也是臺灣社會，乃至近代歷史的珍貴文化資產，必須要有一些積極的作為，進行永久性的保存與安置。於是大規模作品修復的工作迅速展開；2011年至2012年之際，兩個大型的紀念展：「切切故鄉情」與「行過江南」，也在高雄市立美術館、臺北市立美術館先後且重疊地推出。眾人才驚訝這位生命不幸中斷的藝術家，竟然留下如此大批精采的畫作，顯然真正的「陳澄波研究」才剛要展開。

　　基於為藝術家留下儘可能完整的生命記錄，也基於為臺灣歷史文化保留一份長久被壓縮、忽略的珍貴資產，《陳澄波全集》在眾人的努力下，正式啟動。這套全集，合計十八卷，前十卷為大八開的巨型精裝圖版畫冊，分別為：第一卷的油畫，搜羅包括僅存黑白圖版的作品，約近300餘幅；第二卷為炭筆素描、水彩畫、膠彩畫、水墨畫及書法等，合計約241件；第三卷為淡彩速寫，約400餘件，其中淡彩裸女占最大部分，也是最具特色的精采力作；第四卷為速寫（I），包括單張速寫約1103件；第五卷為速寫（II），分別出自38本素描簿中約1200餘幅作品；第六、七卷為個人史料（I）、（II），分別包括陳氏家族照片、個人照片、書信、文書、史料等；第八、九卷為陳氏收藏，包括相當完整的「帝展」明信片，以及各式畫冊、圖書；第十卷為相關文獻資料，即他人對陳氏的研究、介紹、展覽及相關周邊產品。

　　至於第十一至十八卷，為十六開本的軟精裝，以文字為主，分別包括：第十一卷的陳氏文稿及筆記；第十二、十三卷的評論集，即歷來對陳氏作品研究的文章彙集；第十四卷的二二八相關史料，以和陳氏相關者為主；第十五至十七卷，為陳氏作品歷年來的修復報告及材料分析；第十八卷則為陳氏年譜，試圖立體化地呈現藝術家生命史。

　　對臺灣歷史而言，陳澄波不只是個傑出且重要的畫家，同時他也是一個影響臺灣深遠（不論他的生或他的死）的歷史人物。《陳澄波全集》由財團法人陳澄波文化基金會和中央研究院臺灣史研究所共同發行出版，正是名實合一地呈現了這樣的意義。

　　感謝為《全集》各冊盡心分勞的學界朋友們，也感謝執行編輯賴鈴如、何冠儀兩位小姐的辛勞；同時要謝謝藝術家出版社何政廣社長，尤其他的得力助手美編柯美麗小姐不厭其煩的付出。當然《全集》的出版，背後最重要的推手，還是陳重光老師和他的長公子立栢夫婦，以及整個家族的支持。這件歷史性的工程，將為臺灣歷史增添無限光采與榮耀。

<div align="right">

《陳澄波全集》總主編
國立成功大學歷史系所教授　蕭瓊瑞

</div>

Foreword from the Editor-in-Chief

As an important first-generation painter, the name Chen Cheng-po is virtually synonymous with Taiwan fine arts. Not only was Chen the first Taiwanese artist featured in the Imperial Fine Arts Academy Exhibition (called "Imperial Exhibition" hereafter), but he also dedicated his life toward artistic creation and the advocacy of art in Taiwan.

Chen Cheng-po was born in 1895, the year Qing Dynasty China ceded Taiwan to Imperial Japan. His father, Chen Shou-yu, was a Chinese imperial scholar proficient in Sinology. Although Chen's childhood years were spent mostly with his grandmother, a solid foundation of Sinology and a strong sense of patriotism were fostered by his father. Both became Chen's impetus for pursuing an artistic career later on.

In 1917, Chen Cheng-po graduated from the Taiwan Governor-General's Office National Language School. In 1918, he married his hometown sweetheart Chang Jie. He was assigned a teaching post at his alma mater, the Chiayi Public School and later transferred to the suburban Shuikutou Public School. Chen resigned from the much envied post in 1924 after six years of compulsory teaching service. With the full support of his wife, he began to explore his strong desire for artistic creation. He then travelled to Japan and was admitted into the Teacher Training Department of the Tokyo School of Fine Arts.

In 1926, during his junior year, Chen's oil painting *Outside Chiayi Street* was featured in the 7th Imperial Exhibition. His selection caused a sensation in Taiwan as it was the first time a local oil painter was included in the exhibition. Chen was featured at the exhibition again in 1927 with *Summer Street Scene*. That same year, he completed his undergraduate studies and entered the graduate program at Tokyo School of Fine Arts.

In 1928, Chen's painting *Longshan Temple* was awarded the Special Selection prize at the second Taiwan Fine Arts Exhibition (called "Taiwan Exhibition" hereafter). After he graduated the next year, Chen went straight to Shanghai to take up a teaching post. There, Chen taught as a Professor and Dean of the Western Painting Departments of the Xinhua Art College, Changming Art School, and Yiyuan Painting Research Institute. During this period, his painting represented the Republic of China at the Chicago World Fair, and he was selected to the list of Top Twelve National Painters. Chen's works also featured in the Imperial Exhibition and the Taiwan Exhibition many more times, and in 1929 he gained audit exemption from the Taiwan Exhibition.

During his residency in Shanghai, Chen Cheng-po spared no effort toward the creation of art, completing several large-sized paintings that manifested distinct modernist thinking of the time. He also actively participated in modernist painting events, such as the many preparatory meetings of the Dike-breaking Club. Chen's outgoing and enthusiastic personality helped him form deep bonds with both traditional and modernist Chinese painters.

Yet in 1932, with the outbreak of the 128 Incident in Shanghai, the local Chinese and Japanese communities clashed. Chen was outcast by locals because of his Japanese expatriate status and nearly lost his life amidst the chaos. Ultimately, he was forced to return to Taiwan in 1933.

On his return, Chen devoted himself to his homeland. He invited like-minded enthusiasts to found the Tai Yang Art Society, which held annual exhibitions and tours to promote art to the general public. The association was immensely successful and had a profound influence on the development and advocacy for fine arts in Taiwan. It was during this period that Chen's creative expression climaxed — his use of strong and lively colors fully expressed the verdant forests, breathtaking landscape and friendly people of Taiwan.

When the Second World War ended in 1945, Taiwan returned to Chinese control. Chen eagerly called on everyone around him to adopt the new national language, Mandarin. He also joined the Three Principles of the People Youth Corps, and served as a councilor of the Chiayi City Council in its first term. Not long after, the 228 Incident broke out in early 1947. On behalf of the Chiayi citizens, he went to the Shueishang Airport to negotiate with and appease Kuomintang troops, but instead was detained and imprisoned without trial. On the morning of March 25, he was publicly executed at the Chiayi Train Station Plaza. His warm blood flowed down onto the land which he had painted day and night, leaving only his works and memories for future generations.

The unjust execution of Chen Cheng-po became a taboo topic in postwar Taiwan's history. His life and works were gradually lost to the minds of the younger generation. It was not until martial law was lifted that some of Chen's works re-emerged and were sold at record-breaking prices at international auctions. Even so, the academia had little to go on about his life and works due to scarce resources. It was a difficult task for most scholars to research and develop a comprehensive view of Chen's unique philosophy and style given the limited

resources available, let alone for the general public.

Clearly, it is unjust to perceive Chen, a painter who dedicated his whole life to art, as a mere political victim. After three generations of suffering from injustice and humiliation, along with difficulties in the preservation of his works, the time has come for his descendants to finally reveal a large quantity of Chen's paintings and related materials to the public. Many other works have been damaged by termites.

I was honored to have participated in the "A Soul of Chiayi: A Centennial Exhibition of Chen Cheng-po" symposium in celebration of the artist's hundredth birthday in 1994. At that time, I analyzed Chen's unique style using the concept of visual constancy. It was also at the seminar that I met Chen Tsung-kuang, Chen Cheng-po's eldest son. I learned how the artist's works and documents had been painstakingly preserved by his wife Chang Jie before they were passed down to their son. About two years ago, in 2010, Chen Tsung-kuang's eldest son, Chen Li-po, retired. As a successful entrepreneur in Southeast Asia, he quickly realized that the paintings and documents were precious cultural assets not only to his own family, but also to Taiwan society and its modern history. Actions were soon taken for the permanent preservation of Chen Cheng-po's works, beginning with a massive restoration project. At the turn of 2011 and 2012, two large-scale commemorative exhibitions that featured Chen Cheng-po's works launched with overlapping exhibition periods — "Nostalgia in the Vast Universe" at the Kaohsiung Museum of Fine Arts and "Journey through Jiangnan" at the Taipei Fine Arts Museum. Both exhibits surprised the general public with the sheer number of his works that had never seen the light of day. From the warm reception of viewers, it is fair to say that the Chen Cheng-po research effort has truly begun.

In order to keep a complete record of the artist's life, and to preserve these long-repressed cultural assets of Taiwan, we publish the *Chen Cheng-po Corpus* in joint effort with coworkers and friends. The works are presented in 18 volumes, the first 10 of which come in hardcover octavo deluxe form. The first volume features nearly 300 oil paintings, including those for which only black-and-white images exist. The second volume consists of 241 calligraphy, ink wash painting, glue color painting, charcoal sketch, watercolor, and other works. The third volume contains more than 400 watercolor sketches most powerfully delivered works that feature female nudes. The fourth volume includes 1,103 sketches. The fifth volume comprises 1,200 sketches selected from Chen's 38 sketchbooks. The artist's personal historic materials are included in the sixth and seventh volumes. The materials include his family photos, individual photo shots, letters, and paper documents. The eighth and ninth volumes contain a complete collection of Empire Art Exhibition postcards, relevant collections, literature, and resources. The tenth volume consists of research done on Chen Cheng-po, exhibition material, and other related information.

Volumes eleven to eighteen are paperback decimo-sexto copies mainly consisting of Chen's writings and notes. The eleventh volume comprises articles and notes written by Chen. The twelfth and thirteenth volumes contain studies on Chen. The historical materials on the 228 Incident included in the fourteenth volumes are mostly focused on Chen. The fifteen to seventeen volumes focus on restoration reports and materials analysis of Chen's artworks. The eighteenth volume features Chen's chronology, so as to more vividly present the artist's life.

Chen Cheng-po was more than a painting master to Taiwan — his life and death cast lasting influence on the Island's history. The *Chen Cheng-po Corpus*, jointly published by the Chen Cheng-po Cultural Foundation and the Institute of Taiwan History of Academia Sinica, manifests Chen's importance both in form and in content.

I am grateful to the scholar friends who went out of their way to share the burden of compiling the *corpus*; to executive editors Lai Ling-ju and Ho Kuan-yi for their great support; and Ho Cheng-kuang, president of Artist Publishing co. and his capable art editor Ke Mei-li for their patience and support. For sure, I owe the most gratitude to Chen Tsung-kuang; his eldest son Li-po and his wife Hui-ling; and the entire Chen family for their support and encouragement in the course of publication. This historic project will bring unlimited glamour and glory to the history of Taiwan.

Editor-in-Chief, *Chen Cheng-po Corpus*
Professor, Department of History, National Cheng Kung University
Hsiao Chong-ray

Chong-ray Hsiao

陳澄波相關文獻與研究的歷史檢視

　　陳澄波與臺灣美術史的研究息息相關，其重要性不僅在於畫家本人的作品內涵，其養成背景、求學經歷、畫展獲獎、畫會活動、身後紀念、研究推廣等，所涉足的範疇幾乎便是一部美術史，既廣且深，極具代表性。本文以此為核心，探討歷來相關文獻論述陳氏的發展過程，這些論著包括了對於畫家生平的口述歷史與訪談，在畫作出土之後逐漸增加的新聞報導（其中又包括相當數量的藝術市場報導），以及隨著臺灣美術史學術發展而愈趨深化的研究論文、圖錄論述等，都豐富了今日吾人對於陳澄波畫作內涵的肯定與理解。隨著學界出版《陳澄波全集》以及百二東亞巡迴大展的舉辦，也意味著出土史料將帶動下一波研究的進展與突破。以下藉由《陳澄波全集》第12、13卷收錄的史料，作一概略回顧。

一、日本殖民時期的報導評述

　　歷來有關陳澄波的論述，以1917年的報導為最早。報導中記載他在臺北國語學校畢業後，回到嘉義公學校擔任訓導。這些初期的相關新聞，多以陳澄波的人事活動紀錄為主。[1]

　　首次出現評論陳澄波作品的文獻，則是他的啟蒙老師石川欽一郎於1926年10月15日寫的〈談陳澄波的入選畫〉，認為畫面相當細碎，畫法較為繁瑣，呈現稚拙的畫風，但因陳氏的努力認真，使畫作表現得強而有力。[2]後來井汲清治在《讀賣新聞》發表的〈帝展西洋畫的印象（二）〉一文中，評論陳氏入選帝展的〔嘉義街外〕之筆力，呈現出畫家的人格及素樸的畫面。[3]同年，陳澄波在東京參與的畫會槐樹社同仁，也注意到他的畫風是有趣、純真無邪的傾向。[4]而在1927年的首次個展後，《臺灣日日新報》的記者也在展覽報導中，注意到陳澄波的畫作帶有南畫渲染的作法。[5]1928年，《臺灣日日新報》為強化臺展的宣傳，開始以〈畫室巡禮〉專欄，訪問臺灣多位知名畫家，從而記錄了陳氏對於自述想表現的是「龍山寺的莊嚴之圖並配以亞熱帶氣氛的盛夏」，作為揚名臺展的創作目標。[6]

　　陳澄波赴上海後，開始出現在中國的知名報刊上。1929年，第一屆全國美展的參展作品，使得論者張澤厚注意到他的〔早春〕與〔綢坊之午後〕等兩件作品，實為難得的構圖、筆觸及題材。[7]同年，本島藝術家組成的美術團體赤島社誕生，為了與官辦的臺展較量，定於每年春天舉辦展覽。石川欽一郎在參觀赤島社展後，評論陳澄波參展的〔西湖風景〕表現手法與色彩協調上不夠融洽。[8]1930年第四屆臺展中，N生注意到陳氏作品〔蘇州虎丘山〕，難得呈現出中國水墨畫的意境。[9]到了1931年的赤島展，陳澄波自畫像作品〔男之像〕也被評論其黏稠筆法較為獨特。[10]1932年陳澄波回臺灣後，《臺灣新民報》記者採訪時，提出了他早期較完整的創作自述：

　　　　我所不斷嘗試以及極力想表現的是，自然和物體形象的存在，這是第一點。將投射於腦裡的影像，反覆推敲與重新精煉後，捕捉值得描寫的瞬間，這是第二點。第三點就是作品必須具有Something。以上是我的作畫態度。還有，就作畫風格而言，雖然我們所使用的新式顏料是舶來品，但題材本身，不，應該說畫本身非東洋式不可。另外，世界文化的中心雖然是在莫斯科，我想我們也應盡一己微薄之力，將文化落實於東洋。[11]

　　1933年，回臺後的陳澄波常在中部寫生，曾論及他在創作的態度及心境是要表達一切線條的動態，並以筆觸

的手法，使得畫面更生動。[12]1935年陳澄波的個展、團體展接連不斷。其中，野村幸一在臺陽展中，注意到了陳澄波極為擅長點景人物，但也發現他的作品有太過強調和諧感的傾向。[13]1935年也是臺灣畫壇追求藝術純粹性的關鍵轉折，陳清汾形容此時畫壇已知超現實主義的觀念，從而分出新表現派和新寫實派等兩個繪畫流派，而陳澄波的作品即是新寫實主義的代表之一。[14]不過，陳澄波本人論及自己的作品取材與表現手法時，並不刻意執著寫實，反而強調自己的畫風立足於「作為東洋人中的東洋人」，因此畫作應發揮出東洋氣氛。[15]1936年，臺展十周年時，評論者錦鴻生（林錦鴻）在展覽中，觀察到陳澄波的作品〔岡〕之筆觸及線條有趣，使整體畫面呈現動態感，但太過熱鬧，不過也表現出陳澄波的個性。[16]

　　1940年，吳天賞在《臺灣藝術》雜誌中的，發表〈臺陽展洋畫評〉一文，他認為在臺陽展值得注目的畫家中，陳澄波的〔日出〕之作，難得呈現了畫家的霸氣性格。[17]1943年，王白淵在第六回府展評論中論及陳澄波是一位不失童心的可愛畫家，雖期盼他能表現更具深度與「侘寂」的作品，但其〔新樓〕「仍然顯示其獨自的境地」。[18]戰爭期間，陳澄波仍創作不綴，仍有相關活動報導。

二、從埋沒到出土：戰後至解嚴

　　戰後的文獻中，我們可看到陳澄波曾短暫擔任過部分諮詢性的服務工作，隨後不幸在二二八事件遇難，為臺灣美術界一大損失。1947年陳澄波遇難後，首度出現在期刊媒體上的記載，是1955年王白淵發表的〈臺灣美術運動史〉。[19]王白淵此文，著重於臺籍畫家在日本殖民時期的參展、畫會經歷之記錄，強調畫家活動作為「美術運動」，實為民族抗日活動下的一環。文中，王白淵對於陳澄波個人與畫作並未個別分析，而是採取了與其他畫家相同的處理方式，將畫家併入臺、府展與臺陽美術協會等活動來記錄。但值得注意的是，刊載此文的《臺北文物》三卷四期中，除了王白淵此文，以及林玉山、郭雪湖、楊三郎等人對各自畫業的回憶自述外，另有多張畫壇活動、與作品照片刊出，陳澄波及其作品的照片亦在其中。

　　根據陳重光先生的口述，在陳澄波罹難之後，許多過去的畫壇至交，也不敢再來陳家走動，可見風聲鶴唳之緊張情勢。《臺北文物》在白色恐怖最嚴重的1950年代中期，雖未詳述陳澄波個人的經歷，卻甘冒風險，刊出其照片，殊為勇氣可貴。[20]

　　此後的二十年間，陳澄波逐漸為畫壇淡忘。直到1975年，謝里法憑藉在美國各大學圖書館中所見的戰前臺灣史料，以及與臺籍前輩畫家如郭雪湖、林玉山、李梅樹等人的通信，開始撰寫發表「日據時期臺灣美術運動史」，他引用民族運動者楊肇嘉的觀點：「堅信一個畫家能夠把他的作品掛在全日本最高等的藝術展覽——帝展裡的一面牆上，就是臺灣人的精神表現，它的力量比起在任何一個街頭上的演講都來得有效」。[21]這種觀點，延續了王白淵的美術運動史觀。[22]在謝氏的《日據時代臺灣美術運動史》書中第一部「新美術的黎明時代」中，以「虛架的一座橋，為的是徘徊——油彩的化身陳澄波」為標題，來描述陳澄波的畫業。[23]

　　隨著1970年代文藝界在鄉土運動下本土意識的萌生，以及《雄獅美術》、《藝術家》的努力發掘，日本殖民時期「前輩美術家」在1970年代後半期開始受到美術媒體的重視。1979年11月29日，春之藝廊舉辦了「陳澄波

遺作展」[24]，展出八十餘件由遺孀張捷女士多年來悉心保存的畫作，佈展時，楊三郎、李梅樹曾前來指導佈展。此展是在陳氏受難三十餘年後作品的首度公開展出，開幕隔日副總統謝東閔便前往觀展，展期間也有多位故舊如陳進前來觀展。同年（1979）6月及12月，《雄獅美術》也在「美術家專輯」中製作了陳澄波專輯，收錄了張義雄口述／陳重光執筆〈陳澄波老師與我〉、謝里法〈學院中的素人畫家——陳澄波〉、林玉山〈與陳澄波先生交遊之回憶〉等文章。[25]同時，雄獅美術雜誌社也發行了專書《臺灣美術家2　陳澄波》，由編輯部撰稿〈陳澄波的藝術觀〉，以「學院中的素人畫家」、「臺灣美術運動的先驅」來定位陳澄波，並收錄陳重光撰〈我的父親陳澄波〉。[26]

「陳澄波遺作展」可以說是戰後首次結合了策展、報導、評論，將陳澄波的作品予以公開呈現的一次初步嘗試，亦可說是在王白淵、謝里法的史觀下，奠定了陳澄波作為現代畫家的歷史定位，雖然這個定位，不無矛盾與弔詭之處。當時人在海外的謝里法雖有撰史立論的用心，在未能訪查陳澄波家屬的情況下，僅用他畫家的直觀與敏感，凸顯、強化了陳澄波作為畫家的「天真而樸質」，並提出「學院中的素人畫家」的詮釋。[27]但究竟陳澄波與學院、展覽（或謝氏常用的詞彙「沙龍」）的關係為何？文中始終沒有完整說明。「學院中的素人畫家」的詮釋，日後又有多人繼續引用，成為早期論者對陳澄波習用的觀點。[28]

1970年代在戒嚴的政治禁忌下，「遺作展」由雄獅美術發行的畫冊：《臺灣美術家2　陳澄波》也將〔我的家庭〕一作中，畫家放置在桌上的《普羅繪畫論》一書書名塗銷，以免受到牽連。這個塗銷的空缺，亦顯示左翼運動在歷史前衛與現代性的位置，從陳澄波畫作出土以來，便遭恐共的氛圍掩蓋，乏人聞問。

儘管有上述盲點，1970年代主導陳澄波論述的謝里法，能在畫壇長期的噤聲氛圍下為陳澄波重建生平，大膽指出其創作特質，並搭配其生動的文筆，建立起陳澄波的鮮明形象。同時期畫家家屬陳重光、畫友林玉山、張義雄的口述，也還原了陳澄波的創作態度與部分特質，誠屬不易。

由謝里法建立起的陳澄波觀，透過遺作展、《雄獅美術》的推動，繼續影響到1980年代，隨著解嚴前後的言論風氣日開，論者開始關注過去的禁忌：二二八事件及陳澄波的遇難過程，也開始有明生畫廊「陳澄波人體速寫遺作展」（1981年12月）、維茵藝廊「臺灣前輩美術家聯展」（1982年7月）、東之畫廊「陳澄波油畫紀念展」（1988年3月）、臺北阿波羅畫廊「懷思名家遺作展」（1988年9月）等，小規模舉辦了個人遺作或聯展。此時的論述，多是民間學者揭開歷史禁忌的重探，也帶有訴諸輿論、要求平反的意味，陳澄波於二二八事件的受難事件，開始被點出。包括李欽賢〈臺灣新美術草創期的尖兵——陳澄波〉、莊世和發表於《臺灣時報》與莊永明發表於《自立晚報》的陳澄波傳可謂代表。[29]

與此同時，林惺嶽《臺灣美術風雲四十年》則是繼謝里法之後，另一位處理陳澄波美術史定位的評論者。[30]此書係自立晚報「臺灣經驗四十年」系列叢書之一，旨在整理戰後臺灣經濟、政治、文化等各方面的歷史。雖然林惺嶽以此書書名「美術風雲」取代了「美術運動」的用語，但在連載於《雄獅美術》時，仍以「臺灣美術運動史」為欄位名稱，內文仍批判性地沿用了美術運動的框架，在此，陳澄波被定位為參與具有抗日意識的臺灣文藝聯盟、是最具威望與資歷的美術創作家與「運動家」。[31]

三、解嚴後的紀念與論述建構

1980年代後期，臺灣史研究由民間逐漸轉入學院。1992年，顏娟英於藝術家出版社發行的《臺灣美術全集1 陳澄波》發表了〈勇者的畫像——陳澄波〉。[32]顏文撰寫過程中，陳重光接受訪談並提供其蒐藏珍貴的一手史料，重建生平畫歷，在考察美術運動時，注意到石川欽一郎來臺的時機，與臺灣文化協會風潮帶動的師範學校學潮有關，並指出陳澄波「曾參加文化協會」，全島性文化政治啟蒙運動「應對他有相當影響」。[33]顏娟英指出畫家作品中始終存在著「自我的探索」與「學院式理性空間」的掙扎，並指出陳澄波上海時期的部分畫風，呈現出返臺後論述所提曾師法的「八大山人」、「倪瓚」等中國繪畫筆法，例如：〔清流〕、〔蘇州〕[34]、〔西湖〕等作品的近景有違反透視傾向，顏文亦將陳澄波研究，提昇到重視方法、史料的學術層次，具有重要意義。

隔年，李松泰〈陳澄波畫風轉變之探討〉（1993）一文試圖釐清「學院派」在此前論者主張之間的差異。[35]李文認為，不能僅以線性（透視）技法或描述性素描來指涉學院派，須避開諸如「素人」的詞義之爭。他分析陳澄波作品包括人物表情的冷漠疏離、風景畫水面與天空的概化、構圖透視的平面化處理、筆觸肌理的抒情強化，點出了現代藝術從後期印象派、野獸派與表現主義之間的前衛特質，提出了一條吸收自日本的歷史前衛脈絡、又融合中國繪畫特點於個人創作的實踐路徑。

這段期間，也是本土拍賣市場興起，推升前輩畫家作品屢創新高，自1980年代起即有商業畫廊投入陳澄波作品的交易，1990年代初，國際藝術拍賣公司進入市場，前輩畫家市場蓬勃發展以來，包括陳小凌、陳長華、胡永芬、黃茜芳、黃寶萍、李維菁、秦雅君等多位藝文記者均發表了大量市場行情等相關報導。

1994年2月，行政院文化建設委員會舉辦全國文藝季時，嘉義市政府主辦、文化中心承辦了「陳澄波百年祭」，同時舉行展覽會、音樂會，其間首次曝光陳澄波罹難後夫人張捷女士長期珍藏的遇難遺照，影像震撼各界。百年祭也舉辦學術研討會邀請顏娟英、李松泰與蕭瓊瑞三位學者發表論文。蕭瓊瑞繼而以〈陳澄波作品中的空間表現及其相關問題〉[36]，解析歷來陳澄波畫風的「素人」、「變形」、「不安定性」、「稚拙異常」種種評語。[37]蕭文以伊東壽太郎的「視覺恆常性」概念指出，為何陳澄波畫作經常出現違反正常空間透視、遠近關係、人體比例的「超恆常性」，並以現代藝術的核心概念，一一回應了此前對於陳澄波畫風的眾多揣測與質疑，可以說是陳澄波研究史上，首次出現以藝術造型理論，統合性地詮釋陳澄波繪畫現代性的研究。

嘉義的陳澄波百年祭之後，1994年8月，臺北市立美術館也舉辦了「陳澄波百年紀念展」，館內研究員亦藉此整理了陳澄波典藏品，及其於臺、府展入選作品的脈絡。隔年，陳澄波雕像成立，並成為臺灣第一座藝術家雕像。[38]鄭惠美透過訪談與臺府展圖錄，於「典藏品研究特展」確認了〔新樓〕一作的名稱。林育淳則在《現代美術》介紹了臺、府展的陳澄波作品。[39]林育淳隨後於「中國巨匠美術週刊」發表了陳澄波評介，後於1998年另撰成《油彩·熱情·陳澄波》一書。[40]該書圖文並茂，收錄許多家屬提供的一手史料，包括部分初次出現的作品圖版、履歷表、剪報、個人收藏畫冊、明信片等，展現了陳澄波畫業的豐富性，作者也用心地指認出史料與畫作圖像的關聯，搭配寫生地的地圖標示。

1990年代中後期，隨著民進黨於臺北市的勝選執政、1996年總統直選，臺灣畫壇對於美術「主體性」的追

求也愈發強烈。除了藝術市場的蓬勃與畫價的屢創新高，「陳澄波與陳碧女紀念畫展」（1997）[41]、「二二八美展」、「東亞油畫的誕生與開展」[42]等展覽活動中，不僅陳澄波的受難，得到了政府遲來的致歉，其作品更受到更高的推崇與肯定。然而在研究上，卻要到2000年以後，陳澄波家屬與研究者開始系統性整理畫家遺物檔案，才使學術界的探討，得以跨入另一個階段。

四、檔案與修復的深化：2000年以後學術性研究

2000年，研究者李淑珠以陳澄波研究取得京都大學碩士學位，她採用了家屬首度提供外界的資料，包括所保存的陳澄波檔案（特別是藏書與圖片收藏），繼而又在2005年完成了博士論文《「サアムシニーグSomething」を描く：陳澄波（1895-1947）とその時代》[43]。李淑珠在2003年先發表了〈陳澄波（1895-1947）年表的重編——以三份履歷表為主要依據〉[44]，重新釐定了歷來學者根據家屬提供不同資料所擬出的生平年表，開啟了此後一系列以陳澄波檔案為基礎的研究。[45]李淑珠多是先由細膩的考證入手，在畫家龐雜的個人檔案史料中，迂迴地闢出理解陳澄波創作內面涵義的途徑。例如以「撐傘人物」為母題、以家書明信片查考畫家心境、以圖片收藏佐證畫家思索參照的海內外作品等。其博士論文中，由重新探討陳澄波後期畫作與戰爭期的關係，重新考證了〔日本二重橋〕的年代、「祖國愛」論述的形構等課題。藏書與圖片收藏是陳澄波個人畫風形成的重要參考來源，也成為日後研究者據以分析的主要根據之一。[46]

近年來隨著陳澄波文化基金會積極整理檔案、修復作品，而產生了更大的進展。2010年12月，尊彩藝術中心舉辦陳澄波與廖繼春聯展，並出版《璀璨世紀——陳澄波、廖繼春作品集》；2011年10月，高雄市立美術館舉辦「切切故鄉情——陳澄波紀念展」，是首度較具規模的研究性展覽[47]；2012年2月，臺北市立美術館舉辦了「行過江南——陳澄波藝術探索歷程」[48]展，繼而將展覽主題，聚焦在陳氏上海時期與中國藝術界的互動；同年3月，在臺灣創價學會至善藝文中心舉辦「艷陽下的陳澄波」[49]，5月，尊彩藝術中心舉辦「陳澄波·彩筆江河」特展[50]；接著2013年5月，嘉義市文化局舉行「陳澄波日：再創嘉義畫都生命力」[51]展；2014年，這一年適逢陳澄波一百廿歲誕辰，陳澄波文化基金會、中研院臺灣史研究所、臺南市政府合作主辦「陳澄波百二誕辰東亞巡迴大展」，分別在臺南市立文化中心等地、北京中國美術館、上海中華藝術宮[52]、東京藝術大學美術館[53]，以及臺北國立故宮博物院巡迴展出。這些展覽包含了許多未曾對外公開的書信、速寫、筆記、素描本、手稿、剪報、個人蒐藏與作品，隨著近二十年來臺灣與東亞美術史研究的深化，研究者得以更多史料，交互參照陳澄波在近代東亞美術史的位置。早期研究所關注的學院素人畫風、民族運動與美術運動、學院式理性空間、身分認同、殖民與現代化之矛盾等現代性課題，如今在相對充足的史料下，已逐漸可落實在作品分析上建構、並擴延至幾個核心議題。[54]

首先，是大量裸體速寫與素描本的出現，翻轉了最早論者對於陳澄波裸體畫較為薄弱的印象，更為深入地探討了「身體」所涉及的自我認同、文化啟蒙。[55]

其次，是陳澄波主要畫類：風景圖像所涉及的現代性課題，包括城鄉發展、城市遊逛、故鄉，這部份有邱函妮、江婉綾、傅瑋思的論文，其中，邱函妮結合素描簿上陳澄波所抄錄的臺灣議會請願運動歌詞，進一步探討反

抗與殖民現代性的關連，傅瑋思則是以後殖民的角度，從陳澄波的跨國經驗探討其混雜認同，亦不同於早期掙扎於本質性國族認同的固著。[56]

再者，是中國經驗的畫風，包括上海時期、祖國傳統、陳澄波早期學習經歷的研究，黃冬富〈陳澄波畫風中的華夏美學意識——上海任教時期的發展契機〉、白適銘〈「寫生」與現代風景之形構——陳澄波早年（1913-1924）水彩創作及其現代繪畫意識探析〉、呂采芷（羽田ジェシカ）〈終始於臺灣——試探陳澄波上海期之意義〉、邱函妮〈陳澄波「上海時期」之再檢討〉等論文。[57]

最後，是有關於現代性所包含的歷史前衛，除了學院畫風的探討，在李淑珠〈陳澄波與普羅美術〉之後，文貞姬〈陳澄波1930年代的現代主義：上海時期（1928-1933）為主〉（2013）也探討了日本新興藝術與上海的國際現代主義之間可能的遇合。[58]蔣伯欣〈群眾在何方？陳澄波與普羅美術運動初探〉（2013）指出過去研究者較少關注的槐樹社等在野畫會中，所涉及陳澄波可能從實際參展中參考的普羅美術畫風。隔年，又有吳孟晉〈陳澄波與1920年代的日本西畫壇〉（2014）也從東京的五種美術雜誌關注了陳澄波參與的畫會活動，並考察出其東京留學時期所參與的畫會展覽作品。[59]

繼1994年的全國文藝季活動之後，推廣陳澄波的藝文活動逐漸興起，在家屬陳重光先生成立財團法人陳澄波文化基金會之後，如研討會、音樂會、校園巡迴展等紀念活動，發展穩健。近年來，在陳澄波之孫陳立栢先生接任基金會董事長之後，學術性活動更為深入扎實，推廣活動更趨多元化。2011年，嘉義市政府文化局舉辦〈檔案・顯像・新「視」界——陳澄波文物資料特展暨學術論壇〉、2012年在臺北舉行〈繫絆鄉情——陳澄波與臺灣近代美術國際學術研討會〉、2014年於臺南舉辦「陳澄波專題研究學術研討會」、2015年臺北故宮博物院舉辦「波瀾中的典範——陳澄波暨東亞近代美術史國際研討會」，上述研討會皆使陳澄波研究進入新的境界。

五、小結

此外，隨著陳澄波文化基金會近年大規模地整理作品文獻，也開始委託正修科技大學進行修復作業，繼而在2011年舉行「再現澄波萬里：陳澄波作品保存修復特展」，此展覽的推動，也讓更多人認識藝術品修復的概念，此後又擴大至國立臺灣師範大學文物保存維護研究發展中心等相關修復機構，帶動了另一波對於臺灣早期前輩畫家作品修復研究的重視，對於藝術史的研究，更有相當助益。

綜合以上所述，陳澄波畫業所涉及的藝術史研究，已開展出更多深刻的論題與面向，近年來陳澄波文化基金會對於史料檔案的整理編輯，已推動相關研究形成飛躍性的進展，待《陳澄波全集》完成出版後，相信亦將使其研究，提昇至更豐富的層次。從個人畫業的建立，遇難後的埋沒、出土到再生，百年來陳澄波畫業所代表的意義，已非在於個人聲名，而是整個臺灣藝術史公共論域的重建，期待未來更進一步的發展。

*

【註釋】

* 蔣伯欣：臺灣藝術史研究者。

1. 〈地方近事　嘉義〉，《臺灣日日新報》日刊3版，1917年9月9日。

2. 欽一廬（石川欽一郎），〈陳澄波君の入選畫に就いて（談陳澄波君の入選畫）〉，《臺灣日日新報》夕刊3版，1926年10年15日。

3. 井汲清治，〈帝展洋畫の印象（二）（帝展西洋畫的印象（二））〉，《讀賣新聞》第4版，1926年10月29日。

4. 槐樹社會員，〈帝展談話會〉，《美術新論》第1卷第1號（1926年11月），頁124。

5. 〈觀陳澄波君　洋畫個人展〉，《臺灣日日新報》日刊4版，1927年6月30日。

6. 〈アトリエ廻り（畫室巡禮）〉，《臺灣日日新報》夕刊2版，1928年10月5日。

7. 張澤厚，〈美展之繪畫概評〉，《美展》第9期，1929年5月4日，頁5、7-8。

8. 石川欽一郎，〈手法も色彩──赤島社展を觀て（手法與色彩──赤島社展觀後感）〉，《臺灣日日新報》日刊6版，1929年9月5日。

9. N生記，〈臺展を觀る（五）（臺展觀後記（五））〉，《臺灣日日新報》日刊6版，1930年10月31日。

10. 〈愈よけふから　赤島展開く　◇……各室一巡記（本日起　赤島展開放參觀　各室一巡記）〉，《臺灣日日新報》日刊7版，1931年4月3日。

11. 李淑珠譯，〈アトリエ巡り（十）　裸婦を描く　陳澄波（畫室巡禮（十）　描繪裸婦　陳澄坡（波）））〉，《臺灣新民報》，約1932年。

12. 〈アトリエ巡り　タッチの中に線を秘めて描く　帝展を目指す　陳澄波氏（畫室巡禮　將線條　隱藏於筆觸中　以帝展為目標　陳澄波氏）〉，《臺灣新民報》，1934年秋。

13. 野村幸一，〈臺陽展を觀る　臺灣の特色を發揮せよ（觀臺陽展　希望發揮臺灣的特色）〉，《臺灣日日新報》日刊6版，1935年5月7日。

14. 陳清汾，〈新しい繪の觀賞とその批評（新式繪畫的觀賞與批評）〉，《臺灣日日新報》夕刊3版，1935年5月21日。

15. 〈美術の秋　アトリエ巡り（十三）　阿里山の神秘を　藝術的に表現する　陳澄波氏（嘉義）（美術之秋　畫室巡禮（十三）　以藝術手法表現　阿里山的神秘　陳澄波氏（嘉義））〉，《臺灣新民報》，1935年秋。

16. 錦鴻生，〈臺展十週年展を見て（三）（臺展十週年展觀後感（三））〉，《臺灣新民報》，約1936年10月。

17. 吳天賞，〈臺陽展洋畫評〉，《臺灣藝術》第4號（臺陽展號），1940年6月1日，頁12-14。

18. 王白淵，〈府展雜感──藝術を生むもの（府展雜感　孕育藝術之物）〉，《臺灣文學》4卷1期（1943年12月），頁10-18。

19. 王白淵，〈臺灣美術運動史〉，《臺北文物》3卷4期（1955年3月），頁16-64。該文長五萬餘字，最早刊於1947年臺灣新生報出版的《臺灣年鑑》第17章文化欄。後收入《臺灣省通志稿卷六　學藝志藝術篇》（臺北：臺灣省文獻委員會，1958）。

20. 《臺北文物》同一期中，也邀請了曾在日本殖民時期重要藝術贊助者的楊肇嘉，參加「美術運動座談會」。楊肇嘉曾參與東京的留學生團體新民會、返臺後組織臺灣地方自治聯盟，戰後曾任臺灣省政府民政廳長，係臺灣民族運動的代表人物。楊肇嘉的出席，頗有呼應參與座談會的王白淵「美術運動」論的意味。

21. 謝里法，《日據時代臺灣美術運動史》，臺北：藝術家出版社，1979，頁158。

22. 謝里法，〈臺灣美術運動史〉，《藝術家》第3期（1975年8月），頁98-103。謝里法對「美術運動」的定義是：「所謂新美術運動，它所推展的是經由日本間接輸入的西洋畫和直接接受日本美術影響的東洋畫，與之站在相對地位的舊美術，所指的是因襲中國文人畫傳統的水墨畫。誠然新美術的形成與日本殖民統治下的臺灣的政治和社會是不可分開的，從外貌看，它是日本近代美術與殖民政策並行擴張之後的產物，然而它的內質隱藏著無比深厚抗拒外力侵蝕的文化力量」。

23. 謝里法，《日據時代臺灣美術運動史》，頁46-51。

24. 〈春之藝廊展陳澄波遺作〉，《民生報》，1979年11月28日。

25. 張義雄口述、陳重光執筆，〈陳澄波老師與我〉，《雄獅美術》第100期（1979年6月），頁125-129。謝里法，〈學院中的素人畫家──陳澄波〉，《雄獅美術》第106期（1979年12月），頁16-59。林玉山，〈與陳澄波先生交遊之回憶〉，《雄獅美術》第106期（1979年12月），頁60-67。例如林玉山的回憶，注意到陳澄波人體畫甚覺異常，風景畫違反透視及變形的畫法極為特殊。

26. 《臺灣美術家2：陳澄波》，臺北：雄獅圖書公司，1979。

27. 謝里法，《臺灣出土人物誌》，臺北：臺灣文藝雜誌社，1988，頁213。

28. 如王秋香，〈學院中的素人畫家〉，《中國時報》第8版，1979年11月29日。

29. 包括李欽賢，〈臺灣新美術草創期的尖兵──陳澄波〉，《臺灣近代名人誌（第二冊）》，臺北：自立晚報社，1987。莊世和，〈陳澄波（上）（下）〉，《臺灣時報》第12版，1983年6月22日。莊永明，〈我，就是油彩〉，《自立晚報》，1985年2月2日。

30. 林惺嶽，《臺灣美術風雲四十年》，臺北：自立晚報，1987。

31. 林惺嶽，《臺灣美術風雲四十年》，頁51。

32. 顏娟英，〈勇者的畫像──陳澄波〉，《臺灣美術全集1 陳澄波》（臺北：藝術家出版社，1992），頁27-48。另刊《藝術家》，第201期（1992年2月），頁194-213。

33. 顏娟英，〈勇者的畫像──陳澄波〉，頁33。

34. 〔蘇州〕後證實所畫地點為杭州，並曾參加1929年上海舉辦的全國美展。2015年北美館依據當時展覽畫冊正名為〔網坊之午後〕。

35. 李松泰，〈陳澄波畫風轉變之探討〉，《炎黃藝術》第45期（1993年5月），頁42-47。

36. 蕭瓊瑞，〈陳澄波作品中的空間表現及其相關問題〉，後收入《島嶼色彩》，臺北：東大圖書公司，1997，頁328-356。

37. 伊東壽太郎著，王秀雄譯，《設計用的素描》，臺北：大陸書店，1973。

38. 洪長榮，〈陳澄波用「畫」道盡二二八　申學庸主持雕像奠基　活動正式開鑼〉，《臺灣時報》，1994年2月27日。

39. 鄭惠美，〈由教育愛到民族愛──陳澄波的生命終極關懷〉，《現代美術》第55期（1994年8月），頁35-41。林育淳，〈陳澄波「臺展、府展」入選作品賞析〉，《現代美術》第55期（1994年8月），頁42-48。

40. 林育淳，《中國巨匠美術週刊：陳澄波（1895-1947）》，臺北：錦繡出版，1994。林育淳，《油彩‧熱情‧陳澄波》，臺北：雄獅圖書，1998。

41. 余彥良、陳菁瑩，《陳澄波與陳碧女紀念畫展》，臺北：尊彩國際藝術有限公司，1997。

42. 相關理念說明可參見：林曼麗，〈臺灣「新美術」的萌芽及其發展——22位臺灣前輩畫家、37件作品赴日本靜岡美術館展出〉，《CANS藝術新聞》第21期（1999年5月），頁73-77。

43. 中譯參見：李淑珠，《表現出時代的「Something」——陳澄波繪畫考》，臺北：典藏藝術家庭股份有限公司，2012。

44. 李淑珠，〈陳澄波（1895-1947）年表的重編——以三份履歷表為主要依據〉，《典藏今藝術》第126期（2003年3月），頁108-120。

45. 這些文章包括：〈日本戰時体制下的臺灣畫壇——陳澄波《雨後淡水》（1944）を例に〉，《鹿島美術研究年報》第22號別冊（2005年11月），頁44-56。〈寫意與寫生——論陳澄波和莫內的「撐傘人物」〉，《臺灣美術》第78期（2009年10月），頁4-27。〈陳澄波圖片收藏與陳澄波繪畫〉，《藝術學研究》第7期（2010年11月），頁98-182。〈陳澄波與普羅美術〉，《臺灣美術》第85期（2011年7月），頁20-43。〈陳澄波的「言」與「思」——以寄自東京的「家書明信片」為例〉，《臺灣美術》第88期（2012年4月），頁30-50。

46. 於2005年同時期發表的書籍：余彥良，《藏寶圖肆：陳澄波作品集》，臺北：尊彩國際藝術有限公司。

47. 吳慧芳、曾媚珍編輯，《切切故鄉情——陳澄波紀念展》，高雄：高雄市立美術館，2011。

48. 林育淳、李瑋芬編輯，《行過江南——陳澄波藝術探索歷程》，臺北：臺北市立美術館，2012。

49. 創價藝文中心委員會編輯部編輯，《艷陽下的陳澄波》，臺北：財團法人勤宣文教基金會，2012。

50. 余彥良，《尊彩貳拾週年暨陳澄波彩筆江河紀念專刊》，臺北：尊彩國際藝術有限公司，2012。

51. 房倩如總編輯，《陳澄波日：再創嘉義畫都生命力》，嘉義：嘉義市政府文化局，2013。

52. 上海中華藝術宮、臺南市文化局和陳澄波文化基金會合辦「海上煙波——陳澄波藝術大展」。參見財團法人陳澄波文化基金會編，《海上煙波——陳澄波藝術作品集》，上海：人民美術出版社，2014。

53. 東京藝術大學與國立臺北教育大學合作主辦、陳澄波文化基金會協辦的「臺灣近代美術——留學生的青春群像（1895-1945）」，是陳澄波百二誕辰東亞巡迴大展的特別企劃，展出內容除陳澄波部分作品，並涵蓋1945年前畢業於東京美術學校13位臺灣前輩藝術家的作品。

54. 相關展覽書籍包括：葉澤山總編輯，《澄海波瀾——陳澄波百二誕辰東亞巡迴大展 臺南首展》，臺南：臺南市政府，2014。蕭瓊瑞總編輯，《藏鋒——陳澄波百二誕辰東亞巡迴大展 臺北》，嘉義：財團法人陳澄波文化基金會，2014。范迪安主編，《南方豔陽 二十世紀中國油畫名家 陳澄波》北京：人民美術出版社，2014。

55. 李淑珠，〈陳澄波與學院繪畫——從陳澄波淡彩速寫裸女的經典擺姿談起〉，收入吳慧芳、曾媚珍編輯，《切切故鄉情——陳澄波紀念展》，高雄：高雄市立美術館，2011，頁26-33。陳水財，〈筆墨輕抹詩意濃——陳澄波「淡彩裸女」的風格探討〉，《藝術家》第443期（2012年4月），頁202-207。山梨繪美子著、李淑珠譯，〈陳澄波裸體畫的一大特色——從與日本學院繪畫的比較來看〉，收入創價藝文中心委員會編輯部編，《阿里山之春——陳澄波與臺灣美術史研究新論》，臺北：財團法人勤宣文教基金會，2013，頁20-51。李淑珠，〈寫意嫵媚之軀——陳澄波淡彩速寫裸女初探〉，收入創價藝文中心委員會編輯部編，《阿里山之春——陳澄波與臺灣美術史研究新論》，頁136-187。

56. 江婉綾，〈家・國・童話——論陳澄波《嘉義公園》（1937）象徵意涵〉，《臺灣美術》第82期（2010年10月），頁40-61。邱函妮，〈陳澄波繪畫中的故鄉意識與認同——以《嘉義街外》（1926）、《夏日街景》（1927）、《嘉義公園》（1937）為中心〉，《國立臺灣大學美術史研究集刊》第33期（2012年9月），頁271-342、347。傅瑋思，〈認同、混雜、現代性：陳澄波日據時期的繪畫〉，收入林育淳、李瑋芬編輯，《行過江南——陳澄波藝術探索歷程》，臺北：臺北市立美術館，2012，頁50-63。

57. 黃冬富，〈陳澄波畫風中的華夏美學意識——上海任教時期的發展契機〉，《臺灣美術》第87期（2012年1月），頁4-31。白適銘，〈「寫生」與現代風景之形構——陳澄波早年（1913-1924）水彩創作及其現代繪畫意識探析〉，收入創價藝文中心委員會編輯部編，《阿里山之春——陳澄波與臺灣美術史研究新論》，頁92-135。呂采芷（羽田ジェシカ），〈終始於臺灣——試探陳澄波上海期之意義〉，收入林育淳、李瑋芬編輯，《行過江南——陳澄波藝術探索歷程》，臺北：臺北市立美術館，2012，頁16-31。邱函妮，〈陳澄波「上海時期」之再檢討〉，《行過江南——陳澄波藝術探索歷程》，頁32-49。

58. 文貞姬，〈陳澄波1930年代的現代主義：上海時期（1928-1933）為主〉，收入創價藝文中心委員會編輯部編輯，《阿里山之春——陳澄波與臺灣美術史研究新論》，頁74-91。

59. 蔣伯欣，〈群眾在何方？陳澄波與普羅美術運動初探〉，《藝術觀點》第56期（2013年10月），頁56-64。吳孟晉，〈陳澄波與1920年代日本西畫壇〉，《陳澄波專題研究》工作坊手冊，2014，頁1-18。

A Historical Review of Chen Cheng-po Related Literature and Research

Chen Cheng-po is inseparably related to studies in Taiwan art history. But the artist's significance lies not merely in the inner meanings of his works. It also lies in his upbringing, his education experience, and his art exhibition achievements as well as his art exhibition activities, the commemorations held in his honor, and the research and promotion about him. These aspects, which almost constitute a history of fine arts, are broad and deep in scope and are very representative. This paper will revolve around these aspects in examining how the body of literature about Chen Cheng-po evolves over the years. This body of literature includes oral history and interviews; the increasing amount of news stories upon the resurfacing of the artist's works (among them are a considerable number of art market reports); and the increasingly profound dissertations, catalogs, and discourses brought about by academic developments in Taiwan's art history. In all, these literary data enrich our appreciation and understanding of the inner meanings of Chen Cheng-po's paintings. With the publishing of *Chen Cheng-po Corpus* and the staging of Chen Cheng-po's 120th Birthday Anniversary Touring Exhibition, it can be surmised that the historical materials unearthed will drive the next wave of progress and breakthroughs in research. The following is a brief review based on the historical materials compiled in Volumes 12 and 13 of *Chen Cheng-po Corpus*.

1. Reports and Commentaries During the Japanese Colonial Rule Period

Of all writings on Chen Cheng-po, an account in 1917 was the earliest. It was reported that Chen Cheng-po, upon his graduation from the National Language School in Taipei, returned to Chiayi Public School as an instructor. Such early period reports were mostly about his career movements.[1]

The first writing on Chen Cheng-po's works was an article by Ishikawa Kinichiro titled "On Chen Cheng-po's Painting Selected for the Imperial Exhibition" in 15 October 1926. Ishikawa Kinichiro was the teacher who initiated Chen Cheng-po into painting. He commented the picture was inundated with details and the painting technique was on the cumbersome side, making the style quite unsophisticated; nevertheless, because of the artist's serious efforts, the work as a whole appeared strong and powerful.[2] Then Ikumi Kiyoharu titled "Impressions of Western Paintings in the Imperial Exhibition (2)" published in *The Yomiuri Shimbun*. In the article, Mr. Ikumi commented that the power of the painting strokes evident in the painting *Outside Chiayi Street* selected for the Imperial Exhibition presented the painter's personality and an unadorned picture.[3] In the same year, in Kaijusha, the painting society Chen Cheng-po had joined in Tokyo, his colleagues also took note that his painting style tended towards amusing and innocent.[4] After the artist's first solo exhibition in 1927, a journalist from *Taiwan Daily News* also mentioned in a report that Chen Cheng-po's paintings demonstrated the coloring technique of the Nanga (Southern School) paintings.[5] In 1928, in a bid to boost publicity on the Taiwan Fine Art Exhibition (Taiwan Exhibition), *Taiwan Daily News* started a column called "Studio Tours" in which interviews with various famous Taiwan painters were posted. That was how [with reference to his painting *Longshan Temple*] Chen Cheng-po's objective of making a name for himself in the Taiwan Exhibition by "depicting the augustness of Longshan Temple in a subtropical midsummer day" was reported.[6]

Upon Chen Cheng-po's arrival in Shanghai, his name started to appear in well-known Chinese newspapers. In 1929, with his works featured in the First China National Art Exhibition, his paintings *Early Spring* and *Afternoon at a Silk Mill* caught the attention of Chang Ze-hou, an art critic, who believed that these two pieces of work demonstrated exceptionally good compositions, brushstrokes, and themes.[7] In the same year, Red Island Painting Society, an art group formed by Taiwan artists, was founded. As a way to pit against the government-run Taiwan Exhibition, it decided to hold its own exhibition in spring every year. On visiting Red Island Painting Society's exhibition, Mr. Ishikawa said that there was not enough harmony between presentation technique and color coordination in Chen Cheng-po's *West Lake Landscape*.[8] In the fourth Taiwan Exhibition, N San, another art critic, noted that there was a rare display of ink-wash painting aura in Chen Cheng-po's work *Tiger Hill, Suzhou*.[9] In the Red Island Exhibition in 1931, it had been remarked that the viscous brushstrokes in Chen's self-portrait titled *Portrait of a Man* was quite unique.[10] On his return to Taiwan in 1932, on being interviewed by *Taiwan Xin Min Bao*, Chen Cheng-po offered a relatively all-round explanation— one of his earlier ones—of his works:

What I've constantly trying and working hard to express is, first of all, Nature and the images of objects in it. Second, the perceptions of our conscious mind should undergo repeated deliberation and refinement to capture the instantaneous moments that are worth painting. Third, a painting must have 'something' in it. The above captures my attitude in painting. Moreover, when it comes to painting style, though the new type of pigments we are using come from overseas, the themes of our paintings, or, we should say, the paintings themselves cannot be other than that of the Orient. Also, though Moscow is the world culture center, we should give our best, trivial though it might be, to spread culture to the Orient.[11]

After returning to Taiwan in 1933, Chen Cheng-po often went to Central Taiwan to make paintings from life. At that time, he had once mentioned that his attitude and state of mind in painting was to express the dynamics of all drawing lines and to use brushstroke techniques to make the pictures livelier.[12] In 1935, his works were featured in a continuous succession of solo exhibitions and group exhibitions. One of these was the Taiyang Fine Art Exhibition (Taiyang Exhibition), in which Nomura Kouichi took notice of his superb skills in painting staffage figures, while at the same time discovering the artist's works tended towards being over-coordinated.[13] 1935 was also the key turning point year in which the Taiwan painting circle pursued purity in art. Chen Ching-fen said that, by that time, the art circle was already aware of the concept of surrealism. From this, two schools of paintings—new expressionism and new realism—were derived, and Chen Cheng-po's works were representative of new realism.[14] Nevertheless, when Chen Cheng-po talked about the subject matters and techniques of expression in his own works, he did not deliberately insist on realism. Instead, he emphasized that, "being an oriental among orientals," his painting style should emanate an oriental ambiance.[15] In 1936, at the 10th anniversary of the Taiwan Fine Arts Exhibition (Taiwan Exhibition),

critic Jin-hong San (Lin Jin-hong) noticed in the exhibition that there were interesting brushstrokes and lines in Chen's work *Hill*, so much so that the picture as a whole looked dynamic, and, though on the excessive, revealed the artist's personality nevertheless.[16]

In 1940, Wu Tian-shang, another art critic, published an article titled "Comments on the Western Paintings in the Taiyang Exhibition" in the *Taiwan Arts* magazine. He opined that, among paintings worthy of note in the Taiyang Exhibition, Chen Cheng-po's *Sunrise* revealed a rare display of the artist's dauntlessness.[17] In 1943, Wang Bai-yuan, in commenting the sixth Taiwan Governor-General Office Fine Art Exhibition (Governor-General Office Exhibition), said that Chen Cheng-po was a lovely artist with a heart of innocence. Though he hoped that Chen could produce works that demonstrate more depth and Wabi-sabi, he noted that the painting *Sin-Lau* "still displayed the artist's unique world."[18] During the war years, Chen Cheng-po did not stop painting, and there were still reports about him.

2. From Buried to Excavated: Post-war to End of Martial Law

From post-war documents, we learn that Chen Cheng-po had, for a short period, undertook some consultation work before he was killed in the 228 Incident, which was a great loss to the Taiwan art world. After he was killed in 1947, the first mention of him in a publication was in an article titled "History of Art Movement in Taiwan" written by Wang Bai-yuan.[19] In this article, Wang focused on emphasizing that the participation of Taiwan artists in exhibitions and painting societies in the name of "art movement" during the Japanese colonial period was, in fact, a part of nationalist resistance against Japanese aggression. He did not give a separate treatment for Chen Cheng-po or his paintings. Instead, the treatment Chen was given was the same as other painters—they were all recorded in activities related to the Taiwan Exhibition, the Governor-General Office Exhibition, or the Taiyang Exhibition. However, it is worth noticing that, in Volume 3, No. 4 of *Taiwan Wenwu* in which this article was included, there were also reminiscences by other artists such as Lin Yu-shan, Kuo Hsueh-hu, and Yang San-lang, as well as a number of photos about activities in the Taiwan art circle and related paintings, among which were photos of Chen Cheng-po and one of his paintings.

According to the verbal recollection of Chen Tsung-kuang, after Chen Cheng-po was killed, many of his best painter friends did not dare to visit the family, testifying to the tense state of fear and anxiety in that period. The mid-50s was a time when the white terror was at its worst, though *Taipei Wenwu* only published Chen's photo without mentioning what befell him personally, the courage was commendable.[20]

In the 20 years after that, Chen Cheng-po gradually faded out from the painting arena. It was not until 1975, when Hsieh Li-fa, a scholar, started writing and publishing articles on the history of Taiwanese art movement during the Japanese occupation period. His writing was based on the historical materials about Taiwan from the pre-war years he got hold of in American university libraries, as well as on the correspondence with elder-generation painters such as Kuo Hsueh-hu, Lin Yu-shan, and Li

Mei-shu. He quoted the view-point of Yang Chao-chia, a nationalist activist: "The conviction that a painter who succeeded in having his or her work hung inside Japan's top-rated arts exhibition—the Imperial Exhibition—is a display of Taiwanese spirit, which is more effective than any speech made on the street."[21] Such a viewpoint is an extension of Wang Bai-yuan's historical viewpoint on art movement.[22] In Hsieh' book, *History of Taiwanese Art Movement during Japanese Occupation*, Chen Cheng-po's painting career was summarized in the following heading for Part 1, "Dawn of New Art": "Setting up a Virtual Bridge for Lingering Around—Chen Cheng-po, Oil Paint Incarnate."[23]

With a heightened awareness of localism resulting from a nativist movement in Taiwan's literary and artistic circle in the 1970s, and also with the uncovering efforts of publications such as *The Lion Art Monthly* and *Artist Magazine*, "elder-generation artists" in the Japanese colonial period started to gain the attention of the art media in the latter half of the 1970s. On November 29, 1979, some 80 paintings which had been laboriously preserved over the years by Chang Jie, the artist's surviving wife, were showcased in the "Exhibition of Paintings by the Late Chen Cheng-po"[24] organized by Spring Fine Arts Gallery. When the exhibition was under preparation, Yang San-lang and Li Mei-shu had come to help. That was the first time after more than 30 years of Chen's demise that his works were publicly exhibited. On the second day of the opening, Hsieh Tung-min, the then Vice President, came to the exhibition, as were a number of the artist's former friends such as Chen Jin, the first female painter in Taiwan. Respectively in June and December of the same year (1979), *The Lion Art Monthly* also compiled a Chen Cheng-po special issue under its "Artist Special Issue" series. In that special issue, there were essays such as "My Teacher Chen Cheng-po and I" orally narrated by Chang Yi-hsiung and penned by Chen Tsung-kuang, "A Naive Painter from Academia—Chen Cheng-po" by Hsieh Li-fa, and "Reminiscences of Making Friends with Chen Cheng-po" by Lin Yu-shan.[25] Meanwhile, Lion Art Publishing also published a separate album titled *Taiwan Artist (2)—Chen Cheng-po*. In this book, there was a chapter on "The Art Philosophy of Chen Cheng-po" written by the editorial board. There were also chapters under the titles of "A Naive Painter from Academia" and "Pioneer of Taiwan Art Movement" to characterize Chen Cheng-po. Also included was the essay "My Father Chen Cheng-po" written by Chen Tsung-kuang.[26]

The "Exhibition of Paintings by the Late Chen Cheng-po" can be described as a first attempt after the war to publicly present the artist's works through a combination of displaying, reporting, and commentaries. One can also say that, under the historical perspectives of Wang Bai-yuan and Hsieh Li-fa, the exhibition served to establish Chen Cheng-po's historical characterization as a modern painter, though such a characterization was not without contradiction and paradox. Hsieh was residing overseas at that time and was unable to visit Chen Cheng-po's family members to ascertain facts, so he was reduced to using his painter's intuition and sensitivity to highlight and accentuate Chen's "innocent and unadorned" nature as a painter, and proffered the notion of "a naive painter from academia", though he had all the intention of writing history and taking a standpoint.[27] But what exactly were the interconnections between Chen Cheng-po, academia, and exhibitions (or "salon," a term Hsieh frequently used)? Hsieh had never fully explained that in his book. Anyway, the notion of "a naive painter from academia" had thereafter been quoted by many people, and had become a viewpoint habitually adopted by early period critics.[28]

Due to political taboo considerations in the martial law years of the 1970s, in the painting album *Taiwan Artist (2)—Chen Cheng-po* published by Lion Art Publishing subsequent to the Exhibition of Paintings by the Late Chen Cheng-po, the title of the book *On Proletarian Painting* depicted in the artist's painting *My Family* was redacted out for fear of being involved in wrongdoing. This redacted space also indicated that, since Chen Cheng-po's paintings had resurfaced, the status of left-wing movements as a historical avant-garde and in modernism was shrouded in an ambiance of communism phobia and left ignored.

Despite the above blind spots, Hsieh Li-fa, who led the discourse on Chen Cheng-po in the 1970s, was able to rebuild the artist's biography at a time when the art circle had long been silenced. Moreover, he had courageously pointed out Chen Cheng-po's creative features and, with his lively writing style, established a clear-cut image for the painter. What was particularly hard to come by was that, at the same time, Chen's family member Chen Tsung-kuang, as well as the narrations by his painting colleagues Lin Yu-shan and Chang Yi-hsiung, also contributed toward restoring Chen Cheng-po's painting attitude and part of his features.

The appraisement of Chen Cheng-po as established by Hsieh Li-fa had, through the exhibition of Chen's works and the promotion by *The Lion Art Monthly* magazine, continued to cast its influence in the 1980s. With the gradual relaxation of restrictions on the freedom of speech after martial laws were lifted, commentators began to concern themselves with past taboos: the 228 Incident and the circumstances under which Chen Cheng-po was killed. There were also successive staging of small-scale solo exhibitions or joint exhibitions showcasing the artist's works, including Mingsheng Gallery's "Human Sketches by the Late Chen Cheng-po" exhibition (December 1981), Galerie Wien's "Joint Exhibition of Elder Generation Taiwan Artists" (July 1982), East Gallery's "Commemorative Exhibition of Oil Paintings by Chen Cheng-po" (March 1988), and Apollo Art Gallery's "Exhibition of Masterpieces by Late Masters" (September 1988). Discussions at that time were mostly re-examination efforts by scholars in the private sector after clearing away historical taboos, but there were also suggestions of appealing to public opinions to seek rehabilitation. It was also at that time that the case of Chen Cheng-po being killed in the 228 Incident was being raised. Prime examples of such discussions included Lee Chin-hsien's "Chen Cheng-po—Vanguard at the Pioneering Stage of Taiwan New Art," and biographies of Chen Cheng-po published by Chuang Shih-ho and Chuang Yung-ming respectively in *Taiwan Times and Independent Evening Post*.[29]

On the other hand, Lin Hsin-yueh, author of *The Vicissitudes of Taiwanese Art over 40 Years*, was another critic after Hsieh Li-fa to deal with Chen Cheng-po's positioning in art history.[30] Lin's book was part of *Independent Evening Post's* series on "The Taiwan Experience: 1949-1989", which aimed at sorting out the economic, political, and cultural aspects of Taiwan's history after the war. Though Lin used "vicissitudes of Taiwan art" instead of "Taiwan art movement" in the title, when the book was published in installments in *The Lion Art Monthly*, "Taiwan Art Movement" was still used as the heading of the column, and the framework of art movement was still used critically in the discussions therein. In the book, Chen Cheng-po was characterized as an artist with the most prestige and qualification and an "activist" who had joined the Taiwan Literature and Arts League, an organization known for its anti-Japanese sentiments.[31]

3. Commemoration and Discourse Construction after the Lifting of Martial Laws

Toward the end of the 1980s, the studying of Taiwan's history was increasingly undertaken in academies instead of in the private sector previously. In 1992, Yen Chuan-ying published a paper titled "Portrait of a Brave Man—Chen Cheng-po" in *Taiwan Fine Arts Series 1: Chen Cheng-po* compiled by Artist Publishing.[32] In the course of her writing this paper, Chen Tsung-kuang accepted her interview and offered valuable first-hand historical materials he had collected to help reconstruct Chen Cheng-po's biography and painting career. When she looked into art movements in Taiwan, she noticed that the timing of the arrival of Ishikawa Kiichiro was related to the student unrest at [Taipei] Normal School brought about by the campaigns organized by Taiwanese Cultural Association. She further pointed out that Chen Cheng-po "had joined the Cultural Association" and that the "island-wide enlightening cultural/political movements should have influenced him to a considerable extent."[33] Yen called attention to the fact that, in Chen's paintings, there had always been struggles between "self-exploration" and "academia-style rational space." She also noted that some of Chen Cheng-po's painting styles in his Shanghai period demonstrated Chinese painting techniques of Badashanren and Ni Zan which, on returning to Taiwan, he admitted in discussions that he had imitated. For example, in his paintings such as *Lucid Water, Suzhou*[34], and *West Lake*, the close-up scenes tended toward violating the laws of perspective. Yen's paper was particularly significant because it also elevated the study of Chen Cheng-po to the academic level where methodology and historical materials are of concern.

In the next year, in his paper "An Examination into Changes in Chen Cheng-po's Painting Style" (1993), Li Sung-tai attempted to clarify the differences in opinions of various previous "academia" advocates.[35] Li was of the opinion that we should not conclude that Chen Cheng-po's style was that of the academia solely on the basis of his line (perspective) techniques or descriptive drawings, and that we should avoid arguing about the meaning of terms such as "naive painter." In analyzing the artist's works, he had identified the indifference and aloofness in the expressions of the figures, the generalization of water surfaces and the sky in the landscape paintings, as well as the two-dimensional treatment of compositional perspectives and enhancement in expression in brushstrokes and textures. From this, his pointed out evidence in avant-garde characteristics of modern art derived from later-stage impressionism, fauvism, and expressionism, and suggested a practical path in instilling in one's paintings the historical avant-garde thread from Japan as well as Chinese painting features.

It was also in this period that the emergence of the domestic auction market had propelled the valuations of paintings by elder-generation artists to new heights repeatedly. Since the 1980s, commercial galleries had started engaging in transactions of Chen Cheng-po's works. Since the early 1990s, as international art auction firms entered the market and the market for works of elder-generation artists prospered, a host of art and literary journalists had filed a large number of reports related to the market situation. Chen Siao-ling, Chen Chang-hua, Hu Yung-fen, Huang Qian-fang, Huang Bao-ping, Li Wei-jing, and Chin Ya-chun were among these journalists.

In February 1994, when the National Literary Festival was held by the Council for Cultural Affairs, Executive Yuan, "Chen

Cheng-po Centennial Memorial Ceremony" was organized by the Chiayi City Government at the Chiayi Culture Center while an exhibition and a concert were run concurrently. During this event, the death photo of Chen Cheng-po after he was executed that had been carefully kept by his wife Chang Jie over the years was on exhibit for the first time, sending a shock to all quarters of society. During the memorial occasion, a seminar was held and three academics including Yen Chuan-ying, Li Sung-tai, and Hsiao Chong-ray were invited to present papers. Subsequently, Hsiao Chong-ray published the paper "Spatial Appearance and Related Issues in Chen Cheng-po's Works"[36] to clarify comments such as "naive painter," "deformation," "instability," and "unsophisticated."[37] In the paper, he used the "visual constancy" concept of Ito Jutaro to point out why there were often "super constancy" in Chen's works that were in contradiction to normal spatial perspectives, distance relationships, and human body proportions. He also applied core concepts of modern arts to respond, one by one, to the various speculations and skepticisms on Chen Cheng-po's painting style. Thus, in the history of studying Chen Cheng-po, he can be considered the first person to apply art modeling theories to interpret the modernity of the artist's works comprehensively.

After Chen Cheng-po Centennial Memorial Ceremony was held in Chiayi, "Chen Cheng-po Centennial Memorial Exhibition" was staged by Taipei Fine Arts Museum in August 1994. Researchers in the museum also used that opportunity to put in order its Chen Cheng-po collection, and to trace the interrelationships among his works selected for the Taiwan Exhibition and the Governor-General Office Exhibition. In the next year, a statue of Chen Cheng-po was erected, making it the first statue of an artist in Taiwan.[38] Through interviews and studying catalogs of the Taiwan Exhibition and Governor-General Office Exhibition, Zheng Hui-mei was able to ascertain the title of the painting *Sin-Lau*, which was featured in the Research Exhibition of Chen Cheng-po Collection. Meanwhile, in the *Modern Art* quarterly magazine, Lin Yu-chun introduced Chen Cheng-po's works that had been showcased in the Taiwan Exhibition and Governor-General Office Exhibition.[39] Lin subsequently published a review of Chen's work in *Master of Chinese Painting Weekly*. Afterward, in 1998, she authored the book *Oil Paint, Passion, and Chen Cheng-po*.[40] This book was well illustrated with pictures and first-hand historical materials provided by the artist's family members, including pictures, resumes, newspaper cuttings, private collection of painting albums, and postcards, some of which were first-ever displays. In addition to showing the richness of Chen Cheng-po's painting career, the author also took the effort to identify the connections between the historical materials and the paintings with the help of maps indicating where the artist's paintings from life were made.

In the middle and late 1990s, with the Democratic Progressive Party winning the election and accessing to power in Taipei, with the first direct election of the president taking place in 1996, Taiwan art circle's pursuit of art "subjectivity" had become increasingly intense. In addition to the flourishing of the art market and the repeated setting of new records in painting prices, the staging of "Chen Cheng-po and Chen Pi-nu Commemorative Exhibition" (1997)[41], "228 Incident Art Exhibition", "Oil Painting in the East Asia—Its Awakening and Development" exhibition[42] resulted not only in the government's long-delayed apology for the killing of Chen Cheng-po, but also in the artist's works getting even more appreciation and recognition. But, when it comes to research, it was not until 2000, when Chen's family members and researchers began to systematically sort out the artist's personal effects and archives, that the studying by the academia was able to enter a new phase.

4. Archives and Deepening of Restoration: Academic Research after the Year 2000

In 2000, researcher Li Su-chu was awarded a master's degree from Kyoto University for her Chen Cheng-po studies in which she used materials provided by Chen's family members to the outside for the first time, including the artist's archives (particularly his book and picture collections). In 2005, Li also finished her doctoral dissertation titled *Expressing 'Something' of the Era—An Analysis of Chen Cheng-po's paintings*.[43] Prior to that, in 2003, in publishing her paper "Revision of the Chronicle of Chen Cheng-po (1895-1947) Based Mainly on Three Résumés"[44], she revised the biographical chronicle previously drafted by scholars based on different materials furnished by Chen's family members, thereby starting a series of studies based on Chen's archives.[45] She usually started with carrying out detailed research—circuitously opening up new avenues of interpreting the nuances of Chen Cheng-po's works by sieving through the artist's disorderly personal archives of historical materials. For example, taking "Umbrella Holding Figures" as a mother theme, she would examine Chen's state of mind through his home postcards, or verify through Chen's picture collections the domestic and foreign works he had mulled over and emulated. In her doctoral dissertation, Li had re-examined issues such as the period in which the painting *Tokyo Nijubashi Bridge* was made, and the shaping of the "motherland love" discourse by studying the relationship between Chen's late-period works and the war period. Chen's own book and picture collections were important sources of reference for the formation of his personal painting style, and are one of the main basis from which future researchers carry out their analyses.[46]

In recent years, much progress has been made following the efforts Chen Cheng-po Cultural Foundation has invested in sorting out the artist's archives and restoring his works. In December 2010, a joint exhibition of the works of Chen Cheng-po and Liao Chi-chun were held at Liang Gallery and the album *Dazzling through A History – Chen Cheng-po & Liao Chi-chun* was also published. In October 2011, the staging of Nostalgia in the Vast Universe: Commemorative Exhibition of Chen Cheng-po by Kaohsiung Museum of Fine Arts was a first-ever research exhibition of considerable scale.[47] In February 2012, subsequent to hosting an exhibition under the title "Journey through Jiangnan – A Pivotal Moment in Chen Cheng-po's Artistic Quest",[48] Taipei Fine Arts Museum succeeded in focusing the theme of the exhibition on the artist's interaction with Chinese art circles during his Shanghai period. In March in the same year, at Taiwan Soka Association's Zhishan Art Center, "Under the Searing Sun – A Solo Exhibition by Chen Cheng-po" was held.[49] In May, "The Origin of Taiwan Art – Chen Cheng-po" exhibition was held at Liang Gallery.[50] Then, in May 2013, the "Chen Cheng-po Day: Rebuild the Vitality of Chiayi"[51] exhibition was hosted by the Cultural Affairs Bureau of Chiayi City. In 2014, as it was Chen Cheng-po's 120th birthday anniversary, a "Chen Cheng-po's 120th Birthday Anniversary Touring Exhibition" was jointly organized by Chen Cheng-po Cultural Foundation, Institute of Taiwan History-Academia Sinica, and Tainan City Government. The exhibition was variously held at the Cultural Center and several other venues in Tainan City, at the National Art Museum of China in Beijing, at China Art Museum in Shanghai[52], at the Tokyo University of the Arts Museum in Japan[53], and at the National Palace Museum in Taipei. On exhibit were many as-yet undisclosed letters, sketches, notes, sketchbooks, manuals, paper clippings, as well as personal collections and works. As studies in Taiwan and East Asian art

history deepened in the last 20 years, researchers have access to more historical materials for use to cross-reference Chen Cheng-po's position in modern East Asia art history. Previously, the focus of early studies had been on modernity topics such as academia naive painting style, an association of nationalist movement and art movement, academia style rational space, ethnic identity, and conflicts between colonization and modernization. Now, with relatively more adequate historical materials, researchers are able to carry out structuring in the analysis of the artist's works, and that has been extending to several core issues.[54]

First, the appearance of a large number of nude drawings and sketches has overturned the earliest critics' impression that Chen Cheng-po's nude paintings were on the weak side, so much so that there are now more in-depth discussions on the self-identity and culture enlightening aspects of modernity as related to the nude figures in his paintings.[55]

Second, about the main categories of Chen Cheng-po's paintings: the modernity issues related to landscape images include urban and rural development, city strolling, and homeland. Essays about these issues include those by Chiu Han-ni, Chiang Wan-ling, and Christina S.W. Burke Mathison. Specifically, by referring to the lyrics of the campaign song to petition the establishment of a Taiwan parliament she copied from Chen Cheng-po's sketchbooks, Chiu further studied the connection between resistance and colonial modernity. On the other hand, Burke Mathison adopted a post-colonial viewpoint in analyzing Chen's mixed identity from his transnational experience—a departure from the struggling to stick with innate national identity in the early studies.[56]

Another issue is the study of Chen's China experience painting style, including his Shanghai period, the motherland traditions, and his early learning experience. Essays on this included "Huaxia Consciousness in Chen Cheng-po's Works: Opportunities for the Artist during his Teaching Years in Shanghai" by Huang Tung-fu; "'Sketching from Life' and the Formation of the Modern Landscape: An Analysis of Chen Cheng-po's Early Watercolors (1913-1924) and their Significance in Modern Paintings" by Pai Shih-min; "A Pivotal Moment in Taiwanese Modern Art: Chen Cheng-po's Shanghai Period in Historical Perspective" by Jessica Tsaiji Lyu-hada; and "Reappraising Chen Cheng-po's 'Shanghai Period'" by Chiu Han-ni.[57]

The last issue is on historical avant-garde in modernity. Subsequent to Li Su-chu's essay "Chen Cheng-po and Proletarian Art", Moon Jun-ghee, besides her studies in academia painting style, also examined the possible encounter between Japanese emerging arts and the international modernism in Shanghai at that time in her 2013 paper "The Modernism of the 1930s in Chen Cheng-po's Artworks: During his Shanghai Period (1928-1933)".[58] In his paper "Where were the Masses? A First Study of Chen Cheng-po and the Proletarian Art Movement" (2013), Chiang Po-shin pointed out a possibility that had received relatively little attention from previous researchers: that, through actual participation in the exhibitions of non-governmental art societies such as the Kaijū Club, Chen Cheng-po might have made reference to proletarian painting styles. In the following year, in the paper by Wu Meng-jin titled "Chen Cheng-po and Japan's Western Painting Circle in the 1920s" (2014), attention was drawn to the artist's participation in art society activities as described by five art magazines in Tokyo. Furthermore, Wu had identified the works that Chen entered for different art society exhibitions when he was studying in Tokyo.[59]

After the National Literary Festival in 1994, art and cultural activities promoting Chen Cheng-po were gradually on the rise. Upon the founding of Chen Cheng-po Cultural Foundation by family member Chen Tsung-kuang, commemorative activities

such as seminars, concerts, and campus touring exhibitions have been flourishing steadily. In recent years, after Chen Cheng-po's grandson Chen Li-po has taken over the helm, the Foundation's academic activities have become more in-depth and robust, and its promotion activities more diversified. Chen Cheng-po studies have now entered a new realm, thanks to the following seminars and symposia that have been held in recent years: "Archives, Images, New Vision – Exhibition of Chen Cheng-po's Historical Materials cum Academic Forum" organized by Chiayi City Cultural Affairs Bureau in 2011; "Burdening Nostalgia: International Symposium on Chen Cheng-po and Taiwan Modern Art" staged in Taipei in 2012; "Symposium on Chen Cheng-po Monographic Studies" held in Tainan in 2014; and "Paradigm in the Billow—The International Conference on Chen Cheng-po and Modern East Asian Art History" in the National Palace Museum in Taipei.

5. Summary

Also, after spending major efforts in putting Chen Cheng-po's works and documents in order, the Foundation has started commissioning Cheng Shiu University to carry out related restorations. Subsequently, "Exhibition of Conservation & Restoration of Chen Cheng-po's Works" was staged in 2011. Through this exhibition, more people are now familiar with the concept of restoring art items. Later, the initiative has been extended to related restoration institutions such as the Research Center for Conservation of Cultural Relics, National Normal University. This has been instrumental in driving a new round of paying due attention to the restoration and study of early elder-generation artists in Taiwan, and in turn, it benefited the study of art history in general considerably.

In summary, the study of art history related to Chen Cheng-po's painting career has now expanded into more profound topics and directions, while the cataloging and editing of historical material archives have succeeded in driving the development of related studies in leaps and bounds. The completion and publication of *Chen Cheng-po Corpus* will certainly launch such studies to a new, rewarding level. Over the century, from the establishment of his personal career to the disregard after he was killed, and the subsequent re-emergence and rebirth, the significance of what Chen Cheng-po's painting career represents is well beyond the artist's personal fame. Rather, it is related to the rebuild of the whole public domain of Taiwan art history, which we look forward to seeing further development.

Ching Po-lin *

＊Chiang Po-shin: Researcher of Taiwanese Art History.

1. "Local Affairs - Chiayi", *Taiwan Daily News*, morning edition, p. 3, 9 September 1917.

2. Qin Yi-lu (Ishikawa Kinichiro), "On Chen Cheng-po's Painting Selected for the Imperial Exhibition", *Taiwan Daily News*, evening edition, p. 3, 15 October 1926.

3. Ikumi Kiyoharu, "Impressions of Western Paintings in the Imperial Exhibition (2)", *The Yomiuri Shimbun*, p. 4, 29 October 1926.

4. Kaiij Club members, "Symposium on the Imperial Exhibition", *New Art Theory*, Vol. 1, No. 1, p. 124, 1 November 1926.

5. "A Visit to Chen Cheng-po's Solo Western Painting Exhibition", *Taiwan Daily News*, morning edition, p. 4, 30 June 1927.

6. "Studio Tours", *Taiwan Daily News*, evening edition, p. 2, 5 October 1928.

7. Chang Ze-hou, "General Commentary on Paintings in the Art Exhibition", *Art Exhibition Compendium*, No. 9, pp. 5, 7-8, 4 May 1929.

8. Ishikawa Kinichiro, "Technique and Color—On Visiting the Red Island Painting Society Exhibition", *Taiwan Daily News*, morning edition, p. 6, 5 September 1929.

9. N San, "Comments on Viewing the Taiwan Exhibition (5)", *Taiwan Daily News*, morning edition, p. 6, 31 October 1930.

10. "Red Island Exhibition Opened Today—Tour of the Halls", *Taiwan Daily News*, morning edition, p. 7, 3 April 1931.

11. "Studio Tours (10): Depicting Nude Women/Chen Cheng-po", *Taiwan Xin Min Bao*, Ca. 1932.

12. "Studio Tours/Hiding Lines Behind Brushstrokes/Targeting the Imperial Exhibition/Chen Cheng-po", *Taiwan Xin Min Bao*, Autumn 1934.

13. Nomura Kouichi, "Impressions of the Taiyang Exhibition/Let's Give Play to Taiwan Characteristics!" *Taiwan Daily News*, morning edition, p. 6, 7 May 1935.

14. Chen Ching-fen, "Appreciation and Criticism of New Paintings", *Taiwan Daily News*, evening edition, p. 3, 21 May 1935.

15. "Expressing the Mysteries of Ali Mountain/Through Artistic Methods/Chen Cheng-po", *Taiwan Xin Min Bao*, Autumn 1935.

16. Jin-hong San, "On the 10th Edition of Taiwan Exhibition (3)", *Taiwan Xin Min Bao*, Ca. October 1936.

17. Wu Tian-shang, "Comments on the Western Paintings in the Taiyang Exhibition" *Taiwan Arts*, No. 4 (Taiyang Exhibition Special), 1 June 1940, pp. 12-14.

18. Wang Bai-yuan, "Miscellaneous Thoughts on the Governor-General Office Exhibition", *Taiwan Literature*, Vol. 4, No. 1 (December 1943).

19. Wang Bai-yuan, "History of Art Movement in Taiwan", *Taipei Wenwu*, Vol. 3, No. 4, pp. 16-64. This article of more than 50,000 characters in length first appeared in Chapter 17 (culture section) of *Taiwan Yearbook* published by *Taiwan Shin Sheng Daily News*. It was later collated into the arts section in the chapter on "Records of Skill Learning" in Volume 6 of the *Draft General History of Taiwan Provincial Government* (Taipei: Provincial Documents Committee of Taiwan, 1958.)

20. The same issue of *Taipei Wenwu* also reported on the "Art Movement Symposium", which was attended by Yang Chao-chia, an important arts sponsor during the Japanese colonial period. Yang was an icon in Taiwan's nationalist movement. He had joined the New People Association, a foreign student organization in Japan. On his return to Taiwan, he helped organize the Taiwanese Federation of Local Autonomy. After the war, he had been appointed Director, Department of Civil Affair, Taiwan Provincial Government. Yang's attendance seemed to echo the "art movement" described by Wang Bai-yuan, also a participant of the symposium.

21. Hsieh Li-fa, *History of Taiwanese Art Movement during Japanese Occupation*, Taipei: Artist Publishing, 1979, p. 158.

22. Hsieh Li-fa, "History of Taiwan Art Movement", in *Artist* magazine, No. 3 (August 1975), pp. 98-103. Hsieh's definition of "art movement" is: "What the so-called 'new art movement' promoted was the western painting indirectly introduced through Japan and the oriental painting directly in uenced by Japanese art, as opposed to old art, which refers to ink-wash painting that follows the traditions of Chinese literati painting. Admittedly, the emergence of new art was inseparable from the politics and social situation of Taiwan under Japanese colonial rule. Externally, new art was a result of the concerted expansion of Japanese contemporary art and colonial policy. But hidden under the surface was an unparalleled cultural force that resisted invasive external forces."

23. Hsieh Li-fa, *History of Taiwanese Art Movement during Japanese Occupation*, pp. 46-51.

24. "Spring Fine Arts Gallery Exhibition on Works Left Behind by Chen Cheng-po", in *Min-Sen Daily News*, November 28, 1979.

25. Chang Yi-hsiung (oral narration) and Chen Tsung-kuang (writer), "My Teacher Chen Cheng-po and I", in *The Lion Art Monthly*, No. 100 (June 1979), pp. 125-129. Hsieh Li-fa, "A Naive Painter from Academia—Chen Cheng-po", in *The Lion Art Monthly*, No. 106 (December 1979), pp. 16-59. Lin Yu-shan, "Reminiscences of Making Friends with Chen Cheng-po", in *The Lion Art Monthly*, No. 106 (December 1979), pp. 60-67. In his reminiscences, Lin pointed out that Chen Cheng-po's human figures looked quite weird, and that his way of painting landscapes by violating perspective rules and deforming objects was very extraordinary.

26. *Taiwan Artist (2)—Chen Cheng-po*, Taipei: Lion Art Book Co., Ltd, 1979.

27. Hsieh Li-fa, *Excavated Artists of Formosa*, Taipei: Taiwan Wenyi Zazhishe, 1988, p. 213.

28. For example, Wang Qiu-xiang, "A Naive Painter from Academia", in *China Times*, p. 8, 29 November 1979.

29. Including Lee Chin-Hsien, "Chen Cheng-po—Vanguard at the Pioneering Stage of Taiwan New Art", in Volume 2, *Renowned People in Modern Taiwan*, Taiwan: *Independent Evening Post Publishing*, 1987. Chuang Shih-ho, "Chen Cheng-po, Vol 1 & 2", *Taiwan Times*, p. 12, 22 June 1983. Chuang Yung-ming, "I am Oil Paint" , in *Independent Evening Post*, 2 February 1985.

30. Lin Hsin-yueh, *The Vicissitudes of Taiwanese Art over 40 Years*, Taipei: Independent Evening Post, 1987.

31. Lin Hsin-yueh, *The Vicissitudes of Taiwanese Art over 40 Years*, p. 51.

32. Yen Chuan-ying, "Portrait of a Brave Man—Chen Cheng-po", in Taiwan Fine Arts Series 1: Chen Cheng-po, (Taipei: Artist Publishing, 1992), pp. 27-48; also in *Artist* Magazine, No. 201 (February 1992), pp. 194-213.

33. Yen Chuan-ying, "Portrait of a Brave Man—Chen Cheng-po", p. 33.

34. The scene *Suzhou* depicted was later found out to be actually in Hangzhou, and it was found that the painting had entered the National Art Exhibition held in Shanghai in 1929. In 2015, Taipei Fine Arts Museum corrected the title of the painting to *Afternoon at a Silk Mill* in accordance with the album published at the time of the exhibition.

35. Li Sung-tai, "An Examination into Changes in Chen Cheng-po's Painting Style", in *Dragon: An Art Monthly*, No. 45 (1993), pp. 42-47.

36. Hsiao Chong-ray, "Spatial Appearance and Related Issues in Chen Cheng-po's Works", later compiled into *Islands in Color*, Taipei: The Grand East Book Co., Ltd, 1997, pp. 328-356.

37. Ito Jutaro and Wang Xiu-xiong (trans.), *Drawing for Design*, Taipei: Talu Book Store, 1973.

38. Hong Chang-rong, "Chen Cheng-po Uses 'Paintings' to Bring 228 Incident to Light/Shen Xue-yong Officiates Unveiling of Statue/Activity Formally Starts", *Taiwan Times*, 27 February 1994.

39. Zheng Hui-mei, "From Devotion to Education to Devotion to Nation—Chen Cheng-po's Ultimate Concern", *Modern Art*, No. 55 (August 1994), pp. 35-41. Lin Yu-chun, "Appreciation of Chen Cheng-po's Works Selected for the Taiwan Exhibition and Governor-General Office Exhibition", *Modern Art*, No. 55 (August 1994), pp. 42-48.

40. Lin Yu-chun, *Masters of Chinese Painting Weekly: Chen Cheng-po (1895-1947)*, Taipei: Chin Show Publishing, 1994. Lin Yu-chun, *Oil Paint, Passion, and Chen Cheng-po*, Taipei: Lion Art Books, 1998.

41. Yu Yen-liang and Claudia Chen, *Chen Cheng-po and Chen Pi-nu Commemorative Exhibition*, Taipei: Liang Gallery, 1997.

42. Related concepts can be found in Lin Man-li's, "The Emergence and Development of Taiwan's 'New Art': Exhibition of 37 Paintings from 22 Elder-generation Taiwan Artists in Shizuoka City Museum of Art, Japan", *CANS Art News*, No. 21 (May 1999), pp. 73-77.

43. For a Chinese translation, see Li Su-chu, *Expressing 'Something' of the Era—An Analysis of Chen cheng-po's paintings*, Taipei: Art & Collection Group Publishing Ltd, 2012.

44. Li Su-chu, "Revision of the Chronicle of Chen Cheng-po (1895-1947) Based Mainly on Three Resumes", *ARTCO Monthly*, No. 126 (March 2003), pp. 108-120.

45. These papers included: "The Taiwan Art Circle under the Japanese Wartime Regime as Revealed by Chen Cheng-po's *Tamsui after Rain* (1944)", *Annual Research Report—Kashima Arts*, No. 22 Supplement (November 2005), pp. 44-56. "Drawing Freehand Style and Drawing from Life: 'Umbrella Holding Figures' by Chen Cheng-po and Monet", *Journal of National Taiwan Museum of Fine Arts*, No. 78 (October 2009), pp. 4-27. "Chen Cheng-po's Picture Collection and His Paintings", *Journal of Art Studies*, No. 7 (November 2010), pp. 98-182. "Chen Cheng-po and Proletarian Art", *Journal of National Taiwan Museum of Fine Arts*, No. 85 (July 2011), pp. 20-43. "A Look into Chen Cheng-po's 'Words' and 'Thoughts': Taking His 'Home Postcards' Sent from Tokyo as an Example", *Journal of National Taiwan Museum of Fine Arts*, No. 88 (April 2012), pp. 30-50.

46. Books also published in the same period in 2005 included: Yu Yen-liang, *CHEN CHENG-PO Art Treasures Collection*, Taipei: Liang Gallery.

47. Wu Hui-fang and Tseng Mei-chen (ed.), *Nostalgia in the Vast Universe: Commemorative Exhibition of Chen Cheng-po*, Kaohsiung: Kaohsiung Museum of Fine Arts, 2011.

48. Lin Yu-chun and Lee Wei-fen (ed.), *Journey through Jiangnan – A Pivotal Moment in Chen Cheng-po's Artistic Quest*, Taipei: Taipei Fine Arts Museum, 2012.

49. Edited by Soka Art Center Commission, *Under the Searing Sun – A Solo Exhibition by Chen Cheng-po*, Taipei: Chin-Shuan Cultural & Educational Foundation, 2012.

50. Yu Yen-liang, *20th Anniversary Liang Gallery: The Origin of Taiwan Art*, Taipei: Liang Gallery, 2012.

51. Fang Chien-ju (Chief Editor), *Chen Cheng-po Day: Rebuild the Vitality of Chiayi*, Chiayi: Cultural Affairs Bureau, Chiayi City, 2013.

52. "Misty Vapor on the High Seas—Chen Cheng-po's Art Exhibition" was co-organized by China Art Museum (Shanghai), Cultural Affairs Bureau (Tainan City Government), and Chen Cheng-po Cultural Foundation. See Chen Cheng-po Cultural Foundation (ed.), *Misty Vapor on the High Seas - Collected Artwork of Chen Cheng-po*, Shanghai: People's Fine Arts Publishing House, 2014.

53. "Modern Art in Taiwan – Works by Foreign Students in their Youth (1895-1945)" was co-organized by Tokyo University of the Arts and National Taipei University of Education, and supported by Chen Cheng-po Cultural Foundation. As a special event of the Chen Cheng-po's 120th birthday Anniversary Touring Exhibition, the exhibits were not limited to works by Chen Cheng-po, but also covered those of 13 elder-generation artists who had graduated from the Tokyo School of Fine Arts before 1945.

54. Related books on such exhibitions included: Yeh Tse-shan (Chief Editor), *Surging Waves - Chen Cheng-po's 120th Birthday Anniversary Touring Exhibition, Tainan*, Tainan: Tainan City Government, 2014. Hsiao Chong-ray (Chief Editor), *Hidden Talent- Chen Cheng-po's 120th Birthday Anniversary Touring Exhibition, Taipei*, Chiayi: Chen Cheng-po Cultural Foundation, 2014. Fan Di-an (Chief Editor), *The Bright Sunshine of the South - 20th-century Chinese Oil Painting Master Chen Cheng-po*, Beijing: People's Fine Arts Publishing House, 2014.

55. Li Su-chu, "Chen Cheng-po and Academic Painting: Starting from the Classic Postures of Female Nudes as Depicted in Chen's Wash Sketches", in Wu Hui-fang and Tseng Mei-chen (ed.), *Nostalgia in the Vast Universe: Commemorative Exhibition of Chen Cheng-po*, Kaohsiung: Kaohsiung Museum of Fine Arts, 2011, pp. 26-33. Chen Shui-tsai, "Light Brushstrokes, Strong Poetic Sense: The Style of Chen Cheng-po's Watercolor Nude Sketches", in

Artist Magazine, No. 443 (April 2012), pp. 202-207. Yamanashi Emiko and Li Su-chu (trans.), "The Major Characteristic of Chen Cheng-po's Nudes: on Comparison with Japanese Academic Paintings", in Soka Art Center Commission (ed.), *The Spring of Alishan: New Perceptions on Chen Cheng-po and Taiwanese Art History*, Taipei: Chin-Shuan Cultural & Educational Foundation, 2013, pp. 20-51. Li Su-chu, "Sketching the Idea of Curvaceous Body: A Preliminary Investigation into Chen Cheng-po's Watercolor Nude Sketches", in Soka Art Center Commission (ed.), *The Spring of Alishan: New Perceptions on Chen Cheng-po and Taiwanese Art History*, pp. 136-187.

56. Chiang Wan-ling, "Family, Country, and Fairy Tale—On the Symbolic Meaning of Chen Cheng-po's *Chiayi Park* (1937)", *Journal of National Taiwan Museum of Fine Arts*, No. 82 (October 2010), pp. 40-61. Chiu Han-ni, "Hometown Consciousness and Identification in Chen Cheng-po's Paintings—Focusing on *Outside Chiayi Street* (1926), *Summer Street Scene* (1927), and *Chiayi Park* (1937)", *Taida Journal of Art History*, No. 33 (September 2012), pp. 271-342, 347. Christina S. W. Burke Mathison, "Identity, Hybridity, and Modernity: The Colonial Paintings of Chen Cheng-po" in Lin Yu-chun and Lee Wei-fen (ed.), *Journey through Jiangnan: A Pivotal Moment in Chen Cheng-po's Artistic Quest*, Taipei: Taipei Fine Arts Museum, 2012, pp. 50-63.

57. Huang Tung-fu, "Huaxia Consciousness in Chen Cheng-po's Works: Opportunities for the Artist during his Teaching Years in Shanghai", *Journal of National Taiwan Museum of Fine Arts*, No. 87 (January 2012), pp. 4-31. Pai Shih-min, "'Sketching from Life' and the Formation of the Modern Landscape: An Analysis of Chen Cheng-po's Early Watercolors (1913-1924) and their Significance in Modern Paintings", in Soka Art Center Commission (ed.), *The Spring of Alishan: New Perceptions on Chen Cheng-po and Taiwanese Art History*, pp. 92-135. Jessica Tsaiji Lyu-hada, "A Pivotal Moment in Taiwanese Modern Art: Chen Cheng-po's Shanghai Period in Historical Perspective" in Lin Yu-chun and Lee Wei-fen (ed.), *Journey through Jiangnan: A Pivotal Moment in Chen Cheng-po's Artistic Quest,* Taipei: Taipei Fine Arts Museum, 2012, pp. 16-31. Chiu Han-ni, "Reappraising Chen Cheng-po's 'Shanghai Period'", *Journey through Jiangnan: A Pivotal Moment in Chen Cheng-po's Artistic Quest*, pp. 32-49.

58. Moon Jun-ghee, "The Modernism of the 1930s in Chen Cheng-po's Artworks: During his Shanghai Period (1928-1933)", in Soka Art Center Commission (ed.), *The Spring of Alishan: New Perceptions on Chen Cheng-po and Taiwanese Art History*, pp. 74-91.

59. Chiang Po-shin, "Where were the Masses? A First Study of Chen Cheng-po and the Proletarian Art Movement", *Art Critique of Taiwan*, No. 56 (October 2013), pp. 56-64. Kure Motoyuki, "Chen Cheng-po and Japan's Western Painting Circle in the 1920s", workshop manual for *Monographic Studies on Chen Cheng-po*, 2014, pp. 1-18.

凡例 Editorial Principles

- 本卷收錄陳澄波生前相關之剪報或雜誌文章，包括日文和漢文。

- 文章標題後標示「＊」者，表示為陳澄波自藏之剪報或雜誌文章（本卷僅收錄文字稿，圖檔請參閱《陳澄波全集第七卷》），其餘為編者另外查找之文章。

- 部分文章僅節錄與陳澄波相關之文字，於標題末標示「節錄」。

- 日文文章一律翻譯為中文，並於文末列出譯者姓名，未列譯者姓名即原用漢文書寫之文章。

- 漢文文章中若有夾雜日文，另將中文翻譯標示於註釋中。

- 日本人名依據剪報原文刊載，若出現假名，謹在後面以括號標示讀音，如：菱田きく（Kiku）。

- 文中若出現日文漢字或異體字，除日本人名外，均改為正體字。

- 文中之支那（即中國）、南支（即中國南部）、北支（即中國北部）、內地（即日本）……等均為當時用語。

- 譯文中以括號附註外文者，除人名與地名外，大多為外來語，例如：模特兒（model）。

- 標點符號改為現代通用之標點符號；若原文無標點符號，為方便讀者閱讀，視情況加以標示。

- 作品名稱統一以〔〕表示。

- 文中若有錯字，則於錯字後將正確字標示於（＿）中。

- 無法辨識之字，以□代之。

- 贅字以｛｝示之。

- 漏字以【＿】補之。

- 原剪報與雜誌文章均無註釋，註釋為譯者或編者所加。

論評
Comments
1917-1947

西洋の材―誠表すべく、嘉義の人士から勵ま―く語る されたに在ると云ふ。氏は左の如　私のアトリヱは室内よりも之を

現はすことを持論とする氏は、
年は當然臺展審査委員であ
筈たが、種々な關係
人の圈内に入らなかった。しか
人の實力の充分なる
家として、臺展で四
島畫壇に於て犬に重を置かれて
ることは、今更茲で喋々する迄
ない。氏は今年も又大作三點を
出品するとのことで、其のアト
リヱを訪づれば、今度出す豫定の力
を訪づれば、今度出す豫定のカ
を訪づれば

着眼及び取
材は飽く迄
東洋風で、
東洋的氣分

であるから、アトリヱは殆ん
其の必要を感じない。この春の
阿里山は、高山地帶の氣持を
く表現すべく特に塔山附近一帶
を畫題にした譚です。この畫の
下圖が出來た許りの時にあたり
も川添嘉義市尹、營林所長の一
行が入山してこれを許して曰く
「この下圖だけでも阿里山の氣
持が十分に窺はれてゐる」と論
に其の後着色した後、私は同地
の造林主任に蒼の樹木年齡の專
門的鑑定を賴んだ處、同主任は
六百年以上だと云ふのに對し、
私はこれでやっと安心し、阿里
山へ來た甲斐があったと心秘か
に感じた。逸園は嘉義の闇師張
錦燦氏の庭園の一部で、中に古
來の畫風を眞似て東洋的氣分を
之を現はした一幅の南宗繪です
昨年迄の私の畫風は、東洋人の
東洋人たる所以として、畫も十
分に東洋的氣分を發揮すべき筈
のに却へて來たが、今年は簡單
府其の深みへ入つてゐる積りで
蓋しこれが東洋人の性格であり

淡水觀樓、淡水海水浴場等の作品
東江（二十號）逸園（三十號）及び同じく
春の阿里山（六十號）逸園（三十號）及び同じく
處せまく迄に並べられてゐる。
其の中の最逸作たる春の阿里山を
作した其の動機は、國立公園候

地方近事　嘉義（節錄）

　　▲國語畢業典禮　嘉義同風會主辦的國語夜學會畢業典禮與入學典禮一併舉行。今年的畢業生近百名，並將頒發獎品給成績優異者以及學習勤奮者。另外，該夜學會不徵收任何會費，各種雜費也由該會本身自行負擔，尤其是一直以來分文不取、持續任教國語的嘉義公學校訓導張玉、林劍峰、林木根、陳澄波、陳漢江、蕭應潤、吳昭根諸氏的熱心協助，更足以成為典範。（翻譯／李淑珠）

―原載《臺灣日日新報》日刊3版，1917.9.9，臺北：臺灣日日新報社

諸羅特訊（節錄）

　　副業品評　水上庄湖子內，戶數三百餘，為殷實農村，村中田園，得將軍圳灌溉，水利甚溥，居民綽有餘裕，婦女子之裁縫刺繡不讓市街，其他草鞋、草索、竹笠、麻繩之編製，極盛。自上年該地區設置公學校分離教室，及夜學會以來，主任教師陳澄波氏，對於家庭副業，極力獎勵，月之四、五兩日，開副業品評會於該教室，出品人數七十三名，一百七十一點，成績佳良。惜乎裁縫、刺繡之出品，多涉專門的。四日午後一時，開發會式。藤黑庶務課長，臨場觀禮，訓示中力為提倡鼓吹云。

―原載《臺灣日日新報》日刊6版，1922.11.7，臺北：臺灣日日新報社

崇文社課題揭曉

同社第三十七期之男女學生風紀宜肅，服裝宜正論，經蔡維潛氏評選，十名內姓氏如左[1]。

第一名清水王則修，第二名海外逸老，第三名新豐吳蔭培，第四名馬興竹園生，第五名鹿港陳材洋，第六名嘉義陳澄波，第七名聽濤山房主人，第八名臺北田湛波，第九名臺北陳義垍，第十名澎湖許文圖。

—原載《臺灣日日新報》日刊6版，1923.8.16，臺北：臺灣日日新報社

1. 原文為直式，由左至右排列。

諸羅特訊（節錄）

青年志學　嘉義郡水上公學校訓導陳澄波氏，素於丹青一道，頗具天才，欲期上進，茲已辭職，擬于本月十二日，負笈上京，留學東京美術學校。

—原載《臺灣日日新報》日刊6版，1924.3.8，臺北：臺灣日日新報社

帝展西洋畫部的遍地開花現象
新入選五十六人　無鑑查五十件[*]

　　帝展西洋畫部的審查，一直進行到十日的傍晚，當天晚上七點公布了入選名單。總共二千三百〇六件的送件作品中有一百五十四件入選，比去年的一百一十四件增加了四十件。今年由於審查主任主張多數主義，導致作品水準較差，造成遍地開花的入選現象，新入選者的人數多達五十六名，其中，女性作家有五名，無鑑查部分則預計約有五十件。

入選者　〇記號為新入選

廢道	〇長谷川利行	髮	阿以田治修
Ｔ小姐之像	〇小磯良平	初秋	小森田三人
靜物	〇山口薰	向日葵	〇小林喜代吉
遠雷	富沢有為男[1]	裸婦	片岡銀藏
裸婦	〇水戶範雄	大島	三宅円平[6]
麗園	新道繁	靜物	〇福田新生
水邊雨後	〇古屋浩藏	靜物	〇尾崎三郎
古陶	服部喜三	夏之男	清原重以知
庭之一隅	〇篠崎貞五郎	搭配葱的靜物	〇橋本八百二
裸體	森脇忠	有大樹的風景	〇堀田喜代治
平交道看柵工	池島勘治郎	婦人像	〇猪熊玄一郎
橫井先生肖像	鶴田吾郎	初夏	相田直彥
後庭	〇橋田庫次	畫房之女	〇塩見暉夫[7]
壁	牧野司郎	桌上靜物	吉岡一
母子	〇松本昇	海岸	〇牧野醇
少女	霜鳥正三郎	杉樹之春	相馬其一
玩撲克牌的少女	鈴木秀雄	西郊風景	〇不破章
水邊裸婦	小寺健吉	她們的生活	織田一磨
名古屋萬歲	池部鈞	桌上	〇田原輝夫
桌上靜物	〇飯田実[2]	裝扮	瀨野覚藏[8]
百日紅	宮部進	處女	櫻井知足
等待之家	田辺嘉重[3]	布列塔尼（Bretagne）的老婆婆　三上知治	
窗邊	近藤光紀	裸女	星野正三
千住風景	苣木九市	暑假	〇山內靜江
向日葵	〇園部晉[4]	夕陽西下的漁村	服部亮英
殺風景	〇杉山栄[5]	寫生	大久保喜一
白上衣的少女	〇內田巖	龜山的風景	澁谷栄太郎
野外劇	〇山口進	廚房	江藤純平

少女之像	山田新一
麥秋	平沢大暲[9]
岳翁像	山田隆憲
姐和妹	坪井一男
休憩之女	○坂井範一
風景	○安宅虎雄
夏窗	富田温一郎[10]
晚夏	金沢重治[11]
有船的風景	長屋勇
夏日	権藤種男[12]
浴後	○原田虎猪
M町	○山尾薫明
嘉義街外	○陳澄波
母子禮讚	布施信太郎
初秋	浅井眞[13]
初秋之丘	○布施悌次郎
夕照	篠原新三
窗	○染谷勝子
廈門	○楢原益夫[14]
立教遠望	○田中佐一郎
有人偶的靜物	○津輕てる（Teru）
水果和比司吉（Biscuits）	小泉繁
靜物	鈴木金平
冬陽	鈴木良三
有噴水池的風景	○村田栄太郎[15]
早春之丘	○中村壯麿
花	酒谷小三郎
晚夏綠蔭	○秦巖
裸女	伊藤成一
裸女	桑重儀一
牛	○井上三綱
威尼斯（Venice）風景	嶼野保彥[16]
女	鈴木清一
W氏的肖像	高村眞夫
停船場	○松本金三郎
水果	耳野三郎
母子禮讚	○中井一英
中菊	平田千秋
海岸風景	末長護
浴後	遠山五郎
吉他手	草光信成
沼尻	小野田元興
溪流秋色	大野隆德
廟會	服部季彥
風景	関口隆嗣[17]
靜物	○光安浩行
靜物	○杉本まつの（Matsuno）
秋芳麗姿	○青柳喜兵衛
蕉砂[18]	金子保
白布上的水果	田中稲三
新秋	武藤辰平
佐渡おけさ（okesa）[19]	○木原芳樹
綠之庭	山口亮一
春（printemps）	塚本茂
乾酪和蔬菜	○遠田運雄
黑衣之女和小狗	宮本恒平
遲日	小糸源太郎
燈下靜物	○菱田きく（Kiku）
盛夏綠蔭	木村義男
初秋郊外	有岡一郎
雄雞之圖	山下繁雄
觀看共樂園	○橘作次郎
從樹木之間	松下春雄
志摩風景	○湊実雄[20]
夏花	鬼頭鍋三郎
窗際的少女	斧山万次郎[21]
紅色支那傘	吉田苞
少女橫臥像	池上浩

玩歌留多紙牌	鈴木誠	小巷	○細井繁誠
山丘叢樹	佐竹德次郎	少年	木下邦
拭足之女	○矢田清四郎	風景	○原子は□[23]
河畔	後藤眞吉	紅色坐墊和裸女	長野新□[24]
廣場的雨	矢崎千代二	郊外初秋	鈴木□[25]
聖歌隊	和田香苗	秋日赴釣圖	金井文□[26]
人物	大森義夫	遠足	伊東□[27]
高原	青山熊治	窗	○斎藤□[28]
城趾斜陽[22]	加藤靜兒	紅色陽傘	梶原貫□[29]
初秋之朝	井上よし（Yoshi）	水邊初秋	池田永治
裸婦	大田三郎	垂髮	笹靡彪
花壺	有馬さとえ（Satoe）	洗足風景	○櫻庭彥治
九月之作	○阿藤秀一郎	花圃	○內藤□[30]
總是溫柔的聖母瑪利亞（Santa Maria）　小柴錦侍		婦人像	平岡権八郎[31]
真葛繁茂的峽谷的黃昏　五島健三		樂園（paradise）	上[32]野山清貢

（翻譯／李淑珠）

—原載《報知新聞》第2版，1926.10.11，東京：報知新聞社

1. 日本文部省編輯《第七回帝國美術院美術展覽會圖錄　第二部繪畫　西洋畫之部》（京都：芸艸堂，1926.11.30）中之名字為「富澤有為男」。
2. 日本文部省編輯《第七回帝國美術院美術展覽會圖錄　第二部繪畫　西洋畫之部》中之名字為「飯田寶」。
3. 日本文部省編輯《第七回帝國美術院美術展覽會圖錄　第二部繪畫　西洋畫之部》中之名字為「田邊嘉重」。
4. 日本文部省編輯《第七回帝國美術院美術展覽會圖錄　第二部繪畫　西洋畫之部》中之名字為「圓部晋」。
5. 日本文部省編輯《第七回帝國美術院美術展覽會圖錄　第二部繪畫　西洋畫之部》中之名字為「杉山榮」。
6. 日本文部省編輯《第七回帝國美術院美術展覽會圖錄　第二部繪畫　西洋畫之部》中之名字為「三宅圓平」。
7. 日本文部省編輯《第七回帝國美術院美術展覽會圖錄　第二部繪畫　西洋畫之部》中之名字為「鹽見暉夫」。
8. 日本文部省編輯《第七回帝國美術院美術展覽會圖錄　第二部繪畫　西洋畫之部》中之名字為「瀨野覺藏」。
9. 日本文部省編輯《第七回帝國美術院美術展覽會圖錄　第二部繪畫　西洋畫之部》中之名字為「平澤大暲」。
10. 日本文部省編輯《第七回帝國美術院美術展覽會圖錄　第二部繪畫　西洋畫之部》中之名字為「富山溫一郎」。
11. 日本文部省編輯《第七回帝國美術院美術展覽會圖錄　第二部繪畫　西洋畫之部》中之名字為「金澤重治」。
12. 日本文部省編輯《第七回帝國美術院美術展覽會圖錄　第二部繪畫　西洋畫之部》中之名字為「權藤種男」。
13. 日本文部省編輯《第七回帝國美術院美術展覽會圖錄　第二部繪畫　西洋畫之部》中之名字為「淺井眞」。
14. 日本文部省編輯《第七回帝國美術院美術展覽會圖錄　第二部繪畫　西洋畫之部》中之名字為「楢原益太」。
15. 日本文部省編輯《第七回帝國美術院美術展覽會圖錄　第二部繪畫　西洋畫之部》中之名字為「村田榮太郎」。
16. 日本文部省編輯《第七回帝國美術院美術展覽會圖錄　第二部繪畫　西洋畫之部》中目次使用「頓野保彦」，圖錄使用「嗊野保彥」。
17. 日本文部省編輯《第七回帝國美術院美術展覽會圖錄　第二部繪畫　西洋畫之部》中之名字為「關口隆嗣」。
18. 日本文部省編輯《第七回帝國美術院美術展覽會圖錄　第二部繪畫　西洋畫之部》中之畫題為「焦沙」。
19. 「佐渡おけさ」為新潟縣民謠。
20. 日本文部省編輯《第七回帝國美術院美術展覽會圖錄　第二部繪畫　西洋畫之部》中之名字為「湊實雄」。
21. 日本文部省編輯《第七回帝國美術院美術展覽會圖錄　第二部繪畫　西洋畫之部》中之名字為「斧山萬次郎」。
22. 日本文部省編輯《第七回帝國美術院美術展覽會圖錄　第二部繪畫　西洋畫之部》中目次使用「城趾斜陽」，圖錄使用「城址斜陽」。
23. 此處原件缺損無法辨識，依日本文部省編輯《第七回帝國美術院美術展覽會圖錄　第二部繪畫　西洋畫之部》中所載應為「原子はな」，「はな」讀音為「Hana」。
24. 此處原件缺損無法辨識，依日本文部省編輯《第七回帝國美術院美術展覽會圖錄　第二部繪畫　西洋畫之部》中所載應為「長野新一」。
25. 此處原件缺損無法辨識，依日本文部省編輯《第七回帝國美術院美術展覽會圖錄　第二部繪畫　西洋畫之部》中所載應為「鈴木淳」。
26. 此處原件缺損無法辨識，依日本文部省編輯《第七回帝國美術院美術展覽會圖錄　第二部繪畫　西洋畫之部》中所載應為「金井文彥」。
27. 此處原件缺損無法辨識，依日本文部省編輯《第七回帝國美術院美術展覽會圖錄　第二部繪畫　西洋畫之部》中所載應為「伊東哲」。
28. 此處原件缺損無法辨識，依日本文部省編輯《第七回帝國美術院美術展覽會圖錄　第二部繪畫　西洋畫之部》中所載應為「齋藤大」。
29. 此處原件缺損無法辨識，依日本文部省編輯《第七回帝國美術院美術展覽會圖錄　第二部繪畫　西洋畫之部》中所載應為「梶原貫五」。
30. 此處原件缺損無法辨識，依日本文部省編輯《第七回帝國美術院美術展覽會圖錄　第二部繪畫　西洋畫之部》中所載應為「內藤隶」。
31. 日本文部省編輯《第七回帝國美術院美術展覽會圖錄 第二部繪畫 西洋畫之部》中之名字為「平岡権八郎」。
32. 原文誤植「上」為畫題。

入選之喜*

長幹伯爵的妹妹　津輕伯爵的未亡人　第四次送件總算通過了的感言

作品〔有人偶的靜物〕入選的津輕照子[1]小姐是已故英麿伯爵的夫人，帝展發表之夜，與幾位朋友正在邦樂座欣賞六代目尾上菊五郎的演出，聽到入選的喜訊後，非常高興的夫人，不禁露出笑臉說：

「是嗎？入選了嗎？□□先生為吾師，今年春天開始跟隨岡田先生學畫，這次是第四次送件，總算通過了，但畫得還是很差」。如此謙虛的夫人，有其兄小笠原長幹伯爵、其妹朱葉會幹事尚百子小姐等，承繼藝術家族的血脈，目前是朱葉會會員。

臺灣的陳君

新入選的特殊人物，其中一人是臺灣出生的陳澄波（三十二）君，大正二年在臺北師範就讀圖畫科[2]，是最早的開端，大正十三年到東京考上美術學校，現在在師範科攻讀三年級；入選作品是〔嘉義街外〕，畫的據說是其故鄉，陳君非常開心地說：「畫這幅畫是想要介紹南國的故鄉，從七月五日開始製作，大約花了一個月完成」。

入選女性　春草畫伯的姪女

女性作家的新入選者之中，菱田きく（Kiku）子[3]小姐是故菱田春草氏的姪女，其作品〔燈下靜物〕也是非常穩健的成果。杉本まつの（Matsuno）小姐畫在二十五號畫面上的壺罐和布疋的靜物獲得入選，自女子美術學校畢業後，拜去年榮獲特選的吉村芳松氏為師，也在去年入選槐樹社展。茉乃小姐是出生於秋田名門的千金，和姐姐はるの（Haruno）小姐們一面享受快樂的共同生活，一面勤於藝術，才二十二、來日方長的まつの（Matsuno）小姐，真是幸福的人啊！（翻譯／李淑珠）

—原載《報知新聞》第2版，1926.10.11，東京：報知新聞社

1. 日本文部省編輯《第七回帝國美術院美術展覽會圖錄　第二部繪畫　西洋畫之部》中所載之名字為「津輕てる」，「てる」讀音為「Teru」。
2. 陳澄波1913年就讀的是臺灣總督府國語學校公學師範部乙科，1919年該校改名為臺北師範學校。
3. 日本文部省編輯《第七回帝國美術院美術展覽會圖錄　第二部繪畫　西洋畫之部》中所載之名字為「菱田きく」。

將出生之地予以藝術化　臺灣人陳澄波君

　　這回入選中唯一的異色，是臺灣人的陳澄波（三二）君。入選畫題為〔嘉義的郊外〕[1]，「這張畫能入選，實在很高興」，陳君以流利的內地語說：「我出生在嘉義這個地方，將此地藝術化，並嘗試出品帝展看看，是我一直以來的願望」。陳君目前是美校師範科三年級在校生。畫畫是從臺北師範[2]在校期間開始的，大正十三年來東京，在下谷車坂町與妻子、兩個小孩同住。[3]（翻譯／李淑珠）

<div align="right">—原載《讀賣新聞》朝刊3版，1926.10.11，東京：讀賣新聞社</div>

1. 現名〔嘉義街外（一）〕。
2. 陳澄波1913年就讀的是臺灣總督府國語學校公學師範部乙科，1919年該校改名為臺北師範學校。
3. 此處報導有誤，陳澄波當時是隻身赴日留學，妻兒都留在嘉義。

帝展的西洋畫　入選公布
一位作家一件作品的新審查取向
總件數一百五十四*

　　帝展西洋畫部審查於十日下午四點半全部結束，七點公布入選者名單，與彫刻相比，有更多新的無名氏們成串上榜，這樣的審查取向，若將之視為意味著該畫部與時代的關聯，應是件有趣的事。審查主任和田英作氏也心滿意足地表達了其審查感想：

　　「一頁（百）五十四件的入選，全部是一位作家一件作品，這是基於我們審查方針的結果，希望挑選出更多好的作家，也因此出現了一位作家出品兩件優秀的作品時，即使兩件都有入選資格，也只取一件，另一件則由感覺有點僥倖的其他作家的入選來取代的現象，亦即，希望優秀的作家做出好的意義上的讓步，盡量接納新進作家，這就是我們的用意，這一點希望能夠得到一般出品作家的諒解，不要有所誤解才好。」

入選西洋畫（○記號為新入選）

　　▲〔廢道〕○長谷川利行▲〔T小姐之像〕○小磯良平▲〔靜物〕○山口薰▲〔遠雷〕富澤有為男▲〔裸婦〕○水戶範雄▲〔麗園〕新道繁▲〔水邊雨後〕○古屋浩藏▲〔古陶〕服部喜三▲〔庭之

一隅〕○篠崎貞五郎▲〔裸體〕森脇忠▲〔平交道看柵工〕池島勘治郎▲〔橫井先生肖像〕鶴田吾郎▲〔後庭〕○橋田庫次▲〔壁〕牧野司郎▲〔母子〕○松本昇▲〔少女〕霜鳥正三郎▲〔玩撲克牌的少女〕鈴木秀雄▲〔水邊裸婦〕小寺健吉▲〔名古屋萬歲〕池部鈞▲〔桌上靜物〕○飯田實▲〔百日紅〕宮部進▲〔等待之家〕田邊嘉重▲〔窗邊〕近藤光紀▲〔千住風景〕苣木九市▲〔向日口[1]〕○園部晋▲〔殺風景〕○杉山榮▲〔白上衣的少女〕○內田巖▲〔野外劇〕○山口進▲〔髮〕阿以田治修▲〔初秋〕小森田三人▲〔日向（向日）葵〕○小林喜代吉▲〔裸婦〕片岡銀藏▲〔大島〕三宅圓平▲〔靜物〕○福田新生▲〔靜物〕○尾崎三郎▲〔夏之男〕清原重以知▲〔搭配蔥的靜物〕○橋本八百二▲〔有大樹的風景〕○堀田喜代治▲〔婦人像〕○猪熊玄一郎▲〔初夏〕相田直彥▲〔畫房之女〕○鹽見暉夫▲〔桌上靜物〕吉岡一▲〔海岸〕○牧野醇▲〔杉樹之春〕相馬其一▲〔西郊風景〕○不破章▲〔她們的生活〕織田一磨▲〔桌上〕○田原輝夫▲〔裝扮〕瀨野覺藏▲〔處女〕櫻井知足▲〔布列塔尼（Bretagne）的老婆婆〕三上知治▲〔裸女〕星野正三▲〔暑假〕○山內靜江▲〔夕陽西下的漁村〕服部亮英▲〔寫生〕大久保喜一▲〔龜山的風景〕澁谷榮太郎▲〔廚房〕江藤純平▲〔小女之像〕[2]山田新一▲〔麥秋〕平澤大暲▲〔岳翁像〕山田隆憲▲〔姐和妹〕坪井一男▲〔休憩之女〕○坂井範一▲〔風景〕○安宅虎雄▲〔夏窗〕富田溫一郎▲〔晚夏〕金澤重治▲〔有船的風景〕長屋勇▲〔夏日〕權藤種男▲〔浴後〕○原田虎猪▲〔M町〕○山尾薰明▲〔嘉義街外〕○陳澄波▲〔母子禮讚〕布施信太郎▲〔初秋〕淺井眞▲〔初秋之丘〕○布施悌次郎▲〔夕照〕篠原新三▲〔窗〕○染谷勝子▲〔廈門〕○楢原益子[3]▲〔立教遠望〕田中佐一郎▲〔有人偶的靜物〕○津輕てる（Teru）▲〔水果和比司吉（biscuits）〕小泉繁▲〔靜物〕鈴木金平▲〔冬陽〕鈴木良三▲〔有噴水池的風景〕○村田榮太郎▲〔早春之丘〕○中村壯麿▲〔花〕酒谷小三郎▲〔晚夏綠蔭〕○秦巖▲〔裸女〕伊藤成一▲〔裸女〕桑重儀一▲〔牛〕○井上三綱▲〔威尼斯（Venice）風景〕嚬野保彥[4]▲〔女〕鈴木清一▲〔W氏的肖像〕高村眞夫▲〔停船場〕○松本金三郎▲〔水果〕耳野三郎▲〔母子禮讚〕○中井一英▲〔中菊〕平田千秋▲〔海岸風景〕末野護[5]▲〔浴後〕遠山五郎▲〔吉他手〕草光信成▲〔沼尻〕小野田元興▲〔溪流秋色〕大野隆德▲〔緣白にて〕服部秀彥[6]▲〔風景〕關口隆嗣▲〔靜物〕○光安浩行▲〔靜物〕○杉本まつの（Matsuno）▲〔秋芳麗姿〕○青柳喜兵衛▲〔焦砂〕金子保▲〔白布上的水果〕田中稻三▲〔新秋〕武藤辰平▲〔佐渡おけさ（okesa）〕[7]○木原芳樹▲〔綠之庭〕山口亮一▲〔春（printemps）〕塚本茂▲〔乾酪和蔬菜〕○遠田運雄▲〔黑衣之女和小狗〕宮本恆平[8]▲〔遲日〕小糸源太郎▲〔燈下靜物〕○菱田きく（Kiku）▲〔盛夏綠蔭〕木村義男▲〔初秋郊外〕有岡一郎▲〔雄雞之圖〕山下繁雄▲〔觀看共樂園〕○橘作次郎▲〔從樹木之間〕松下春雄▲〔志摩風景〕○湊實雄▲〔夏花〕鬼頭鍋三郎▲〔窗際的少女〕斧山萬次郎▲〔紅色支那傘〕吉田苞▲〔少女橫臥像〕池上浩▲〔玩歌留多紙牌〕鈴木誠▲〔山丘叢樹〕佐竹德次郎▲〔河畔〕後藤眞吉▲〔拭足之女〕○矢田清四郎▲〔廣場的雨〕矢崎千代二▲〔聖歌隊〕和田香苗▲〔人物〕大

森義夫▲〔高原〕青山熊治▲〔城址斜陽〕⁹加藤靜兒▲〔初秋之朝〕井上よし（Yoshi）▲〔裸婦〕太田三郎▲〔花壺〕有馬さとに（Satoni）¹⁰▲〔九月之作〕○阿藤秀一郎▲〔總是溫柔的聖母瑪利亞（Santa Maria）〕小柴錦侍▲〔真葛繁茂的峽谷的黃昏〕五島健三▲〔小巷〕○細井繁誠▲〔少年〕木下邦▲〔風景〕○原子はな（Hana）▲〔紅色坐墊和裸女〕長野新一▲〔郊外初秋〕鈴木淳▲〔秋日赴釣圖〕金井文彥▲〔遠足〕伊東哲▲〔窗〕○齋藤大▲〔紅色陽傘〕梶原貫五▲〔水邊初秋〕池田永治▲〔垂髪〕笹鹿彪▲〔洗足風景〕○櫻庭彥治▲〔花圃〕○內藤隶▲〔婦人像〕平岡權八郎▲〔バラタイス〕¹¹上野山清貢

【入選件數一百五十四件、人員一百五十四人】（翻譯／李淑珠）

—原載《東京朝日新聞》朝刊7版，1926.10.11，東京：朝日新聞東京本社

1. 日本文部省編輯《第七回帝國美術院美術展覽會圖錄　第二部繪畫　西洋畫之部》（京都：芸艸堂，1926.11.30）中之畫題為「向日葵」。
2. 日本文部省編輯《第七回帝國美術院美術展覽會圖錄　第二部繪畫　西洋畫之部》中之畫題為「少女之像」。
3. 日本文部省編輯《第七回帝國美術院美術展覽會圖錄　第二部繪畫　西洋畫之部》中之名字為「楢原益太」。
4. 日本文部省編輯《第七回帝國美術院美術展覽會圖錄　第二部繪畫　西洋畫之部》中目次使用「頓野保彥」，圖錄使用「噸野保彥」。
5. 日本文部省編輯《第七回帝國美術院美術展覽會圖錄　第二部繪畫　西洋畫之部》中之名字為「末長護」。
6. 日本文部省編輯《第七回帝國美術院美術展覽會圖錄　第二部繪畫　西洋畫之部》中之畫題為「緣日にて」，中譯為「廟會」。作者名字為「服部季彥」。
7. 「佐渡おけさ」為新潟縣民謠。
8. 日本文部省編輯《第七回帝國美術院美術展覽會圖錄　第二部繪畫　西洋畫之部》中之名字為「宮本恒平」。
9. 日本文部省編輯《第七回帝國美術院美術展覽會圖錄　第二部繪畫　西洋畫之部》中目次使用「城址斜陽」，圖錄使用「城趾斜陽」。
10. 日本文部省編輯《第七回帝國美術院美術展覽會圖錄　第二部繪畫　西洋畫之部》中之名字為「有馬さとえ」。「さとえ」讀音為「Satoe」。
11. 日本文部省編輯《第七回帝國美術院美術展覽會圖錄　第二部繪畫　西洋畫之部》中之畫題為「パラダイス」，中譯為「樂園」。

新臉孔多　帝展的西洋畫
女性畫家也欣喜若狂
一百五十四件的入選公布*

　　帝展第二部西洋畫於十日下午五點審查完成，七點公布入選名單。總出品件數二千三百〇六件中入選一百五十四件，相較於去年總出品件數一千九百九十三件中一百一十四件的入選，顯示出品件數上增加了四百一十三件、入選件數上增加了四十件，其中，新入選者有五十六人佔入選者三分之一。此次入選者中特別引人矚目的是女性畫家之多，除了舊臉孔的井上よし（Yoshi）、有馬さとえ（Satoe）等兩位之外，加上新臉孔的原子はな（Hana）、菱田きく（Kiku）、杉本まつの（Matsuno）、津輕てる子（Teruko）[1]、山內靜江、染谷勝子小姐等，多達八名的入選者，可謂史無前例。其中，津輕てる子（Teruko）小姐是眾所周知的英麿伯爵的未亡人，菱田きく（Kiku）小姐是已故菱田春草氏的姪女，除此之外，比較特殊的有〔桌上靜物〕的作者飯田實氏是神田區小川小學校的教師、〔桌上〕的作者田原輝夫氏是東京高等師範的教師，另外〔海岸〕的作者牧野醇君是審查委員牧野虎雄氏之弟等等之類的，各式各樣。而入選中最受注目的是，沈寂已久的青山熊治氏和小糸源太郎氏的復出（▲為新入選）

▲廢道　長谷川利行▲T小姐之像　小磯良平△靜物　山口薰△遠雷　富澤有為男▲裸婦　水戶範雄△麗園　新道繁▲水邊雨後　古屋浩藏△古陶　服部喜三▲庭之一隅　篠崎貞五郎△裸體　森脇忠△平交道看柵工　池島勘治郎△橫井先生肖像　鶴田吾郎▲後庭　橋田庫次△壁　牧野司郎▲母子　松本昇△少女　霜鳥正三郎△玩撲克牌的少女　鈴木秀雄△水邊裸婦　小寺健吉△名古屋萬歲　池部鈞▲桌上靜物　飯田實△百日紅　宮部進△等待之家　田邊嘉重△窗邊　近藤光紀△千住風景　苣木九市▲向日葵　園部晉▲殺風景　杉山榮▲白上衣的少女　內田巖▲野外劇　山口進△髮　阿以田治修△初秋　小森田三人▲日向（向日）葵　小林喜代吉△裸婦　片岡銀藏△大島　三宅圓平△靜物　福田新生▲靜物　尾崎三郎△夏之男　清原重以知▲搭配蔥的靜物　橋本八百二▲有大樹的風景　堀內喜代治[2]▲婦人像　猪熊玄一郎△初夏　相田直彥▲畫房之女　鹽見暉夫△桌上靜物　吉岡一▲海岸　牧野醇△杉樹之春　相馬其一▲西郊風景　不破章△她們的生活　織田一磨▲桌上　田原輝夫△裝扮　瀨野覺藏△處女　櫻井知足△布列塔尼（Bretagne）的老婆婆　三上知治△裸女　星野正三▲暑假　山內靜江△夕陽西下的漁村　服部亮英△寫生　大久保喜一△龜山的風景　澀谷榮太郎△廚房　江藤純平△少女之像　山田新一△麥秋　平澤大暲△岳翁像　山田隆憲△姐和妹　坪井一男▲休憩之女　坂井範一▲風景　安宅虎雄△夏窗　富田溫一郎△晚夏　金澤重治△有船的風景　長屋勇△夏日　權藤種男▲浴後　原田虎猪▲M町　山尾薰明▲嘉義街外　陳澄波△母子禮讚　布施信太郎△初秋　口[3]井眞▲初秋之丘　布施悌次郎△夕照　篠原新三▲窗　染谷勝子▲廈門　栖原益夫[4]▲立教遠望　田中佐一郎△有人偶的靜物　津輕てる（Teru）△水果和比司吉（Biscuits）　小泉繁△靜物　鈴木金平△冬陽　鈴木良三▲有噴水池的風景　林田榮太郎[5]▲早春之丘　中村壯麿▲花　酒谷小三郎▲晚夏綠蔭　秦巖△裸女　伊藤成一△裸女　桑重儀一▲牛

井上三綱△威尼斯（Venice）風景　�野保彥[6]△女　鈴木清一△Ｗ氏的肖像　高村眞夫▲停船場　松本金三郎△水果　耳野三郎▲母子禮讚　中井一英△中菊　平田千秋△海岸風景　末長護▲浴後　遠山五郎△吉他手　草光信成△沼尻　小野田元興△溪流秋色　大野隆德△廟會　服部季彥△風景　關口隆嗣▲靜物　光安浩行▲靜物　杉本まつの（Matsuno）▲秋芳麗姿　青柳喜兵衛△焦砂　金子保△白布上的水果　田中稻三△新秋　武藤辰平▲佐渡おけさ（okesa）[7]　木原芳樹△綠之庭　山口亮一△春（printemps）　塚本茂▲乾酪和蔬菜　遠田運雄△黑衣之女和小狗　宮本恒平△遲日　小糸源太郎▲燈下靜物　菱田きく（Kiku）△盛夏綠蔭　木村義男△初秋郊外　有岡一郎△雄雞之圖　山下繁雄▲觀看共樂園　橘作次郎△從樹木之間　松下春雄▲志摩風景　湊實雄△夏花　鬼頭鍋三郎△窗際的少女　斧山萬次郎△紅色支那傘　吉田苞△少女橫臥像　池上浩△玩歌留多紙牌　鈴木誠△山丘叢樹　佐竹德次郎▲拭足之女　矢田清四郎△河畔　後藤眞吉△廣場的雨　矢崎千代二△聖歌隊　和田香苗△人物　大森義夫△高原　青山熊治△城趾斜陽[8]　加藤靜兒△初秋之朝　井上よし（Yoshi）△裸婦　太田三郎△花壺　有馬さとえ（Satoe）▲九月之作　阿藤秀一郎△總是溫柔的聖母瑪利亞（Santa Maria）　小柴錦侍△真葛繁茂的峽谷的黃昏　五島健三▲小巷　細井繁誠△少年　木下邦▲風景　原子はな（Hana）△紅色坐墊和裸女　長野新一△郊外初秋　鈴木淳△秋日赴釣圖　金井文彥△遠足　伊東哲▲窗　齋藤大△紅色陽傘　梶原貫五△水邊初秋　池田永治△垂髮　笹鹿彪▲洗足風景　櫻庭彥治▲花圃　內藤隶△婦人像　平岡權八郎△樂園（Paradise）　上野山清貢

回頭的新入選者　小糸源太郎氏

非新臉孔，在上野廣小路開「揚出（AGEDASHI）」店的店主小糸源太郎氏以靜物作品〔遲日〕的入選，引人矚目。因為小糸氏正是那位之前在文展的第十二回展時，把自己的入選畫用小刀割成支離破碎，引發爭議的本人，之後便消聲匿跡、凡事低調謹慎，今年春天出現在奉讚展，才得以如願順利回來參加帝展。

才色兼備的　原子はな（Hana）孃

奪得新入選榮譽的女性作家之中，長得最美的應該是，女子美術學校三年級的原子はな（Hana）（二十二）同學。父親是在青森市經營農園的資產家原子康一氏，而はな（Hana）同學也是第一位以女子美術學校的在校生身分榮獲入選，可謂才色兼備的千金小姐。

臺灣的人　陳澄波氏

以作品〔嘉義街外〕入選的美校師範科三年級的臺灣人陳澄波（三十二）君也是有特色者之一。畢業於原來的臺灣總督府國語學校，歷經八年的教員生活之後，因為喜歡繪畫創作，於大正十三年遠

赴東京求學。除了學校課程之外，也到岡田三郎助氏的本鄉研究所加強畫技。才第二次送件帝展，就榜上有名。

成果還不錯
鑑查主任
和田英作氏談

　　大致上成果還不錯，這次的入選作品，有許多是同一畫家出品兩件，即便兩件的水準都差不多，也勉強只選一件，因為這是帝展的原則，希望讓更多的人能夠入選，因此，落選作品中也有不少遺珠之憾。此次女性入選人數較多，值得注目。

日本畫人數名單明天發表

　　帝展日本畫，十日鑑查的結果，入選的有二百零二件、落選二百二十件、保留兩件、未鑑查八十九件，入選名單發表預定在十二日下午三點。另外，工藝美術會（部）的入選名單，將於十一日下午三點發表。（翻譯／李淑珠）

<div align="right">—出處不詳，約1926.10</div>

1. 日本文部省編輯《第七回帝國美術院美術展覽會圖錄　第二部繪畫　西洋畫之部》（京都：芸艸堂，1926.11.30）中之名字為「津輕てる」，「てる」讀音為「Teru」。
2. 日本文部省編輯《第七回帝國美術院美術展覽會圖錄　第二部繪畫　西洋畫之部》中之名字為「堀田喜代治」。
3. 此處原件無法辨識，依日本文部省編輯《第七回帝國美術院美術展覽會圖錄　第二部繪畫　西洋畫之部》所載應為「淺井眞」。
4. 日本文部省編輯《第七回帝國美術院美術展覽會圖錄　第二部繪畫　西洋畫之部》中之名字為「楢原益太」。
5. 日本文部省編輯《第七回帝國美術院美術展覽會圖錄　第二部繪畫　西洋畫之部》中之名字為「村田榮太郎」。
6. 日本文部省編輯《第七回帝國美術院美術展覽會圖錄　第二部繪畫　西洋畫之部》中目次使用「頓野保彥」，圖錄使用「噸野保彥」。
7. 「佐渡おけさ」為新潟縣民謠。
8. 日本文部省編輯《第七回帝國美術院美術展覽會圖錄　第二部繪畫　西洋畫之部》中目次使用「城趾斜陽」，圖錄使用「城址斜陽」。

聽到入選 滿心喜悅的 陳澄波夫人*

　　【嘉義電話】記者登門拜訪榮獲帝展入選的西畫家陳澄波氏在嘉義西門街的自宅，向陳家道賀。賢淑美麗的夫人如是說：外子在大正七（六）年臺北師範學校[1]畢業後，就到嘉義第一公學校[2]等校任教。大正十二年度[3]，考進東京美術學校就讀，預定明年春天畢業。聽說他從小就非常喜歡畫圖，擔任公學校教員時也不停地在畫。沒想到居然能入選帝展，我想他一定非常高興。等等。（翻譯／李淑珠）

—原載《臺灣日日新報》日刊5版，1926.10.12，臺北：臺灣日日新報社

1. 依據畢業證書，陳澄波於大正六年（1917年）畢業於臺灣總督府國語學校，而該校於1919年改名為臺北師範學校。
2. 嘉義第一公學校原名嘉義公學校，1919年改名為嘉義第一公學校。
3. 陳澄波考進東京美術學校的時間是大正十三年（1924年）。

本島人畫家名譽 洋畫嘉義町外入選*

　　帝展洋畫部，搬入總數二千二百八十三點，內百五十四點，決定入選，十日夜發表。本年度比例年，新入選者多，其內臺灣人陳澄波君，以〔嘉義町外〕出品，新得入選之榮，殊可為全臺灣人喜者。君生於臺灣嘉義街，大正二年，入學於臺北師範學校[1]，同十三年上京，入學於東京美術學校之高等師範部（圖畫師範科），目下三年生。十日夜，深憂入選與否，密赴美術館揭示場，見已入選，雀躍不騰。君云，昨年亦曾出品不幸落選，今年亦頗自危，託庇當選。觀今寓下谷車坂，故鄉有妻子三人在，以流暢內地語問答。（東京十日發）

—原載《臺灣日日新報》夕刊4版，1926.10.12，臺北：臺灣日日新報社

1. 陳澄波大正二年（1913）就讀臺灣總督府國語學校，該校於1919年改名為臺北師範學校。

本島出身之學生　洋畫入選於帝展
現在美術學校肄業之　嘉義街陳澄波君*

　　十一日東京電稱，帝展洋畫部，送到洋畫總數二千二百八十三件，其中決定入選者百五十四件業於十日夜發表矣。本年度入選之新人物，多於常年，中有臺灣人陳澄波君，以其所作之〔嘉義街外〕出品，亦得入選之榮譽，誠為臺灣美術界之榮，亦足為本島人吐氣揚眉也。君為臺灣嘉義街人，大正二年入臺北師範學校[1]，十三年上京，入東京美術學校高等師範部（圖畫師範科）研究，現為三年生。十日夜，因不知其所出品之畫幅能否入選，頗為懸念，曾至美術館揭示場觀望數次，及聞入選，非常雀躍。據言昨年亦曾出品，然竟落選，故本年仍不敢必其獲售也，今得當選實出意外。余現住下谷車坂，家中尚有妻子兩（三）人在也。

<div align="right">—出處不詳，1926.10.12</div>

1. 陳澄波大正二年（1913）就讀臺灣總督府國語學校，該校於1919年改名為臺北師範學校。

談陳澄波君的入選畫

文／欽一盧

　　那幅畫是今年夏天陳君回臺時畫的，畫好後拿來我這裡請我批評，尺寸大約四十號，感覺像是一幅極為細緻的明代繪畫，但卻是用油畫顏料畫的，而因為陳君在師範學校[1]時就喜歡畫得很細碎，所以這應該是陳君的性格使然。構圖也非選取特別美麗的場景，而是偏狹的郊外一角這種平凡場景，就位置來說既無特色，在畫法上也嫌繁瑣，但我認為對後生晚輩而言，最重要的莫過於以稚拙的筆來畫畫，而其色彩上也有不足之處，便提醒了他這一點，陳君則表示將予以修改。也就是說，那幅毫無特色可言的畫，其實是將陳君的性格作為其特色予以呈現。不流於認真努力的模仿，而是專心畫自己的畫，比起只會玩弄技巧的畫，結果更能表現出強而有力的特色，審查員果然是明眼之人。我一直都覺得，究竟在臺灣所畫的油畫，似乎大多都不太在意筆觸的粗細，在法國（France）那邊也有不少這種使用粗筆觸的畫，但往往容易過於粗糙，一不小心就會出現只憑手的勞動就完成一幅畫的習慣，必須時時警戒才好。陳君未曾感染那種時代的流行，單純地畫著自己的畫，而且誠懇努力的痕跡也歷然在畫面中呈現，實在值得全力推崇。在此感謝陳君替本島人洋畫家揚眉吐氣。（翻譯／李淑珠）

<div align="right">—原載《臺灣日日新報》夕刊3版，1926.10.15，臺北：臺灣日日新報社</div>

1. 陳澄波1917年畢業於臺灣總督府國語學校，該校於1919年改名為臺北師範學校。

本島人帝展入選之嚆矢　陳澄波君*

　　陳君是嘉義的出身，臺南（北）師範畢業後再進美術學校深造，目前該校在學中，是將來前途似錦的青年西畫家。（翻譯／李淑珠）

—出處不詳，1926.10.16

得知送件帝展的油畫成功入選而笑逐顏開的陳澄波君*

（翻譯／李淑珠）

—原載《臺灣日日新報》夕刊2版，1926.10.16，
臺北：臺灣日日新報社

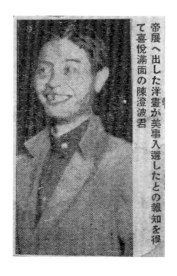

臺日漫畫*

請看最新衝刺壓線的英姿！

（臉）善

（右手）帝展入選　陳澄波

（左手）郡守　李讚生

（臉）惡

（右手）鬼熊　黃寬龍

（左手）違反暴力取締法

（左腳）陳清池□□□（翻譯／李淑珠）

—原載《臺灣日日新報》日刊8版，1926.10.17，臺北：臺灣日日新報社

日本帝國美術展覽會紀

本年度帝國美術展覽會，已於十月十六日正式開幕，據各部審查員之談話，本年作品，較之去年，有顯著之進展，從前之極端的寫實主義，本年已一變而為作者主觀的表現，為極可喜之現象，出品中計日本畫一百九十一點，西洋畫一百五十四點，彫刻八十點之多，此外尚有無鑑查出品日本畫三十八點，洋畫五十五點，彫刻二十三點，致會場有嫌小不敷陳列之慨。

本年審查上有足注意之點，即一人一點主義是也，往年帝展一人入選兩點者，占全數百分之二十五者，今年已減至百分之十五，足徵一般藝術家，已有努力於實質之傾向。

閨秀畫家入選者有日本畫五人，洋畫八人之多，日本畫生田女史之〔天神祭〕及洋畫有馬女史之〔花壺〕，且列入特選，聞女子入選特選者，自有帝展以來，以二女史為最初云。此外又有臺灣之陳澄波君，朝鮮人之金復鎖君，亦均入選，為大會放一異彩。吾華學生，在日學習藝術者不少，乃竟無一人出品，殊可嘆也。

審查完畢後，十五日日本皇太子與東宮妃首臨賞鑑，並購去日本畫及洋畫各數點，十六日為招待日，各方名士，被招待者至千五百名之多，文部大臣岡田良平，因未帶招待券，入場被拒，後經說明原因，始得放入，一時傳為笑談。

陳列方式，定美術館二樓左側為日本畫，右側為洋畫，下廳為彫刻，布置頗費苦心，日本畫占全部二十室，為列年所未有之盛。中村太三郎之〔比牙琴〕，上村松園氏之〔待月〕，伊東深水氏之〔五女〕，松岡映丘氏之〔千種丘〕均博得好評。洋畫方面石橋和訓氏之肖像畫，三宅克己氏之水彩畫等，均有特色。

開幕當日，適值秋雨，然入場者仍陸續不絕，計上午入場者二千多人，下午更多，計全日賣票五千六百餘人之多，可謂盛矣。

—原載《申報》第5版，1926.10.25，上海：申報館

帝展西洋畫的印象（二）*

文／井汲清治

　　第三室——三上知治所畫的〔布列塔尼（Bretagne）的老婆婆〕，很像是在福樓拜（Gustave Flaubert）的短篇小説〈簡單的心（Un coeur simple）〉中出現的那個默默工作的老婆婆，正在紡紗、畫面偏黑的仿古圖。只有如此而已。

　　而例如五島健二[1]的〔真葛繁茂的峽谷的黃昏〕、尾崎三郎的〔冬陽〕[2]以及第五室的加藤靜兒的〔城趾斜陽〕[3]等畫面，都只止於寫實，既無半點傲人之處，也無新味，其再現自然的企圖，雖然大致成功但也只達到一般的效果，卻缺乏抓住自然生命的力量。因此是我們這些凡人可以安心欣賞的佳作。

　　其次是陳澄波的〔嘉義街外〕、橘作次郎的〔觀看共樂園〕、齋藤大的〔窗〕、松本金三郎的〔停船場〕、三宅圓平的〔大島〕等作品，筆力雖仍未見應有的氣勢，但可看到忠實觀察外界光景的努力。只要表現出這樣的觀察，作品都會因為畫家人格中的某樣特質而帶有特色。這些畫每幅都呈現素樸的畫面。

　　中井一英的題為〔母子禮讚〕的畫，畫面矇曨，這樣的表現早已在日本畫上看膩了。真不明白為何還要畫這樣的畫。無趣至極。在隔壁的展示室，布施信太郎也出品相同畫題的〔母子禮讚〕，這也是重複過去大師的表現，一點也不有趣。

　　上野山清貢雖然塗抹出〔樂園（paradise）〕這樣的巨大畫面，只有傲氣，完全沒有令人心動之處。如此的樂園，沒有也無所謂。

　　堀田喜代治則在〔有大磯的風景〕[4]中，企圖捕捉白光將之繪畫化，有時還分解成綠色和紅色，靈活運用白色。然而此人的畫中似乎看不到物體的量感。除此之外，白色的使用上也不見文學的詩趣。只是單純的嘗試罷了。

　　第四室內懸掛著許多美麗可愛的繪畫。最為美麗的是染谷勝子作〔窗〕、古屋浩藏作〔水邊雨後〕、近藤光紀作〔窗邊〕、內藤隸作〔花圃〕等作品。〔花圃〕和〔水邊雨後〕的質樸的忠實再現，更令我心儀不已。

　　熊岡美彥描寫了一群小孩看籠中小鳥看得入迷的作品，題為〔麗日〕。最令我印象深刻的，便是這幅。這一幅不僅畫題明確，在描寫之際，畫家還每一筆直至筆末都十分小心翼翼地鋪陳其畫題。這是幅悠閒且意味深長的作品。

　　然而，該畫家的另一幅作品〔仰臥〕，在描寫肉體之際，運筆施展不彰，感覺畫面的整體處理較薄弱。

　　第五室內展出著名的〔高原〕（青山熊治作），畫面大到佔用一整面牆壁，我只覺得：「什麼？就是這個？」，絲毫不覺得受到感動。只是不令人感覺不愉快，就很難得了。

　　小柴錦侍畫的〔總是溫柔的聖母瑪利亞（Santa Maria）〕，聖母畫得就像是幼稚園的老師。是一張無意義的畫。

〔高原〕因為太大，而將長屋勇的〔有船的風景〕和安宅虎雄的〔風景〕的存在排擠到角落，但這些小品，值得我們投以關注的眼神。另外，金澤重治的〔晚夏〕，以厚塗的顏料描寫光線的閃爍眩目。在第十室的富澤有為男的〔遠雷〕也是類似描寫的畫作，但前者獲得特選。觀眾可以比較一下兩者看看。（翻譯／李淑珠）

—原載《讀賣新聞》第4版，1926.10.29，東京：讀賣新聞社

1. 日本文部省編輯《第七回帝國美術院美術展覽會圖錄　第二部繪畫　西洋畫之部》（京都：芸艸堂，1926.11.30）中之名字為「五島健三」。
2. 日本文部省編輯《第七回帝國美術院美術展覽會圖錄　第二部繪畫　西洋畫之部》中所載，尾崎三郎是以〔靜物〕入選，以〔冬陽〕入選的是鈴木良三。
3. 日本文部省編輯《第七回帝國美術院美術展覽會圖錄　第二部繪畫　西洋畫之部》中目次使用「城趾斜陽」，圖錄使用「城址斜陽」。
4. 日本文部省編輯《第七回帝國美術院美術展覽會圖錄　第二部繪畫　西洋畫之部》中之畫題為「大樹のある風景」，中譯為「有大樹的風景」。

帝展談話會*（節錄）

文／槐樹社會員

出席者：奧瀨英三、牧野虎雄、田邊至、金澤重治、熊岡美彥、高間惣七、吉村芳松、齋藤與里、金井文彥

〔嘉義街外〕陳澄波氏

「我知道這個畫家，是臺灣人。」

「我覺得很有趣。」

「我覺得色彩有點晦暗，不夠明快。」

「整體氛圍還蠻純真無邪的，很好懂。」（翻譯／李淑珠）

—原載《美術新論》第1卷第1號（帝展號），頁124，1926.11.1，東京：美術新論社

第二十三回太平洋畫會展覽會漫評（節錄）

文／奧瀨英三

　　一般參展者大多為新海覺雄、小田島茂、矢部進等二科會所青睞的畫作，栗原信、塚本茂等則對陳澄波純樸的畫風賦予高度好評。（翻譯／臺南市政府提供）

　　　　　　　　　　　　　—原載《美術新論》第2卷第3號，頁105-110，1927.3.1，東京：美術新論社；
　　譯文引自吳孟晉〈陳澄波與一九二〇年代的日本西畫壇〉《陳澄波專題研究》頁1-18，2014.1.18，臺南：臺南市政府

大（太）平洋畫會展覽會（節錄）

文／池田永治

　　陳澄波氏的〔雪景〕及〔媽（媽）祖廟〕，皆以笨拙的筆觸毫無顧忌的描繪，其純情可佩。（翻譯／李淑珠）

　　　　　　　　　　　　　　—原載《Atelier》第4卷第3號，頁75，1927.3，東京：アトリヱ社；
　　譯文引自李淑珠《表現出時代的「Something」——陳澄波繪畫考》頁157，2012.5，臺北：典藏藝術家庭股份有限公司、
　　　　　　　　　　　　　　　　　　　　　　　　　　　　　財團法人陳澄波文化基金會。

第八回中央美術展評（節錄）

文／北川一雄

　　第四室，…（中略）…。陳澄波的〔嘉義公會堂〕完整展現了他技術上的進步。（翻譯／臺南市政府提供）

　　　　　　　　　　　　　　　—原載《Atelier》第4卷第4號，1927.4，東京：アトリヱ社；
　　譯文引自吳孟晉〈陳澄波與一九二〇年代的日本西畫壇〉《陳澄波專題研究》頁1-18，2014.1.18，臺南：臺南市政府

第四回槐樹社展評（節錄）

文／宗像生

陳澄波的筆觸說明要素過多且累贅。（翻譯／臺南市政府提供）

—原載《美之國》第3卷第4號，1927.4，東京：美之國社；
譯文引自吳孟晉〈陳澄波與一九二〇年代的日本西畫壇〉《陳澄波專題研究》頁1-18，2014.1.18，臺南：臺南市政府

槐樹社展覽會合評（節錄）

文／金澤重治、金井文彥、吉村芳松、田邊至、奧瀨英三、牧野虎雄

陳澄波〔秋之博物館〕、〔遠望淺草〕

田邊：儘管與村田的表現形態不同，但從畫面中同樣也感受到親切與天真無邪。

奧瀨：非刻意的生澀畫法傳達出的純樸氛圍令人讚賞。（翻譯／臺南市政府提供）

—原載《美術新論》第2卷第5號，頁38-58，1927.5.1，東京：美術新論社；
譯文引自吳孟晉〈陳澄波與一九二〇年代的日本西畫壇〉《陳澄波專題研究》頁1-18，2014.1.18，臺南：臺南市政府

第四回槐樹社展所感（節錄）

文／北川一雄

陳澄波的兩個作品都是物象說明要素過多且累贅。（翻譯／臺南市政府提供）

—原載《Atelier》第4卷第5號，1927.5，東京：アトリエ社；
譯文引自吳孟晉〈陳澄波與一九二〇年代的日本西畫壇〉《陳澄波專題研究》頁1-18，2014.1.18，臺南：臺南市政府

槐樹社展覽會評（節錄）

文／鶴田吾郎

　　臺灣畫家陳澄波有相當風趣之處，例如純樸、細膩，正如〔秋之博物館〕般有著引人注目的地方。他的作品已達到具備準確表現力及充分掌握的境界。（翻譯／臺南市政府提供）

　　　　　　　　　　　　　　　　　　　　　　—原載《中央美術》第13卷第5號，1927.5，東京：中央美術社；
　　譯文引自吳孟晉〈陳澄波與一九二○年代的日本西畫壇〉《陳澄波專題研究》頁1-18，2014.1.18，臺南：臺南市政府

第四回槐樹社展（節錄）

文／稅所篤二

　　第三室…（中略）…〔秋之博物館〕、〔遠望淺草〕這位畫家的用色精彩。（翻譯／臺南市政府提供）

　　　　　　　　　　　　　　　　　　　　—原載《みづゑ（Mizue）》第267號，1927.5，東京：春鳥會；
　　譯文引自吳孟晉〈陳澄波與一九二○年代的日本西畫壇〉《陳澄波專題研究》頁1-18，2014.1.18，臺南：臺南市政府

無腔笛

　　於去年，本島人以油繪最初入選帝展之陳澄波君，搭去四日入港便輪回臺。君此番回臺目的，其一為欲在臺北及故鄉嘉義，開個人展。臺北展覽場所，經決定新公園博物館，初訂開於本月來二十四、二十五、二十六，三日間。其後有告以是承臺北納涼展覽會後，恐一般人氣疲倦，遂改訂來七月初一、初二、初三[1]，三日間。其所欲出品點數，約有六十左右點，洋畫為主，外雜極少數之日本畫、素描、水彩畫等各一、二點。

　　按本島人之入選帝展，以彫刻部之黃土水君，與君僅二。兩君之體格，皆同一小型，然眉目間，各具有一種精悍之氣，而對於藝術上，又皆富天才與興味，故能努力不倦，以成功名，可謂奇矣。

　　黃土水君，每自嘆人之稱我為天才者，實則不過為一種天災，以言藝術家之慘憺（澹）經營，要行常人所難行者，用心之苦，幾於寢食俱廢，有舉其言以叩陳君，陳君亦首頷之，不覺表現戚然之色。據云有時腕不從心，幾於欲將繪畫之器械擊碎，君於去（今）年畢業，現尚繼續在美術學校研究。而臺北方面，則有張秋海君，亦號稱能手，受世人將來入選矚目。臺灣大自然，夙有美麗之稱，故西人顏（言）臺灣為美麗島，勿論陳君入選作品，固取材於臺灣大自然，其力量如何，姑秘不宣，容再過三週間後，與同好之士，共上博物館，縱覽而鑑賞之也。

—原載《臺灣日日新報》夕刊4版，1927.6.9，臺北：臺灣日日新報社

1. 展覽最後舉辦之日期為6月27-30日。參閱〈陳澄波氏個展　於博物館舉辦〉《臺灣日日新報》日刊2版，1927.6.26，臺北：臺灣日日新報社；〈墨瀋餘潤〉《臺灣日日新報》日刊4版，1927.6.29，臺北：臺灣日日新報社。

諸羅　陳氏油畫展覽

　　嘉義街陳澄波氏，出身于臺北國語學校，奉職郡下水上公學，而不安於小成，辭去教地，入東京美術學校。昨年帝展入選，實島人之嚆矢也。今回歸臺，訂定來七月八、九、九（十）三日間，在嘉義公會堂，陳列展覽。氏家雖有餘裕，亦出自苦心奮發，而得今日之美譽。此後聞再出外游云。

<div align="right">—原載《臺灣日日新報》夕刊4版，1927.6.16，臺北：臺灣日日新報社</div>

博物館內　油畫展覽

　　陳澄波氏，嘉義人，囊入學於東京美術學校，昨年入選帝展，者番歸臺，訂來七月一、二、三[1]日間，在博物館，開油畫展覽會，出品約六十點云。

<div align="right">—原載《臺灣日日新報》夕刊4版，1927.6.18，臺北：臺灣日日新報社</div>

1. 展覽最後舉辦之日期為6月27-30日。參閱〈陳澄波氏個展　於博物館舉辦〉《臺灣日日新報》日刊2版，1927.6.26，臺北：臺灣日日新報社；〈墨瀋餘潤〉《臺灣日日新報》日刊4版，1927.6.29，臺北：臺灣日日新報社。

陳澄波氏個展　於博物館舉辦

　　居住在嘉義西門外的陳澄波氏，數年前遊學東都，目前在東京美術學校求學，專心油畫的研究。這次為了製作帝展出品畫回臺，便趁這個機會透過支持者的援助，陳氏的個人展將於二十七日、二十八日、二十九日三天在博物館樓上舉辦，歡迎批評指教。（翻譯／李淑珠）

<div align="right">—原載《臺灣日日新報》日刊2版，1927.6.26，臺北：臺灣日日新報社</div>

陳澄波氏　博物館個人展　自明日起三日間

　　既報本島人惟一以洋畫入選帝展之嘉義藝術家陳澄波氏個人展，初訂於來七月初，開於臺北新公園博物館內。嗣以同館便宜上乃改進前，於本月明二十七日起三日間，即二十七、二十八、二十九三日，歡迎一般往觀。

—原載《臺灣日日新報》日刊4版，1927.6.26，臺北：臺灣日日新報社

陳氏個人展　於博物館舉辦中

文／國島水馬

　　東京美術學校在學中的陳澄波氏，如之前的報導，正在博物館舉辦個人展，尤其是色彩或是構圖方面，本島人特有的著眼點，有很多有趣之處，特別是紅色的處理，可以發現畫家非常的謹慎。在眾多作品之中，〔西洋館〕、〔丸之內〕、〔池畔〕、〔雪之町〕等，均堪稱佳作。我希望，無論畫是巧是拙，像這樣認真的繪畫展，偶爾能夠舉辦。（水馬）（翻譯／李淑珠）

—原載《臺灣日日新報》夕刊2版，1927.6.29，臺北：臺灣日日新報社

墨瀋餘潤

　　在博物館西洋畫陳列中之嘉義陳澄波君個展□□決定延期至本月末日，歡迎一般往觀。

—原載《臺灣日日新報》日刊4版，1927.6.29，臺北：臺灣日日新報社

畫自己的畫
陳澄波氏的畫

文／欽一廬

　　現在在博物館展陳的陳澄波君畫作，其特色在於陳君畫的是自己的畫。畫家要畫技巧好的畫並不會很難，但要畫自己的畫卻不那麼容易。陳氏正在美校就讀，去年秋天便已入選帝展，替本島人畫家揚眉吐氣，但這與其說是因為他技巧好，不如說是因為他畫自己的畫。陳氏也入選了今年春天的大（太）平洋畫會、白日會、春陽會等等，其之所以入選，理由也都是如此。以下雖非畫談，但能樂大師櫻間左陣曾告誡弟子，謠（utai）只要學過一遍，聽起來是可以唱得既有趣也有技巧，但要等到自知還不行，唱得既無趣又無技巧可言的時候，才是真的出師。這似乎是在叫大家變笨變拙，但另一個與此類似的談話，即我認識的美術學校教授的某位大師，也曾告誡弟子，畫畫太多時是畫不出好畫的，想要畫出好畫就不要畫那麼多。這聽起來似乎是在抑制學習，但其實並非如此，真正的學習是為了要畫出自己的畫，自己教導自己應如何具備此能力。陳澄波君因其素質而畫自己的畫，簡直就是天才，值得慶賀！在今日，尤其是在日本繪畫界流行的頗具影響力的潮流，即，不畫得巧而是故意畫得很拙劣，這樣的畫在畫壇頗受歡迎。當然，這並非畫的全部，也並非憑依人的性格就能行得通，但陳君的話，在這一點上也受到了眷顧，說明白一點，就是陳君的是稚拙的畫，不是很有技巧也不太有霸氣，而這正是陳氏特有的優點，使其能從青年畫家之間脫穎而出、拔得頭籌。許多畫家寫信告訴我：在東京的展覽會上，陳君的畫都非常亮眼。對此，我並不覺得特別訝異，因為像陳君這樣的畫，並非現在那些滿懷衝勁的青年畫家所能畫得出來的。陳君目前正在製作參加今年秋天帝展的作品，也很擔心結果。我想建議他不必計較結果是入選或落選，只要專心畫自己的畫就好，倘若因此而未獲入選也無所謂。（翻譯／李淑珠）

—原載《臺灣日日新報》日刊5版，1927.6.29，臺北：臺灣日日新報社

觀陳澄波君
洋畫個人展

文／一記者

　　連日開於臺北博物館內之陳澄波君個人展，以本日為最終日。洋畫即君於去年入選帝展之〔嘉義町外〕，及〔南國川原〕二大作外，許多作品，凡五十七點。大體君之特長，用案設色，頗有斷行之處。聞其技巧，又足以相副，故能表現作者對於自然心地，靈口而美化之。入選之作，狀臺灣常綠樹，葉肅肅然迴風送響，兩側數株枯樹槎枒，固用南畫所謂鹿角法也。〔南國川原〕亦稍帶南畫渲染筆法，自口一種雄渾闊大景象，不必描寫高山峻嶺之口口穹漢。

　　他如〔初雪上野〕，雪中銅像，用色鮮麗，亦與尋常洋畫家有異。〔秋之表慶館〕以輕輕地，心手相湊，所謂形與神相托而相忘也。

　　〔朱子舊跡〕及〔鼓浪嶼〕、〔黎明〕等，則描寫對岸風景，筆法又變，簡淨口要，聞前二點，為口君得意之作將留傳己家；後者現出海色微茫，曉日欲上，欸乃一聲山水綠之慨。

　　昔東坡嘗云，作詩必此詩，定知非詩人，作畫必此畫，見與兒童鄰。是故文人派之作畫，不汲汲以求真，而其真在，不憂憂以求理，而其理寓，彼坡翁之寫朱竹，所謂興會標舉，今人稱為氣分，故不更論及其竹色之朱，與不朱也，吾愛陳君之〔潮干狩〕錯落有致，無數婦女子，一一生動，猶愛其顏色用濃朱點出，是口應用赤者，足以促進口口，迅速活口使人快感心理。若必指者為人而安有如雞冠之赤，則口矣。

　　要之君之藝術上精神，情口口口，筆陳情義，是所以有生命，有價值處。

　　其他水彩畫四點，素描六點，日本畫三點。素描用筆純熟，日本畫如〔秋思〕頗見會心之解，右所口口敢自口為口。然有目口口聞與一般同好之士，聞賞而心契之也。

　　吾人口介紹聞君謙遜，雖對於入選之品，亦不書入選，故昨多內地人，多有不知其曾入選帝展者。聞君能不敢自足，則藝術進境，方且無涯。此吾人所以特別表口敬意之處，祝君前途大成。

—原載《臺灣日日新報》日刊4版，1927.6.30，臺北：臺灣日日新報社

陳澄波氏
在嘉義個人展
七八九三日間

　　在臺北博物館個人展大成功之帝展入選洋畫家陳澄波氏，此回更訂來七、八、九[1]三日間，在其故鄉嘉義公會堂，開個人展。每日自上午八時起，至下午四時，歡迎一般往觀。聞嘉義各方面人氣極佳云。

—原載《臺灣日日新報》夕刊4版，1927.7.3，臺北：臺灣日日新報社

1. 依據1927年7月6日陳澄波致賴雨若之書信所寫，最後展覽舉辦的日期為7月8-10日。

陳澄波氏在嘉義的作品展

　　去年入選帝展的嘉義畫家陳澄波氏，此次在臺北的博物館舉辦自己畫作的個展，成績頗佳，故將於七日、八日、九日[1]三天，在故鄉嘉義的公會堂，也同樣陳列自己畫作，舉辦展覽。（翻譯／李淑珠）

—原載《臺灣日日新報》日刊3版，1927.7.4，臺北：臺灣日日新報社

1. 依據1927年7月6日陳澄波致賴雨若之書信所寫，最後展覽舉辦的日期為7月8-10日。

無腔笛

嘉義陳澄波君，在臺北博物館，所開之二十七、二十八、二十九、三十此四日間，洋畫個人展，成績如何，當不少有欲知之者，吾人與其紹介展覽成績，寧紹介其中有許多趣談也。

時而小野第三高女校長見報即勸誘多數之職員往觀，同校長勿論自己躍馬先登，與各職員目賞口論，終於〔秋之博物館〕、〔美校花園〕、〔西洋館〕三者之中，欲擇其一，歸置學校，因廣徵各職員意見，女教師多贊成〔秋之博物館〕，同校長笑曰，高女專教授女生，當尊重女教師意見，遂定〔秋之博物館〕以歸。

有黃鳴鴻氏者，其思想頗為奇拔，為陳君知己之一人，同時為使陳君煩悶進退維谷之一人，所以者何，黃氏本於魚我所欲，熊掌亦我所欲之熱望，欲兼得洋畫之〔鼓浪嶼〕，及水彩畫之〔水邊〕二者，缺一不可。反是則陳君以為〔鼓浪嶼〕，既係我愛子，〔水邊〕又係我愛人，堅持不放，宛然若民國南北軍相拒許久。其後觀者，多勸陳君讓步，曰士為知己者死，況於自己筆能再畫作品，陳君迫於義理上，勉強妥協，連呼愛人去矣，愛子亦去，大有香山居士不忍別樊素與愛馬之苦痛，聞者咸為失笑。

其他吳昌才氏所購者，為〔郊外〕，吳氏多年勞瘁於地方公事，現養病中，忖其意蓋欲得一郊外空氣清澄之理想鄉，當作臥遊非歟。張園氏所購者為〔雪街〕，陳振能氏所購者，為〔伊豆風景〕。臺灣苦熱，得〔雪街〕之瓊樓玉宇望之，固絕好消夏法也；振能氏屢遊伊豆，酷愛其境，圍棋之著想，從而進步，則斯畫之購，原非無故。陳天來氏與廈門最有關係，故購入〔黎明圖〕，掛之高樓上，晨夕眺望廈門集美村，想見其處，雖歷經兵劫，而學校駸駸發達，山水依然明秀為可慰也。

新臺北市協議會員李延齡氏所得者，為〔潮干狩〕，李氏與陳天來氏，俱為書畫收藏家之一人。倪蔣懷氏，則於繪事，有所造詣，所購者為〔紅葉〕，昔阮亭山人極愛賞紅葉聲多酒不辭之句，但不知倪氏能酒否。

又本社同人所購者為〔須磨湖水港〕、〔潮干狩〕三者。臺北師範劉克明氏，所購者為〔觀櫻花〕，或云劉氏素喜梅花，近移於愛櫻，詠梅之詩甚多，不可無詠櫻之作。萬華有志人士，則胥謀欲□君描寫龍山寺風景，獻納同寺，以與黃土水君所彫之〔釋迦像〕，共為寺寶。若果實現，則誠一大快事也。

—原載《臺灣日日新報》夕刊4版，1927.7.4，臺北：臺灣日日新報社

人事欄（節錄）

洋畫家陳澄波氏，於三日歸嘉義。

—原載《臺灣日日新報》夕刊4版，1927.7.4，臺北：臺灣日日新報社

陳澄波氏個人展

洋畫家陳澄波氏的個展，將於八日、九日、十日的三天，從早上八點至下午四點，在嘉義公會堂樓上舉辦，出品件數除了去年秋天入選帝展的〔嘉義郊外〕[1]之外，共計五十五件。（翻譯／李淑珠）

—原載《臺灣日日新報》夕刊3版，1927.7.8，臺北：臺灣日日新報社

1. 原畫題為〔嘉義の町はづれ〕，現名〔嘉義街外（一）〕。

諸羅　陳氏個人畫展

嘉義出身洋畫家陳澄波氏個人洋畫展覽會，由嘉義內臺人士贊助，八日起三日間，開於嘉義公會堂。陳列品有油畫、日本畫，計六十一點。就中關于同地風景，有帝展入選品之〔嘉義町外〕及〔嘉義公會堂〕云。

—原載《臺灣日日新報》日刊4版，1927.7.11，臺北：臺灣日日新報社

無腔笛

曩於客月下旬，在臺北博物館內，開洋畫個人展大博好評之嘉義美術家陳澄波君，其後更在其故里嘉義公會堂，開個人展，聞亦大博好評。

據聞第一日之觀客，千七百餘名，第二日二千數十名，第三日二千二百餘名，賣出數點，計二十一點。即帝展入選之〔嘉義町外〕，由同街有志合同購贈於嘉義公會堂。嘉義中學，購〔媽祖廟〕；林文章君〔丸之內池畔〕；陳福木君〔江之島〕；周福全君〔山峰〕；林木根君〔春之上野〕；蔡酉君〔上野公園〕及〔常夏之臺灣〕二點；黃岐南君〔殘雪〕；白師彭君〔落日〕及〔若草山〕亦二點；賴雨若君〔釣魚〕；徐述夫君〔日本橋〕；庄野桔太郎君〔芝浦風景〕；蘇友讓君〔東京雜踏〕；岸本正賢君〔花園〕；陳新木君〔須磨〕；蔡壽郎君〔神戶港〕。其他番外數點，此間可注目者，為本島人士熱心購入，於此可見本島人非必拜金主義，賤視藝術。支那民族，自來上流家庭，皆喜收藏名人墨蹟，近如南洋華僑諸成金者，亦且爭向廈門、潮汕、香粵採入，故其處書畫之貴，甚於臺灣。或云縱有高樓大廈，而無名人書畫，終不免貽人土富之譏，而習染成性，藝術上之眼光發達，將進而資人格上之陶冶焉。

陳君此回之個展，聞雖得利有千餘金，然扣除費用及色料資本，所餘學資金無多。昔明末清終，南田草衣渾（惲）壽平，竟以貧終；而大名鼎鼎之金農冬心，在維揚賣畫自給，亦非贏餘。今日時代進化，賞音者多，當不至使藝術家坎坷一生也。

—原載《臺灣日日新報》夕刊4版，1927.7.22，臺北：臺灣日日新報社

洋畫展覽會　來一日於臺南公館

臺南新樓神學校之洋畫教師趙（廖）繼春氏，係東京美術學校出身，者番與尚在美校肄業中之陳澄波、顏水龍、張舜卿、范洪甲、何德來五氏，共組一赤陽洋畫會，相互研究畫事。茲該會為欲進洋畫趣味涵養，訂來月一日起三日間，將假臺南公會堂，開洋畫展覽會，作品約百二十餘點。

—原載《臺灣日日新報》日刊4版，1927.8.20，臺北：臺灣日日新報社

人事欄（節錄）

嘉義洋畫家陳澄波氏來北，訂搭來十六日輪船東渡。

—原載《臺灣日日新報》夕刊4版，1927.9.12，臺北：臺灣日日新報社

無絃琴（節錄）

　　臺灣彫刻家黃土水氏，十二日從東京攜帶作品回臺，而幾乎就在同一時間，嘉義的新進洋畫家陳
澄波君的作品入選帝展的電報傳了回來。這樣，臺灣的鄉土藝術家就有兩個人在這世上嶄露頭角，真
是太好了！

　　黃君帶了五、六件的彫刻作品回來，雖然臺展沒有預定彫刻的陳列，但他仍非常希望能夠以參考
品的方式在會場中陳列，煩請當局予以考慮。（翻譯／李淑珠）

—原載《臺灣日日新報》夕刊1版，1927.10.14，臺北：臺灣日日新報社

陳澄波氏　帝展入選

　　去年秋天，以〔嘉義郊外〕[1]奪得入選殊榮的嘉義西畫家陳澄波氏，今年秋天以〔夏日街景〕出品
帝展，又再次榮獲入選。（翻譯／李淑珠）

—原載《臺灣日日新報》夕刊2版，1927.10.14，臺北：臺灣日日新報社

1. 原畫題為〔嘉義の町はづれ〕，現名〔嘉義街外（一）〕。

陳澄波氏再入選
帝展洋畫審查終了

　　依十二日東電報稱，帝展洋畫，同日下午一時，審定油畫百九十三點。而去年入選之嘉義陳澄波君，又復入選，題為〔街頭之夏氣分〕[1]。外水彩十六點，版畫十四點，計二百二十三點也。

<div align="right">—原載《臺灣日日新報》夕刊4版，1927.10.14，臺北：臺灣日日新報社</div>

1. 現名〔夏日街景〕。

再次入選比初入選還更辛苦
聽到入選時彷彿是在做夢
陳澄波君欣喜若狂

　　【東京支局特電十四日發出】今年帝展第二次入選、來自臺灣的青年洋畫家陳澄波君，昨天親自到總督府東京事務所通報，臉上掩不住喜悅：

　　我將作品題為〔夏日街景〕出品帝展，這是今年暑假回臺灣時在嘉義的中央噴水池附近畫的。一般而言，初入選雖然本來就不容易，但第二次要入選卻更加困難。所以一直擔心這次會被排除在入選名單之外，當聽到入選時，簡直以為自己在做夢。

　　可見其欣喜至極。另外，陳君還興奮地表示明年春天計畫在二、三月左右到支那漫遊，等累積許多不同畫題的作品後，希望在三越附近舉辦個展。（翻譯／李淑珠）

<div align="right">—原載《臺灣日日新報》日刊5版，1927.10.15，臺北：臺灣日日新報社</div>

無腔笛（節錄）

臺灣人藝術家，雕刻部之黃土水君，以自己之便宜上，不欲出品。洋畫部之入選者，為嘉義陳澄波君，君之出品，計共二點，入選為〔街頭夏氣分〕[1]，外一點則為〔北港朝天宮〕，前者為四十號，後者為五十號。陳君之自信，亦為前者，但二點皆留至最終之十二日，始被汰去其一。陳君雖不克入特選，入選品之〔街（街）頭夏氣分〕卻與滿谷國四郎、岡田三郎助、牧野虎尾（雄）、鹿子木、高間惣七郎、清水良雄、鈴木千久馬諸名家，共陳列一室，亦可謂榮矣。

—原載《臺灣日日新報》日刊4版，1927.10.26，臺北：臺灣日日新報社

1. 現名〔夏日街景〕。

臺展觀後感　某美術家談（節錄）

觀看臺展，想針對尤其是映入我的眼簾的西洋畫和東洋畫，抒發一下感想。西洋畫方面，以主觀來表現的描寫居多，隸屬於梵谷（van Gogh）、高更（Gauguin）、馬諦斯（Matisse）等所謂的後期印象派系譜，以鹽月桃甫氏為首，除了蒲田丈夫、素木洋一、野田正明、倉岡彥助諸氏之外，師事鹽月氏者均可見此傾向。其次是印象派但嘗試以客觀來表現者，以石川欽一郎氏為首，陳澄波、陳植棋氏等皆是。又，承繼印象派的學院主義（academic）者，有久保田甲治、張秋海、廖繼春、郭柏川、江海極（樹）氏等人。最後是隸屬於寫實派者，有李梅樹、古川義光氏等之作品。接下來我雖然希望針對每件作品一一抒發感想或予以批評，但在此僅就我所看到的幾幅作品，聊表一下感想。

首先從鹽月桃甫氏的〔山地姑娘〕開始，此作品應該是在表現高山上的純真少女，但整體的色調卻將高山的神秘感表現無遺。若要挑剔的話，少女的臉感覺少了人的氣息，在我看來，很容易就會看成人偶的臉。實際上，要表現出這種神秘的氣氛，非常困難，鹽月氏或許有幾分逃避也說不一定。〔裸婦〕[1]的素描（dessin），感覺不佳，但〔萌芽〕畫出了春暖花開、萬物叢生的景象，〔夏〕也是根據主觀的表現性描寫的佳作。陳澄波氏的〔帝室博物館〕是一幅透過率真的畫道來描寫的作品，這是可以肯定的，但顏料的處理仍有不足之嫌，若能加以研究，將來必能隨著年歲的增長，漸入佳境。
（翻譯／李淑珠）

—原載《臺灣日日新報》日刊5版，1927.10.28，臺北：臺灣日日新報社

1. 臺灣日本畫協會編纂《第一回臺灣美術展覽會圖錄》（臺北：臺灣日本畫協會，1928.1.20）中之畫題為〔夏〕。

美展談談（節錄）

　　支那近代之南畫家，若張子祥、任伯年、金紹城、林畏廬諸氏，雖相繼逝去，缶廬吳昌碩且老，然而上海王一亭、北京陳半丁諸大家，尚稱霸於藝林，惜乎其作品，少移入臺灣，無由激發青年之意志。但南畫殊難，要有書卷氣，此點嘉義陳澄波君，亦云南畫大難，余嘗到支那大收藏家處，綜觀傑作，真浩無涯際，歎為不能及，乃轉入洋畫，取其徑捷，較易成就。吾人茲錄此，以為一般輕視支那畫者告，並希望博物館多羅致支那著名南畫，以喚起島內青年之奮發。

—原載《臺灣日日新報》夕刊4版，1927.10.29，臺北：臺灣日日新報社

帝展洋畫合評座談會* （節錄）

文／槐樹社會員

◇陳澄波氏〔夏日街景〕

牧野[1]：這幅畫非常有趣。

大久保[2]：有獨到的特色。

奧瀨[3]：毫無理由，就是喜歡！

金澤[4]：來往行人畫得太俐落，若能再多加處理，我會更滿意。（翻譯／李淑珠）

—原載《美術新論》第2卷第11號，頁130-154，1927.11.1，東京：美術新論社

1. 即「牧野虎雄」。
2. 即「大久保作次郎」。
3. 即「奧瀨英三」。
4. 即「金澤重治」。

帝展繪畫全評（節錄）

文／石田幸太郎、外狩野素心庵、加賀美爾郎、橫川三果軒、田澤良夫、田口省吾、竹內梅松、
　　中川紀元、前田寬治、古賀春江、鈴木亞夫、鈴木千久馬

第四室〔夏日街景〕陳澄波

物象區塊不明，地面的遠近距離感也有待加強。人物勾勒等功力仍顯不足。（翻譯／臺南市政府
提供）

—原載《中央美術》第13卷第11號，1927.11，東京：中央美術社；
譯文引自吳孟晉〈陳澄波與一九二〇年代的日本西畫壇〉《陳澄波專題研究》頁1-18，2014.1.18，臺南：臺南市政府

臺展評　西洋畫部　四（節錄）

文／鷗亭生[1]

東洋畫方面，發現有村上英夫君的作品可以與審查員的作品相抗衡，但西洋畫方面則無此發現，
審查員以外的作品都遠為遜色，雖然這樣說很失禮，但這些作品就像五十步笑百步，都不足取。其中
只有陳植棋君的〔海邊〕與陳澄波君的〔帝室博物館〕，在技巧上或景物的觀察方面較為優秀，值得
一提。〔海邊〕是受到後期印象派影響的作品，目的在於立體感或動態的表現，雖然只是件小品，但
卻令人可以感受到海邊遼闊無際的氣氛，整個畫面掌握地還不錯。陳澄波君的作品，描繪的是東京上
野公園的博物館旁的景趣，似乎有以某位畫家作為範本（model），總之，是一幅感覺很好的畫作，
畫面所散發的羅曼蒂克（romantic）的氣氛，非常迷人。（翻譯／李淑珠）

—原載《臺灣日日新報》日刊5版，1927.11.2，臺北：臺灣日日新報社

1. 本名「大澤貞吉」，筆名另有「鷗汀生」和「鷗亭」。

臺展洋畫概評（節錄）

文／鹽月桃甫

　　通觀第一回臺展的洋畫，雖然有二、三件例外，但是一般而言都顯示朝著某個目標發展，充滿活力，讓人充份期待光輝燦爛的前途，沒有比這更令人喜悅的事情。

　　陳植棋、顏水龍、張秋海、兒島榮、楊佐三郎、陳澄波、廖繼春、郭柏川、古川義光諸君的作品，均能形式平穩地呈現給觀眾，此乃在骨法的修鍊上累積了相當研究之故。（翻譯／王淑津）

—原載《臺灣時報》11月號，頁21-22，1927.11.15，臺北：臺灣時報發行所；
譯文引自顏娟英《風景心境（上）》，頁192-193，2001.3，臺北：雄獅圖書股份有限公司

人事欄（節錄）

　　兩入帝展之本島人洋畫家陳澄波氏，七日歸自內地，在臺北一泊，八日歸嘉義，預定約一個餘月間在臺灣寫生後，然後於來春一月下旬，再赴東京。

—原載《臺灣日日新報》夕刊4版，1927.12.9，臺北：臺灣日日新報社

諸羅　娛樂評議

　　嘉義公會堂娛樂部，本十一日午前十時，在同公會堂，開評議員會。是日並欲主開陳澄波及林英貴二氏之書畫展覽會云。

—原載《臺灣日日新報》夕刊4版，1927.12.11，臺北：臺灣日日新報社

彩繪島嶼的美術之秋　臺展素人短評（節錄）

文／西岡塘翠

　　西洋畫第一室，張秋海的〔鰊〕和陳永（承）潘的〔芝山巖〕[1]頗佳。顏水龍的〔裸女〕，膚色欠佳，有損美貌。蒲田丈夫的〔聖多明哥（San Domingo）之丘〕，對素人的蒲田氏來說不失為一幅諧調的作品，描繪的是淡水的紅毛城。不會有人說長論短，因為光知道這是新聞記者的餘技，大家就佩服得不得了。鉅鹿義明的〔港〕，描寫倒映在水中的港口剪影，令人有好感的作品。陳植棋的〔海邊〕是榮獲特選之作，以新風格描寫，有種異樣感，但仔細欣賞後，發現真的好像到了海邊一樣，是一幅讓人感覺有一種無比舒服的佳作，難怪能得到特選。陳澄波的〔帝室博物館〕，陳氏曾入選帝展，這是一幅建築物和人物十分諧調的佳作，樸實的筆法深得吾心。倉岡彥助的〔壺〕，這是醫生而且是臺北醫院院長的餘技，畫得還不錯，但背景太暗，整個畫面感覺很晦暗，蘋果也覺得是多餘的擺設，不過以素人來說，算是很優秀的了。河瀨健一的〔河岸人家〕，居然出自一個少年之手，真的很厲害。竹內軍平[2]的〔後巷〕，是一幅沒什麼可挑剔的作品。〔萌芽〕和〔山地姑娘〕是審查員鹽月桃甫之作，〔山地姑娘〕這幅比較好。〔萌芽〕一看就知道是鹽月氏的畫，特徵明顯，也很有春天的溫暖氣息。〔山地姑娘〕怎麼看都覺得畫的是善良的蕃山處女，因為臉部的描寫很像人偶。〔萌芽〕是表現春天氣息的佳作，〔山地姑娘〕則是激賞深山少女純真的象徵之作。石川欽一郎的〔河畔〕是石川氏少見的油畫風景作品，描寫從萬華河畔遠眺大屯七星的諸山，不以線而以色調來描繪，這點令人欣喜，此外，也是呈現出巧妙運筆的佳作。在這個第一室中，鹽月氏和石川氏兩位的作品特別出眾，不愧是審查員。（翻譯／李淑珠）

—原載《臺灣時報》昭和2年12月號，頁83-92，1927.12.15，臺北：臺灣時報發行所

1. 臺灣日本畫協會編纂《第一回臺灣美術展覽會圖錄》（臺北：臺灣日本畫協會，1928.1.20）中之畫題為「芝山岩」。
2. 臺灣日本畫協會編纂《第一回臺灣美術展覽會圖錄》中之名字為「竹內運平」。

綠榕會成立

　　臺南市新進洋畫家江海橫、陳圖南、趙雅佑外數氏，今回為促進洋畫踪吏，組織一綠榕會，於去二十七晚，假西會（薈）芳旗亭，開發會式。該會特懇廖繼春、陳澄波外數氏為顧問。全會員因乘公餘，於二十九日起，三日間，赴高雄、東港方面寫生，力求資料，將於來年九月開作品展覽會云。

<div align="right">—原載《臺灣日日新報》日刊4版，1927.12.31，臺北：臺灣日日新報社</div>

人事欄（節錄）

　　嘉義洋畫家陳澄波氏，十四日上北，擬滯留至二十三日，然後赴東京，此間要到淡水、北投各方面寫生。

<div align="right">—原載《臺灣日日新報》夕刊4版，1928.1.15，臺北：臺灣日日新報社</div>

無腔笛（節錄）

　　依東京友人來信，臺灣人青年，在東京藝術界方面活動者，彫刻家大名鼎鼎之黃土水君，固不待論。洋畫如嘉義陳澄波君，且兩入帝展。同君自本年，入選之數，凡有五處，即一月中，以臺灣八景，及日光風景為題，入選本鄉畫展。二月中白日會展、一九三〇協會展、太平洋畫展、槐樹社展，各有臺灣及內地風景數點入選。

<div align="right">—原載《臺灣日日新報》夕刊4版，1928.2.28，臺北：臺灣日日新報社</div>

嘉義（節錄）

入選畫

　　嘉義的陳澄波氏，以〔南國的學園〕和〔歲暮之景〕出品太平洋畫展及槐樹社展，兩畫展已於二月十七日和十八日公布入選名單，結果兩幅都入榜。這兩個畫會都是僅次於帝展的有力展覽。（翻譯／李淑珠）

—原載《臺灣日日新報》日刊6版，1928.2.29，臺北：臺灣日日新報社

槐樹社展覽會入選作合計（評）（節錄）

文／槐樹社會員

陳澄波氏〔歲暮之景〕

齋藤[1]：活潑有趣。

吉村[2]：點景人物等部份，畫得十分有趣。

金井[3]：同感。（翻譯／李淑珠）

—原載《美術新論》第3卷第3號，頁90-106，1928.3.1，東京：美術新論社

1. 即「齋藤與里」。
2. 即「吉村芳松」。
3. 即「金井文彥」。

第五回白日會評（節錄）

文／葛見安次郎

　　第二室—〔新高的白峯〕陳澄波，雖美卻顯貧弱。（翻譯／臺南市政府提供）

—原載《Atelier》第5卷第3號，1928.3，東京：アトリヱ社；

譯文引自吳孟晉〈陳澄波與一九二〇年代的日本西畫壇〉《陳澄波專題研究》頁1-18，2014.1.18，臺南：臺南市政府

無腔笛

　　臺灣苦熱，居民望雨情殷，依洋畫家陳澄波君來信，廈門每日百零二三度，云七月十日渡廈寫生，不三日即二次患腦貧血，人事不省，經注射種種醫治，全身疲勞，今尚在廈門繪畫學院王氏宅中靜養。據醫者談云，體質與杭州西湖之水不合，又且為廈門酷熱所中。

　　然氏尚不屈，仍依同好之士，及臺灣公會等鼎力，於去七月二十八日起，至同三十日三日間，場所在城內旭瀛書院，開個人畫展，出品點數，計四十點。內西湖風景等凡三點，豫定出品於今秋帝展。從來臺灣喜購對岸繪畫，今得陳氏逆輸出亦禮尚往來之一端也。

　　同氏云定本月十日前後發廈門折上海，赴東京，後歸臺灣，俟九月一、二、三日臺南赤陽會展覽會終後，再上北移於龍山寺之獻納寫生也。

—原載《臺灣日日新報》日刊4版，1928.8.3，臺北：臺灣日日新報社

無腔笛（節錄）

　　本島人洋畫家陳澄波君，今秋對於各種美術展，決定以西湖全景，及東浦橋出品於帝展，決定以目下力作中之臺北萬華龍山寺出品於臺展。君又嘗以〔空谷傳聲〕，及〔錢塘江〕二點，出品於福建省立美術展，近經接到入選消息。自來日本內地及支那對岸藝術家，多輸入臺灣，若君則由臺灣而延長於內地對岸，藝術家日沒顧於印象派、寫實派、未來派、立體派，超然塊立於政界風波而外，悠悠然口口染赤，描寫宇宙間大自然，藝術家貴重之生命，實在乎是。

　　〔空谷傳聲〕，景在西湖蘇小墓畔，一面〔錢塘江〕，則以錢塘蘇小是鄉親故，與〔空谷傳聲〕，成一聯絡。君於此種擇題，為古典派，無怪其克適合於福建人士之審美觀也。

—原載《臺灣日日新報》夕刊4版，1928.9.20，臺北：臺灣日日新報社

人事欄（節錄）

嘉義油畫家陳澄波氏上北，按定二禮拜間，描寫萬華龍山寺寫真，由諸有志者獻納。

—原載《臺灣日日新報》夕刊4版，1928.9.12，臺北：臺灣日日新報社

人事欄（節錄）

陳澄波氏，畫萬華龍山寺圖，計費十餘天，於日昨告就，廿八日歸嘉義。

—原載《臺灣日日新報》夕刊4版，1928.9.29，臺北：臺灣日日新報社

畫室巡禮

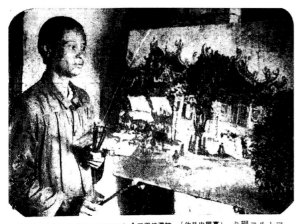

龍ト製作中にあり然し今日まで思ひとやし悲はてつませんと心會作てし然りまあすまり物やしとひ思がつたつ三再のかつたかそのそ禮會なく多くなり暇を用何ら服山寺に立とあ惡電氣分の夏を物やし多くし電たまあ會と作の

龍山寺院龍ト製作中的代表作たし功藏年的 〈陳澄波君日〉（臺展出品作品） リ廻エリトア

臺展出品作 陳澄波君表示：「我屢次想描繪去年竣工、臺灣具代表性的寺院龍山寺的莊嚴之圖並配以亞熱帶氣氛的盛夏，卻苦無機會，幸好利用休假，目前正在龍山寺閉關製作中。不過，連我自己都還不滿意」。（翻譯／李淑珠）

—原載《臺灣日日新報》夕刊2版，1928.10.5，臺北：臺灣日日新報社

第二回臺灣美術展　發表審查入選作品
比較前回非常進境　本島人作家努力顯著

　　含有美的觀念，無論出品與不出品，一般人士期待之臺灣美術展第二回出品成績如何，去十五、十六兩日，在樺山小學講堂，經小林、松林兩審查員，及本島鹽月、鄉原、石川、木下各審查員，慎重審查結果，發表入選東洋畫二十七點，西洋畫六十三點。前者出品人數六十五，點數一〇八，有基隆村上英夫氏之〔澳底之海〕及〔遊秋〕為無鑑查入選；後者出品人數二〇八名，點數四五〇，有汐止陳植其（棋）氏之〔二人〕及〔三人〕、〔桌上靜物〕，廖繼春氏之〔龍壺〕、〔街頭〕、〔夕暮之迎春門〕，為無鑑查入選。陳、廖氏，皆於本年最初入選帝展之光榮者。又本島人以東洋畫新入選者為潘春源、黃添泉（靜山）、徐清蓮、蘇氏花子、蔡氏品諸氏。西洋畫新入選者吳茂仁、柳德裕、謝清純（連）、李康寧[1]、蔡媽達、陳炳芳、李澤藩、鄭獲義、吳松妹、王新嬰、楊啟東、簡綽然、蔡朝枝諸氏。而第一、第二兩回入選者，東洋畫郭雪湖、林英貴、陳氏進諸氏。郭氏去年入選之作品，被人疑為出自他人之手，故本年益非常力作，題為〔圓山附近〕至令松林桂月審查員見而感嘆，固前途洋洋之作家也。而新入選之徐清蓮氏，題為〔春宵之圖〕評判亦佳，徐為公學校卒業生，然好畫，用志良苦，欲一抵於成。西洋畫則陳澄波、藍蔭鼎、李梅樹、倪蔣懷、張秋海諸氏，皆多年於斯道孤心苦謁（苦心孤詣）者。陳澄波氏，大昨年、去年繼續入選帝展，本年帝展雖偶然鎩羽，所畫〔龍山寺〕及〔西湖運河〕，得入選臺展，亦可稍慰，殊如龍山寺圖，乃稻艋有志之士囑氏執筆欲獻納於同寺者。右（又）據幣原審查委員長談云，本回小林、松林兩大家，來自內地審查，極迅速，極公平，則入選者益當滿足。兩氏不獨為日本大家，蓋世界的大家，入選品無內臺人之別，無人物職業之差等，藝術優秀之人便得入選，比較前回，進步之跡顯著，可為本島文□賀也。

——原載《臺灣日日新報》夕刊4版，1928.10.18，臺北：臺灣日日新報社

1. 臺灣教育會編纂《第二回臺灣美術展覽會圖錄》（臺北：財團法人學租財團，1929.1.25）中無此人作品入選。

81

臺灣美術展　會場中一瞥　作如是我觀（節錄）

　　西洋畫　一言以蔽之，亦與東洋畫同，全體顯示進境。陳植棋氏之〔三人〕、〔二人〕，雖追近槐樹社派，而依然不失其帶有未來派氣分。廖繼春之〔龍壺〕〔忘〕亦然。之二子者，皆放膽為之，濟之以技倆之熟，運思之專，則帝展不難入矣。小林審查員之〔春〕、〔秋〕二點，饒有南畫的氣分。石川審查員之〔大甲溪夏〕，筆致亦復近似。陳澄波氏之〔龍山寺〕及〔西湖運河〕，近鹽月桃甫審查員派，鹽月氏之畫風常變，常云畫法若膠定於一法，則無進境，其子亦復入選，繼起有人。以外楊佐三郎氏之〔靜物〕，亦彌臻住（佳）境。倉岡、本名兩醫傅之〔百日草〕及〔淡水風景〕，相與比隣，其用意存焉。吾愛張秋海氏之〔裸女〕，其筆法為正統的也。鈴木千代吉氏之〔觀劇〕[1]，取材有趣。藍蔭鼎氏之〔練光亭〕，及倪蔣懷氏之〔双溪夕照〕，信斯界之能手，以外有用南畫之筆，寫洋畫者。

　　要之洋畫始於寫實，故以離去寫實為佳，東洋畫容易離去寫實，故以時時返於寫實為宜，立體、印象諸派二者皆然。而貴乎得心應手，不斷努力運用適宜也。

<div align="right">—原載《臺灣日日新報》日刊4版，1928.10.26，臺北：臺灣日日新報社</div>

1. 臺灣教育會編纂《第二回臺灣美術展覽會圖錄》（臺北：財團法人學租財團，1929.1.25）中之畫題為「芝居」，中譯為「戲劇」。

臺展　招待日　從早上開始熱鬧

　　臺展的招待日於二十六日上午八點開場，但當天恰好是明石將軍的墓前祭，因此官民有力人士們在歸途中一同觀賞。從早上開始熱鬧，到下午一點時已有五百名觀眾，持續到下午四點時已有超過千名入場者。當日售出：東洋畫三幅、西洋畫兩幅：

　　東洋畫　〔高嶺之春〕（一百五十圓）那須雅城、〔深山之秋〕（一百五十圓）那須雅城，兩幅由太田高雄州知事購買。中村翠谷的〔貓〕（二十圓）由三十四銀行支店長購買。

　　西洋畫　〔西湖運河〕（一百二十圓）陳澄波，由三好德三郎氏購買。〔植物園小景〕[1]（五十圓）由臺中州大甲街吳准水氏購買。（翻譯／伊藤由夏）

<div align="right">—原載《臺灣日日新報》夕刊2版，1928.10.27，臺北：臺灣日日新報社</div>

1. 〔植物園小景〕作者為中村操。

第二【回】臺灣美術展
入選中特選三點　皆島人
望更努力　勿安小成

既報第二回臺灣美術展入選中東洋畫及西洋畫諸作品，其後更由諸審查委員慎重銓衡左記[1]三點。

東洋畫

圓山[2]　郭雪湖

野分　陳氏進

西洋畫

龍山寺　陳澄波

　　｛右｝〔圓山〕為郭氏苦心孤詣之作，前後約費三、四個月間，及經松林桂月氏，大加以賞識事，已如前報。郭氏僅畢業公學，年僅弱冠。不可謂非非常之天才也，然努力於繪事而外，尚望向學問及書法，繼續努力，庶幾同參四王吳惲之席，而大成之。蓋東洋畫，要具有詩書畫三要素，如是則匠氣之譏可免。

　　陳氏進為新竹陳雲如氏之女公子，現留學內地，攻美術。去年所入選為〔鶯（罌）粟〕亦大博好評。特選〔野分圖〕別如所載，餘二圖待續。

　　〔龍山寺〕，為稻艋有志人士，釀金囑陳澄波氏所執筆也。龍山寺夙由有志獻納黃土水氏所彫刻釋尊木像，故陳氏此回之受囑，深引為榮。計自嘉義搭車數番來北，又淹留於稻江旅館，子（近）三禮拜，日夕往返，到廟寫真，合額面及繪料，所費不資（貲）。自云為獻身的執筆，比諸出品於帝展者，更加一倍虔誠努力，誓必入特選，今果然矣。想陳氏當人，及諸寄附者，不知如何喜歡。蓋至少陳氏之圖，亦須臺展特選，始可與黃土水氏之釋尊，陳列於室中而無愧也。

<div style="text-align:right">—原載《臺灣日日新報》夕刊4版，1928.10.30，臺北：臺灣日日新報社</div>

1. 原文為直式，由右至左排列。
2. 臺灣教育會編纂《第二回臺灣美術展覽會圖錄》（臺北：財團法人學租財團，1929.2.25）中之畫題為「圓山附近」。

臺展特選　龍山寺　陳澄波氏

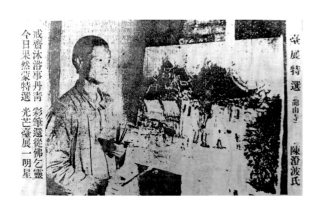

戒齋沐浴事丹青　彩筆還從佛乞靈

今日果然蒙特選　光芒臺展一明星

—原載《臺灣日日新報》夕刊4版，1928.11.1，
臺北：臺灣日日新報社

龍山寺洋畫奉納

　　既報由稻艋有志，釀金囑嘉義洋畫家陳澄波氏，描寫龍山寺圖，同圖在臺灣美術展入特選，卜昨十日御即位佳辰，經奉納於龍山寺內，為黃土水氏所彫之釋尊像，同列於會議室內。

—原載《臺灣日日新報》日刊6版，1928.11.12，臺北：臺灣日日新報社

人事欄（節錄）

　　嘉義洋畫家陳澄波氏，二十八日上京。

—原載《臺灣日日新報》夕刊4版，1928..11.29，臺北：臺灣日日新報社

臺展洋畫之我見（節錄）

文／以佐生

　　陳澄波的〔龍山寺〕在牆上熠熠生輝，可以說畫作之光正是畫家內心的光采展現。以帶黃的暖色為基調的畫彩，一筆一畫扎扎實實帶給了觀者難以言喻的撼動。畫布上看不到一絲一毫虛稚與紊亂的畫技、沒有丁點兒草率的矜張賣弄，唯見畫者傾其所有溫暖的思緒於畫筆中，實令人欣喜寬慰。（翻譯／蘇文淑）

—原載《第一教育》第7卷第11號，頁91-96，1928.12.5，臺北：臺灣子供世界社

人事欄（節錄）

　　嘉義洋畫家陳澄波君，自杭州來信，言杭州約半月降雪，所畫西湖十景中之斷橋殘景，將出品於民國國立美術賽會。又云接東京學友通信，知已所出品於本鄉展之〔西湖〕、〔杭洲風景〕、〔自畫像〕三點入選。陳氏滯杭期日，豫定至本月下旬。

—原載《臺灣日日新報》夕刊4版，1929.2.12，臺北：臺灣日日新報社

本鄉美術展覽會（節錄）

文／太田沙夢樓

　　其他還有許多值得一提，但受限於篇幅無法詳細評論的作品，包括矢島堅士、小川智、中出三也、片山芳、有岡一郎、笹鹿彪、田中保雄、代田恒夫、陳澄波、江藤純平、關口隆嗣及緒方亮平等人的畫作，水彩則有渡部文雄、松下春雄及柏森義等人的作品。（翻譯／臺南市政府提供）

—原載《Atelier》第6卷第2號，1929.2，東京：アトリヱ社；
譯文引自吳孟晉〈陳澄波與一九二〇年代的日本西畫壇〉《陳澄波專題研究》頁1-18，2014.1.18，臺南：臺南市政府

第四回本鄉美術展瞥見（節錄）

文／奧瀨英三

　　陳燈澤（澄波）氏的〔西湖風景〕十分有趣，觀賞它感覺心情愉快，中景部分很有趣但實在不敢恭維。（翻譯／李淑珠）

—原載《美術新論》第4卷第3號，頁63-64，1929.3.1，東京：美術新論社；
譯文引自李淑珠《表現出時代的「Something」——陳澄波繪畫考》頁157，2012.5，臺北：典藏藝術家庭股份有限公司、財團法人陳澄波文化基金會。

臺灣的公設展覽會——臺展[*]

文／小林萬吾

　　在臺灣，美術展覽會的舉辦始於昭和三（二）年，這是因為臺灣本島人之間以繪畫為己志者愈來愈多，總督府當事者認為若能予以獎勵的話，在思想上也應該會帶來好結果的關係。於是，第一回展舉辦時，便由總督府直轄的學校的繪畫領域的教授，擔任審查員。由於這個展覽會的結果非常良好，交出好成績，因此決定仿傚帝展，每年定期舉辦，越發進步，去年從中央畫壇聘請審查員，我和松林桂月氏便一同前往。

　　我去臺灣之前，想說：到底，臺灣的程度如何？應該是本島人不足取，還是以內地人的美校出身者等等比較重要吧！但事實卻是完全相反。我很驚訝地發現本島人的作品反而較為優秀。

　　原來，內地人的作品比本島人具有較優秀的技巧，但卻遠不如本島人的活潑熱情。

　　今年特選的陳澄波君也是本島人，但其作品卻非常出色。〔寺〕[1]為其畫題，如同此畫題，是描寫寺廟的作品，強烈的色彩以及明亮的光線，顯示出本島人的某種特質。

　　內地人方面也有許多美術家，例如石川欽一郎君、鹽月君、日本畫的鄉原藤一郎君等等，都很活躍。

　　去年展覽會的公開徵選件數，西洋畫約四百六十件、日本畫約五十件，其中入選件數，西洋畫約百七十件、日本畫約四十件。

　　之前的西洋畫部，似乎有一些用蠟筆（crayon）描繪的肖像畫、或臨摹外國雜誌口繪（kuchi-e，卷頭畫）的作品，但去年因為有從東京來的審查員，或許也是出於自重，完全沒有類似的作品出現。

　　大體來說，臺灣對畫家而言是好地方，風景優美，有許多珍奇的植物。例如路樹怎麼說也比內地路樹的種類更好。除了榕樹、相思樹之外，植物的種類非常眾多，竹類也有稀有種，南畫作品上常見的一節一節曲折的竹材等等，也在此親眼見到了。

　　尤其覺得有趣的是蛇木和木瓜。蛇木是一種樹皮上有像蛇的皮一樣有斑點的樹，而木瓜則是樹本身像無花果，葉子與裡白的葉子相似，從樹幹的分岔處吊掛著纍纍碩大的果實。

　　傍晚，小女孩追趕群鵝回家的風景等等，真是美不勝收！（翻譯／李淑珠）

—原載《藝天》3月號，頁17，1929.3.5，東京：藝天社

1. 臺灣教育會編纂《第二回臺灣美術展覽會圖錄》（臺北：財團法人學租財團，1929.1.25）中之畫題為「龍山寺」。

槐樹社展覽會合評雜話（節錄）

文／槐樹社會員

陳澄波　西湖東浦橋

　　金井：這位畫家能畫出更有趣的作品，明年的表現值得期待。（翻譯／臺南市政府提供）

　　　　　　　　　　　　　　　　　—原載《美術新論》第4卷第4號，頁76-101，1929.4.1，東京：美術新論社；
　　譯文引自吳孟晉〈陳澄波與一九二〇年代的日本西畫壇〉《陳澄波專題研究》頁1-18，2014.1.18，臺南：臺南市政府

座談槐樹社展（節錄）

文／金井紫雲、外狩野素心庵、田澤良夫

第十二室

　　田：在十二室中值得一提的作品，包括野口謙藏的〔閑庭〕、陳澄波的〔西湖東浦橋〕、村田榮太郎的〔秋之山〕、故人岡春野女士的〔靜物〕等兩項作品……。（翻譯／臺南市政府提供）

　　　　　　　　　　　　　　　　—原載《美術新論》第4卷第4號，頁103-112，1929.4.1，東京：美術新論社；
　　譯文引自吳孟晉〈陳澄波與一九二〇年代的日本西畫壇〉《陳澄波專題研究》頁1-18，2014.1.18，臺南：臺南市政府

美展之繪畫概評（節錄）

文／張澤厚

　　（十五）陳澄波　　陳澄波君底技巧，看來是用了刻苦的工夫的。而他注意筆的關係，就失掉了他所表現的集力點。如〔早春〕因筆觸傾在豪毅，幾乎把早春完全弄成殘秋去了。原來筆觸與所表現的物質，是有很重要的關係。在春天家外樹葉，或草，我們用精確的眼力去觀察，它總是有輕柔的、媚嬌的。然而〔早春〕與〔綢坊之午後〕，都是頗難得的構圖和題材。

　　　　　　　　　　　　　　　—原載《美展》第9期，頁5、7-8，1929.5.4，上海：全國美術展覽會編輯組

無腔笛（節錄）

　　黃土水君，依舊努力彫刻，以精進為第一義。此回歸臺，聞係為造電力會社長高木老博士壽像。其滯口期間，按二個月，現下各種職業，陷於不景氣深淵，獨黃君千客萬來，大有應接不暇之勢。聞君本年，且欲努力出品帝展，近年本島人中，以洋畫入選於帝展者，雖多其人，獨彫刻一途，未聞嗣響。又嘉義陳澄波君自上海來信，云再半箇（個）月後，思赴蘇州及北京一行。民國國立展國畫似受洋畫壓迫，怪底有識階級間，發西力東漸之歎。此中惟金石部、及工藝品，獨放異彩，雖或屬數千年前文明遺物，而寶之者，則等於風（鳳）毛麟趾，乃欣國粹之保存，足資此後文藝復興提倡。

—原載《臺灣日日新報》日刊4版，1929.5.13，臺北：臺灣日日新報社

嘉義*

　　嘉義出生的洋畫第一人者陳澄波氏，攜一錢看囊訪問北京，好不容易抵達上海，在此勤奮於郊外寫生的停留期間，不慎感染到白喉（diphtheria），六月十四日時病情急速惡化，在危機一髮之際，幸得畫友相助，接受西醫的急救措施並住院療養，短短數日，阮囊也為之羞澀，結果只好打消到北京的念頭，決定轉往普陀山以及蘇州旅遊。身體狀態因曾一時陷入昏迷，故目前醫師們吩咐必須絕對靜養，但他非常焦急想出院的模樣，令人頗為同情！也因此，將來不及回臺灣參加七星畫壇和赤陽會合併後的赤島會（社）的七月[1]的展覽，但據說作品〔西湖風景〕、〔西湖東浦橋〕、〔空谷傳聲〕等三件風景畫將會參展，第一次的展覽[2]……。（翻譯／李淑珠）

　　　　　　　　　　　　　　　　　　　　　　　　　　　　　　　—出處不詳，約1929.6

1. 赤島社第一回展的日期最後確定為1929年8月31日至9月3日。
2. 以下內容逸失。

臺灣洋畫界近況
北七星畫壇南則赤陽會將合併新組
訂來月中開展覽會於南北兩處（節錄）

　　向來本島人組織之洋畫會，北有七星畫壇，其同人乃陳植棋、張秋海、藍蔭鼎、陳承潘、陳英聲、倪蔣懷諸氏，南有赤陽會，其會負（員）即陳澄波、廖繼春、范洪甲、顏水龍、張舜卿、何德來諸氏，此二會創立以來，俱閱三年，有南北對抗之勢，此回將合併，新組織一全島的大團體，其會名，或謂美島社，或號赤島社等，尚未確定。聞將於來七月[1]開第一回展覽會於臺北、臺南兩處，會員概東京美術學校畢業生、或在學生、外巴里留學中之陳清汾氏、關西美術院出身之楊佐三郎氏，亦決定新加入為會員。蓋此等諸氏，乃本島洋畫界之新人，為臺灣斯界中堅，今後對本島人之美術界，必有所貢獻云。

<div align="right">—原載《臺灣日日新報》日刊4版，1929.6.7，臺北：臺灣日日新報社</div>

1. 赤島社第一回展的日期最後確定為1929年8月31日至9月3日。

藝苑繪畫研究所近訊
籌募基金舉行書畫展
將開暑期研究班（節錄）

　　一、參加西湖博覽會藝術館：西湖博覽會藝術館總幹事李朴園、參事王子雲，一再至該所徵求出品，該所指導潘玉良、唐蘊玉、張弦、邱代明、張辰伯、王濟遠、馬施德、陳澄波、薛珍等集三十二件以應之，已由博覽會駐滬幹事派員前來點收運杭，以襄盛舉。

<div align="right">—原載《申報》第11版，1929.6.10，上海：申報館</div>

人事（節錄）

　　嘉義洋畫家陳澄波氏，自上海來信，言自六月六日起，至十月九日之間，有西湖博覽會開催。已以〔湖上晴光〕及〔外灘公園〕、〔中國婦女裸體〕、〔杭州通江橋〕四點出點（品）。

—原載《臺灣日日新報》夕刊4版，1929.6.13，臺北：臺灣日日新報社

藝苑現代名家書畫展覽將開會

　　藝苑繪畫研究所宣稱，本所為籌募基金，舉行現代名家書畫展覽會，准於七月六日起至九日止，在西藏路寧波同鄉會舉行，出品分①書畫部，②西畫部。捐助作品諸名家有六十餘人，書畫部如：陳樹人、何香凝、王一亭、陳小蝶、胡適之、李祖韓、李秋君、狄楚青、陳（張）大千、張善孖、商笙伯、方介堪、王師子、沈子丞、鄭午昌、鄭曼青、張聿光、潘天授等；西畫部如：丁悚、王遠勃、王濟遠、江小鶼、汪亞塵、李毅士、邱代明、倪貽德、唐蘊玉、張辰伯、張光宇、楊清磬、潘玉良、陳澄波、薛玲（珍）等。薈萃中西名作於一堂，蔚為大觀。本會先期分隊售券，券額祇限六百張，屆時必有一番盛況也云云。

—原載《申報》第2版，1929.7.4，上海：申報館

藝苑繪畫研究所夏季招收男女研究員生

研究目：油畫、水彩畫、素描，分室內實習、旅行普陀實習二科。

研究額：研究員二十人，容一般畫家及中學教員自由實習。研究生二十人，容各學校學生暑期內補習。

指導員：王濟遠、潘玉良、張辰伯、邱代明、倪貽德、唐蘊玉、陳澄波、薛珍。

簡約：函索，附郵票三分。

所址：上海西門林蔭路一五二藝苑。

—原載《申報》第6版，1929.7.8，上海：申報館

新華藝大聘兩少年畫家

　　汪荻浪留法多年，畢業於巴里美術大學，於日前返國。陳澄波東京美術學校畢業同校研究科畢業，曾出品於日本帝國展覽會，亦於日前來滬。各携作品甚多，秋暮將在滬開個人展覽會。新華藝術大學，已添聘二君為洋畫教授，並請汪君任洋畫系主任，以期口系之進展。左即二君之近像。

—原載《申報》第5版，1929.8.26，上海：申報館

藝苑繪畫研究所近聞

　　藝苑繪畫研究所，普陀旅行寫生班，已於昨日歸滬，指導員如王濟遠、潘玉良、朱屺瞻、陳澄波等，先後在普陀作畫，合研究員，如金啟靜、周劍橋等作品共有數百點，不日將在滬舉行展覽會。一、夏季室內實習，除一般美術學校之畢業生及各地中等學校藝術教師研究外，更有一般投考各藝術專科學校之補習生，連日投考國立藝術院、上海美專、上海藝大等校，均已錄取，插入各校相當年級。一、秋季預招男女研究員生，為提高程度起見，名額祇定四十人，額滿即停止招收。

—原載《申報》第11版，1929.8.27，上海：申報館

與臺展較量　美術團體「赤島社」誕生
每年春天舉辦美展

　　此次名為「赤島社」的美術團體誕生，為了與於秋天舉辦的官辦臺展互相較量，預定每年春天舉辦展覽。會員目前是十四名，全部都是臺灣出生的美術家或者研習者，並以「生活即美」為座右銘，第一回美展將於下個月的八月三十一日以及九月一日、三日共三天，在臺灣的博物館舉辦。今年為了準備作業，導致美展的開辦延後，從明年開始將於春天舉辦，而且，目前為止，會員雖然只有西洋畫家，但將來有加入像陳進女士和黃土水君一樣的日本畫或彫刻家，成為綜合美術型的一大民辦展覽會的計畫。會員們都是本島出身者，大多是東京或京都的美術學校畢業生，或是在學中的人，大有前途者也非常多，連曾在臺展榮獲特選的畫家也加入其中。還有，巴里遊學中的陳清汾君、在支那寫生旅行中的陳澄波君，兩人都特別從遊學和旅遊當地送來作品參展，其他會員也展出嘔心力作，開幕時一定能博得好評。另外，赤島社的會員如下：

　　范洪甲、陳澄波、陳英聲、陳承潘、陳橫（植）棋、陳惠伸（慧坤）、陳清汾、張秋海、廖繼春、郭柏川、何德來、楊佐三郎、藍蔭鼎、倪蔣懷。（翻譯／李淑珠）

—原載《臺灣日日新報》夕刊7版，1929.8.28，臺北：臺灣日日新報社

畫家聯合向臺展對抗
組織赤島社　本島烽火揚起

　　以本島為中心，包含本島、內地、海外的本島人洋畫家精英聯合組成赤島社，將於每年春天三、四月舉辦展覽，和秋天的臺展展開對抗，可以說向本島畫壇揚眉吐氣，成員除了帝展入選的陳澄波、陳植棋、廖繼春，春陽展入選的楊三郎，法國沙龍入選的陳清汾等，還有藍蔭鼎、倪蔣懷、郭柏川、何德來、張秋海、范洪甲、陳承潘、陳惠（慧）坤、陳英聲等諸君合計十四名。他們成立的宣言是：忠實反映時代的脈動，生活即是美，吾等希望始於藝術、終於藝術，化育此島為美麗島。愛好藝術的我們，心懷為鄉土臺灣島殉情，隨時以兢兢業業的傻勁，不忘研究、精進，赤島社的使命在此，吾等之生活亦在此。且讓秋天的臺展和春天的赤島展來裝飾這殺風景的島嶼吧！聲言的背後可以看出針對臺展的反旗張揚。相對於內地，春陽展或二科展也不敢提到與帝展怎麼樣，而由本島畫家精英集結的赤島社將會對臺展採取什麼態度，是值得大眾注目的。看來，臺北的畫壇要逐漸忙碌起來了。第一回展預定於本月三十一日起連三天在臺北博物館展出。

—原載《臺南新報》1929.8.28，臺南：臺南新報社；
譯文引自《臺灣美術全集14：陳植棋》頁48-49，1995.1.30，臺北：藝術家出版社

赤島社美術展
本島人洋畫家蹶起
本月三十一日來月一三兩日開於臺北博物館

　　臺灣本島人少壯畫家范洪甲、陳澄波、陳英聲、陳承潘、陳橫（植）棋、陳惠伸（慧坤）、陳清汾、張秋海、廖繼春、郭柏川、何德來、楊佐三郎、藍蔭鼎、倪蔣懷諸氏，所組織之赤島社美術團體，其第一回之展覽會，訂來三十一日，及九月一、三兩日，凡三日間，開於臺北博物館內。就中陳清汾氏，現留學巴黎，陳澄波氏，則旅行對岸，亦皆致作品，其他或合格帝展、臺展、其他諸美術展，皆前途有望作家，出品點數，凡五十點，確有往觀價值。據聞將來當更聯絡彫刻家黃土水氏、及其他日本畫家，成一大私設展覽會，以便揣摩觀感，藉資提倡以築造生活即美之殿堂云。

<div align="right">—原載《臺灣日日新報》夕刊4版，1929.8.29，臺北：臺灣日日新報社</div>

赤島社會員展　　於臺北博物館

　　臺灣出生的鄉土美術家的團體「赤島社」會員的第一回展覽，從三十一日起在臺北博物館舉辦，出品總件數為三十六件，陳澄波、陳植棋、楊佐三郎、張秋海、廖繼明（春）以及其他會員都出品了大顯本領的嘔心力作，開幕時必會引起世人的矚目。另外，巴里遊學中的陳清汾君的作品，確定來不及參展。展期預定為九月一日和三日，共計三天。（翻譯／李淑珠）

<div align="right">—原載《臺灣日日新報》日刊7版，1929.8.31，臺北：臺灣日日新報社</div>

赤島社洋畫展覽
本日起開於臺北博物館
多努力傑作進步顯著（節錄）

　　既報由北之七星，南之赤榕（陽）兩畫壇諸本島人洋畫家所組織之赤島社第一回畫展，將於本三十一日起，合來月一、三兩日，凡三日間，開於臺北博物館樓上。出品點數，雖僅三十六點，然皆係努力傑作。殊如陳澄波君之〔西湖風景〕三點，偉然呈一巨觀，較去年在臺展特選之〔龍山寺〕，更示一層進境。〔東浦橋〕兩株柳樹，帶有不少南畫清楚氣分（氛）。

<div align="right">

—原載《臺灣日日新報》夕刊4版，1929.8.31，臺北：臺灣日日新報社

</div>

新臺灣的鄉土藝術　赤島社展觀後感（節錄）

文／鷗亭[1]

　　赤島社的第一回油畫展在臺北博物館展出。會員十三人，作品總件數為三十六件，整個看完一遍的感想，一是作品水準比想像中還要一致，沒有玉石混淆之感，二是沒想到本島的美術界這麼快就有這種程度的進步。陳澄波君展出在支那旅遊的寫生作品「西湖風景」三件，與平常的畫風不同，呈現出非常穩健的風貌，其中，〔西湖風景其一〕等作品，佳。（翻譯／李淑珠）

<div align="right">

—原載《臺灣日日新報》日刊5版，1929.9.1，臺北：臺灣日日新報社

</div>

1. 本名「大澤貞吉」，筆名另有「鷗汀生」和「鷗亭生」。

新華藝大之擴充

　　新華藝術大學本學期因學額擴充，原有校舍不敷應用，故已遷至斜徐路打浦橋南塊新洋房內，添設的女子音樂體育專修科，已聘請徐希一為主任，王復旦、陸翔千、孫和賓、張玉枝任體育教授，西人開爾氏任舞蹈教授，西畫系除添聘汪荻浪為主任、陳澄波為教授外，近又聘請留法十餘年，曾得巴黎美術展覽會最優等獎章之鍾煜君為教授，其他各系亦大加擴充，聞該校已於九月一日開學，定九日起正式上課，新舊生到校者已有三百餘人云。

<div align="right">

—原載《申報》第12版，1929.9.4，上海：申報館

</div>

赤島社　第一回展觀後感（節錄）

文／鹽月善吉

　　赤島社會員之中，陳澄波、陳植棋、張秋海、廖繼春、楊佐三郎等人的作品，特別引人注目。

　　從陳澄波君的作品可以窺見陳君獨自的意境，即，在稚拙之中，意圖直接碰觸自己的定相[1]。此人對於生養自己的故鄉臺灣，有高度的興趣。

　　然而，他這次的作品，感覺因陷入了自我抄襲的主觀毛病而守舊不前。

　　例如：〔西湖風景（一）〕，繪卷式的說明搶眼，以致於疏忽對大畫面的統制。丘陵的描寫雖然極力強調大自然的沉鬱，但水面的表現卻顯得過於粗放不夠用心。至於〔西湖風景（二）〕，其構圖讓人無法苟同，而岩山尖凸的表現方式也只是片面的局部描寫，而且是來自配色需求而非實際感受，破壞了前面的蓮池的濕潤之美。〔西湖東浦橋〕的確可以令人感受到明快平淡的東洋趣味的表現，但既然如此，不管是構圖還是色調方面，希望有脫離現實、理想化的所謂不求形似但求神似的睿智。
（翻譯／李淑珠）

<div align="right">—原載《臺南新報》1929.9.4，臺南：臺南新報社</div>

1. 佛教用語，意指一定的形相、常住不變之相。

手法與色彩——赤島社展觀後感（節錄）

文／石川欽一郎

　　陳澄波這次的作品，似乎在這兩方面[1]的搭配上，多少有欠缺融洽之處。即使是第四號[2]的〔西湖風景〕，像那樣的表現，在創作態度上按理說是非常仰賴自己的主觀來處理的，但色彩感卻是基於以客觀為重的平面式知覺，這點，總覺得不夠融洽，擾亂畫面的穩定性。再者，若是那種色彩的話，就算不使用容易發色的油畫顏料，感覺日本畫的顏料也足以應付。我個人的看法是，伴隨像澄波君這樣的手法的，應該是更為清新鮮明的原色處理，例如像希涅克（Paul Victor Jules Signac）那樣，使用主觀的豐富色彩來搭配，才能得到好的效果。第六號的〔西湖之橋〕，在去年的帝展中落選，很令人感到意外，老實說，這幅畫比廖繼春君的六十號入選作〔芭蕉之庭〕更為優秀。（翻譯／李淑珠）

<div align="right">—原載《臺灣日日新報》日刊6版，1929.9.5，臺北：臺灣日日新報社</div>

1. 指標題的「手法與色彩」。
2. 此處指的是展覽會場的畫作陳列排序，下文的「第六號〔西湖之橋〕亦同」。

人事（節錄）

嘉義畫家陳澄波氏，久客中華，茲受上海新華藝術大學之聘，入該校為洋畫教授。

—原載《臺灣日日新報》夕刊4版，1929.9.12，臺北：臺灣日日新報社

藝苑將開美術展覽會
▲本月二十日起　▲在寧波同鄉會

藝苑繪畫研究所，為促進東方文化，從事藝術運動起見，定於本月二十日起至二十五日止，假寧波同鄉會舉行第一次美術展覽會，分國畫、洋畫、彫塑三部，作家都是藝苑會員，羅列各美術學校教授及當代名家凡二十餘人。國畫部如名家李祖韓、李秋君、陳樹人、鄧誦先等。洋畫部如名家王濟遠、朱屺瞻、唐蘊玉、張弦、楊清磐（罄）及中央大學教授潘玉良、上海美專教授王遠勃、上海藝大教授王道源、廣州市美教授倪貽德、邱代明、新華藝大教授汪荻浪、陳澄波，並新從巴黎歸國之方幹民、蘇愛蘭等。彫塑部如名家江小鶼、張辰伯、潘玉良等，皆有最近之傑作。昨在林蔭路藝苑開會討論，議決各項進行事宜。

—原載《申報》第11版，1929.9.16，上海：申報館

藝展弁言（節錄）

文／倪貽德

還有一位梵谷訶的崇拜者陳澄波氏，他的名恐怕還不為一般國人所熟知，然而他的作風確有他個人的特異處，在平板庸俗的近日國內的畫壇上，是一位值得注目的人物。

—原載《美周》第11期，第1版，1929.9.21

藝苑美展之第四日

　　轟動全滬之藝苑美術展覽會，昨為開幕後之第四日，各部出品都有特殊之精神，各作家更有各人顯著之面目，尤以洋畫部為最。如王道源氏之〔宇都子〕單純老練；王遠勃氏之〔一個不幸者〕、〔湖光春色〕二作，均有偉大之口構，色調尤有含蓄；王濟遠氏之〔甘露池〕、〔春花〕諸作，有束方之口口；方幹民氏之〔人體〕表現深刻；朱屺瞻氏之〔風景〕，淡泊多逸趣；汪荻浪氏〔靜物〕，活潑流利；唐蘊玉女士之〔靈巖山〕，十分雋秀；倪貽德氏之〔肖像〕，取材頗新穎；楊清磬氏之〔小幅水彩〕，明快輕靈；潘玉良女士之〔無題〕，哲理頗深；陳澄波氏之〔前寺〕，色彩強烈；范新瓊女士之〔人像〕，火侯功深，來賓對之，徘徊不忍遽去。並有張默君女士、鄭毓秀博士等到會，由范新瓊女士等招待，鄭博士購定四十四號王濟遠氏作〔秋色〕一幀，張鄭二氏並定購范新瓊女士油像二幀，具見該會出品之名貴，實起引起社會人士之藝術興趣云。

—原載《申報》第10版，1929.9.24，上海：申報館

藝苑美展之第五日
▲今日下午六時閉幕

　　昨為藝苑美術展覽會之第五日，值秋雨連綿來賓較稀，惟冒雨蒞會參觀者，亦復不少。文藝批評家張禹九氏稱此會較勝於全國美展，並購定洋畫部第九十六號陳澄波作〔晚潮〕，第五十七號朱屺瞻作〔海〕油畫小品二點。對於國畫、彫塑二部亦有詳細之批評，國畫部陳樹人、鄧誦先二氏出品，均有革新氣象，尤以陳樹人之詩畫連珠，最足耐人尋味；陳小蝶、李祖韓二氏之出品，能熔（融）合各大家之精髓，集其大成蔚為可觀；李秋君女士之山水一望而知為閨閣手筆，精細秀潤，書法宗白雲外史，尤見特色。彫塑部潘玉良女士出品第一百二十九號〔王濟遠氏像〕，非特逼肖，且充滿藝術的特趣；張辰伯氏出品第一百二十號〔薛氏像〕，精神煥發，造詣頗深；江小鶼氏出品第一百十七號〔王芷湘氏像〕，亦極盡寫實之能事，合洋畫部出品之精華，實為年來美術界不可多奪（得）之盛會，聞今日為最後之一日，准下午六時閉幕。

—原載《申報》第10版，1929.9.25，上海：申報館

帝展西洋畫的入選名單公布
以嚴選主義篩選淘汰　剩下二百七十一件*

　　總共四千三百九十八件的破紀錄（ultra record）受理件數，就連平常審查以動作迅速聞名的帝展西洋畫部，也感到棘手。十日的第三次審查留下了五百三十九件，十一日一大早就開始進行最後的審查，因為去年有四百件以上的入選，所以一般預測今年美術館因增建而壁面增加的關係，也許會有五百件以上的入選，但內部作業傾向超越一切的人情世故，為了該畫部的權威而慎重地進行嚴選，究竟會有什麼樣的結果呢？今年西洋畫部的審查也因此特別引人注目。事實上，針對剩下的五百多件的最後審查，氣氛相當緊張。到了下午，審查會場果然在盡量嚴選的態度上達成共識，結果是二百七十一件的入選確定，下午四點結束審查結束，當天晚上公布名單。相對於去年百分之十四的入選率，僅百分之六點六強的超嚴選現象，顯示了這些年來動輒出現的、為該畫部著想的檢討緩選現象的緊張氛圍，例如從開始就主張嚴選的審查員牧野虎雄氏等人，便高姿態地表示這樣的審查結果仍有緩選之嫌。（新入選有七十一件[1]）

　　△少女（東京）松原勝　△古壁之前（山梨）中込勇【新】　△初秋之庭（東京）刑部人　△農家的黃昏（兵庫）中山正實　△警官和兒子（東京）水島太一【新】　△收穫（神奈川）井上三綱　△塞納河（Seine）風景（東京）齋藤廣胖【新】　△風景（同上）松見吉彥　△青衣之女（千葉）菅谷元三郎　△緒爾蝶（Zerde）小姐之像（兵庫）鹽川時子【新】　△少女（滋賀）古屋浩藏　△糺之森（京都）成瀨十郎【新】　△大連風景（京都）沖嘉一郎【新】　△丁子像[2]（鳥取）川上貞夫【新】　△睡蓮（京都）森脇忠　△小咪（東京）小菅すい（Sui）　△拭足之女（同上）二瓶等　△庭（東京）間部時雄　△芥子（新潟）神田豐秋【新】　△座像（東京）猪熊弦一郎　△鋼琴家（pianist）N小姐（同上）栢森義　△靜物（同上）及川文吾　△水兵服（同上）內田巖　△初秋（同上）山口進　△窗邊靜物（大阪）古野圓二郎【新】　△室內（東京）手島貢【新】　△年輕士官（同上）岡田行一【新】　△梅干（滋賀）野口謙藏　△我的祭壇（東京）近藤啟二【新】　△夏（千葉）新妻秀郎【新】　△逗子的海（東京）布施信太郎　△秋之郊外（同上）小林喜代吉　△庭（埼玉）跡見泰　△默東（Meudon）（同上）小林眞二　△市場日（東京）入江毅　△看得見雞舍的八月的庭院（同上）小森田三人　△雨之日（同上）吉井忠　△軍雞等靜物（廣島）吉岡滿助　△桌上靜物（東京）山田説義　△某湖畔之丘（同上）石川滋彥【新】　△靜物（三重）濱邊萬吉　△室內（兵庫）油谷達　△姊妹三人（東京）三田康　△裸婦（同上）田村泰二　△近郊風景（同上）藤坂太郎　△初秋午後（千葉）長澤菊慈【新】　△窗邊少女（兵庫）龜高美代子　△外房寒村（東京）小野田元興　△靜物（同上）末長護　△早春之湖畔（同上）大西秀吉　△持花之女（東京）日高政榮　△從樹叢所見（同上）湊弘夫　△庭（同上）橋本はな（Hana）　△晚霞映照的河岸（同上）苣木九市　△草之上（同上）鈴木清一　△撈海草上岸（千葉）鈴木啟二　△少年像（神奈川）白井次郎　△靜物（東京）飯田實　△F小姐（同上）西村菊子【新】　△畫家之像（千葉）板倉鼎　△小孩和裸婦（東京）矢島堅土　△窗邊（靜岡）細井繁誠　△庭（宮城）澁谷榮太郎

△姊妹（東京）土本薫【新】　△初秋（同上）小宮宗太郎　△站著的裸女（同上）桑重儀一　△秋（同上）小糸源太郎　△大理花（Dahlia）（同上）佐竹德次郎　△立秋時分（埼玉）松島順【新】　△風景（朝鮮）倉員辰雄【新】　△友人之像（東京）安藤信哉【新】　△靜物（東京）杉本まつの（Matsuno）　△讀書（同上）光石藤太【新】　△穿襪的年輕女子（同上）山田正雄　△秋天的晚霞（神奈川）福島長二朗【新】　△早春（東京）陳澄波　△將棋（大阪）是川年弘　△婦人像（大阪）園部晋　△姊妹（同上）阪井谷松太郎　△朝（同上）胡桃澤源一　△夏之日（同上）塚本歲二【新】　△川邊（同上）橫井巖【新】　△雞舍（同上）田村政治　△窗邊（同上）吉里靜　△早春風景（神奈川）川村信雄　△初秋（東京）淺見崇子　△抱人偶的幼女像（同上）岡本貞四郎【新】　△扮裝（la costume）（同上）齋藤種臣　△海峽（同上）金子保　△倚靠椅子之女（同上）淺井眞　△紫色陽傘（神奈川）村瀨眞治　△桌上的燒瓶（flask）（埼玉）大久保喜一　△山之家（神奈川）田邊嘉重　△桌上擺設（大阪）桑重清　△白菊（東京）桑原ときゑ（Tokie）【新】　△有傘台的風景（同上）伊藤源右衛門【新】　△燻製（同上）吉岡一　△靠著椅子（同上）伊原宇三郎　△鄉下的景色[3]（群馬）內海徹【新】　△持手風琴的少女（大阪）柿花資郎【新】　△靜物（東京）池之上秀志【新】　△浴後（東京）松山省三　△裸像（東京）田中繁吉　△自畫像（同上）澤健二【新】　△牧場的黃昏（同上）鶴田吾郎　△窗（同上）一木萬壽三【新】　△軍雞之圖（奈良）山下繁雄　△水邊之夏（東京）武藤辰平　△畫室之一隅（同上）青山玉子　△小奇（同上）津輕照子　△空閒時的讀書（同上）清水多嘉示【新】　△白衣（同上）池上浩　△睡眠的裸女（同上）佐佐貴義雄　△卡涅（Cagne）風景（同上）服部亮英　△秋景（同上）橋田庫次　△小春日和（神奈川）稻木時次郎【新】　△祖母（東京）藤彥衛　△克拉馬爾的岩石路（rue des Rochers à Clamart）（埼玉）佐藤三郎　△好玩的房間（東京）橘作次郎　△春爛漫（同上）牛島憲之　△二人的擺姿（同上）高野眞平[4]　△妹之像（同上）水戶範雄　△腳交叉站立（同上）鱸利彥　△狂暴的海（同上）松村菊麿　△水果和水瓶（茨城）寺門幸藏　△藤椅之女（東京）中尾達【新】　△綠之蔭（同上）鈴木秀雄　△姊妹和鸚哥（同上）宮本恒平　△紅斑魚（神奈川）鈴木敏　△小憩（東京）清原重以知　△金扇（同上）藤谷庸夫【新】　△綠色的衣服（同上）川合修二　△坐著的裸婦（同上）長屋勇　△初秋之庭（同上）野田政基【新】　△S子的紀念（同上）新道繁　△椅上臥婦（同上）伊藤成一　△巴斐風景（廣島）神田周三【新】　△女人像（東京）長野新一　△二重像（同上）岡村三郎【新】　△樹間（同上）佐藤文夫【新】　△刺繡（同上）山田隆憲　△新春之寫（同上）鈴木誠　△樹間小桌（同上）田澤八甲　△荒磯（同上）鮫島利久　△夏之日（千葉）渡邊百合子　△窗外初秋（東京）杉本貞一【新】　△姊妹像（島根）木村義男　△台灣風景（東京）中出三也　△裸體（愛知）鬼頭鍋三郎　△室內裸婦（同上）三尾文夫　△前庭（東京）松下春雄　△早春池畔（愛知）風野信雄【新】　△窗邊（東京）耳野三郎　△初秋（同上）高木背水　△室內（同上）大貫松三　△窗邊靜

物（同上）田中稻三　△靜物（同上）喜多村知【新】　△燈下（同上）小川智　△憩（同上）關口隆嗣　△初秋（同上）內藤隶　△溪流（同上）橋本邦助　△庭前（神奈川）塚本茂　△母子像（東京）多多羅義雄　△燋鑠（同上）堀田清治　△鑛夫作業（同上）橋本八百二　△花菖蒲開花的庭院（同上）大澤海藏　△蘇州之春（同上）楢原益太　△庭（同上）染谷勝子　△模特兒（model）業者（同上）五味清吉　△持水果的少女（同上）窪田照三　△窗外（同上）田代謙助　△憩（同上）白石久三郎　△森（同上）馬越桝太郎　△室內（同上）勝間田武雄【新】　△春之和平泰晤士河（Thames）（同上）栗原忠二　△庭前（同上）小室孝雄　△海邊風景（同上）北島吾次平　△潮風（東京）三宅圓平　△裸體（同上）佐藤章　△畫室的一隅（同上）古賀直【新】　△初秋（同上）梶原貫五　△七面鳥（同上）深澤省三　△晚霞（同上）服部四郎　△裸體（同上）小泉繁　△俄羅斯（Rossiya）之女（同上）一木懍次郎[5]【新】　△小姐[6]（mademoiselle）（同上）笹川春雄　△倚靠桌子之女（東京）水船三洋　△靜物（同上）岡本禮子【新】　△死（同上）牧野醇　△仰臥裸婦（同上）小早川篤四郎　△湖畔之道（同上）松本富太郎【新】　△母子坐像（同上）鈴木良治　△鞦韆（同上）近藤洋二　△狐客[7]（東京）谷山知生【新】　△年輕男子之像（東京）佐藤敬【新】　△死（朝鮮）佐藤貞一【新】　△湖畔秋色（東京）鈴木淳　△少女坐像（同上）廣本了　△裸婦（同上）黑部竹雄【新】　△二月左右的風景（奈良）遠山八二　△裸婦（大阪）赤松麟作　△閒庭（德島）一原五常　△靜物（東京）光安浩行　△少女（同上）福島範一【新】　△姊妹（同上）島野重之　△桌上靜物（同上）田中壽太郎【新】　△人偶（愛知）遠山清　△春日野之冬（奈良）小見寺八山　△旭川河岸（岡山）石原義武　△畫室（atelier）內（東京）能勢龜太郎　△俄羅斯（Rossiya）服之女（同上）金井文彥　△清涼（同上）權藤種男　△街頭迎秋（同上）池田永一治　△黃色夏衣[8]（同上）池田實人【新】　△足尾風景（同上）三國久　△「槍（gun）」之一隅（同上）御廚純一　△點心時間（同上）高橋虎之助　△裸女（同上）進來哲　△几邊丹裝（同上）青柳喜兵衛　△創痕（同上）津田巖　△北越之春（同上）櫻井知足　△初夏清晨（同上）小林茂　△含羞草（mimosa）（同上）香田勝太　△憩（同上）鶴見守雄【新】　△雞（同上）平田千秘[9]　△塞納（Seine）之雨[10]（｛在｝巴黎（Paris））福田義之助　△畫室（東京）和田香苗　△管理人（concierge）（同上）北連藏　△亞維儂（Avignon）風景（同上）藤井外喜雄　△會堂和異人池（同上）加藤靜兒　△庭園（神奈川）井上よし（Yoshi）　△閒日（東京）大野捷吉　△漿裱物（同上）及川康雄　△冬日（大阪）二階堂顯藏【新】　△雨後（波浮港）（東京）池島清【新】　△靜物（同上）岩井彌一郎　△午後（京都）霜鳥正三郎（以上油畫）　△裏庭（東京）松本慎三【新】　△雨後的天王寺（三重）松浦莫章　△港（東京）望月省三　△H之室（同上）不破章　△風景（三重）川名博【新】　△溪流（東京）宮部進　△都會展望（大阪）前田藤四郎【新】　△街頭（東京）藍蔭鼎【新】　△髒污的鄉下廚房（山口）河上大二　△綠的風景（東京）相田直彥　△露水未

乾之時（同上）平澤大暲　△月瀨梅景（三重）中田恭一　△上總的漁村（東京）野澤潤二郎【新】[11]

超大型作品增加　南薰造氏談

審查結束，第二部主任南薰造氏如是說：

「可能是因為會場變大，今年比起去年，應徵作品件數大約有八百人一千五百件的增加，總件數高達四千三百九十三件，而且超大型作品非常多，我們在審查之際，因為想要選出認真實在的畫作，自然會出現嚴選現象，至於二百七十一件獲得入選的作品，毋庸置疑的，每年都顯示了進步的痕跡，但在所謂的一定的水準之外，似乎也未發現更加出類拔萃的作品。在作品內容上也可說幾乎沒有物語風或歷史物，這些似乎全拱手讓給了日本畫。奇想的（fantastic）題材或都會風景也相當多，卻也沒有特別優秀的作品，或多少可看到一些具備思想性質的作品，但欠缺露骨或激情的表現，只是一如往年，風景畫或靜物主題的畫作佔絕大多數，讓我們陷入難以取捨的困境。」

宮內大臣的公子初入選
本人不知情　夫人代替送件

油畫初入選的一木懊二郎氏[12]（三十三）於大正十年美校畢業，之後一直鑽研此道，前年四月時赴法，現在也在該地專心研究繪畫。父親宮內大臣和兄弟都是法律領域的人，只有懊二郎氏是資質不同的美術家。當獲知入選，人在娘家的綠（Midori）夫人（二十八）說道：

「今年夏天回國的姐姐（外交官守屋和郎氏的夫人）帶了禮物給我，那是隨便捲一捲放進高爾夫球袋的兩件油畫，我於是把兩件都送件，而其中的一件通過了審查。父親也很高興，本人應該也會高興，我要趕快打電報通知他。」

入江貫一氏的公子也入選
遠從波蘭（Poland）的送件

榮獲入選的帝室會計審查局長官入江貫一氏次男毅君（二十一）遠從波蘭將一百五十號大的〔猶太人的市場〕送件並順利入選，父親在毅君十八時將他送至歐洲研習繪畫，在周遊義大利、德國等地之後，目前在波蘭美術學校教授扎可夫斯基（Zajkowski）氏底下學畫，入江長官也掩不住喜悅地說：

「他還只是個孩子，中學三年級的時候開始畫畫，我也想培養他成為一個成功的畫家，所以把他送到歐洲。[13]本來家裡大家還在擔心今年的畫不知結果如何，是嗎？入選了嗎？不過這才只是個開始罷了！」

日本畫發表

改十三日下午

　　日本畫部本來預定於十二日傍晚發表入選名單，但因審查的關係，延後一天，改於十三日下午發表。（翻譯／李淑珠）

<div align="right">

—原載《東京朝日新聞》朝刊3版，1929.10.12，東京：朝日新聞東京本社

</div>

1. 據文中刊載，新入選僅有63件；據〈帝展西洋畫入選者　▲記號為新入選〉一文刊載新入選有72件。
2. 日展史編纂委員会編〈第十回帝展　第二部　絵画（西洋画）出品目録（昭和四年）〉《文展・帝展・新文展・日展全出品目録：明治40年-昭和32年》（東京：社团法人日展，1990）中所載之畫題為「T子像」。
3. 日展史編纂委員会編〈第十回帝展　第二部　絵画（西洋画）出品目録（昭和四年）〉中所載之畫題為「田舎の景色」，中譯為「鄉下的景色」。
4. 日展史編纂委員会編〈第十回帝展　第二部　絵画（西洋画）出品目録（昭和四年）〉中所載之名字為「高野眞美」。
5. 日展史編纂委員会編〈第十回帝展　第二部　絵画（西洋画）出品目録（昭和四年）〉中所載之名字為「一木陳二郎」。
6. 日展史編纂委員会編〈第十回帝展　第二部　絵画（西洋画）出品目録（昭和四年）〉中所載之畫題為「マドモアゼルF」，中譯為「F小姐」。
7. 日展史編纂委員会編〈第十回帝展　第二部　絵画（西洋画）出品目録（昭和四年）〉中所載之畫題為「孤客」。
8. 日展史編纂委員会編〈第十回帝展　第二部　絵画（西洋画）出品目録（昭和四年）〉中所載之畫題為「黃色の夏衣」，中譯為「黃色的夏衣」。
9. 日展史編纂委員会編〈第十回帝展　第二部　絵画（西洋画）出品目録（昭和四年）〉中所載之名字為「平田千秋」。
10. 日展史編纂委員会編〈第十回帝展　第二部　絵画（西洋画）出品目録（昭和四年）〉中所載之畫題為「セーヌ河の雨」，中譯為「塞納河之雨」。
11. 對照另篇剪報〈帝展西洋畫入選者　▲記號為新入選〉，原文的入選名單似未全部刊出。
12. 同註5。
13. 此篇陳澄波自藏剪報後面原有缺損，以下內容為編者自找原始剪報後補充之。

帝展西洋畫入選者*

▲記號為新入選

　　△少女　東京　松原勝　▲古壁之前　山梨　中込勇　△初秋之庭　東京　刑部人　△農家的黃昏　兵庫　中山正實　▲警官和兒子　東京　水嶋[1]太一　△收穫　神奈川　井上三綱　▲塞納河（Seine）風景　東京　齋藤廣胖　△風景　東京　松見吉彥　△青衣之女　千葉　菅谷元三郎　▲赭爾蝶（Zerde）小姐之像　兵庫　鹽川時子　△少女　滋賀　古屋浩藏　▲糺之森　京都　成瀨十郎　▲大連風景　京都　沖嘉一郎　▲T子像　鳥取　川上貞夫　△睡蓮　京都　森脇忠　△小咪　東京　小菅スイ（Sui）　△拭足之女　東京　二瓶等　△庭　東京　間部時雄　▲芥子　新潟　神田豐秋　△座像　東京　猪熊弦一郎　△鋼琴家（pianist）N小姐　東京　栢森義　△靜物　東京　及川文吾　△水兵服　東京　內田巖　△初秋　東京　山口進　▲窗邊靜物　大阪　古野圓二郎　▲室內　東京　手嶋貢　▲年輕士官　東京　岡田行一　△梅干　滋賀　野口謙藏　▲我的祭壇　東京　近藤啓二　▲夏　千葉　新妻秀郎　△逗子的海　東京　布施信太郎　△秋之郊外　東京　小林喜代吉　△庭　埼玉　跡見泰　△默東（Meudon）　埼玉　小林眞二　△市場日　東京　入江毅　△看得見雞舍的八月的庭院　東京　小森田三人　△雨之日　東京　吉井忠　△軍雞等靜物　廣島　吉岡滿助　△桌上靜物　東京　山田說義　▲某湖畔之丘　東京　石川滋彥　△靜物　三重　濱邊萬吉　△室內　兵庫　油谷達　△姊妹三人　東京　三田康　△裸婦　東京　田村泰二　△近郊風景　東京　藤坂太郎　▲初秋午後　千葉　長澤菊慈　△窗邊少女　兵庫　龜高美代子　△外房寒村　東京　小野田元興　△靜物　東京　末長護　△早春之湖畔　東京　大西秀吉　△持花之女　東京　日高政榮　△從樹叢所見　東京　湊弘夫　△庭　東京　橋本はな（Hana）　△晚霞映照的河岸　東京　苣木九市　△草之上　東京　鈴木清一　△撈海草上岸　千葉　鈴木啓二　△少年像　神奈川　白井次郎　△靜物　東京　飯田實　▲F小姐　東京　西村菊子　△畫家之像　千葉　板倉鼎　△小孩和裸婦　東京　矢嶋堅土　△窗邊　靜岡　細井繁誠　△庭　宮城　澁谷榮太郎　▲姊妹　東京　土本薰　△初秋　東京　小宮宗太郎　△站著的裸女　東京　桑重儀一　△秋　東京　小絲源太郎[2]　△大理花（Dahlia）　東京　佐竹德次郎　▲立秋時分　埼玉　松嶋順　▲風景　朝鮮　倉員辰雄　▲友人之像　東京　安藤信哉　△靜物　東京　杉本まつの（Matsuno）　▲讀書　東京　光石藤太　△穿襪的年輕女子　東京　山田正雄　▲秋天的晚霞　神奈川　福嶋長二朗　△早春　東京　陳澄波　△將某[3]　大阪　是川年弘　△婦人像　大阪　園部晉[4]　△姊妹　大阪　阪井谷松太郎　△朝　大阪　胡桃澤源一　▲夏之日　大阪　塚本歲二　▲川邊　大阪　橫井巖　△雞舍　大阪　田村政治　△窗邊　大阪　吉里靜　△早春風景　神奈川　川村信雄　△初秋　東京　淺見崇子　▲抱人偶的幼女像　東京　岡本貞四郎　△扮裝（la costume）　東京　齋藤種臣　△海峽　東京　金子保　△倚靠椅子之女　東京　淺井眞　△紫白傘[5]　神奈川　村瀨眞治　△桌上的燒瓶（flask）　埼玉　大久保喜一　△山之家　神奈川　田邊嘉重　▲桌上擺設　大阪　桑重清　▲白菊　東京　桑原トキヱ（Tokie）　▲有傘臺的風景　東京　伊藤源右衛門　△燻製　東京　吉岡一　△靠著椅子　東京　伊原宇三郎　▲鄉下的風景[6]　群馬　內海徹　▲持手風琴的少女　大阪　柿花資郎　▲靜物　東京　池之上秀志　△浴後　東京　松山省三　△裸像　東京　田中繁吉　▲自畫像

東京　澤健二　△牧場的黃昏　東京　鶴田吾郎　▲窗　東京　一木萬壽三　△軍雞之圖　奈良　山下繁雄　△水邊之夏　東京　武藤辰平　△畫室之一隅　東京　青山玉子　△小奇　東京　津輕照子　▲空閒時的讀書　東京　清水多嘉示　△白衣　東京　池上浩　△睡眠的裸女　東京　佐佐貴義雄　△卡涅（Cagne）風景　東京　服部亮英　△秋景　東京　橋田庫次　▲小春日和　神奈川　稻木時次郎　△祖母　東京　藤彥衛　△克拉馬爾的岩石路（rue des Rochers à Clamart）　埼玉　佐藤三郎　△好玩的房間　東京　橘作次郎　△春爛漫　東京　牛嶋憲之　△二人的擺姿　東京　高野眞平[7]　△妹之像　東京　水戶範雄　△腳交叉站立　東京　鱸利彥　△狂暴的海　東京　松村菊麿　△水果和水瓶　茨城　寺門幸藏　▲藤椅之女　東京　中尾達　△綠之蔭　東京　鈴木秀雄　△姊妹和鸚哥　東京　宮本恒平　△紅班魚　神奈川　鈴木敏　△小憩　東京　清原重以知　▲金扇　東京　藤谷庸夫　△綠色的衣服　東京　川合修二　△坐著的裸婦　東京　長屋勇　▲初秋之庭　東京　野田政基　△S子的紀念　東京　新道繁　△椅上臥婦　東京　伊藤成一　▲己斐風景[8]　廣嶋　神田周三　△女人像　東京　長野新一　▲二重像　東京　岡村三郎　▲樹間　東京　佐藤文夫　△刺繡　東京　山田隆憲　△新春之寫　東京　鈴木誠　△樹間小桌　東京　田澤八甲　△荒磯　東京　鮫嶋利久　△夏之日　千葉　渡邊百合子　▲窗外初秋　東京　杉本貞一　△姊妹像　島根　木村義男　△臺灣風景　東京　中出三也　△裸體　愛知　鬼頭鍋三郎　△室內裸婦　愛知　三尾文夫　△前庭　東京　松下春雄　▲早春池畔　愛知　風野信雄　△窗邊　東京　耳野三郎　△初秋　東京　高木背水　△室內　東京　大貫松三　△窗邊靜物　東京　田中稻三　▲靜物　東京　喜多村知　△燈下　東京　小川智　△憩　東京　關口隆嗣　△初秋　東京　內藤隶　△溪流　東京　橋本邦助　△庭前　神奈川　塚本茂　△母子像　東京　多多羅義雄　△燋鑠　東京　堀田清治　△鑛夫作業　東京　橋本八百二　△花菖蒲開花的庭院　東京　大澤海藏　△蘇州之春　東京　楢原益太　△庭　東京　染谷勝子　△模特兒（model）業者　東京　五味清吉　△持水果的少女　東京　窪田照三　△窗外　東京　田代謙助　△憩　東京　白石久三郎　△森　東京　馬越桝太郎　▲室內　東京　勝間田武雄　△春之和平泰晤士（Thames）　東京　栗原忠二　△庭前　東京　小室孝雄　△海邊風景　東京　北嶋吾次平　△潮風　東京　三宅圓平　△裸體　東京　佐藤章　▲畫室的一隅　東京　古賀直　△初秋　東京　梶原貫五　△七面鳥　東京　深澤省三　△晚霞　東京　服部四郎　△裸體　東京　小泉繁　▲俄羅斯（Rossiya）之女　東京　一木陶二郎　△小姐[9]（mademoiselle）　東京　笹川春雄　△倚靠桌子之女　東京　水船三洋　▲靜物　東京　岡本禮子　△死　東京　牧野醇　△仰臥裸婦　東京　小早川篤四郎　▲湖畔之道　東京　松本富太郎　△母子坐像　東京　鈴木良治　△鞦韆　東京　近藤洋二　▲孤客　東京　谷山知生　▲年輕男子之像　東京　佐藤敬　▲死　朝鮮　佐藤貞一　△湖畔秋色　東京　鈴木淳　△少女坐像　東京　廣本了　▲裸婦　東京　黑部竹雄　△二月左右的風景　奈良　遠山八二　△裸婦　大阪　赤松麟作　△閒庭　德嶋　一原五常　△靜物　東京　光安浩行　▲小女[10]　東京　福嶋範一　△姊妹　東京　嶋野重之　▲桌上靜物　東京　田中壽太郎　△人偶　愛知　遠山清　△春日野之冬　奈良　小見寺八山　△旭川河

岸　岡山　石原義武　△畫室（atelier）內　東京　能勢龜太郎　△俄羅斯（Rossiya）服之女　東京　金井文彥　△清涼　東京　權藤種男　△街頭迎秋　東京　池田永一治　▲黃色夏衣[11]　東京　池田實人　△足尾風景　東京　三國久　△「槍（gun）」之一隅　東京　御廚純一　△點心時間　東京　高橋虎之助　△裸女　東京　進來哲　△几邊丹裝　東京　青柳喜兵衛　△創痕　東京　津田巖　△北越之春　東京　櫻井知足　△初夏清晨　東京　小林茂　△含羞草（mimosa）　東京　香田勝太　▲憩　東京　鶴見守雄　△雞　東京　平田千秘[12]　△塞納（Seine）之雨[13]　｛在｝巴黎（Paris）　福田義之助　△畫室　東京　和田香苗　△管理人（concierge）　東京　北連藏　△亞維儂（Avignon）風景東京　藤井外喜雄　△會堂和異人池　東京　加藤靜兒　△庭園　神奈川　井上よし（Yoshi）　△閒日　東京　大野捷吉　△漿裱物　東京　及川康雄　▲冬日　大阪　二階堂顯藏　▲雨後波浮港　東京　池嶋清　△靜物　東京　岩井彌一郎　△午後　京都　霜鳥正三郎（以上油畫）　▲裏庭　東京松本慎三　△雨後的天王寺　三重　松浦莫章　△港　東京　望月省三　△H之室　東京　不破章　▲風景　三重　川名博　△溪流　東京　宮部進　▲都會展望　大阪　前田藤四郎　▲街頭　東京　藍蔭鼎　△骯污的鄉下廚房　山口　河上大二　△綠的風景　東京　相田直彥　△露水未乾之時　東京　平澤大暸　△月瀬梅景　三重　中田恭一　▲上總的漁村　東京　野澤潤二郎　▲山湖　東京　春日部たすく（Tasuku）　▲市川風景　東京　千木良富士　▲綠蔭　東京　七尾善之助　△畫畫的少女　東京　恩田孝德　△房間連著房間　神奈川　荒牧弘志　△鏡沼　京都　河合新藏　△黃昏的燈台　東京　赤塚忠一　△秋之某日　東京　孫一峰　△綠影　東京　水谷景房　▲逐漸荒廢的道路　東京　平井武雄（以上水彩）△籃球競技三圖[14]　京都　武田新太郎　▲月之出　京都　德力富吉郎　△機織　東京　渡邊光德　△岩間　東京　恩地孝四郎　▲女湯　東京　長谷川多都子　△綠丸甲板　東京　前川千帆　▲酸漿和蜥蜴　廣嶋　朝井清　▲麴町風景　東京　平川清藏　▲紅衣之女　東京　芝海友太郎　△新潟唐人池　東京　織田一磨　△山國城景之圖　東京　清水孝一（以上版畫）出品總件數四千三百九十八件、入選二百七十一件。

—出處不詳，約1929.10

1. 日展史編纂委員会編〈第十回帝展　第二部　絵画（西洋画）出品目録（昭和四年）〉《文展・帝展・新文展・日展全出品目録：明治40年-昭和32年》（東京：社団法人日展，1990）中所載之名字為「水島太一」。「嶋」為「島」的異體字，以下亦然。
2. 日展史編纂委員会編〈第十回帝展　第二部　絵画（西洋画）出品目録（昭和四年）〉中所載之名字為「小糸（小絲）源太郎」。
3. 日展史編纂委員会編〈第十回帝展　第二部　絵画（西洋画）出品目録（昭和四年）〉中所載之畫題為「將棋」。
4. 日展史編纂委員会編〈第十回帝展　第二部　絵画（西洋画）出品目録（昭和四年）〉中所載之名字為「園部晋」。
5. 日展史編纂委員会編〈第十回帝展　第二部　絵画（西洋画）出品目録（昭和四年）〉中所載之畫題為「紫日傘」，中譯為「紫色陽傘」。
6. 日展史編纂委員会編〈第十回帝展　第二部　絵画（西洋画）出品目録（昭和四年）〉中所載之畫題為「田舎の景色」，中譯為「鄉下的景色」。
7. 日展史編纂委員会編〈第十回帝展　第二部　絵画（西洋画）出品目録（昭和四年）〉中所載之名字為「高野眞美」。
8. 日展史編纂委員会編〈第十回帝展　第二部　絵画（西洋画）出品目録（昭和四年）〉中所載之畫題為「巳斐風景」。
9. 日展史編纂委員会編〈第十回帝展　第二部　絵画（西洋画）出品目録（昭和四年）〉中所載之畫題為「マドモアゼルF」，中譯為「F小姐」。
10. 日展史編纂委員会編〈第十回帝展　第二部　絵画（西洋画）出品目録（昭和四年）〉中所載之畫題為「少女」。
11. 日展史編纂委員会編〈第十回帝展　第二部　絵画（西洋画）出品目録（昭和四年）〉中所載之畫題為「黃色の夏衣」，中譯為「黃色的夏衣」。
12. 日展史編纂委員会編〈第十回帝展　第二部　絵画（西洋画）出品目録（昭和四年）〉中所載之名字為「平田千秋」。
13. 日展史編纂委員会編〈第十回帝展　第二部　絵画（西洋画）出品目録（昭和四年）〉中所載之畫題為「セーヌ河の雨」，中譯為「塞納河之雨」。
14. 日展史編纂委員会編〈第十回帝展　第二部　絵画（西洋画）出品目録（昭和四年）〉中所載之畫題為「籠球競技之圖」。

日本這邊也嚴選
帝展西洋畫入選者　四千四百件中
入選二百六十一[1]件　其中新入選七十[2]件*

　　帝展第二部（西洋畫）由南薰造氏擔任審查主任，總搬入件數據說是四千三百九十三件。破紀錄的件數，這些作品花了前後五天的審查，結果入選二百六十一[3]件（其中，新入選七十[4]件），名單於十一日下午七點公布。今年相對於總搬入件數入選僅占百分之六，這是近來難得一見的嚴選現象，與去年的入選四百一十二件相比少了一百四十五件，也因此在陳列上可以比起去年來的寬敞。

　　○齋藤廣胖○松見吉彥[5]○近藤啟二○桑原時枝（Tokie）○佐藤文夫○黑部竹雄○西村菊子○中込勇○水島太一○鹽川時子○成瀨十郎○沖嘉一郎○手島貢○岡田行一○石川滋彥○川上貢夫[6]○神田豐秋○古野圓二郎○新妻秀郎○長澤菊慈○土本薰○松島順○倉員辰雄○安藤信哉○光石藤太○福島長二朗○橫井巖○岡本貞四郎○伊藤源右衛門○內海徹○柿花資郎○池之上秀志○塚本歲二○澤健二○饗庭方[7]○一木萬壽三○清水多嘉示○稻木時次郎○中尾達○藤谷庸夫○野田政基○神田周三○杉本貞一○古賀直○一木懊二郎○松本富太郎○谷山知生○佐藤敬○佐藤貞一○福島範一○田中壽太郎○池田實人○鶴見守雄○二階堂顯藏○池島清○風野信雄○喜多村知○勝間田武雄○岡本禮子（以上油畫）○松本愼三○川名博○前田藤四郎○藍蔭鼎○野澤潤二郎○春日部たすく（Tasuku）○千木良富士○平井武雄○七尾善之助（以上水彩畫）○德力富吉郎○長谷川多都子○朝井清○平川清藏（以上版畫）（以上新入選）▲刑部人▲中山正實▲井上三綱▲菅谷元三郎▲古屋浩藏▲森脇忠▲小菅すい（Sui）▲二瓶等▲間部時雄▲猪熊弦一郎▲栢森義▲及川文吾▲內田巖▲山口進▲野口謙藏▲布施信太郎▲小林喜代吉▲跡見泰▲小林眞二▲入江毅▲小森田三人▲吉井忠▲吉岡滿助▲山田說義▲濱邊萬吉▲油谷達▲三田康▲田村泰二▲藤坂太郎▲龜高美代子▲小野田元興▲末長護▲大西秀吉▲日高政榮▲湊弘夫▲橋本はな（Hana）▲苣木九市▲鈴木清一▲鈴木啟二▲白井次郎▲飯田實▲板倉鼎▲矢島堅土▲細井繁誠▲澁谷榮太郎▲小宮宗太郎▲桑重儀一▲小絲源太郎[8]▲佐竹德次郎▲杉本まつの（Matsuno）▲山田正雄▲陳澄波▲是川年弘▲園部晉[9]▲阪井谷松太郎▲胡桃澤源一▲田村政治▲吉里靜▲川村信雄▲淺見崇子▲齋藤種臣▲金子保▲淺井眞▲村瀨眞治▲大久保喜一▲田邊嘉重▲桑重清▲吉岡一▲伊原宇三郎▲松山省三▲田中繁吉▲鶴田吾郎▲山下繁雄▲武藤辰平▲青山玉子▲津輕照子▲池上浩▲佐佐貴義雄▲服部亮英▲橋田庫次▲藤彥衛▲佐藤三郎▲橘作次郎▲牛島憲之▲高野眞平[10]▲水戶範雄▲鱸利彥▲松村菊麿▲寺門幸藏▲鈴木秀雄▲宮本恒平▲鈴木敏▲清原重以知▲川合修二▲長屋勇▲新道繁▲伊藤成一▲長野新一▲岡村三郎[11]▲山田隆憲▲鈴木誠▲田澤八甲▲鮫島利久▲渡邊百合子▲木村義男▲中出三也▲鬼頭鍋三郎▲三尾文夫▲松下春雄▲耳野三郎▲高木背水▲大貫松三▲田中稻三▲小川智▲關口隆嗣▲內藤隶▲橋本邦助▲塚本茂▲多多羅義雄▲堀田清治▲橋

本八百二▲大澤海藏▲楢原益太▲染谷勝子▲五味清吉▲窪田照三▲田代謙助▲白石久三郎▲馬越桝太郎▲栗原忠二▲小室孝雄▲北島吾次平▲三宅圓平▲佐藤章▲梶原貫五▲深澤省三▲服部四郎▲小泉繁▲笹川春雄▲水船三洋▲牧野醇▲小早川篤四郎▲鈴木良治▲近藤洋二▲鈴木淳▲廣本了▲遠山八二▲赤松麟作▲一原五常▲光安浩行▲島野重之▲遠山清▲小見寺八山▲石原義武▲能勢龜太郎▲金井文彥▲權藤種男▲池田永一治▲三國久▲御厨純一▲高橋虎之助▲進來哲▲青柳喜兵衛▲津田巖▲櫻井知足▲小林茂▲香田勝太▲平田千秋[12]▲福田義之助▲和田香苗▲北連藏▲藤井外喜雄▲加藤靜兒▲井上よし（Yoshi）▲大野捷吉▲及川康雄▲岩井彌一郎▲霜鳥正三郎▲松原勝（以上油畫）▲松浦莫章▲望月省三▲不破章▲宮部進▲河上大二▲相田直彥▲平澤大暲▲中田恭一▲恩田孝德▲荒牧弘志▲河合新藏▲赤塚忠一▲孫一峰▲水谷景房（以上水彩）▲武田新太郎▲渡邊光德▲恩地孝四郎▲前川千帆▲芝海友太郎[13]▲織田一磨▲清水孝一（以上版畫）

審查結束　南薰造氏談

今年的入選件數，出乎意料的少，因為我們排除了一些未經慎重考慮或模倣性或以消遣為目的等等的畫作，只入選了認真而且實在的作品。入選作品中並無特別傑出者，大型的作品非常多，畫題方面，物語風的作品少之又少，歷史畫則是全無，整體來說，多為風景和靜物，靜物方面有葡萄、西洋梨、蘋果、樂器、菸斗（Pipe）等老掉牙的題材，其次多是都會風景，以尼古拉大教堂（Nicholai-do）的題材最受歡迎，但也沒什麼佳作，表現思想的畫作也多少可以看到一點，但無任何露骨的描寫。

初入選的人們

在衰退的家運當中　初入選的西村菊子小姐

以才二十三歲的年紀入選、住在澀谷向町二三號的西村菊子小姐，其實有令人鼻酸的故事。自小樽的女子學校畢業之後，為了學習畫更好的畫，十三年十一月悄然離家來到了東京，不幸的是當時擔任室蘭市會議員的父親因事業失敗，支付不起學費，無法進入女子美術學校就讀，只好投靠山田順子的前夫、同鄉的增川律師，立定苦學的決心，寄宿在山田順子的家，有一段時間同時兼任四個家庭教師，把剩餘不多的空閒時間在田邊至氏的指導下磨練畫技，直到去年叔父的瓜生有氏因擔任國際運輸分行經理的職務搬來東京，才能在叔父的照顧之下，把全部的心思放在創作上，這次〔下女〕和〔樹蔭〕的兩件作品送件，其中一件榮獲了入選。

外遊中的宮內大臣次男也入選　模特兒是婦人

一木宮內大臣的二公子一木懊一郎[14]（三十一）氏也榮獲入選的喜悅。出品物是在法國遊學中描

繪該國婦人的作品。他目前還住在巴黎郊區，記者登門拜訪留守在家的夫人時，夫人滿臉高興地說：「作品是今年九月朋友從那邊幫忙帶回來的，也沒問過懊一郎[15]就擅自送件，因為這是第一次參加帝展，真的很意外」。

以二科院友身分初入選　清水多嘉士君

西洋畫新入選之中最令人意外的臉孔，非清水多嘉士（三十三）氏莫屬，因為他既曾活躍在二科的西洋畫部，更在彫刻部成為了美術院的院友。記者拜訪他在市外高圓寺四三號的自宅時，剛好碰到清水氏歸鄉省親中，留守在家的夫人接受訪問說：「外子本來是學西洋畫的，去了法國之後才開始改學彫刻。院友的身分，讓他哪裡也不能送件，但因為想出品西洋畫，所以這次才第一次送件。西洋畫也想畫，彫刻也想做等等，實在貪心的很」。

從炭坑的侍者　離家求藝的　古賀直君

第一次出品的〔畫室的一隅〕順利入選、寄住在東京市外澁谷町宮下町三五號梶原貫五氏家中的古賀直（二十二）君，是只有小學畢業但奪得榮冠的人。自家鄉福岡縣三池郡玉川村的小學畢業之後，便在該村炭坑事務所擔任侍者，但那時畫就畫得很好，昭和二年三月離家來到東京，便直接到梶原氏的家門前整天佇足，等梶原氏一回家，就拉住他的衣袖，哀求地說：「請讓我看畫」。梶原氏因為感念他從九州跑出來的勇氣，便收他為書生，一有空就教他一些繪畫之道。

醫院院長的千金　岡本禮子小姐

岡田三郎助畫伯門下的岡本禮子（二十五）小姐，前年自女子大學英文系畢業之後開始拜師學藝，此次是第一次的出品。禮子小姐是四谷新宿一丁目岡本醫院院長正喜氏的千金，記者拜訪其市外高圓寺五五七號的自宅時，她一聽到喜訊就說：「哇！怎麼辦？真的嗎？」，然後跑進去說：「媽！他們說我入選了耶！」，並以很愉快的口氣說：「因為才開始學畫不久，還以為一定不行！岡田老師的門下有四個人第一次送件，其他人的結果怎樣呢？」

奇特的人物　西洋畫的入選者

另外，在入選者中有一些奇特的人物，即，帝展西洋畫部的極左翼畫家堀田清治君和橋本八百二君，兩人並肩入選，尤其是橋本君是帝展常勝軍，這次與其愛妻橋本はな（Hana）子（本姓原子）小姐雙雙入選，讓同事們羨慕不已。

新入選名單中，二科的常勝軍、目前留法中的齋藤廣胖君以〔塞納河（Seine）風景〕入選，還有前幾天剛過世的板倉鼎君的〔畫家之像〕也成了遺作而入選。

水彩畫方面，日本水彩畫會的元老平井武雄氏以及春日部たすく（Tasuku）、蒼原會員野澤潤二郎氏、槐樹社的常勝軍千木良富士氏等都連袂獲得新入選，而版畫的德力富吉郎氏則是之前將版畫送件國展並榮獲國展賞的人物。

日本畫是明天嗎？　審查進度不如預期

帝展日本畫部的入選名單原本預定於十二日晚上公布，但由於審查進度不如預期，到了十一日傍晚也還有五百八十六件，故入選公告可能會在十三日的下午。（翻譯／李淑珠）

—出處不詳，約1929.10

1. 文中所列之入選名單有「二百七十二」件，故「二百六十一」應為誤植。但〈帝展西洋畫的入選名單公布　以嚴選主義篩選淘汰　剩下二百七十一件〉和〈帝展西洋畫入選者　▲記號為新入選〉二文所刊載之入選名單為「二百七十一」件。
2. 「七十」應為誤植，依據文中所列之新入選名單有「七十二」件。
3. 同註1。
4. 同註2。
5. 據〈帝展西洋畫的入選名單公布　以嚴選主義篩選淘汰　剩下二百七十一件〉和〈帝展西洋畫入選者　▲記號為新入選〉二文刊載，「松見吉彥」非新入選。
6. 日展史編纂委員会編〈第十回帝展　第二部　絵画（西洋画）出品目録（昭和四年）〉《文展・帝展・新文展・日展全出品目録：明治40年-昭和32年》（東京：社団法人日展，1990）中所載之名字為「川上貞夫」。
7. 日展史編纂委員会編〈第十回帝展　第二部　絵画（西洋画）出品目録（昭和四年）〉中無此入選者。
8. 日展史編纂委員会編〈第十回帝展　第二部　絵画（西洋画）出品目録（昭和四年）〉中所載之名字為「小糸（小絲）源太郎」。
9. 日展史編纂委員会編〈第十回帝展　第二部　絵画（西洋画）出品目録（昭和四年）〉中所載之名字為「園部晋」。
10. 日展史編纂委員会編〈第十回帝展　第二部　絵画（西洋画）出品目録（昭和四年）〉中所載之名字為「高野眞美」。
11. 據〈帝展西洋畫的入選名單公布　以嚴選主義篩選淘汰　剩下二百七十一件〉和〈帝展西洋畫入選者　▲記號為新入選〉二文刊載，「岡村三郎」為新入選。
12. 日展史編纂委員会編〈第十回帝展　第二部　絵画（西洋画）出品目録（昭和四年）〉中所載之名字為「平田千秋」。
13. 據〈帝展西洋畫入選者　▲記號為新入選〉刊載，「芝海友太郎」為新入選。
14. 日展史編纂委員会編〈第十回帝展　第二部　絵画（西洋画）出品目録（昭和四年）〉中所載之名字為「一木陳二郎」。
15. 同上註。

本島有二人入選

　　點綴帝都之秋的帝展，入選者中本島出身的美術家有陳澄坡（波）和藍蔭鼎兩位，前者這次是第三次入選；後者則是首次入選，羅東出身，現職是臺北第一及第二高女的囑託[1]，是一個主要以自學方式來習畫之人。（翻譯／李淑珠）

<div align="right">

—原載《臺灣日日新報》夕刊2版，1929.10.13，臺北：臺灣日日新報社

</div>

1.「囑託」為「約聘教員」之職稱。

陳澄波氏
三入選帝展

　　前後兩次入選帝展，現為上海藝苑大學教授，嘉義出身者陳澄波氏，日昨有電至，又報稱入選日本帝展，如是則已達三次矣。

<div align="right">

—原載《臺灣日日新報》夕刊4版，1929.10.13，臺北：臺灣日日新報社

</div>

別推呀別推呀的
大盛況
帝展招待日*

　　帝展開幕的第一天，即十六日的招待日，一大早入場者便蜂擁而至，熱鬧無比。早上八點二十分開館，以一張招待券帶二十五位同伴的客人以及初入選者帶著盛裝打扮的妻小家眷前來參觀等等，場內就像擠沙丁魚般擁擠不堪，到中午時的入場者約有六千人，各展覽室均因人多擁擠而悶熱不已，結果導致有人貧血暈倒。在這樣擁擠的人潮當中，大倉喜七郎男【爵】、白根松介男【爵】、本鄉大將、增田義一、高島平三郎等諸氏以及支那西畫家的王濟遠、陳澄波兩氏亦露臉。十七日開始，將公開給一般大眾參觀。宮內省決定採買作品，應該於十六日下午三點便會知曉。【照片乃蜂擁而至的招待貴賓】（翻譯／李淑珠）

—原載《□□新聞》約1929.10

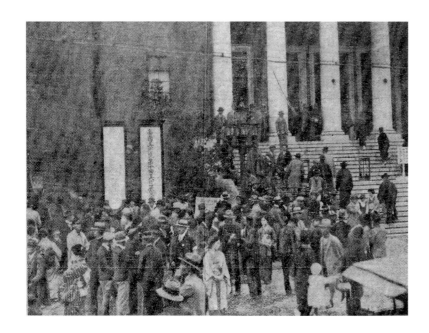

帝展洋畫雜筆　本年非常嚴選
我臺灣藝術家　努力有效

　　既報帝展油畫部，於十月六日，發表合格點數，計二百七十一點，搬入總數，則四千三百九十三點。比較去年搬入點數，二千八百四十點入選四百二十點可謂非常嚴選，一說其率之嚴，殆可稱為空前者也。

　　據聞陳澄波君所入選者題為〔早春〕，係描寫西湖風景，本年二月中所執筆者，湖水綠生，遊客徜徉湖畔，目眺葛嶺山上，保俶塔尖高聳，並點綴白鴿徐飛，使人靜味湖上春風駘蕩，亦審美學上一種之用心也。陳君此回為第二（三）次之入選。去年寬選落選，自然意外失望，本年嚴選入選，不得不加倍喜歡。又水彩畫部，新入選之藍蔭鼎君，題為〔街頭〕，筆致輕清入妙，善表現南國街頭氣分（氛）。本年斯界麒麟兒之陳植棋君，雖不幸鎩羽，得蔭君入選，大強人意，願君自愛，以後年年繼續入選。或人有疑本年植棋君之作品，全然無望耶，曰否否。君與廖繼春君之作品，皆至第二回始被割愛，若非嚴選，或必大有望，亦時運之不齊（濟）也。廖君畫腕，相當老練，遲速必能入選。

　　所可罪者，有內地人某畫家，前後十四回入選帝展，偏於去年寬選之際落選，然同人中有所信，不敢自餒，益精進自強不息，本年果復入選，且其作品，被舉於特選候補之列，故知今年之鍛（鎩）羽，未始非將來奮鬥前提，願植棋、繼春二君其亦知所自奮也歟。

<div align="right">—原載《臺灣日日新報》夕刊4版，1929.10.23，臺北：臺灣日日新報社</div>

藝苑研究所創辦人留東
▲王潘二君聯展之盛況
▲陳指導員帝展入選

　　林蔭路藝苑研究所創辦人王、潘兩君及指導員陳君，赴日聯展消息，已誌前報。茲悉二君由彼國畫伯梅原龍三郎之介紹，在東京資生堂舉行聯展，參觀者均係日本名畫家及政界名流，盛極一時，連日日外務省及汪公使均相約歡宴。同時陳指導員近作大幅油畫〔早春〕一幀，亦入選於彼國帝展會云。

<div align="right">—原載《申報》第17版，1929.11.1，上海：申報館</div>

彙報
臺北通信（節錄）

　　臺展的舉辦對本島美術的進步有莫大的貢獻，這是眾所周知的事實，而之前赤島社會員所成立的活力旺盛的畫會亦具有相同目的，此乃本島美術界甚為可喜的現象。杉本文教局長前幾天在總督府二樓食堂招待該社的藍蔭鼎、楊佐二（三）郎、陳植棋、陳英聲、倪蔣懷、張秋海等人以及石川欽一郎共進午餐，暢談言歡。赤島社會員的畫展於每年春季舉辦，與秋之臺展一起，今後將在春秋兩季舉辦活力四射的美展，對於促進本島美術的發展上，相信一定會帶來巨大而良好的影響。就此意義而言，我等衷心期望赤島社有穩健踏實的發展。

　　目前在帝都舉辦中的帝展，本島有藍蔭鼎、陳澄波和石川畫伯的公子[1]共三個人榮獲入選，實在可喜可賀。陳澄波是嘉義人，國語學校畢業後完成東京美術學校師範科學業，熱心研究繪畫，去年臺展時以力作〔龍山寺〕贏得了特選的榮譽，此事眾所皆知，至於帝展入選，這次是第三次。藍蔭鼎是自公學校畢業後以自學方式研究繪畫至今之人，帝展是首次入選，但在臺展方面已有兩次都入選的紀錄。今年四月剛從羅東公學校榮升到臺北第一高等女學校及第二高等女學校擔任囑託[2]，專門負責繪畫的指導和研究。慶祝藍君首度入選的茶話會，已於十九日舉辦完畢。我等除了對三人的努力表示最深的敬意，同時也期待他們更上一層的偉大成就。（翻譯／李淑珠）

——原載《臺灣教育》第328號，頁135-146，1929.11.1，臺北：財團法人臺灣教育會

1. 「石川畫伯」指的是石川欽一郎，其子是石川滋彥，帝展入選時就讀東京美術學校西洋畫科（1927年入學），入選作品為〔湖畔の丘〕，也是首次入選。
2. 「囑託」為「約聘教員」之職稱。

臺展入選二三努力談
呂鼎鑄[1]蔡雪溪諸氏是其一例（節錄）

　　若夫無鑑查之陳澄波君〔晚秋〕，君數年來恒流連於蘇杭一帶，現擔任上海美術大學教授，故其圖面，自然幾分中國化，將來能如郎（世）寧，以洋畫法，寫中國畫，則其作品，必傳於永久。

<div align="right">

—原載《臺灣日日新報》夕刊4版，1929.11.14，臺北：臺灣日日新報社

</div>

1. 即「呂鐵州」，臺灣教育會編纂《第三回臺灣美術展覽會圖錄》（臺北：財團法人學租財團，1930.3.20）中之名字即為「呂鐵州」。

臺灣美術展一瞥
東洋畫雖少、佳於昨年
西洋畫大作較多人物繪驟增（節錄）

　　西洋畫本島人新進者輩出，設色年佳一年，如：任瑞堯之〔露臺〕、楊佐三郎之〔靜物〕、顏水龍之〔凭椅裸女〕、陳植棋之〔芭蕉畑〕、服部正夷之〔風景〕、陳澄波之〔晚秋〕，多以設色制勝。蓋油畫一望□□，欲得清楚可人，非老手□□也。通計入選只百五點，合無鑑查、特選及鑑查員作品，不過百二十點內外。而東洋畫總出品七十五點，西洋畫五百三十二點中，不無滄海遺珠，惜乎限於場所，不能盡列為憾。聞東京落選者，前年曾開出品陳列會，供一般公評。臺灣今後落選品，一齊陳列，則於獎勵上定有裨益也。

<div align="right">

—原載《臺灣日日新報》日刊4版，1929.11.15，臺北：臺灣日日新報社

</div>

第三回臺展之我觀（中）（節錄）

文／一記者

　　西洋畫之東洋化者，吾人當□□屈於宜蘭服部正夷氏之〔風景〕，蓋用大□子之筆法，變為洋畫，實西洋畫之有骨者。此□畫入特選，□謂審查員，專重肖生□□。陳澄波氏之〔西湖斷橋殘雪〕，亦帶有幾分東洋畫風，但陳澄波氏之所謂力作者，特選〔晚秋〕，惜乎南面之家屋過大，壓迫主觀點視線，而右方之草木，實欠□大。此種論法，對於名畫，或失於刻薄苛求。

<div align="right">—原載《臺灣日日新報》夕刊4版，1929.11.17，臺北：臺灣日日新報社</div>

臺展第一日

　　等待已久的臺展開放參觀的第一天，受惠於週末的秋高氣爽，到下午四點為止，已記錄有一千五百名的入場者。已被訂購的作品，除了鹽月氏的〔祭火〕，還有陳澄波氏的〔晚秋〕等，有八件之多。另外，販售中的臺展明信片，價格約二十圓。（翻譯／李淑珠）

<div align="right">—原載《臺灣日日新報》日刊7版，1929.11.17，臺北：臺灣日日新報社</div>

點綴島都之秋的臺灣美術展觀後感（一）
整體感想：曙光漸露（節錄）

　　陳澄波的〔晚秋〕，此類題材是對色彩配置有興趣的畫家執筆創作的直接動機，但作者似乎只陶醉在色彩之中，根本忽略了物象本身。不論是右邊的紅屋頂，還是其他房舍，這幅畫上描繪的屋舍，沒有一間有令人滿意的確切描寫，這究竟是怎麼回事？在陰影和向陽處的表現上，顏料的部分本來應該有所區別，若明暗不分，整個畫面塗滿蠕動的顏料，是絕對沒辦法勾勒出傑出作品的。疑似被枯草覆蓋的右邊的坡道或像是菜園的前面的綠色色塊或上方的樹葉，這些看到的都只是顏料的塗抹，無法辨識出描寫的是什麼。色彩方面的確搭配地非常優雅美麗，但光靠顏色或色調是絕對無法構成一幅畫的。若談到陳氏之作，反而是其他兩件作品，尤其是〔普陀山前寺〕更為出色。（翻譯／李淑珠）

<div align="right">—原載《新高新報》第9版，1929.11.25，臺北：新高新報社</div>

第三回臺展盛況（節錄）

文／K・Y生

　　點綴本島秋天的第三回臺灣美術展覽會，終於在十一月十六日開幕。自開幕第一天起，觀眾蜂擁而至，會場熱鬧異常。東洋畫三十六件之中，被譽為傑作的有陳進的〔秋聲〕、郭雪湖的〔春〕、呂鐵州的〔梅〕、村澤節子的〔妍姿〕、鄉原古統的〔少婦〕、那須雅城的〔新高〕、木下靜涯的〔秋晴〕等等，全是畫家們努力製作的優秀作品，值得推賞。

　　西洋畫方面，高均鑑的〔朝之臺南運河〕、大橋洵的〔森林道路〕、李澤藩的〔初秋的城隍廟〕、石川欽一郎的〔新竹郊外〕、李梅樹的〔臺北病院之庭〕（這幅畫是李氏在病院看護因急病入院的兩位家人時，描寫病院庭院之作）、陳澄波的〔晚秋〕、廖繼春的〔市場〕、服部正夷的〔風景〕、鹽月桃甫的〔祭火〕、顏水龍的〔斜靠椅背的裸女〕、楊佐三郎的〔靜物〕、千田正弘的〔賣春婦〕、陳植棋的〔芭蕉園〕、任瑞堯的〔陽臺〕等等，皆有出色的表現，頗受好評。

　　其中尤以服部氏的〔風景〕，以散發一股文雅格調的理性繪畫之姿、千田氏的〔賣春婦〕以最近在東都畫壇逐漸抬頭的普羅藝術之姿、此外，審查員鹽月氏的〔祭火〕以敦促人思考的作品之姿，深受觀眾的青睞，而陳澄波的特選〔晚秋〕則是會場中最出色的一幅。

　　今年的出品畫，有些讓人覺得仍有待加強，有些則讓人覺得進步十足。對於畫作的觀感本來就是主觀上的問題，即所謂的十人十色，因此各式各樣的批評在所難免，我等就整體上來看，認為與前年相比，的確有躍進的跡象。

　　另外，調查入選者後發現，東洋畫方面二十九件之中新入選的有十二人、再入選的有十一人、三次皆入選的有四人，而西洋畫方面新入選的有三十八人、再入選者的十五人、三次皆入選者的二十人。（翻譯／李淑珠）

—原載《臺灣教育》第329號，頁95-100，1929.12.1，臺北：財團法人臺灣教育會

藝苑繪畫研究所近訊

▲冬季設寒假補習班
▲本月十日起二月二十日止

　　西門林蔭路藝苑繪畫研究所，為國內研究藝術機關，通常設陳列館，有世界名作二十餘矣，□旅歐畫家在各國博物館摹寫攜歸者，以供藝人參考。近設寒假補習班，准本月十日開始，分人體實習、水彩實寫，以便各藝術學校放寒假後之補習。指導方面，有王濟遠、張辰伯、潘玉良、陳澄波等諸名家，並聞於今春□舉行藝術展覽會以促我國新藝之進展云。

<div align="right">—原載《申報》第9版，1930.1.10，上海：申報館</div>

昌明藝專籌備就緒

　　新創昌明藝術專科學校，現已籌備妥定，校長王一亭、副校長吳東邁、教務長諸聞韻，內容分圖（國）畫系、藝術教育系[1]，各系主任及教授均屬當代名流。國畫系主任王啟之[2]，教授實習如：商笙伯、呂選青、吳仲熊、薛飛白等，詩詞題跋如：馮君木、諸貞北（壯）、任菫叔等；藝術教育系圖（國）畫主任潘天授、西畫主任汪荻浪（陳澄波）[3]、音樂主任宋壽昌、手工主任姜丹書，教授如：陳澄波、陶晶[4]、仲子通、何明齋等。校舍在貝勒路蒲柏（望志）路口，設備完善。并聞有海上諸收藏家所藏名作更翻陳列校中，以資學者參考，而對於國學之詩詞、題跋、書法，尤有深切之研究云。

<div align="right">—原載《申報》第17版，1930.1.17，上海：申報館</div>

1. 根據《昌明藝術專科學校章程》（上海：昌明藝術專科學校，1930）第1頁「組織統系圖」及第6頁「昌明藝術專科學校暫行章程」顯示，昌明藝專設有三系，除國畫系、藝術教育系外，還有西畫系。
2. 王啟之即王賢，曾致贈水墨畫給陳澄波收藏。
3. 根據《昌明藝術專科學校章程》第2頁「職員一覽表」顯示，藝術教育系西畫主任為陳澄波，汪荻浪則是西畫系主任。
4. 《昌明藝術專科學校章程》中無陶晶擔任教授之記載。

昌明藝專藝教系之設施

　　昌明藝術專科學校國畫系之計劃，擬將該校所備平日為學者參考之古今名人書畫，先於開學期內，舉行展覽會，曾載前報。茲聞所聘藝教系各主任及教授如：潘天授、宋壽昌、汪荻浪、姜丹書、何明齋、陳澄波、仲子通、陶晶孫[1]、程品生等，於藝術教育深有研究，對於課程方面編制口密以養成能力充分之師資，目調查各中小學校藝術科實施狀況為參考，加重理論，以革積弊，學生畢業後，該校並負介紹各地任相當教職云。

<div align="right">—原載《申報》第11版，1930.2.19，上海：申報館</div>

1. 《昌明藝術專科學校章程》（上海：昌明藝術專科學校，1930）中並無陶晶孫擔任教授之記載。

陳氏洋畫入選
受記念杯之光榮*

　　臺灣出身之美術洋畫家嘉義陳澄波氏，現就上海美術學校洋畫科主任，此番作品為浙江省南海普陀山，題目即〔普陀山之普濟寺〕，出品於聖德太子奉贊（讚）美術展覽會，其會乃戴久邇宮殿下，審查結果，陳氏得入選之光榮。聞此展覽會，其性質非隨便可以出品，須曾經二回[1]入選帝展，始有資格可以出品，尤須嚴選方得入選，陳氏洋畫可謂出乎其類矣，而久邇宮特賜以記念杯，陳氏可謂一身之光榮也。

<div align="right">—出處不詳，約1930.3</div>

1. 另篇剪報〈藝術兩誌〉提及聖德太子奉讚美術展覽會之出品資格為曾入選帝展三回，兩種說法不同，尚待考證。

藝術兩誌

栴檀社展覽會 同社第一回試作展覽，訂本月三、四、五、六四日間，會場假臺北市乃木町陸軍偕行社，每日自上午八時起，至下午五時，歡迎一般往觀。出品者為臺展東洋畫之審查員、及入選者，即潘春源、陳氏進、林玉山、林東令、郭雪湖、那須雅城、村上無盡（羅）、村澤節子，野間口墨華、大岡春濤、國島水馬、鄉原吉（古）統、佐佐木栗軒、蔡氏品、木下靜涯、宮田彌太郎諸氏。

陳澄波氏名譽 現為上海美大西洋科主任之嘉義人陳澄波氏，其後更應王一亭氏之聘，兼任昌明藝大。陳氏作品，近更入選於東京聖德太子美術奉贊（讚）展覽會，同會每三年間開一次，此回為第二次。依第一回制度，非帝展入選三回[1]者，則無有出品資格，出品後更加審查銓衡決定入落，入選者可得受由久邇宮殿下下賜奉贊（讚）記念杯。陳氏出品為〔普陀山之普濟寺〕，其大為五十號云。

<div align="right">—原載《臺灣日日新報》日刊4版，1930.4.3，臺北：臺灣日日新報社</div>

1. 另篇剪報〈陳氏洋畫入選　受記念杯之光榮〉提及聖德太子奉讚美術展覽會之出品資格為曾入選帝展二回，兩種說法不同，尚待考證。

王濟遠個人畫展第一日

　　畫家王濟遠舉行歐游誌別紀念繪畫展覽會，已於昨日上午九時，在西藏【路】寧波同鄉會開幕，雖值陰雨，觀眾仍口相口。洋畫部之作品，最足惹人注意者，如六十九號〔悔〕、七十一號〔重見光明〕、七十四號〔舞女〕、六十三號〔靜林山莊〕、七十二號〔人體〕等，有口口的表現，充滿現代意味，其友人如：陳抱一、潘玉良、陳澄波、金啟靜、鄧踊先、張辰伯、汪荻浪、柳演仁諸畫家，更有中委李石曾、浙教長陳布雷、名流葉譽虎等，均已購預約券，紛紛到會選定出品，同時有日本名畫家中川紀元氏、崛越英之助氏等蒞會，大加讚賞，盛稱王氏之藝術，當足開中華民國藝術之新紀元。聞會期尚有三日云。

<div align="right">—原載《申報》第17版，1930.4.12，上海：申報館</div>

王濟遠歐游誌別畫展記

文／青口

　　藝苑名家王濟遠氏，自民十五辭上海美專教職後，埋頭研究，兼事游歷，曾東游四次，並涉足國內名勝，搜羅畫材，藝益猛晉，舉凡油繪、粉繪、水墨、水粉各畫之人體、風景、靜物，無不精微而雄厚，吾人在全國美展及藝苑第一屆美展已見之矣。

　　今度王氏將自費出國赴歐，將其一年來之近作，於本月十一日至十四日，在西藏路寧波同鄉會舉行歐游誌別紀念展。余於開幕之前一日驅車先睹，大足驚人。蓋王氏之作風，迥異疇昔，粗細兼備，其豪邁處如萬馬之奔騰，其動人處如杜鵑之夜啼，令人留戀會場，不忍遽去。足見藝術感人之深，歸而紀之。

　　去年四月十日，為全國美展開幕之期，今年四月十日，為王氏個展公開之日。雖值雷電交作，時雨傾盆，而觀眾仍冒雨而往。余最喜其水彩速寫，及新穎的國畫，多半為其友人如：畫家陳抱一、潘玉良、陳澄波、金啟靜、柳演仁、汪荻浪、鄧芬、張辰伯，中委李石曾、浙教陳布雷、鄭萼邨、名流葉譽虎等，皆已標定王氏之作品。聞會中辦事人云，事前曾發售預約券，以故爭先購定，實亦倡導新藝術之好現象也。

　　油繪巨製，如〔悔〕、〔假面具〕、〔重見光明〕諸幅，尤含深意。〔悔〕是寫一披綢袍之裸女，裹其額，掉首向上返顧，肌肉緊張，具有難言之隱，實為場中最大之作，亦最動人。〔假面具〕一幅，是描寫人類之貪性，好虛榮，為物質所役，綠色面套蒙其眼，手纏金飾，與背影二男子，互相交接，實為黑暗社會之縮影，諒為作者有感而發。〔重見光明〕一幅，似為聯續〔假面具〕之作，繪一裸婦，側坐窗前，俯首悔悟，滿地拋棄面具，重見大地光明，背襯青紫色，含著無限希望，亦可見畫家用心之苦矣。

　　餘如小品，在蘇杭之寫生，更見精采。聞王氏在短旅中，每日朝暮能作畫二十幅，可謂神乎其技。值此個展期內，一般愛好美術者，幸勿交臂失之。

—原載《申報》第19版，1930.4.13，上海：申報館

臺灣赤島社
油水彩畫　在臺南公會堂

　　臺灣島人西洋畫界錚錚者所組織赤島社，同人為美術運動起見，昨歲曾以作品，舉第一回展於臺北，者番訂月之二十五、六、七日三日間，假臺南市公會堂，開第二回展覽會，出品者倪蔣懷三、范洪甲六、陳澄波三、陳英聲三、陳承潘三、陳植棋三、陳惠（慧）坤三、張秋海三、廖繼春六、郭柏川六、楊佐三郎三、藍蔭鼎三，計四十五點，中有水彩畫數點，皆係最近得意之作云。

<div align="right">—原載《臺灣日日新報》日刊4版，1930.4.24，臺北：臺灣日日新報社</div>

赤島社洋畫家　開洋畫展覽會

　　臺灣人洋畫家所組織的赤島社，昨年在臺北開過展覽會以來，頗受藝術愛好者們歡迎。這回又為臺灣藝術起見，決定自四月二十五日起三日間，要在臺南市公會堂開臺灣赤島社第二回洋畫展覽會。出品約有四十五點，多是大型的洋畫。於四月二十三日下午四時，先在臺南公會堂樓上，由該社招待各報社記者鑑賞批評，於二十五日即行公開，甚歡迎各界人士參觀云。

　　該社的會員為陳澄波、范洪甲、廖繼春、郭柏川、陳植棋、陳承潘、陳清汾、張秋海、陳慧坤、李梅樹、何德來、楊佐三郎、藍蔭鼎、倪蔣懷、陳英聲諸氏，皆是臺灣產出的畫家，有入選帝展、臺展者，對于臺灣藝術運動，頗有抱負云。

<div align="right">—原載《臺灣新民報》第7版，1930.4.29，臺北：株式會社臺灣新民報社</div>

赤島社第二回賽會
八日下午先開試覽會

　　既報臺灣本島人一流少壯油畫家所組織之赤島社第二回展覽會，訂九、十、十一、三日間，開於新公園內博物館，歡迎一般往觀。前一日即八日下午三時半，招待出品者一閱，開試覽會，是日杉本文教局長、及石川、鹽月兩畫伯□來會，觀覽畢，更聯袂□□□□，又□□□□席上陳植棋氏，代表主催者，簡單敘禮後，杉本文教局長，述對於開會滿足及希望之詞，並云此後若總督府舊廳舍修繕，及教育會館、臺北市公會堂成時，請十分利用之。其次則由石川畫伯，論此回之出品，比第一回，構圖及運筆色彩，皆於□□，顯示進步，所□此後由□□，而漸次超越□□，由□中之精神□□□出。鹽月畫伯，則論若日本畫之栴檀社，足與洋畫之赤島社匹敵，蓋二者俱為臺展入選者中心人物所組成，以後二者俱望開放門戶，廣徵一般作品，提倡藝術，作臺展之先奏曲，以外為希望兼陳列小品，以示餘裕。其次則蒲田大朝，論畫根於歷史環境，余頗疑本島人作品，何故不帶□□氣，即畫品不高，是其缺點，以後望對於是點，努力改善。又□□□□，則就陳植棋氏之〔風景靜物〕，陳澄波氏之〔南海普陀山〕、〔狂風白浪〕、〔四谷風景〕，楊佐三郎氏之〔庭〕、〔淡水風景〕，藍蔭鼎氏之〔菊〕、〔裡町〕，張秋海氏之〔チユリツプ[1]裸婦〕、〔雪景〕，廖繼春氏之〔讀書〕，郭柏川氏之〔臺南舊街〕、〔石膏靜物〕，范洪甲氏之〔□□〕、〔街〕，陳英聲之〔河畔〕、〔大屯山〕，陳承潘氏之〔裸體〕，陳慧坤氏之〔風景靜物〕，各加以詳細評論。歡談至五時半散會。附記是日出品目錄中有一部未到者，而陳清汾氏之作品，則云欲俟本人自歐洲歸後，□一番□□展覽云。

—原載《臺灣日日新報》夕刊4版，1930.5.10，臺北：臺灣日日新報社

1. 中譯為「鬱金香」。

赤島社展

　　第二回赤島社油畫展，如同之前的報導，將於九日、十日、十一日共三天，在博物館舉辦，陳澄波、陳清汾、楊佐三郎、倪蔣懷、張秋海、陳植棋諸氏等十五位赤島社會員，目前有許多人分散在巴黎（Paris）、東京、上海等地，因此，出品也匯集了在各地製作的作品，與日本畫的栴檀社展一起為本島畫壇揚眉吐氣。作品陳列總計三十五件，有張秋海氏的〔裸婦〕和〔雪之庭〕、陳植棋氏的〔靜物〕、陳澄波氏的〔海〕、楊佐三郎氏的〔庭院〕和〔少女〕等等力作，也有許多裸體畫的出品，還有藍蔭鼎氏的水彩，打破了向來以一件傑作取勝的本島畫展的單調。（翻譯／李淑珠）

<div align="right">—原載《臺灣日日新報》日刊第7版，1930.5.10，臺北：臺灣日日新報社</div>

赤島社的畫展與鄉土藝術

文／鷗[1]

　　在博物館觀賞了赤島社會員的第二回展，該社是由臺灣出身的美術家所組成，成員們皆擁有東京美術學校或其他相關學歷。與第一回展相較，此次步調較一致，作品也似乎經過精挑細選。陳澄波的三幅畫作，拿到哪裡參展都不會丟臉，只不過這個赤島社會員的所謂的命脈，在於「鄉土藝術」。這個議題，端看會員們如何處理，如何應用，如何賦予其特色使之成為赤島社的招牌，而這也是決定這些會員們存在的關鍵。縱使模倣內地風的油畫，在臺灣也成不了氣候，所以如果無論如何都想在此地以油畫家安身立命的話，必須先將基調放在臺灣，再徹底表現出臺灣的色彩，這樣才有意義。以此點來看這次展覽的作品，廖繼春、楊佐三郎、陳植棋、張秋海、藍蔭鼎等人作品已迅速地往這個方向顯露頭角，諸君也已具備一些稱得上鄉土藝術家的特質。若能再將臺灣的色彩和情趣和特徵，不屈不撓、勤奮鑽研的話，赤島社的存在感將越來越強烈也越有意義，備受世人矚目，領導我們臺灣畫壇也指日可待。（鷗）（翻譯／李淑珠）

<div align="right">—原載《臺灣日日新報》日刊8版，1930.5.14，臺北：臺灣日日新報社</div>

1. 「鷗」為《臺灣日日新報》編輯局長主筆（1923-1941）大澤貞吉的筆名「鷗汀生、鷗亭生、鷗亭」之略。

第二回赤島社展感（節錄）

文／石川欽一郎

陳澄波大致掌握到要點了。他是靠眼力而非靠腦力的人。將眼睛所見，單憑努力，寧可藉由不靈活的畫筆予以處理，其純真熠熠生光。（翻譯／李淑珠）

—原載《臺灣日日新報》夕刊3版，1930.5.14，臺北：臺灣日日新報社

昌明藝專暑校近訊

昌明藝術專科學校暑期補習班，原定七月一日開學，茲因各地中小學教師函請展期，乃延至七日開學，聞各系教授均係當代藝術界名流，西畫方面有方幹民、汪荻浪、陳澄波、盧維治等，音樂方面有宋壽昌、仲子通、張桂卿等，中國畫方面有王一亭、諸聞韻、潘天授、吳仲熊、呂選青、王个簃、諸樂三等，理論教授請任堇叔、馮君木、姜丹書、何明齋等擔任。近來報名入學者，頗為踴躍云。

—原載《申報》第15版，1930.6.28，上海：申報館

人事（節錄）

上海美術學校洋畫部主任陳澄波氏，十八日歸來即乘同日夜行車，歸嘉義。

—原載《臺灣日日新報》夕刊4版，1930.7.20，臺北：臺灣日日新報社

陳澄波氏畫展
十六十七兩日[1]　在臺中公會堂

　　數入帝展之嘉義本島人洋畫家陳澄波氏之個人畫展，訂十六、十七兩日間，開於臺中公會堂。聞臺中官紳及報界，皆盛為後援。出品點數油畫、水彩、素描，凡七十五點。內有入選帝展、聖德太子展、臺灣展、朝鮮展、中華國立美術展等之作品，亦決定陳列，餘為東京近郊，及臺灣各地風景畫。陳氏近且受上山前總督，囑畫達奇里溪風景，云俟畫展終後即欲挺身太魯閣方面寫生，陳氏深引為光榮云。

<div style="text-align:right">—原載《臺灣日日新報》夕刊4版，1930.8.16，臺北：臺灣日日新報社</div>

1. 依據另篇剪報〈陳澄波氏の個人展　初日の盛況（陳澄波氏的個展　首日的盛況）〉及1930.8.9書寫之《灌園先生日記》，陳澄波個展日期應為15-17日。

陳澄波氏的個展　首日的盛況*

　　日前報導過的陳澄波氏的個人展覽會，於臺中公會堂開幕第一天，雖然地點有點不便，但由於久違的畫展以及陳氏在畫壇上的地位與名聲，個展相當受到歡迎。一大早來參觀的民眾便絡繹不絕，而帝展入選作品〔杭州風景〕[1]的大作由嘉義林文淡氏、〔萬船朝江〕由林垂珠氏、〔廈門港〕則由常見秀夫氏等購買的賣約也相繼成交，呈現大盛況。第二天的今天，十六日，又是週末，想必一定會更加的盛況空前。（照片乃會場的情況）（翻譯／李淑珠）

<div style="text-align:right">—出處不詳，約1930.8.16</div>

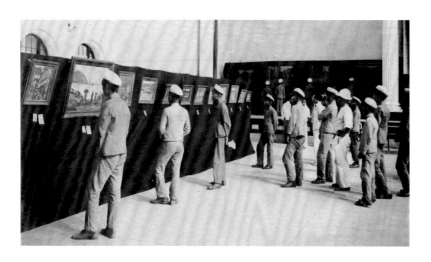

1. 1930年以前陳澄波共入選帝展三次，其中1929年的〔早春〕描繪的正是杭州西湖的風景，且依據個展照片〔早春〕確實有展出，故此處所寫之〔杭州風景〕應是指〔早春〕。

人事（節錄）

　　嘉義油畫家陳澄波氏，此回應上山前督之屬，二十四日上北，二十五日經蘇澳，赴東海岸達奇里溪實地寫真。

—原載《臺灣日日新報》夕刊4版，1930.8.26，臺北：臺灣日日新報社

新華藝專發展計劃

　　新華藝術專科學校，對於課程，向來注重，本學期為發展國畫口，除該系原有教授張聿光、俞劍華、熊松泉等外，特加聘黃賓虹、張善孫（孖）、張大千為教授，西畫系除原有教授陳澄波、汪荻浪、柳演仁外，再聘定潘玉良、張辰伯兩名畫家為教授，以增生徒之興趣，而達提倡之木（宗）旨，並請西人開爾氏為女子音樂體育系舞蹈教授，聞自招考以來，應試者非常踴躍云。

—原載《申報》第12版，1930.9.1，上海：申報館

太魯閣峽　臨海道路
為上山蔗庵前督憲囑筆
嘉義陳澄波氏作

自太魯閣峽入口新城，雇自動車，出臨海道路，先□□基里□，是處有高一萬尺之山嶽，排列上空，過鐵線橋，斷崖絕壁，勢如鬼削。自動車傍山臨海，下俯不測深淵，僅一二番婦荷物，行走其間，實危乎高哉深哉驚心駭魄之絕景也。

—原載《臺灣日日新報》日刊4版，1930.9.12，臺北：臺灣日日新報社

作氏波澄陳義嘉　　筆囑憲督前庵蔗山上為　　路道海臨　　峽閣魯太

上山前總督記念金
為研究高砂族
決定全部提供

　　歷代臺灣總督，退任離臺之時，由全島官民有志，為酬總督統治臺灣業績意味，並為永久紀念，贈呈金一封，是其前例。各總督，皆以之留在臺灣，設立財團，本其意思，為學資補助體育、獎勵內臺融合等公共事業，有利利用之。而前總督上山滿之進氏退任之時，亦由官民有志，贈呈紀念金一萬三千圓，由同氏發送對此之感謝狀之事，記憶尚新，但氏自受贈該紀念金以來，對如何使用，為臺灣有效，夙在考慮中。至數月前，其使用方法，始見決定，通知臺北帝大總長幣原坦，囑為使用該金，其方法，為向來之刊行物中，臺灣蕃界事情，尚未詳細，臺灣建設最高學府帝國大學之今日，尚如此，為臺灣文化，實屬遺憾也。爰欲於此時，精細查此研究，將其材料，印刷為刊行物，於臺灣文化史上，最有意義，乃囑臺北帝大各專門家，調查蕃界事情，使之研究，而其費用，則欲將該紀念金，全部提供。對此，幣原總長，受上山總督好意，製成口此調查要目並豫算書，於日前送往上山總督之手，依此，該紀念金，殆全部使用，分蕃界即高砂族歷史、傳統習慣、言語、傳說、土俗等諸部門，按至昭和八年三月完成，屆期為刊行物發表之時，與向來之紀念基金，全然相異，為不滅之紀念物，自勿待言，且可為後世臺灣文化史研究者參考。右[1]紀念事業外，上山前總督，為自己將來之記憶，及後世子孫之記念，欲繪畫臺灣風景，揭在自己居室，此等費用，由記念金中支出。然若為蕃界調查費，已無餘裕之時，則欲以私財行之，金額按一千圓，詮（銓）衡結果，決依囑本島洋畫家陳澄波氏，風景場所，候補地數個所之中，決定描寫東海岸之達奇利海岸世界的大斷崖。陳氏目下在上海美術學校，執教鞭，引為光榮快諾，不遠將歸臺，檢分描寫地之實地云云。

<div align="right">

—原載《臺灣日日新報》日刊4版，1930.10.16，臺北：臺灣日日新報社

</div>

1. 原文為直式，由右至左排列。

第四回臺展漫畫號

漫畫與陳澄波入選作品對照

海怪　陳澄波

普陀山海水浴場

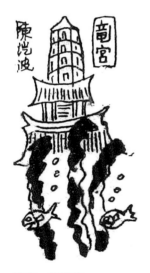

龍宮　陳澄波

蘇州虎丘山

（翻譯／李淑珠）

—原載《臺灣日日新報》夕刊4版，1930.10.27，臺北：臺灣日日新報社

臺展收件　出品件數較去年增加
兩個部門均多大型作品

　　第四回臺灣美術展覽會出品物收件受理從十五日上午九點開始……[1]，送件的是西洋畫部門第一回以來每回入選的蒲田丈夫的風景……[2]。到下午四點為止，總計有二百七十五件，其中一百號的大作高達八件，盛況空前。上一回榮獲特選（今年無鑑查）的任瑞堯有一百號兩件、陳澄坡（波）除了一件一百號之外還有兩件的出品等等。東洋畫這邊，除了也是第一回以來入選的野間口木（墨）華的約76乘以212公分[3]的大作〔淵與瀨〕，到下午四點為止，受理了三十件的送件。十五日因下雨的緣故，從南部上來的出品件數較多，於是臺北附近的在住者先暫緩送件，等十六日再提交。和去年相比，西洋畫、東洋畫均多大型作品，出品件數也似乎比去年增加了許多的樣子。【臺北電話】（翻譯／李淑珠）

<div align="right">—原載《臺南新報》日刊7版，1930.10.16，臺南：臺南新報社</div>

1. 此處原稿有缺。
2. 同上註。
3. 原文「二尺五寸に七尺」，「尺」指明治政府採用的「曲尺」，一尺為十寸（≒30.3公分），一寸為十分，一分為十釐。此處已換算成公分。

第四回臺灣美術展之我觀（節錄）

文／一記者

　　洋畫信如南審查委員所評，多紅屋配綠樹，動物殆無，除卻鹽月審查員、及陳澄波氏之作品，筆法有變，餘慨與例年大同小異，無甚特色可記，妄言多罪。

<div align="right">—原載《臺灣日日新報》夕刊4版，1930.10.25，臺北：臺灣日日新報社</div>

臺展觀後記（五）（節錄）

文／N生記

　　第四室又是油畫，展出楊佐三郎的〔玫瑰〕、陳澄波的〔蘇州虎丘山〕、服部正夷的〔花〕等作品。楊佐三郎在第二室也有展出〔廈門港〕的風景畫，但就風景題材而言，其裝飾化程度已到了難以挽救的地步。楊氏的裝飾趣味可能比較適合畫玫瑰這樣的題材。陳氏的〔蘇州虎丘山〕是非常有趣的試作。樹葉落盡的古寺的樹林、刮著乾風般的灰色天空中，急於歸巢的鴉群，這些描寫都令人不禁想起支那的蘇州。陳澄波在此畫中表現了支那水墨畫的氣氛。當其他畫作都在追求西洋風格的油畫時，陳氏的此種嘗試與努力，值得注目。（翻譯／李淑珠）

—原載《臺灣日日新報》日刊6版，1930.10.31，臺北：臺灣日日新報社

第四回臺展觀後感（節錄）

文／Y生

　　第四室，陳澄波的〔蘇州虎丘山〕具有晦澀感的東方特色，但前方的草叢，稍嫌欠缺諧調。山田新吉的〔裸女〕雖是小品，但色彩表現佳，是一幅傑出的作品，若要挑剔的話，臉和手的描寫似乎有些過頭，應該努力透過線條和色彩來表現整體感才對。其他如小田部三平的〔植物園小景〕及服部正夷的〔花〕等等，雖都是小品，但皆佳作。

　　第五室裡，桑野龍吉的〔碼頭〕和陳澄波的〔普陀山海水浴場〕，看起來熠熠生光。（翻譯／李淑珠）

—原載《臺灣教育》第340號，頁112-115，1930.11.1，臺北：財團法人臺灣教育會

考察臺展（下）（節錄）

文／一批評家（投）

　　在第四室展出的陳澄波〔蘇州虎丘山〕，具有不被動搖的沉穩態度，比陳植棋的作品更有深度。
（翻譯／李淑珠）

—原載《臺灣日日新報》夕刊3版，1930.11.7，臺北：臺灣日日新報社

藝苑繪畫研究所開寒假班
▲十三日下午二時華林公開演講

　　本市藝苑繪畫研究所為便利有志藝術者研究起見，議決自本月二十二日起至二月二號止，開辦寒假補習班內分人體、石膏、靜物、水彩，各科指導者為汪亞塵、潘玉良、柳演仁、王遠勃、邱代明、鐘獨清、張辰伯、朱屺瞻、陳澄波、榮君立、唐雋、金啟靜等諸大畫家輪流負責。聞該院定於本月十三號（星期六）下午二時，特請留法歸國之文藝家華林公開演講，華君現任國立暨南大學講師，講題為「浮士德與現代藝術」。

—原載《申報》第10版，1930.12.12，上海：申報館

中日名畫家之宴會

▲參加者有重光葵等

　　昨日正午，日本東京美專校畢業在滬同學江小鶼、陳抱一、汪亞塵、王道源、許建（達）、陳澄波諸氏、及上海新華藝專校代表俞寄凡氏、爛漫社代表張善孖氏、藝苑代表金啟靜女士發起假覺園佛教淨社，宴請最近來滬游歷之東京美專校長正木直彥氏及其公子與畫家渡邊晨畝氏等，與會者有日本代理公使重光葵、與堺與三吉、飯島、宋里玫吉、及王一亭、狄平子、張聿光、王陶民、錢瘦鐵、汪英賓、李祖韓、馬孟容、榮君立、李秋君、魯少飛諸氏等，海上畫家聚首一堂，賓主盡歡，并攝影而散。

<div align="right">

—原載《申報》第15版，1931.1.26，上海：申報館

</div>

新華畫展消息*

　　上海打浦橋新華藝專，昨日借新世界飯店禮堂舉行繪畫展覽會，計有國畫一百餘件、洋畫六七十件。國畫如馬孟容之鶺鴒杜鵑，彩墨神韻，精妙絕倫；張大千之荷花，筆力扛鼎；張善孖之虎馬，生氣勃然；張聿光之荷花，清口生動；馬駘之人物，工細有致，均為名貴之作。洋畫如吳恒勤之仿法國名畫，精細絕妙；汪亞塵之水彩，以少勝多；邵（邱）代明之粉畫，別口韻致；陳澄波、張辰伯之畫像，神趣盎然，皆為洋畫界之名手。展覽二日，觀者達二三千人之譜。

<div align="right">

—原載《申報》第12版，1931.3.9，上海：申報館

</div>

本日起　赤島展開放參觀
各室一巡記

　　今年早早闖入以野獸派自許的獨立美術展的臺灣美術界，今年究竟會呈現怎樣的動向，大家正拭目以待。網羅本島畫家中新秀的赤島社，從四月三日起共三天，在舊廳舍陳列會員十三名的習作六十一件，讓大眾觀賞。雖說是習作，但不僅充滿朝氣的臺展西洋畫部中堅作家共聚一堂，也可看到一個跡象，即，不同於官展，會員各自自由地揮灑彩筆，向世人展現其價值的氣概，誠然是一個愉快的展覽。

　　首先在第一室映入眼簾的是，陳澄波氏從上海送來的五件油畫。題為〔上海郊外〕的作品，是一幅漂浮著戎克船（Junk）的河流從畫布（canvas）的右上往下流的大型作品，□□構圖雖然也很有趣，但陳氏獨特的黏稠筆法，在題為〔男之像〕的自畫像上最為活躍。范洪甲氏從嘉義出品〔牧羊〕等五件作品，向來在臺灣極少有以牧場為題材的作品，范氏將羊群遊玩的牧場表現地如夢似幻，似乎大可期待范氏成為田園畫家。倪蔣懷氏又再描繪基隆郊外，出品了題為〔朝〕、〔午〕、〔暮〕等極富詩意、有趣的水彩三部作。水彩畫方面，藍蔭鼎氏的題為〔小憩〕的素描（dessin）、陳英【聲】氏的〔淡水風景〕也不應錯過。

　　在第二室，滯留東京的張秋海氏，除了去年入選帝展的〔婦人像〕，也出品以輕妙之筆描繪南支風景的〔蘇州吳門橋〕和〔棉絮的滄浪亭〕，陳植棋氏也出品同樣入選帝展的〔□〕等五件。東京美術學校在學中的陳慧坤、李梅樹兩氏、臺南的廖繼春氏，也各自出品具有特色的作品。

　　在第三室，楊佐三郎氏出品以赤紅色為背景的〔婦人像〕，充分發揮了其素描（dessin）的確切以及作為會員中的色彩家（colorist）的本領。其他例如東京美術學校在學中的何德來氏出品〔貧戶〕、描寫炭爐和陶壺的〔寂靜〕、描寫三名支那婦人的〔萬里長城〕等等，筆法雖稚拙，卻表現出無以言喻的妙味。

　　看完赤島社展之後，感覺到會員們都認真對待、進行順暢，然而，現在的畫壇早就已經告別了如赤島社展一般的樸實的自然觀和人生觀，轉向進行新色彩和線條的研究。以這樣的立場來評論赤島社展的話，該展也只能說依舊是年輕但老練畫家的博物館式勞作，希望肩負著臺展油畫的新進畫家們能夠多想一想。（翻譯／李淑珠）

—原載《臺灣日日新報》日刊7版，1931.4.3，臺北：臺灣日日新報社

藝苑二屆美展第三日

　　藝苑曾於十八年八月開第一屆展覽會，其主旨在美化民眾，此次由創辦人李秋君、朱屺瞻、王濟遠、江小鶼，潘玉良、張辰伯、金啟靜等，徵集海上中西名家王一亭、吳湖帆、黃賓虹、張聿光、張善孖、張大千、汪亞塵、王遠勃、吳恒勤、徐悲鴻、李毅士、顏文樑、陳澄波、孫思灝等之近作三百餘件，假亞爾培路五三三號明復圖書館開第二屆美術展覽會，公開展覽，不用入場券。昨為第三日，參觀者絡繹不絕，大有戶限為穿之勢云。

—原載《申報》第14版，1931.4.6，上海：申報館

洋畫展覽

　　島人新進畫家組織赤島社，即藍蔭鼎、倪蔣懷、范洪甲、陳澄波、陳英聲、陳慧坤、張秋海、李梅樹、廖繼春、郭伯川、何德來、楊佐三郎諸氏作品，去二十五日起向後三日間，假臺南公會堂開展覽會云。

—原載《臺灣日日新報》夕刊4版，1931.4.28，臺北：臺灣日日新報社

人事（節錄）

　　嘉義洋畫家陳澄波君，自上海來信，言利用暑季休暇，自無錫乘舟，抵太湖黿頭嶼，寓齊眉館，凡三星期間，得畫十枚，將擇二三，出品於今秋之帝展及臺展。又云別後匆匆，將及週年，此間哭彫刻家黃土水君之清淚未乾，又失同志陳植棋君，回首故鄉藝術界，少二明星，真不勝感概繫之。同君此信到日，恰值黃土水君之納骨式，及陳植棋君遺作展覽會前一日，可見藝術家之心心相印，幽明中，自有感孚者也。

—原載《臺灣日日新報》夕刊4版，1931.9.11，臺北：臺灣日日新報社

第五回臺展我觀（下）（節錄）

文／一記者

二、西洋畫

　　本年果然嚴選。使人聯想從前之過於多方獎勵，目不暇給。林克恭之裸體畫，獨寫背面筆致清淨。陳澄波之〔蘇州可園〕，宛然若以草畫筆意為之，而著眼則在於色之表現。陳植棋往矣，〔婦人像〕尚留存會場一角，畫家精神不死，惜天不更假以年壽，使之大成。他如廖繼春之〔庭〕、濱武蓉于（子）之〔靜物〕、藍蔭鼎之〔斜陽〕、談清江之〔山之夫婦〕、李石樵之〔男像〕、竹內軍平之〔金魚〕皆可推為佳作。審查員則和田三造氏，風景畫二點，玩其用筆簡，而能寫出景之繁雜，著色不濃，遠近深淺自見，可知西洋畫，亦有所謂惜墨如金。石川欽一郎氏之〔靜閑〕，時雨之山，其純熟境地。直等於南畫中石谷耕煙老人。鹽月善吉氏之構圖三點，為構成派耶，為未來派耶，為印象派耶，茲當別論，忖其意在於捕捉物之美處，或取其線遺形，將瓦礫粃糠，皆欲陶鑄堯舜，而冷視一切之作畫必此畫，見與兒童隣歟。吾人試借金剛經語，以評論鹽月氏之畫，曰：「無有少法可得」，不知一般審美家，以為然否？統觀本年西洋畫之入選方針，似不喜塗抹。夫塗抹之不可，東西畫原無二元，雖然西洋畫，較有創造精神，東洋畫亦不可不向創造方面努力，然而創造與杜撰不同，苟非天才、見識、學力三者具備，則容易陷於魔道。臺灣藝術殿堂之建築，猶有賴於出品者諸君，相與雲蒸霞蔚，振作盛運者也。

—原載《臺灣日日新報》日刊4版，1931.10.26，臺北：臺灣日日新報社

第五回臺展觀後感（節錄）

文／K・Y生

　　第二室的作品，就整體而言，與第一室的畫作相比，感覺內容更完整更有深度。陳澄波的〔蘇州可園〕，並非純寫實，而是帶有幾分裝飾效果及晦澀感的畫作，雖是小品，卻是一幅傑作。陳植棋的遺作〔婦人像〕，是一幅穩健實在、體面氣派之作。因為畫作旁邊貼有喪章，特別引人注目，吾人除了為本島誕生的天才畫家的夭折感到惋惜之外，謹在此對此遺作表示敬意。南風原朝光的兩件〔靜物〕都是構圖和色彩傑出、散發異彩的作品。兩位審查員的作品，即，小澤秋成的兩件〔臺北風景〕與和田三造的〔淡水風景〕，據說皆是到臺灣之後短時間內匆忙製作的作品，不愧是大師的作品，有技壓全場之觀，當然沒有我這個門外漢妄加置喙的餘地。廖繼春的〔庭〕和李石樵的〔桌上靜物〕，均是佳作，連同南風原氏的作品，正是此室入選畫中的最具特色之作。（翻譯／李淑珠）

—原載《臺灣教育》第352號，頁126-130，1931.11.1，臺北：財團法人臺灣教育會

臺灣出身的畫家聚會

　　【東京支局郵信】相當多臺灣出身的畫家，以成為世界級畫家為目標，前來東京研究繪畫，但至今因為沒有任何的聯繫，不僅無法聯誼，連彼此互相激勵的機會也沒有，實在令人遺憾。這次適逢帝展盛會，從臺灣也有許多畫家來到東京，於是在就讀美術學校的李石樵發起之下，藉此機會，於十月十七日晚上六點，在東京神田中華第一樓，舉辦第一回聯誼會。與會者全是對繪畫創作充滿自信之人，大家在這方面的話題上暢談甚歡、無比盡興，直至九點左右散會。當天的出席名單如左。[1]

　　林柏壽、陳德旺、陳永森、李梅樹、蒲添生、張秋海、許長貴、陳澄波、林林之助、李石樵、張銀溪、翁水元、洪瑞麟、邱潤銀、林榮杰【照片為當天晚上的紀念攝影】（翻譯／李淑珠）

<div align="right">

—出處不詳，約1931-1935年

</div>

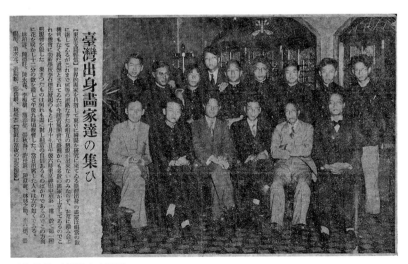

圖片提供／藝術家出版社

1. 原文為直式，由右至左排列。

陳澄波畫伯　在上海橫死之報
避難中失足墜海？　　因前途悲觀而自殺？*

　　嘉義出身的西畫界權威陳澄波畫伯，應上海的中（新）華藝術大學的聘任，於前年八月偕妻小至上海[1]，在該大學執教，不料卻傳來於本月四、五日左右在上海身故的不幸消息。死因據說是因預測到一二八事變，為避難在乘船之際失足墜落海中，另有一說是陳氏因近來飽受經濟上的壓迫，對前途產生悲觀，導致跳海輕生。然而，因時勢所限，目前無法向上海方面取證，又無任何來自陳氏本身的音信，實無法辨別傳聞的真偽。總之，陳氏的生死，除了其親戚之外，一般友人以及本島藝術界也非常的關心。【嘉義電話】（翻譯／李淑珠）

—原載《臺南新報》夕刊2版，1932.2.13，臺南：臺南新報社

1. 根據史料，陳澄波於1929年先隻身赴上海，1930年夏天才接家人至上海。

被謠傳橫死的陳澄波畫伯平安無事
在法國租界內熟人家避難　收二百圓旅費匯款　近日返臺

　　嘉義出身的陳澄波畫伯之前被謠傳在上海橫死，除了親朋好友，畫界人士也非常擔心其安否，但十七日傳來快報說陳氏人還在上海平安無事，大家才愁眉頓開。陳氏自上海事件[1]發生以來，就帶著家人在上海法國租界太平橋平濟利道實安坊第1號程門雪宅避難，因事變阻隔了通信，導致橫死傳聞蔓延。偶然滯留在上海的臺南市本町四丁目二○二番地劉俊口，環遊長崎，回臺之際受託帶回陳氏的書信，劉氏將此信於十七日交給了陳氏之弟陳新彫，信上除了描述避難的狀況及上海該地非常危險之外，也要求速寄旅費二百圓，以便回臺。陳氏家人非常高興聽到其生存消息，正急忙透過臺銀嘉義支店，安排以電報匯票的方式寄錢中。（翻譯／李淑珠）

—原載《臺南新報》日刊7版，1932.2.18，臺南：臺南新報社

1. 即一二八事變。

人事（節錄）

　　嘉義畫家陳澄波氏之祖母陳林氏寶珠，去三日為期九十晉一之辰，陳氏外避不在中，諸事以其弟新朝君辦理招待官民戚友云。

—原載《臺灣日日新報》夕刊4版，1932.5.5，臺北：臺灣日日新報社

人事（節錄）

　　嘉義洋畫家陳澄波氏，為接其夫人病□電□，十五日歸自上海，經臺北招車南下歸宅。

—原載《臺灣日日新報》夕刊4版，1932.6.16，臺北：臺灣日日新報社

畫室巡禮（十）
描繪裸婦
陳澄坡（波）*

從上海回來故鄉臺灣的畫家陳澄坡（波）氏，在其彰化街臨時畫室，對採訪他的記者做了如下的感想：

暑假回臺後，應英梧兄之好意，將其客廳作為我的臨時畫室使用。因此，誠如所見，我每天可隨心所欲地盡情創作。我所不斷嘗試以及極力想表現的是，自然和物體形象的存在，這是第一點。將投射於腦裏的影像，反覆推敲與重新精煉後，捕捉值得描寫的瞬間，這是第二點。第三點就是作品必須具有Something。以上是我的作畫態度。還有，就作畫風格而言，雖然我們所使用的新式顏料是舶來品，但題材本身，不，應該說畫本身非東洋式不可。另外，世界文化的中心雖然是在莫斯科（Moscow），我想我們也應盡一己微薄之力，將文化落實於東洋。就算在貫徹目標的途中不幸罹難，也要讓後世的人知道我們的想法。至於入選帝展的事，連我自己都覺得成名過早，感到有點後悔。如果能再將學習階段延長一些的話，或許就能脫離現狀，更臻完美。作品嗎？目前完成的有〔松邨夕照〕（十五號）、〔驟雨之前〕（二十號）、〔公園〕（十五號）的三件作品。現在正在畫〔裸婦〕。這是此次回臺的意外收穫。臺中的一名臺灣女性，自告奮勇地接下了模特兒（model）之職。證明臺灣女性也對藝術有了覺醒與贊同。至於是否以此參加臺展，目前尚未決定。

以上為其談話。（翻譯／李淑珠）

—原載《臺灣新民報》約1932，臺北：株式會社臺灣新民報社

陳澄波氏灌注心血　製作中的「裸女」*

　　以本島人的身份初次入選帝展，為本島的美術界劃下一大新紀元的陳澄波氏，帝展入選後更加致力於研究，在畫技上有長足的進步。之後到支那，擔任新華藝術專科學校的西洋畫教授以及上海藝苑的名譽教授。這次回臺到各地寫生，完成了二十多幅的作品。每一幅都是精彩佳作。又承蒙彰化街的有名人士楊英梧氏的好意，借住楊家，繼續作畫。除了現職員林街長的張清華氏、員林信用合作社社長江俊傑氏等來自各方面的肖像畫的預約蜂擁而至之外，陳氏目前還以臺中的某位女性為模特兒，持續揮灑彩筆。彰化街的有心人士，於是想趁這個機會開辦洋畫講習會，聘請陳氏當講師。臺灣也終於有了美術之秋的造訪！【照片乃製作中的裸婦，模特兒為臺中的某位女性】（翻譯／李淑珠）

—出處不詳，約1932年

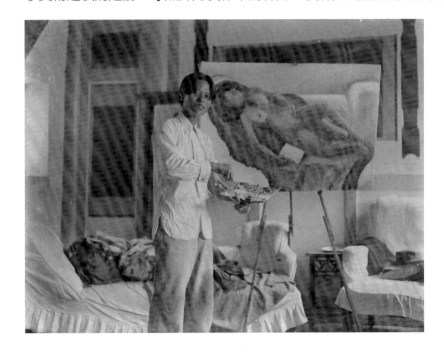

陳澄波氏在臺中　洋畫講習會

　　洋畫家陳澄波氏擔任講師的臺中洋畫講習會，從七月十五日至二十五日為止，在臺中新富町二之三十六舉辦。講習時間從每天上午八點至十一點、下午二點至六點，會員限二十名，也會為從地方來的人準備宿舍，會費三圓，但上午和下午都參加講習者，則是五圓。（翻譯／李淑珠）

—原載《臺灣日日新報》日刊3版，1932.7.15，臺北：臺灣日日新報社

143

決瀾社小史

文／龐薰琹

薰琴（琹）自××畫會會員星散沒，蟄居滬上年餘，觀夫今日中國藝術界精神之頹廢，與中國文化之日趨墮落，輒深自痛心；但自知識淺力薄，傾一已（己）之力，不足以稍挽頹風，乃思集合數同志，互相討究，一力求自我之進步，二集數人之力或能有所貢獻於世人，此組織決瀾社之原由也。

二十年夏倪貽德君自武昌來滬，余與倪君談及組織畫會事，倪君告我渠亦久蓄此意，乃草就簡章，並從事徵集會員焉。

是年九月二十三日舉行初次會務會議於梅園酒樓，到陳澄波君、周多君、曾志良君、倪貽德君與余五人，議決定名為決瀾社，并議決於民國二十一年一月一日在滬舉行畫展；卒因東北事起，各人心緒紛亂與經濟拮据，未能實現一切計劃，然會員漸見增加，本年一月六日舉行第二次會務會議，出席者有梁白波女士、段平右（佐）君、陳澄波君、陽太陽君、楊秋人君、曾志良君、周糜君、鄧云梯君、周多君、王濟遠君、倪貽德君與余共十二人，議決事項為：一、修改簡章，二、關於第一次展覽會事，決于四月中舉行，三、選舉理事，龐薰琴（琹）、王濟遠、倪貽德三人當選。一月二十八日日軍侵滬，四月中舉行畫展之議案又成為泡影。四月舉行第三次會務會議於麥賽而蒂羅路九十號，議決將展覽會之日期延至十月中。此為決瀾社成立之小史。

—原載《藝術旬刊》第1卷第5期，頁9，1932.10

臺展搬入第一日
東洋畫二十一點　西洋畫百八十點

臺展開會期，已接近目前出品物之搬入，去十六日午前九時起，西洋畫在教育會館，東洋畫在第一師範學校，各開辦受付。東洋畫之搬入，第一番為每年入選之市內大正町野間【口】墨華氏，題名〔閑庭秋色〕。至下午五時，總搬入點數二十一點，較昨年有減多少，內有第一高女清水雪江氏之〔谷間景色〕[1]，郭雪湖氏之〔薰苑〕及〔朝霧〕等大件。西洋畫搬入第一番為市內龍口町松本貞氏所作〔靜物〕，總搬入點數有百八十點，內有陳澄波氏之〔驟雨前〕及〔黃昏〕[2]，濱武蓉子氏之〔靜物〕等。又搬入第二日之十七日午間九時起，至下午六時云。

—原載《臺灣日日新報》夕刊4版，1932.10.18，臺北：臺灣日日新報社

1. 財團法人學租財團編《第六回臺灣美術展覽會圖錄》（臺北：財團法人學租財團，1932.12.21）中之畫題為「谷間のにしき」，中譯為「錦繡山谷」。
2. 財團法人學租財團編《第六回臺灣美術展覽會圖錄》中所載陳澄波入選之作品為〔松邨夕照〕，〔黃昏〕可能是〔松邨夕照〕。

臺展會場之一瞥（下）
東洋畫依然不脫洋化
而西洋畫則漸近東洋（節錄）

文／一記者

　　西洋畫　進境頗見顯著，吾人非必好新，總以作家能發揮個性之特長，庶幾不至千篇一律，宮女如花滿宮殿，人盡捧心。第一室〔聖堂〕、〔初秋之街〕皆佳。〔初秋之街〕，有嫌其上雲氣過重者。陳澄波氏之〔松村夕照〕[1]，宜改為〔榕村夕照〕，此種八景的之命名，亦惟君久居申江，習染漢學而始能者。小澤審查員之〔風景〕，用筆輕巧，又不涉於單純化。新審查員廖繼春氏之三點，觀其力作，前途洋洋可期。臺中堀部氏之〔和み〕[2]，畫固於諸出品中，獨放異彩，惜乎命題與東洋畫之〔精〕者，使人費解。此中李石樵氏之〔人物〕、〔靜物〕、及藍蔭鼎氏之〔商巷〕，自是佳作。

<div align="right">—原載《臺灣日日新報》日刊8版，1932.10.25，臺北：臺灣日日新報社</div>

1. 財團法人學租財團編《第六回臺灣美術展覽會圖錄》（臺北：財團法人學租財團，1932.12.21）中畫題為「松邨夕照」。
2. 中譯為「溫煦」。

人事（節錄）

　　嘉義畫家陳澄波氏來北，云參觀臺展後，□上京參觀帝展。

<div align="right">—原載《臺灣日日新報》夕刊4版，1932.11.5，臺北：臺灣日日新報社</div>

人事（節錄）

嘉義洋畫家，陳澄波氏，以其家族，病急還臺。

—原載《臺灣日日新報》夕刊4版，1933.6.6，臺北：臺灣日日新報社

嘉義城隍祭典詳報
市內官紳多數參拜
開特產品廉賣書畫展覽
各街點燈阿里山線降價

　　嘉義綏靖候城隍第二十六回祭典，如所豫報，去二十日朝六時，嚴肅舉行。定刻前煙火三發，同地官民二百餘名參集，一同就席，如儀致祭，委員長廣谷市尹，朗讀祭文，奏樂後，委員長、副委員長、文武高等官、判任官、州市協議會員、在鄉軍人、退官者、各宗教方面委員、保正等，各團體代表者拈香，六時三十分，望燎退散。午前中，市內善男信女，參拜不絕，傍午地方香客，漸次入城參拜。嘉義商業協會及商公會所主催（催），特產品展覽會，秋季移動市大廉賣及新古書畫展覽會，自是日起在元（原）女子公學校開會，按主催五日間，每日午前八時開會，午後九時閉會。會場鄰近高結祿門四個特產品及書畫展覽，假教室內陳列。特產品中，有商工專修學校、刑務所方面委員授產會等製品及市內指物、山產物、竹細工、藤細工等，約一千餘點。廉賣會在運動場，特設露店數十座，各商店參加。另築一臺，日夜開演餘興。書畫展覽會，有新古名人作品二百餘點，內陳澄波氏作品上海各地名勝約七十點。夜間各街衢中心，連口臨時電燈，通宵燦爛，異常熱鬧。本線列車增發以外，阿里山線汽車，對竹崎嘉義間，往復旅客運金，降減二成。二十三日夜間，友聲社、蕭口社、鳴玉社等，諸十三腔團，各在其本社樂局演奏聖樂。二十三、四兩夜，諸有志者，將於嘉義座前主催燈謎，以添熱鬧云。

—原載《臺灣日日新報》第4版，1933.9.22，臺北：臺灣日日新報社

畫室巡禮（十四）*

　　被聘為上海新華藝術專科學校西洋畫科主任，在對岸得到充分發揮的陳澄波，最近在家鄉嘉義畫了不少作品。這次參展臺展的作品，似乎是今年春天在西湖畫的〔西湖春色〕（五十號）。這是一幅很能忠實表現當時西湖春天氣息的作品。【照片乃陳澄波氏與其作品】（翻譯／李淑珠）

—原載《臺灣新民報》約1933，臺北：株式會社臺灣新民報社

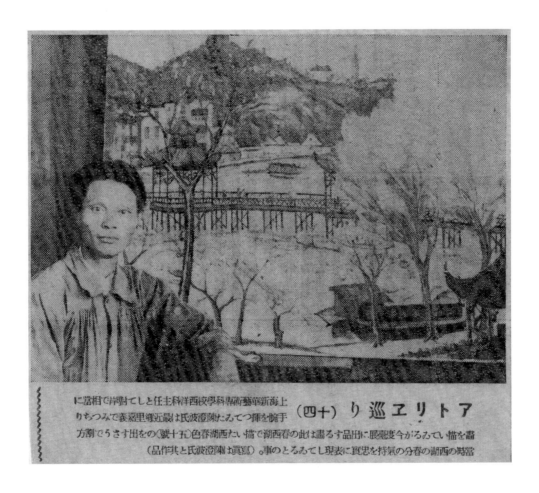

為臺灣蕃族調查　留下不朽的文獻
上山前總督投注資金　由臺北帝大負責研究

　　貴族院議員上山滿之進辭去臺灣總督之時的意志，於五年後的今天，化為一份近期由臺北帝大發刊的珍貴文獻《臺灣高砂族的系統》及《語言》，實在令人高興——昭和三年六月上山辭官時，臺灣官民的有心人士致贈現金一萬三千圓以取代紀念品，這類款項向來多用來成立財團法人，但上山希望將這筆費用使用在更有意義的地方，又因對生蕃的研究一直非常關心，故將一萬三千圓撥出一萬二千圓給臺北帝大作為蕃族研究費之用，剩下的一千圓則委託東京美術學校畢業的臺人畫家陳澄波繪製「東海岸風景」[1]，並將之視為臺灣官民的美意，懸掛於自宅內欣賞。

　　之後，在臺北帝大，幣原總長等人全都感激不已，並派遣年輕教授數名前往蕃地進行調查研究，近日終於完成原稿提交給上山過目，預計近日會以「臺灣高砂族的系統」及「語言」為書名，印刷成四六倍判（188mm×254mm）、各一千頁的兩大著作。由於「蕃族」一詞容易令人連想到野蠻，臺北帝大另以「高砂族」的命名來取代之，但據說上山也對此意旨深表贊同，而且這個調查研究是在高砂族的耆老仍在世時，也是在他們的野蠻本性正逐漸消失的最佳時機進行的，因此既徹底、也是世界上最早的研究。

　　在芝區高輪南町自宅的上山如此說道：

　　承蒙大家厚愛的贈款，不想用在私人方面，所以將大部分的錢捐給了臺北帝大。蕃人的調查項目其實列了許多，但委託臺北帝大針對其中的重要項目進行研究，因而促成了這次高砂族的系統、語言的兩大著述。已讀過原稿，有些地方我也看不懂，不過，聽幣原總長說，調查是在最佳時機得到了徹底的執行，而且還是世界上最早的研究，真是令人高興。（翻譯／李淑珠）

<p style="text-align:right">—原載《東京朝日新聞》朝刊3版，1933.10.15，東京：朝日新聞東京本社</p>

1. 即油畫〔東台灣臨海道路〕，現由日本山口縣防府市圖書館典藏。

臺展一瞥
東洋畫筆致勝　西洋畫神彩勝（節錄）

　　西洋畫　顏水龍氏之婦人畫，特選固宜。南風原朝光氏之〔窗前靜物〕[1]、松崎亞旗[2]氏之〔紅靴〕，二者一見便知其為無鑑查之能手。審查員廖繼春氏人物繪，確有生氣。小澤秋成氏之高雄風景三景，善描南國風光，其春景尤妙。楊佐三郎氏久滯歐洲，所繪巴里及法國兩風景，一見如身親其境，此點松本光治氏之鹿港街風光亦然。陳澄波氏〔西湖春色〕，活潑生動，不失傑作。李石樵氏〔室內〕，苦心孤詣其獲特選，固非偶然。陳清汾氏〔茶園〕，表現本島風光，於洋畫中放一異彩。御園生暢哉氏〔樹下之町〕，及〔雨晴路〕[3]，兩幅色極自然，非老手不能。李梅樹氏〔自畫像〕記者未晤其人，無從月旦，惟見其列為特選，特申敬意。太齋春夫氏之特選繪，其運筆用功，迴異尋常。黃荷華孃之〔殘雪〕，雖非大作，然新入選中，確為島人萬綠叢中之點紅。蓋東洋畫新入選島人女流畫家有張李氏德和、黃氏早早、郭氏翠鳳三女士。而西洋畫只一人也。

—原載《臺灣日日新報》日刊8版，1933.10.26，臺北：臺灣日日新報社

1. 臺灣教育會編纂《第七回臺灣美術展覽會圖錄》（臺北：財團法人學租財團，1934.2.15）中之畫題為「窓の靜物」。
2. 臺灣教育會編纂《第七回臺灣美術展覽會圖錄》中之名字為「松ケ崎亞旗」。
3. 臺灣教育會編纂《第七回臺灣美術展覽會圖錄》中之畫題為「樹下の町」和「雨晴の道」。

嘉義市的臺展入選者
祝賀招待會

　　【嘉義電話】由嘉義市吳文龍氏及其他兩名人士為發起人，召集市內志願參加者四十餘名贊助招待本年度臺展入選、推薦、特選、無鑑查出品等的林（李）氏德和、陳澄波、林玉山、朱木通、徐青年（清蓮）、盧雲友、張秋禾等七氏，訂於三十日下午六點在諸嶺（峰）醫醫（院）舉辦祝賀會。（翻譯／李淑珠）

—原載《臺灣日日新報》日刊3版，1933.10.31，臺北：臺灣日日新報社

臺展評
一般出品作觀後感（七）（節錄）

文／錦鴻生

　　陳澄波的〔西湖春色〕，趣味十足。陳氏獨特的天真無邪之處，很有意思。西湖的詩般情緒，足以充分玩味。只不過右側的樹，顏色有點太白，甚是可惜。

　　蘇秋東的〔基隆風景〕有一些與陳澄波的〔西湖春色〕相似之處，但趣味不如陳氏，筆觸也較生硬，但在這個會場裡，仍算是有趣的作品，引人矚目。（翻譯／李淑珠）

<div align="right">

—原載《臺灣新民報》第6版，1933.11.3，臺北：株式會社臺灣新民報社

</div>

赤島社決定重建
因廖氏等人的奔走

　　曾經非常活躍於臺灣油畫壇的赤島社，在這二、三年間完全消聲匿跡，此次北部的會員廖繼春、楊佐三郎、陳澄波等人齊聚商量對策善後，最終決定摒除之前的所有提案，將畫會重新整理、一新氣氛，並約定明年春天再度舉辦畫展，昨（四）日廖氏等人來本社拜訪及告知此事。（翻譯／李淑珠）

<div align="right">

—原載《臺灣新民報》第5版，1933.11.5，臺北：株式會社臺灣新民報社

</div>

美術評　著實進步的水彩畫會展

文／錦鴻生

　　臺灣水彩畫會與臺展在同一年誕生。此次的舉辦邁向第七回，當我巡迴會場所有作品時，我感受到一股強而有力的力道，並非常期待這些新銳藝術家未來的發展。在整體上，看得出來大家盡可能地想要將自己用功的程度展現出來。今年跟去年比較起來，水彩畫家覺醒的程度有較為彰顯，看得出他們對水彩畫會有真誠的態度。

　　△日本畫家村上無羅也有出品，〔紅毛所見〕所展現的方式非常具有趣味。

　　△荒井淑子的〔人形〕在會場造成迴響，描寫方式很扎實，顏料用得很淋漓盡致，色彩的對比弄得非常優秀。

　　△西村亮一把過多的焦點放在自然景色上的描繪了。期待明年的表現。

　　△川平朝申氏〔奧町〕走了一個很美的路線，但是卻少了一種嚴肅的調性。

　　△藤田榮的水彩，有趣的地方在於並沒有流失水彩原本該有的味道，自然景觀的呈現手法也同時並存。這幅所描繪的風景實在很棒。

　　△草野弘所描繪的靜物很到位。

　　△鄭水忠的〔櫻庭〕雖然很小品，但還不賴。

　　△張萬傳選擇了白牆，從柔和的畫面中呈現出質感。

　　△藤高河澄的〔櫻庭的一隅〕和平的空氣中包含著柔軟的光芒，用了寒冷色系卻不讓人感覺到冷感，這點要歸功於畫家的優秀技巧。期望他之後再接再厲。

　　△陳澄波的〔裸婦〕非常速寫，但我倒是很想看他的水彩畫。

　　△後藤トミ（Tomi）子女士的〔靜物〕觀察物品觀察得很仔細也很到位。

　　△李宴芳本年的作品無法評論，還需要多多學習。

　　△高橋亥氏的作品我選〔秋晴〕，但〔夕照〕也不差，在厚重感之中保有水彩的韻味很棒。若是在配色上面有更多色彩上的變化，想必會更加的優秀。

　　△倪蔣懷去年的作品較佳，不過，〔禪寺湖之秋〕在無技巧之中呈現出詩趣。

　　△陳英聲在今年實在非常努力，終於推出了力作。特別是〔夕膳〕中可以看到一筆一筆有責任感的筆觸線條。〔陽台〕也還不錯，但隱約能夠窺見他那想要展現美的不純意圖，沒有像〔夕膳〕這麼有力道。

　　△小原整來臺灣不到一年，所以他尚未感受到臺灣獨有的濃厚自然。對於這樣的頓感，我感到很驚訝，作品也沒有韻味也沒有深度。

　　△藍蔭鼎我選〔秋日〕。它足夠展現了水彩的韻味以及紙張所呈現的張力。〔大屯山上〕作品上並沒有實際的大屯山上那樣雄偉的感覺。〔屋後池畔〕也同樣是本年度的良好收穫。〔果物屋〕是一幅無從批評的畫，〔淡水〕十分體現出漲潮的意象，他畫的水彩的水準無話可説。身為水彩畫的佼佼者，他展示了他十足的努力。

△真野紀太郎為了臺灣畫壇特地出品了三幅作品，在此感謝。

△石川欽一郎自從離開臺灣之後，在今年出品了四幅，感覺很久沒看到他的作品，感到很親近。四點作品皆小品，即使有感受到些許的不足，但還是可以窺見畫家本身的人格與實力。水彩的韻味不用說，筆觸中沒有任何多餘的地方，在畫布上飄蕩著溫和調性的詩情畫意。不管看幾次都不會膩的感覺之處，有確實抓到觀看者的心。只不過作品太完整了，以至於各幅作品沒有什麼變化，蠻可惜。

△今年有法國畫家的五件作品被特別出品。雖然並不是了不起的畫作，但是可以當作我們的參考。我選擇柯諾（Corneau）作〔初夏〕、迪布勒伊（Dubreuil）作〔巴黎郊外〕這兩幅作品。

水彩畫會展今年已經來到了第七回。全體的步調漸漸邁向一致性，但仍然有美中不足的地方，令人感到遺憾。（翻譯／伊藤由夏）

—原載《臺灣新民報》第6版，1933.11.28，臺北：株式會社臺灣新民報社

臺展審查員小澤氏　突然透露辭意今年會補足缺額嗎？*

臺展西洋畫部審查員問題，在臺展審查員名單發表之前，現在正在臺灣美術界引起萬眾矚目與衝擊。問題起因於西洋畫部小澤秋成審查員因故透露辭意，並預定在近期內返回日本內地。小澤氏是臺展第五回時，在前任總務長官木下信的推薦下，由日本內地招聘來臺，之後也逗留臺灣持續擔任臺展審查員，卻在今年突然表示辭意。也因此產生在臺審查員缺額的問題，當局正在積極考慮補充之中，究竟誰會脫穎而出，令人好奇，而其候補者名單為陳登（澄）波、楊佐三郎、顏水龍、陳清汾等四人。除了陳清汾氏之外，其餘三人都是曾經獲得兩次臺展特選的佼佼者，只要今年臺展再得一次特選，便能成為「推薦」，榮獲以後五年的「無鑑查」出品，故有些人主張今年一年暫緩補充缺額，而由廖繼春、鹽月桃甫氏和來自內地的審查員等三人擔任審查，明年再委託新的審查員，但事情如何發展，讓我們拭目以待。另外，廖氏在各方面表現上都深受好評，故今後被推薦為審查員之人，也希望能排除人情、利益，以人格、學歷、學識為重。（翻譯／李淑珠）

—出處不詳，約1934

人事（節錄）

嘉義陳澄波氏，攜帶要出品於帝展之作品，月十五日上京，按月末歸臺。

—原載《臺灣日日新報》夕刊4版，1934.9.16，臺北：臺灣日日新報社

赤島社的有力人士
組織新洋畫團體
採一般公募

　　三、四年前，作為臺灣洋畫界的最有力團體富有盛名的赤島社，在陳植棋氏死後，會員的意見不一致、紛爭不斷之故，展覽也被迫中止，幾乎就快要被世人所遺忘。此次該會員中的部分會員，即，廖繼春、陳澄波、楊佐三郎、李石樵、李海（梅）樹等諸氏，與陳清份（汾）、顏水龍、立石鐵臣等諸氏商量組織新的畫會，意欲明年春天舉旗，眾人經常聚在一起研議。此外，會員或會名，雖然要等到召開總會時才決定，但已確定將尋求教育會的援助，與臺展相互扶持，並以振興臺灣洋畫壇為宗旨，採一般公募制。至此，曾經在臺灣洋畫壇活躍一時的赤島社隨之自然消滅，島都也因新洋畫團體的誕生而喜氣洋洋。（翻譯／李淑珠）

—原載《臺灣新民報》1934.10.7，臺北：株式會社臺灣新民報社

畫室巡禮
將線條　隱藏於筆觸中
以帝展為目標　陳澄波氏*

　　一直在上海的新華藝專及上海藝苑任教的陳氏，去年回臺後，經常寫生作畫於其故鄉和中部地區。說起他用功的程度，光是今年就已完成了十二件二十號到六十號的作品。他談及作畫態度，經驗談和最近的心境如左。[1]

　　自我反省與自我研究是件非常重要的事，不是嗎？

　　我因長期在上海的關係，對於中國畫多少有些研究。其中特別欣賞的是，倪雲林與八大仙（山）人兩人的作品。倪雲林用線條帶動整個畫面，八大仙（山）人則不使用線條，而是用一種筆觸，顯示其偉大的技巧。受到這兩人作品的影響，我這幾年的作品，有了很大的變化。我的畫面所要表現的是，所有的線條的動態。並用筆觸使整個畫面生效，或是將一種難以形容的神秘的東西，引進畫面，這就是我的著眼處。我們東洋人，絕不可以囫圇吞棗似地盲目接受西洋人的畫風。

　　自去年起，雖說每條線條都在我的畫面構成上扮演了重要的角色，但以我的個性或是以描寫技法而言，這方法顯然效果薄弱。於是最近覺得將線條隱藏於每一個筆觸中的畫法可能最好。雖然如此，我向來的作畫方針：雷諾瓦（Renoir）的線的動態，梵谷（Van Gogh）的筆觸和運筆，東方色彩的更加濃厚的使用，並不因此而有所改變。作品我想先拿到東京請老師們批評指教之後，再決定送去參加展覽會的畫。

　　另外，陳氏今年也預定參加帝展並顯得信心十足。順便一提的是，陳氏乃帝展的常客。【照片乃陳氏與其作品〔夏日〕[2]（右）和〔綠蔭〕（左）】（翻譯／李淑珠）

—原載《臺灣新民報》1934年秋，臺北：株式會社臺灣新民報社

1. 原文為直式，由右至左印刷。
2. 此作後來入選第八回臺灣美術展覽會，題名為〔街頭〕。

帝展入選
本島陳廖李
三洋畫家

　　本年帝展洋畫，出品點數三千三百九十八點，入選二百二十五點，本島人畫家陳澄波氏之南國風景，及廖繼春氏之兒童二人，及李石樵氏一點，計三點入選。陳氏之南國風景，係描寫臺灣新春，加以臺灣實社會之生活型態，表現南國特有之風情色彩云。[1]

<div align="right">—原載《臺灣日日新報》夕刊4版，1934.10.12，臺北：臺灣日日新報社</div>

1. 陳澄波1934年入選帝展之作品為〔西湖春色〕，非描寫臺灣新春，該報亦於10月24日〈無腔笛〉中說明此為誤報。

無腔笛

　　東洋人，方提倡大亞細亞主義，而臺灣美術展，東洋畫逐年減，真不可思議之現象也。據聞內地帝展東洋畫之出品點數無減，而入選之比率，洋畫三十人一人，日本畫十人一人，彫刻三人一人，工藝五人亦一人。洋畫本年多大作，餘與例年，大同小異。又本年關西方面，以風水害故其出品者減，殊如京都一邊之日本畫為然。又有論為徵收手數料[1]之關係者。而陳澄波氏之入選作品，曩報為南國風景，其實不然，乃〔西湖春色〕，蓋因事務員之貼札有誤，因而誤報云。

<div align="right">—原載《臺灣日日新報》夕刊4版，1934.10.24，臺北：臺灣日日新報社</div>

1. 即「手續費」。

臺展特選得獎者名單公布*

　　第八回臺展的特選和得獎者，從二十二日至二十三日，經過東洋畫與西洋畫的各審查委員慎重審查的結果，本年度的特選東洋畫三名、西洋畫五名以及臺展賞、朝日賞、臺日賞的得獎者選定名單如下，二十三日下午三點已在教育會館公布。

東洋畫

▲特選

第一名　谿間之春　秋山春水

第二名　梨子棚　盧雲友

第三名　母之肖像　石本秋圃

▲得獎者

臺展賞　谿間之春　秋山春水

同　　　梨子棚　盧雲友

朝日賞　母之肖像　石本秋圃

臺日賞　蔬菜園　高梨勝瀞

西洋畫

▲特選

第一名　八卦山　陳澄波

第二名　自畫像　佐伯久

第三名　女孩　李石樵

第四名　沒有天空的風景　陳清汾

第五名　南歐坎城（Cannes）　楊佐三郎

▲得獎者

臺展賞　八卦山　陳澄波

同　　　自畫像　佐伯久

朝日賞　沒有天空的風景　陳清汾

臺日賞　大稻埕　立石鐵臣

（翻譯／李淑珠）

　　　　　　　　　　　—出處不詳，約1934.10

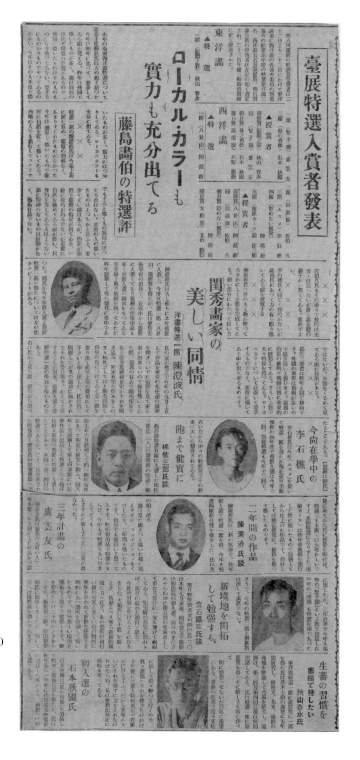

地方色彩也
實力也充分顯現
藤島畫伯的特選評*

關於今年的臺展西洋畫特選，審查主任藤島氏如是說：

今年與去年相比，可以看到進步的地方。去年描繪外國的畫作很多，由於繪畫會受到自然的感化和環境的影響，在外國所繪畫作大多無法完全為作者所有，簡言之，只是向他人借來之物。今年所繪，則多以作者為主體，實力非常清楚。地方色彩也充分顯現了出來。

　　×　　　×　　　×

特選第一名的陳澄波氏，至今因寄居上海，缺乏環境的刺激，不太有傑出的作品。今年之作描繪的是其故鄉，是確實捕捉到自然的作品。即使是內地人來臺旅行畫個速寫，這個速寫也無法完全契合所繪之人的心情。本島人畫的畫，說起來都有點太過囉嗦，但色彩強烈得以突顯臺灣的特徵，就一般來說，技巧並非很好，但忠實觀看自然之處甚佳，而只是玩弄技巧的人則不可取。畫如果缺乏精神，就沒有反動，不是藝術作品。

　　×　　　×　　　×

佐伯久氏雖然也誠如所見在技巧上稱不上成熟，但畫面整體的調子具一貫性。很樸素，佳。

　　×　　　×　　　×

李石樵氏也同樣缺乏技巧，但很認真，盡全力創作之處，值得讚賞。

　　×　　　×　　　×

陳清汾君與其他人相比，呈現不同的特色，以大筆觸來完成整個畫面。細部處理欠佳。以整體為觀看範圍之處，有其優點。

　　×　　　×　　　×

楊佐三郎君與去年的作品傾向相同。外國的風景因為類似的畫作甚多，較易描繪。畫面色彩的配置與構圖，在效果上比較成功。就此而言，各有優點。地方色彩（local color）是強求不來的，而是在忠實描寫之中顯現出來的東西。（翻譯／李淑珠）

—出處不詳，約1934.10

閨秀畫家的美麗的同情
西畫特選第一名　陳澄波氏[*]

陳澄波氏今年久違的帝展入選，這次臺展又特選第一名（作品〔八卦山〕）榮獲臺展賞。陳氏是東京美術學校出身，在校時便入選帝展，在臺灣作家中擁有最多帝展入選的頭銜。畢業後在上海執教，去年回臺專心投入於創作之中。另外，陳氏今年獲得帝展入選和臺展特選第一名，背後其實藏有以下的佳話：

陳氏家貧，以致無法於今年九月赴京，將作品請東京的師長們批評指教之外，順便參觀帝展。就在他每日扼腕長嘆之際，嘉義的志願者、閨秀作家的張李德和女士聽聞此事，非常同情前途似錦的作家就這樣坐以待斃，於是掏出自己身上配戴的金項鍊，提出了將此典當以便籌措赴京經費的建議。陳氏再三予以婉拒，但受其誠意感動，接受了資助，才如願赴京，拿下帝展入選以及臺展特選第一名的榮冠。

以上是陳氏赴京之際，含淚自述的內容。

目前尚在求學中的　李石樵氏

李石樵氏今年以作品〔女孩〕獲得特選第三名，目前是東京美術學校四年級的學生，帝展入選今年是第二次、臺展特選今年也已是第三次，雖然還很年輕，但非常用功，未來前途無量。

徹底走穩健踏實路線　楊佐三郎氏談

西洋畫特選第五名入選的楊佐三郎氏（二十八），是春陽會的常勝軍，昭和七年六月赴法，約一年時間在海外累積此領域的研究，翌年七月回國，於第七回臺展出品留法作品獲得了特選。另外，在其渡洋之前，也曾入選第四回臺展榮獲特選，此次已是第三次的特選。二十三日公布入選名單時，剛好遇見楊氏來教育會館的展覽會場查看，詢問其感想，説道：雖是特選，但第五名仍舊讓我覺得慚愧！這次獲得特選的〔南歐坎城（Cannes）〕是去年春天到南法旅行時畫好粗稿，回國之後再完成的作品。我自己認為這幅是徹底走穩健踏實路線、講究量感與質感的畫作。

花了兩年的作品　陳清汾氏談

陳清汾氏是二科的常勝軍，去年初入選並獲得特選第一名，今年也是特選第四名並得到朝日賞。陳氏如是説：

這幅畫看起來像是隨便畫畫的樣子，但其實構圖（composition）一再變更等等，花了兩年的時間才完成。我自己也覺得還蠻有意思的。去年第一次送件便得到了特選，今年又再次獲得特選，真的……。

陳氏因為實在太高興，話説到一半就語塞了。

三年計畫的　盧雲友氏

盧雲友氏是住在嘉義市元町的人，連續兩年都以水果主題的作品送件臺展，基於其三年計畫，今年也以水果的〔梨子棚〕作為畫題出品。去年的〔蓮霧〕也是特選候補，所以今年的特選第二名和臺展賞，決非偶然。

努力開拓新境界　立石鐵臣氏談

臺日賞得獎者立石鐵臣氏（三十）今年七月來台，為國展會友，臺展是初出品的初入選，驚喜的激動情緒還未平復，又傳來臺日賞得獎者的喜訊，雙喜臨門，全家齊聲祝賀。在兒玉町的自宅接受訪問時，立石氏臉上洋溢著喜悅說道：

這次獲得臺日賞的〔大稻埕〕（五十號），描繪時，比起情緒，我更致力於畫面的構成。那個地方的有趣的線的交叉以及美麗的顏色對比，非常吸引我，故藉由這種新鮮感以主觀的方式予以強調。今後將努力開拓新的境界。開始畫畫是在二十四歲的時候，拜梅原新（龍）三郎和岸田劉生兩氏為師，但要說是哪一流派的話，我的畫屬於梅原流。

生蕃的習慣想以繪畫保存　秋山春水氏

同時獲得東洋畫特選第一名與臺展賞第一名的秋山氏，曾在荒木十畝的畫塾研習五年，之後遍遊南支、北支、滿鮮等各地，鑽研古畫。臺展在第二回及第四回之後，每回都有出品。秋山氏因為得到特選第一名和臺展賞，臉上浮現著笑容，說：

我其實別無感想，只有期望。臺灣的生蕃因為接受文化而逐漸有所改變，我們畫家若不思保留的話，十年後蕃人特有風俗和習慣將會消滅，所以我們應該盡力保存。我因為是臺灣出身，所以經常考慮到這個。

初入選的　石本秋圃氏

石本秋圃是出品〔母之肖像〕而獲得了特選第三名與朝日賞，石本氏曾於去年和前年出品日本美術協會，臺展是初入選。（翻譯／李淑珠）

—出處不詳，約1934.10

東洋畫漸近自然　西洋畫設色佳妙
臺展之如是觀（節錄）

　　西洋畫之設色，年來已漸進境，人物畫不似曩年之模糊。特選李石樵氏之〔娘〕[1]，有靜肅之氣。特選朝日賞陳清汾氏之〔無空風景〕[2]，及特選楊佐三郎氏之〔南歐風景〕[3]，發揮其滯歐中之西洋情緒。他如臺日賞之立石鐵臣氏〔大稻埕〕及特選臺展賞之佐伯久氏〔自畫像〕，實際自然。特選臺展賞陳澄波氏以頻年研鑽，物質的所費不貲，本年出品帝展，幸得有心閨秀畫家為助資斧，乃得入選。而臺展之特選，亦穫首席，其苦心孤詣，當有精神上之慰安也。

<div align="right">

—原載《臺灣日日新報》夕刊4版，1934.10.25，臺北：臺灣日日新報社

</div>

1. 財團法人學租財團編《第八回臺灣美術展覽會圖錄》中之畫題為「ムスメ」。
2. 財團法人學租財團編《第八回臺灣美術展覽會圖錄》中之畫題為「空のない風景」，中譯為「沒有天空的風景」。
3. 財團法人學租財團編《第八回臺灣美術展覽會圖錄》中之畫題為「南歐カーヌ」，中譯為「南歐坎城」。

可見精進努力痕跡的　秋之臺灣美術展
…進步顯著、畫彩互競絢爛（節錄）

　　陳澄波　〔八卦山〕和〔街頭〕具備該氏畫作的特色，一瞥即知。這幾年不太振作的陳氏，不知是否因審查員被後輩捷足先登故而發憤圖強，今年再次入選帝展並奪得臺展特選的首席。是地方色彩濃厚之作。（翻譯／李淑珠）

<div align="right">

—原載《南日本新報》第2版，1934.10.26，臺北：南日本新報社

</div>

臺灣美術的殿堂　臺展觀後短評（節錄）

特選　陳澄波的〔八卦山〕、〔街頭〕

　　這兩幅都是力道十足的作品，須用心觀賞。顏料塗滿每個角落，作者似乎搞錯了用心努力的方向。例如天空的描寫方式，實在沒必要將輕快遼闊、清澄的美麗天空，像地面一樣塗上厚厚的顏料。就算要塗滿顏料，天空也有天空本身的質感，地面也有地面本身的質感，但因為用筆過度，而損害了圖面調和之美。若說此乃反映這個作者的鮮明個性和熱忱，也無不可。在描寫對象的表現上很純真，這點亦佳。（翻譯／李淑珠）

<p style="text-align:right">—原載《新高新報》第7版，1934.10.26，臺北：新高新報社</p>

入謁臺展（節錄）

　　陳登（澄）波〔八卦山〕、〔街頭〕，極為自由的稚拙畫風，賦予陳氏畫作特色。陳氏的作品，無金玉其外或驕傲自大或自以為是之處。（翻譯／李淑珠）

<p style="text-align:right">—原載《南瀛新報》第9版，1934.10.27，臺北：南瀛新報社</p>

南國美術的殿堂　臺展作品評
臺展改革及其未來（節錄）

　　陳澄波的〔八卦山〕和〔街頭〕兩幅畫，熱情有是有，但可以發現有許多地方讓人無法信服。例如色彩的混濁或遠近法的不正確，實在令人驚訝。若說那正是有趣之處的話，就另當別論。但我實在無法認同。（翻譯／李淑珠）

<p style="text-align:right">—原載《昭和新報》第5版，1934.10.27，臺北：昭和新報社</p>

臺灣美術展的西洋畫觀後感*

文／顏水龍

在濃綠轉為淡黃的時候，就是裝飾島都的美術季節（saison）的到來。在此，應稱為島內美術的殿堂。臺展也將迎接八歲的生日，而憑藉小孩本能所製作的自由畫，已無法滿足時代的需求，呈現出要求理智與真理的時代演進。觀察今年的陳列作品，也感覺到進入純粹繪畫的轉折點（epoch），日漸形成。對作畫精神與手法的認知錯誤的作品雖然也不少，但這是因為在職者邊工作邊自學的關係，所以也是情非得已。

先按照編號順序來看：

橫山精一氏的〔高雄哨船頭街景〕，強而有力的畫。在材質（matière）上費盡心思，卻不見得有其效果，十分可惜。天空之所以無法帶給觀者好感，是因為天空的畫法太粗糙。畫面由於必須讓觀者的視覺休息，在此意義上，風景畫的天空是最重要的空間。天空和地面的描寫，因為基於大致相同的心情，因此，天空感覺也和大地一樣的沉重。

新見其（棋）一郎氏的〔新舞臺〕，牆壁的量感和色彩表現非常有趣，然而缺乏畫本身應有的明朗度。

森島包光氏的〔有石膏像的靜物〕，具繪畫效果。技巧的研究也頗有心得的作品，畫面呈現非常的美麗。可惜的是，畫與畫框的關係欠缺平衡。

李石樵的〔女孩〕，以寫實（real）為基調的作風，這種真實的作畫態度，值得讚賞。女孩的臉部處理太過薄弱，導致整個畫面失去重心。和服等部分，畫得很好，但輸在臉部。背景的調和作用不佳，尤其是床的色調強烈，嚴重妨礙了女孩下半部的色調，甚為可惜。牆壁和床的界線，是賦予此作品生命的關鍵部分，但在此畫上卻看不到什麼效果。不過，作者的態度非常穩健。

木村義子氏的〔花〕，以呈現在畫面中的色彩或形態上的新嘗試（reformation）等等，很有趣。

福井敬一氏的〔獅子面具等物〕，很有份量的呈現，但構圖上有些缺點。題材等方面，就筆者的想法，若是對獅子面具有興趣，畫面上就沒必要擺上藥瓶等東西；還有，鋪在面具下面的布疋，也可選擇更不一樣的日本趣味的布；葡萄的話，除了賦予畫面色彩變化之外，一無是處。

陳清汾氏的〔沒有天空的風景〕，構思不凡。利用道路來代替天空作為留白處，非常聰明。作品必須設計空間讓觀者的視覺可以得到休息，這點非常重要。例如風景畫的天空、靜物畫的背景之類的，就此意義上，陳氏的本領不小。筆觸方面，簡單來說，雜樹的塊面，處理得很有趣。可以輕鬆欣賞的畫。

秋本好春氏的〔花〕，筆觸舒暢快活，深得要領。如果一開始畫得很寫實，但最後變成這種畫法的話，就不行。必須是意識之下的產物才可以。

蘇秋東氏的〔銅像之苑〕，就繪畫來看的話，畫得不錯。但色彩的變化或強調（accent）的處理還不夠。例如銅像台座的顏色或道路的顏色，如果再多下一點工夫，應該能得到更好的效果。正確抓住畫面中心點，這點應予以理解。

許聲毫（基）氏的〔商品陳列窗〕，色彩和線條的交叉，表現了有趣的線條。畫框妨礙了畫面的明亮色彩。只要技巧（technique）熟練，應該就會有出色的表現。

李梅樹氏的〔削芋女〕，技巧過於老練，缺乏畫趣。放在人物周遭的東西太多，畫面失去了焦點。另外，肉體的顏色、芋頭的顏色以及婦人坐著的地方的顏色都很類似，以致於無法讓畫面得到最佳效果。不過，作者是忠實的研究者，這點值得稱許。〔水牛〕的畫，也只有在外形上的技巧，未能到達作為畫的神髓。

竹心（內）軍平的〔靜物〕，風格（style）的表現不夠，紙燈籠的質感與陶製燭台的質感，應有所區別，不過，這是幅舒適、令人心情愉快的畫。

立石鐵臣氏的〔大稻程（埕）〕作者是有能力的畫家，但似乎被所謂的地方色彩（local color）表現的概念所囚禁。色調雖然很好，但因為線條的構成使用同一個色調，好不容易才到手的線條的動感反而變得遲鈍，即便是梵谷（van Gogh）式色調，質感描寫方面，也應再多加研究。不過，立石氏的作品因為還看得不多，不是很了解，在此是針對其陳列作品的批評而已。

黃南榮氏的〔後巷〕，畫得不錯。南國的風景的色彩安排上也有缺失。天空的景深和道路，若使用暖色調，比較好。點景人物畫得不錯。

伊藤篤郎氏的〔有桃子的靜物〕，畫法很熟練，色彩的對比也很好，但物質感和量感希望能再多加了解，圖面的雜亂感也有整理的必要。例如運筆的方式或顏料的塗抹方式等，也是作畫的重大要素之一。

山崎丈夫氏的〔臺灣的孩子們〕，就人物畫來說，是幅畫得很有趣的作品。要描繪兩個人並排擺姿並不容易，三隻手和四隻腳毫無變化的描寫，目的若只是單純的趣味性也無益，以這件作品而言，若能更強調立體觀，則會更好。

素木洋一氏的〔被遺忘的花〕，就畫本身來說，非常有趣，花的顏色非常美麗。鹽月桃甫的〔印度牛（Kankrej）〕，邁向了純粹繪畫之路。繪畫具有色彩和構圖（composition）上的趣味性，內容上被認為潛藏著文學性。對一般的觀者而言，這是件「難以理解其意圖」的作品，然而此類的畫，未必非得用什麼道理來看不可。或許因為色彩或構圖或者什麼東西所散發的魅力，所以就是感覺這是幅很舒服的畫，這樣的鑑賞方式也未嘗不可，當然，能更進一步、深入鑑賞的人，另當別論。

高田高香（臺）[1]氏的〔花〕，筆觸方面過於放縱，以致於畫面不夠緊湊。色彩華麗，充分發揮了會場效果。風景畫的那幅比較好。這兩幅作品畫面都欠缺重心，但在會場上兩幅都很引人注目。

李水吉氏的〔淡水風景〕，畫面明快，呈現臺灣情調。畫是在畫，但總覺得有些幼稚之處。整個畫面使用同一色調，也很吃虧。

山田東洋氏的〔靜物〕，作者似乎對立體構成有興趣。雖然可以看到其熟練的技巧，但色彩太暗，簽名的方式也希望多考慮。

淵上木（末）生氏的〔靜物〕，畫得很努力。與竹內軍平氏有著相同的傾向，有著相同的長處與短處。

陳澄波氏的〔街頭〕，作者拚命表現自己的獨特性。站在繪畫的立場，只覺得純真和有趣而已。陳氏的作品，經常在看，但其不惜付出勞力的傾向，筆者認為是錯誤的。畫面上不必要的東西，用顏料一層一層厚塗的地方，或者條件不全的線條等等，都是多餘的費心。例如天空的表現上，顏料高凸堆疊，地面也不忘上色，廣闊的藍天和笨重的大地，這樣的感覺並不正確。看陳氏的畫，總覺得很累。不過，〔八卦山〕這幅，又是可以輕鬆欣賞的畫。

山田敦子氏的〔百合〕，畫面令人愉快。和前者的畫相比，可以放鬆心情、自由的欣賞。

御園生暢哉氏的〔路〕，繪畫效果有呈現出來，可以感受到作者的心情。有此等才能，若也能在色彩方面更進一步的話，應該會有非常出色的結果。

岸田清氏的〔靜物〕，背景過於醒目。

廖繼春氏的〔安平風景〕和〔讀本（書）〕，只以面和線的交叉呈現，材質（matière）的研究不足，人物的素描（dessin）也有更深入鑽研的必要。

松崎亞旗氏的〔旗後風景〕[2]，是幅作者輕鬆描繪、觀者愉悅欣賞的好風景。

楊佐三郎氏的〔南歐坎城（Cannes）〕，有新鮮感，水如果能畫得更明亮些，應該更能呈現南歐的實景。

沖清次氏的〔靜物〕，作者不但能呈現色彩彩度，也有技巧。

古瀨虎麓氏的〔臺北風景〕，很有份量的畫。應表現的部分也清楚表現，線條也有動感。可惜，白色畫框感覺不太合適。

森部勉氏的〔午後的展望〕，不管是色彩還是技巧，都很純熟，是比較可以輕鬆欣賞的作品。

院田繁氏的〔靜物〕，是幅有著獨特味道的畫。靜物畫之中最好。

花本義高氏的〔風景〕，有研究色彩的必要。既然已有如此水準的技巧，色彩方面也應該會有所領悟。

關段敏男氏的〔港風景〕[3]，彷彿在看以前的油畫，前景的描寫不夠。

堀部一三男氏的〔金魚〕，人物的下半身，畫得不錯，但上半身的素描（dessin）有問題，色彩也不乾淨。

江海樹氏的〔廟前的市場〕，作者似乎對色彩沒什麼感覺。整體來說很寒冷，必須全部重畫。畫框與畫不相稱。此畫配上銀色的畫框，只是徒增畫面的寒冷。

山際茂氏的〔芭蕉園〕，是把主題表現出來了，但天空昏暗，若用描繪芭蕉樹的色調描寫地面的話，會更好。

高田良雄（男）氏的〔風景〕，天空和建築物的距離，沒有畫出來。線條的使用方式，多少需要

意識一下。

許錦林氏的〔港之風景〕[4]，畫得很辛苦，但趣味灰暗，無法帶給觀者好心情的地方是缺點。

平川知道氏的〔靜物〕，顏色清晰。

林金鐘氏的〔室內坐婦〕，大方向的掌握方式，佳。若更換桌子的顏色和椅子的顏色，以求變化，效果會更好。

王坤南氏的〔夜晚的書齋〕，畫得很有耐心，可惜失去了繪畫的意義。

伊藤正年氏的〔搭配蛾的靜物〕，技巧雖然不是很好，但有某種獨特的風格。

謝國鏞氏的〔夏之街〕，畫得很好，不過，日照部分的色調和陰影的顏色寒冷，點景人物的顏色也缺少變化。

簡綽然氏的〔魚〕，有用心研究之處。

翁水元氏的〔靜物〕，東西缺乏質感，構圖上也有無法苟同之處。

篠田榮氏的〔廟〕，地面處理弱。

佐伯久氏的〔自畫像〕，畫得很熟練，看得到研究痕跡的作品。

秋久赳城氏的〔草花〕，無可挑剔的作品。色彩變化方面，多少需要理解一下。

夏秋克己氏的〔女〕，色調佳，但缺少量感。

後藤俊氏的〔看得見測候所的風景〕，山的處理稍微強了一點。很有精神的作風，但調整畫面美感，也很重要。

廖賢氏的〔後巷〕，畫法過於鬆散，難以親近的畫。

葉火城氏的〔妹〕，人物的描寫較為輕鬆，但茶褐色調非常吃虧。

楊啟東氏的〔廟內〕，構圖企圖表現有趣，但色彩卻十分混濁。

中原正幸氏的〔家〕，有種奇特的感覺。這種作風，重要的是在感覺上表現出新鮮感。畫框不合適，真可惜。

柳德裕氏的〔少女〕，色彩感很不一樣的作者。放在周遭的木馬和籠子等等，很能表現其有趣個性的畫風。

野村田鶴子氏的〔人偶們〕，雖然作風有點娘娘腔，但以誠懇的態度觀察對象，察覺出其質感，這才是最重要的。

松本光治氏的〔新高遠望〕[5]，很努力的作品，色彩也煞費苦心。雲海離得太遠，看起來像是湖水，這是源自色調的缺失。樹木的塊面若能確實掌握，應該會更成功。總之，就努力這點，作者便值得讚賞。

湯川臺平氏的〔無風帶〕，畫得很好。

黃天養氏的〔晨鐘〕，與眾不同的作風。雖然也有些幼稚之處，但是有特色的畫。紅色畫框，有

點不順眼。

　　以上。大部分的作品都已加以評論，也遺漏了一些作品，希望不要見怪！畫評是件極為困難的工作，尤其是筆者的文筆拙劣。在此已盡可能用最懇切的口吻書寫評論，也請原諒筆者的忙碌。

<div align="right">

一九三四年十月二十八日

（翻譯／李淑珠）

</div>

<div align="right">

—原載《臺灣新民報》約1934.10.28，臺北：株式會社臺灣新民報社

</div>

1. 財團法人學租財團編《第八回臺灣美術展覽會圖錄》（臺北：財團法人學租財團，1935.2.25）中之名字「高田睿」為誤植。
2. 「松崎亞旗」本名松崎明長，另有「松ヶ崎亞旗」寫法，亦為同一人。財團法人學租財團編《第八回臺灣美術展覽會圖錄》中之名字為「松ヶ崎亞旗」，畫題為「旗後の渡船場」，中譯為「旗後的渡船場」。
3. 財團法人學租財團編《第八回臺灣美術展覽會圖錄》中之畫題為「港の冬」，中譯為「港之冬」。
4. 財團法人學租財團編《第八回臺灣美術展覽會圖錄》中之畫題為「港內鳥瞰」。
5. 財團法人學租財團編《第八回臺灣美術展覽會圖錄》中之畫題為「新高山遠望」。

百花撩亂的精心裝扮
臺展即將開幕
開幕前就有問題
◇南部出身的審查員和新入選者（節錄）

　　首席　陳澄波的〔八卦山〕問題重重。畫面顯露破綻，的確是有孩童的趣味，但就連素描（dessin）這點也很可疑，結果只不過是畫得真摯而已。（翻譯／李淑珠）

<div align="right">

—原載《臺灣經世新報》第11版，1934.10.28，臺北：臺灣經世新報社

</div>

臺展漫評　西洋畫評（節錄）

文／野村幸一

　　陳澄波的作品，覺得〔街頭〕比〔八卦山〕更好，但可能人各有所好，榮獲特選的是〔八卦山〕。陳君從以前就經常使用impasto（顏料的厚塗）技法，但有些地方好像也不必這樣厚塗。八卦山後面的山，看起來囉哩叭嗦的，令人生厭。（翻譯／李淑珠）

—原載《臺灣日日新報》日刊3版，1934.10.29，臺北：臺灣日日新報社

第八回臺展評（2）（節錄）

文／T&F

　　其次是榮獲朝日賞和特選的陳清汾的〔沒有天空的風景〕。筆者在今年特選作品中，最欣賞的就是該氏的作品和陳澄波的〔八卦山〕。這幅畫尤其是構圖顯露才氣，令人欣喜。可惜的是色彩太過低調，而且前景的房舍和芭蕉，顯得軟弱無力，此處應予以更強而有力的描寫才對。

　　陳澄波的兩件作品中，果然還是特選的〔八卦山〕特別傑出。陳氏懷抱愛情來觀看描寫對照（象），再以謙恭的心境來進行描繪，如此的創作態度，值得肯定。背【景】的山巒之類的描寫，有一種稚拙的趣味，讓人不禁面泛微笑。前景的描寫，應該可以再想看看。（翻譯／李淑珠）

—原載《大阪朝日新聞（臺灣版）》第13版，1934.10.31，大阪：朝日新聞社

陳澄波氏的光榮　得到臺展的「推薦」*

臺灣美術展覽會於十月三十一日，根據臺展規則第二十七條，由審查委員長幣原坦氏推薦今年西洋畫部特選第一名並榮獲臺展賞的陳澄波氏，此後，陳氏在臺展將享有今後五年無鑑查出品的特權。【照片乃陳澄波氏】（翻譯／李淑珠）

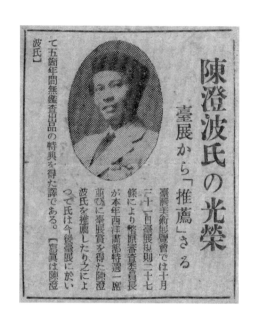

—出處不詳，約1934.11

今年的「推薦」
西洋畫的陳澄波氏
東洋畫從缺

臺灣美術展正在進行選拔與決定本年度的「推薦」，據說今年東洋畫部無人有此項資格，西洋畫部陳澄波氏則由於受到審查委員長幣原坦氏的舉薦，已於三十一日正式成為「推薦」。又，「推薦」期限，依照臺展規則為五年。（翻譯／李淑珠）

—原載《臺灣日日新報》日刊7版，1934.11.1，臺北：臺灣日日新報社

西洋畫的陳澄波　臺展獲推薦
以「第八回」的成績為依據

　　【臺北電話】臺灣美術展覽會以今年第八回展的成績為依據，按照該會規則第二十七條，決定將推薦的榮譽授與西洋畫的陳澄波，並以會長平塚廣義之名發表公告。陳澄波，出身嘉義、東京美術學校畢業，在臺灣自第二（一）回展以來每回出品都入選，第二、三回連續榮獲特選之後不知為何一蹶不振，終於在第八回再度奪回特選。陳氏據說目前在上海美術學校擔任教職[1]，是熱心臺展的作家，也是前輩。（翻譯／李淑珠）

<div align="right">

—原載《臺南新報》日刊7版，1934.11.1，臺南：臺南新報社

</div>

1. 陳澄波已於1933年6月返回臺灣，故此處有誤。

臺展觀後感（節錄）

文／青山茂

　　特選第一名的陳澄波的〔八卦山〕，有東洋畫的味道。不過這大概並非來自讓西洋畫和東洋畫合體的作者意圖使然，而是東洋人專心畫油畫，很自然地就出現了這樣的趣味。（翻譯／李淑珠）

<div align="right">

—原載《臺灣教育》第388號，頁47-53，1934.11.1，臺北：財團法人臺灣教育會

</div>

秋之點綴　臺展觀後感（**10**）（節錄）

文／坂元生

陳澄波〔八卦山〕和〔街頭〕——

　　停滯許久的人再次活躍起來了，這是臺展之喜。畫面掙脫了這三、四年來的汙染，年輕了不少。是的，觀賞今年的〔八卦山〕，就讓人想起臺展首展時，陳氏曾經得意的時代。不過，〔街頭〕是不值得評論的拙劣之作。（翻譯／李淑珠）

—原載《臺南新報》夕刊2版，1934.11.10，臺南：臺南新報社

臺陽美術協會誕生

　　以臺展的中堅作家陳澄波氏、陳清汾氏等六名畫家為會員，作為臺展支流的臺陽美術協會誕生。年輕作家共聚一堂，想必一定不乏熱情活潑的作品呈現，大家從現在起拭目以待。另外，成立大會訂於十一月十二日在鐵道旅館（hotel）下午二點開始舉行。（翻譯／李淑珠）

—原載《臺灣日日新報》日刊7版，1934.11.10，臺北：臺灣日日新報社

網羅中堅作家　臺陽美術協會誕生
支持臺展、激發美術進步
昨日舉行盛大的成立大會

　　臺陽美術協會的成立大會如同先前所預定，於十二日下午二點開始在鐵道旅館舉行。井手營繕課長、王野社會課長、臺展審查員鹽月桃甫畫伯、會員六名（其中廖繼春氏和李石樵氏缺席）以及其他二十餘名人士齊聚一堂，由陳清汾氏的開會致詞拉開序幕，立石鐵臣氏也朗讀了臺陽美術協會聲明書。聲明書的概要如下：

　　臺展在本島一年只舉辦一次，對於一般作家欲發表其技術，誠然有許多遺憾之處，有鑑於此，再者，為了本島美術家的進步發展以及美術思想的普及，有志一同者相互討論，決定在此組織臺陽美術協會，據此，同時舉辦春季公募展覽會，作為年輕美術家的自由發表機關。

　　另外，該會會員網羅有帝展系統的陳澄波氏、李梅樹氏、李石樵氏、廖繼春氏、顏水龍氏、二科系統的陳清汾氏、國展系統的立石鐵臣氏、春陽會系統的楊佐三郎氏，為本島美術界的中堅作家的集團。該會並非反（anti-）臺展，而是如同東光會之於帝展，徹底支持臺展、勇往邁進，並為了臺灣美術界，希望達成該任務。最後是井手營繕課長針對協會的團結心和組織上的經濟問題以及會員今後的方針等等的發言，下午四點閉會。另外，該會的第一回展，預定於昭和十年四月下旬[1]舉辦，歡迎一般作家的出品。

　　【照片由右依序是來賓的鹽月畫伯和井手技師，後列往左依序是李梅樹、顏水龍、陳澄波，坐著的是陳清汾、立石鐵臣、楊佐三郎等會員諸君】（翻譯／李淑珠）

—原載《臺灣日日新報》日刊7版，1934.11.13，臺北：臺灣日日新報社

1. 臺陽展第一回展最後舉辦的日期為1935年5月4-12日。

臺陽美術協會成立大會
昨於鐵道旅館*

　　由臺展西洋畫部中堅作家所組織的臺陽美術協會，成立大會於十二日中午十二點半[1]，在鐵道旅館舉行。來賓有王野社會課長、鹽月桃甫、井出（手）營繕課【長】、素木博士等二十餘名出席。

　　另外，該美術協會的會員有陳澄波、陳清汾、李梅樹、李石樵、廖繼春、顏水龍、楊佐三郎、立石鐵臣等人，而展覽除了作品一般公開徵件之外，也預定舉辦講習課程與演講會。第一回展的展期將從昭和十年四月二十八日到五月五日[2]，一般徵件預定於四月二十三日搬入，二十七日為招待日。一般徵件以五件以內為限，經過會員的鑑查之後才能參展。該協會表示非常期望一般大眾能踴躍送件。【照片乃陳澄波氏的開會致詞】（翻譯／李淑珠）

—原載《臺灣新民報》 1934.11.13，臺北：株式會社臺灣新民報社

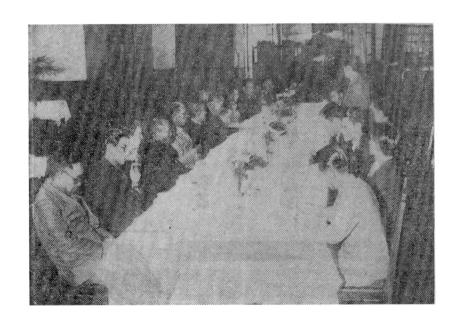

1. 其他篇剪報均報導成立大會是下午兩點舉行。
2. 臺陽展第一回展最後舉辦的日期為1935年5月4-12日。

春季公募展　美術協會發會式誌盛
來賓官民多數臨場

　　【臺北電話】臺灣洋畫團體主催公募春季展覽會之臺灣（陽）美術協會發會式，去十二日午後二時，於鐵道旅館大廣間，盛大舉行。來賓王野社會課長、鹽月臺展審查委員、井手府營繕課長、素木帝大教授、其他新聞關係者多數出席。陳登（澄）波、陳清汾、顏水龍、李梅樹、李石樵、立石鐵臣、楊佐三郎氏等出席，陳澄波氏代表一同，叙禮開會，立石氏朗讀宣言，李梅樹報告會組織之經過。來賓王野社會科長、井手營繕課長、喜多氏均致祝詞，既而移入懇談會，致午後四時於盛會裡散會。

—原載《臺南新報》第8版，1934.11.14，臺南：臺南新報社

對臺展高舉叛旗嗎

　　審查員、無鑑查出品者、推薦作出品者、特選、臺展賞和臺日賞的受賞者等等，這些以臺展為舞台的臺灣洋畫壇的中堅作家：陳澄波、陳清汾、李梅樹、李石樵、廖繼春、顏水龍、楊佐三郎、立石鐵臣等人，此次組織臺陽美術協會，並於十二日舉行成立大會，主張雖然已有臺灣美術展，但為了讓美術思想更加普及以及本島美術家的向上發展、改善本島洋畫家一年只有臺展這麼一次發表機會的窘境，故設立以自由發表為宗旨的臺陽美術展，於每年春季舉辦，以期裨益本島文化，目前正著手準備於明年四月中旬[1]舉辦第一回展，也預定接管楊佐三郎個人經營的洋畫研究所繼續經營，作為協會的事業。如上，中堅作家成立洋畫團體，等於是對官製展覽會的臺展高舉無言的叛旗，這雖被視為促進本島美術界發展的可喜現象，但大家關心的是，這個最早的開拓者究竟能夠走多久？多遠呢？而且如果一旦其發展比臺展更好時，這些與臺展關係密切的會員，他們可能會獨立出來與臺展對立吧？總之，像這樣的文化團體的成立，足以成為各方議論的焦點。（翻譯／李淑珠）

—原載《南瀛新報》第9版，1934.11.17，臺北：南瀛新報社

1. 臺陽展第一回展最後舉辦的日期為1935年5月4-12日。

臺陽美術協會　聲明書及會則

於秋之臺展之外，另外舉辦的春之洋畫展並向全島公開徵選作品的臺陽美術協會，如同先前的報導，於十二月下午二點開始在臺北鐵道旅館舉行了盛大的協會成立典禮。該協會也預定開設研究所，以作為右述[1]之公募展的旁系事業，目前據悉會接管楊佐三郎氏的研究所來經營。此外，協會的聲明書及會則等內容，如左[2]：

此次，我們大家聚集在一起成立洋畫團體：臺陽美術協會。

本島雖然設有臺灣美術展，並已舉辦了八次，為本島美術貢獻良多，但我們為了讓美術思想能更加普及以及期許本島美術家得以向上發展，故而在此與同志相謀成立本協會。這既是本島一般人士的要求，亦出自我們的必然欲望。

本協會是我們會員切磋琢磨的地方，也是昭告本島全民的公募展、讓年輕美術家得以自由發表的場域，更是提供一般人士豐沛精神生活之糧。相信我們真摯的努力，定會與本協會的成長一起，對本島的文化大有裨益。

然如此重大使命，單憑我們的薄力終究難以達成，特地在此請求各位臺灣美術愛好者給予本協會絕對的指導與支持，共同打造明朗健全的美術。

昭和九年十一月

臺陽美術協會會員

　　　　（按伊呂波順[3]）

陳　澄　波　　　陳　清　汾

李　梅　樹　　　李　石　樵

廖　繼　春　　　顏　水　龍

楊佐三郎　　　立石鐵臣

◎臺陽美術協會會則

一、本會名稱為臺陽美術協會（事務所：臺北市太平町4-47）

一、本會以促進臺灣美術的向上發展為目的

一、本會為會員組織，經營並處理一切會務

　　欲加入成為新會員者，需全體會員的一致決議

一、會友為展覽會上表現成績優秀者，會員合議後予以決定

一、會友得以無鑑查出品展覽會

　　然出品件數的制限依照展覽會規約

一、對本會宗旨表贊同之意者，增設為贊助會員

一、本會會費為每月金額一圓，由會員負擔

然不足之時，得再行徵收

一、本會總會於每年展覽會會期中召開，討論會務、會計報告及其他重要事項

　　然如有必要，可召開臨時總會

一、本會則之更改，需總會出席者三分之二以上的同意

一、本會則之外另訂細則（翻譯／李淑珠）

　　　　　　　　　　　　　　　　—原載《臺南新報》第7版，1934.11.14，臺南：臺南新報社

合財袋[1]

　　秋季的臺展剛落幕，到底留下了什麼？換言之，想留下什麼的努力，促使了臺陽美術協會的誕生。一群年輕美術家勇敢高喊：為了臺灣的鄉土藝術！為了促進本島文化！會員有陳澄波、陳清汾、李梅樹、李石樵、廖繼春、顏水龍、楊佐三郎、立石鐵臣等人並肩列名。展期預定於明年春季四月，昭告本島全民、號召年輕無名的美術家一起來共襄盛舉，讓自己的作品參與公募展以完成己任。在成立大會上，蒞臨出席的井手薰技師云：「美術家的畫會，其名稱往往在發起時不為人知，於分裂之際才眾所皆知」。這的確是崇尚自由的藝術家這類人易犯的怪異毛病。藝術之道，很難不陷入自我至上，只要一步踏錯，即是增上慢[2]。取捨選擇時，也得煩惱是否已握有清楚明瞭的依據才行。接下來，就等同志們大顯身手吧！（翻譯／李淑珠）

<div align="right">

—出處不詳，約1934.11

</div>

1. 女用小型提袋，流行於明治年間，可放錢包、手帕、化妝用品等各種物品，故名（「合財」為「一切」或「所有」之意）。又稱信玄袋。
2. 佛教用語。「慢」意譯為驕傲、傲慢、虛榮；「增上慢」為「四慢」或「七慢」之一，即自大、自滿之意。

招待入選者

　　【嘉義電話】嘉義市早川、陳際唐、莊啟口、林文樹四氏為發起人，將於二十三日下午六點開始在料亭「別天地」招待今回嘉義市出身的臺展入選者常久常春、陳澄波、林玉山氏等七氏，舉辦祝賀會，有意參與者請向羅山信用組合或向林文樹氏處提出申請。（翻譯／李淑珠）

<div align="right">

—原載《臺灣日日新報》日刊3版，1934.11.22，臺北：臺灣日日新報社

</div>

臺陽美術協會
五月開第一回展覽
發表出品規定*

　　依臺展洋畫壇作家，昨秋結成之臺陽美術協會，來五月四日起至十二日以一星期間開第一回展覽會，於臺北市教育會館，發表左記[1]出品規定。

　　臺陽美術協會第一回展覽會出品規定

一、本展覽會不論何人可得將自己之製作繪畫（油繪、水彩）而[2]

二、鑑查及審查

　　出品作品會員鑑查后而陳列，陳列作品審查對卓越者而授賞

三、出品規定

　　甲、本會所定之出品目錄添付搬入受付期日於教育會館搬入

　　乙、地方用品搬入迄前日目錄添入臺北市京町學校美術社

　　丙、作品入額橡其裏面協會發行出品標中附記名題、氏名等之粘貼

　　丁、出品作品之不備損害本會不負其責

　　戊、鑑查不入選作品自接通知日起三日以內以與通知書引換搬出

四、陳列及賣約

　　甲、出品作品之陳列方法依會定之

　　乙、陳列作品不至展覽會閉會後不得搬出

　　丙、對出品作品賣約賣價之二割本會收之（以上）

　　尚搬入受付場所則教育會館受付五月一日截止，詳細向臺北市兒玉町三之三立石方臺陽協會事務所照會陳澄波、陳清汾、李梅樹、李石樵、廖繼春、顏水龍、楊佐三郎、立石鐵臣

<div align="right">—出處不詳，約1935.4</div>

1. 原文為直式，由右至左排列。
2. 原文此處應有闕漏。

臺陽美術協會的第一回展　五月四日起

　　去年九月，由作為臺灣美術展的支流的該展中堅作家陳澄波、陳清汾、李梅樹、李石樵、廖繼春、顏水龍、楊佐三郎、立石鐵臣等八氏組成舉辦的臺陽美術展，終於將於五月四日至十二日，在臺北教育會館舉辦其第一回展。一般公募出品是油畫和水彩畫，受理搬入的日期是五月一日，在教育會館受理作品。該展聚集了臺展的年輕中堅作家，想必一定不乏熱情活潑的作品呈現，大家從現在起拭目以待。（翻譯／李淑珠）

—原載《臺灣日日新報》日刊11版，1935.4.10，臺北：臺灣日日新報社

嘉義紫煙（節錄）

　　陳澄波畫伯速寫阿里山夕照、雲海及靈峰新高的日出，準備出品五日在臺北市教育會館舉辦的臺陽美術展。（翻譯／李淑珠）

—原載《臺南新報》日刊4版，1935.5.2，臺南：臺南新報社

不朽名作齊聚一堂
臺陽美術展開幕

　　臺展兩位審查員、特選、無鑑查，一字排開的陣容。以廖繼春、顏水龍、楊佐三郎、立石鐵臣、陳澄波、陳清汾、李梅樹、李石樵等人為會員的臺陽美術協會成立，第一回展覽從四日至十二日在教育會館舉辦，代表現今臺灣的作者，即前述的會員六人的名作約五十件，而一般人士的一百二十七件送審作品，嚴選五十六件，並於三日發表入選者名單如左[1]：

1、水野忠（臺北）	21、柳德裕（臺南）
2、椿阪正信（同）	22、富田菊子（竹南）
3、張義雄（東京）	23、皿谷嘉明（高雄）
4、隆山滿美[2]（臺北）	24、游彭森（桃園）
5、劉新綠（祿）（嘉義）	25、鄭古潘（世瑤）（臺北）
6、林榮杰（同）	26、森島包光（大阪）
7、鄭安（臺中）[3]	27、成瀨憲天[7]（臺北）
8、松下康（臺北）	28、三池高正（新竹）
9、林練[4]（同）	29、吉見利秀（臺南）
10、簡錫拱[5]（同）	30、曾福四郎（臺南）
11、張萬傳（同）	31、黃澤霖（臺南）
12、山田東洋（同）	32、謝國鏞（臺南）
13、熊谷保銳（同）	33、江間常吉（臺北）
14、後藤登美子（同）	34、賴金梁（彰化）[8]
15、宮田金彌（同）	35、陳春德（臺北）
16、許奇高（同）	36、莊韋（煒）臣（新竹）
17、蘇秋東（基隆）	37、簡綽然（桃園）
18、洪水塗（臺北）	38、吉田吉（臺北）
19、安西勘平（市）（嘉義）	39、陳德旺（臺北）
20、陳求傑[6]（臺北）	

（翻譯／李淑珠）

—原載《東臺灣新報》1935.5.5，花蓮：株式會社東臺灣新報社

1. 原文為直式，由右至左排列。
2. 《第一回臺陽美術協會展覽會目錄》（1935.5.4-12）中之名字為「隆山滿美」。
3. 《第一回臺陽美術協會展覽會目錄》中之地點為「彰化」。
4. 《第一回臺陽美術協會展覽會目錄》中之名字為「林煉」。
5. 《第一回臺陽美術協會展覽會目錄》中之名字為「簡錫棋」。
6. 《第一回臺陽美術協會展覽會目錄》中之名字為「陳永傑」。
7. 《第一回臺陽美術協會展覽會目錄》中之名字為「成瀨憲夫」。
8. 《第一回臺陽美術協會展覽會目錄》中之名字與地點為「賴金樑（臺中）」。

觀臺陽展　希望發揮臺灣的特色（節錄）

文／野村幸一

▲陳澄波

　　陳氏的畫，有學院派（ècole）的氣味。為了描寫紮實，卻讓畫面僵化了就不好，會讓人以為是看板畫。太過強調和諧感（harmony）。細節（detail）方面，點景人物極佳，應是臺灣第一人。〔西湖春色〕的確是在帝展看過的作品，這幅畫非常細膩（Délicat），整個畫面處理都很好。（翻譯／李淑珠）

　　　　　　　　　　　　　　　　　　　—原載《臺灣日日新報》日刊6版，1935.5.7，臺北：臺灣日日新報社

訪臺陽展　⋯⋯完（節錄）

文／SFT生

　　陳澄波氏（會員）的畫有澀味，看事物的觀點有童心之處，畫作令人玩味。不妨把格局（scale）再放大些，避免構圖散漫。〔街頭〕這幅畫最有意思，讓人想起盧梭（Henri Rousseau）的畫。（翻譯／李淑珠）

　　　　　　　　　　　　　　　　　　　　　　　　　　　　　—出處不詳，1935.5.8

臺陽美術展　到十二日為止

　　臺陽美術協會的第一回展，作品在春之臺展也可見到，尤其因為是首次的公開展覽，會員都非常振奮、勁頭十足，因而交出了令人意想不到的亮眼成績。會場中也陳列去年秋天入選帝展的陳澄波氏的〔西湖春色〕和李石樵氏的〔在畫室〕等作品，立石、廖、李、楊、陳、顏等諸會員也盡情發揮所長，另外，新進畫家的吉田吉、陳德旺等諸君得到發掘，畫作也感覺不錯。只是畫展碰巧遇到震災，這點令人同情。展期到十二日為止，會場在教育會館。（翻譯／李淑珠）

　　　　　　　　　　　　　　　　　　　—原載《臺灣日日新報》日刊7版，1935.5.9，臺北：臺灣日日新報社

臺陽美術協會　開展覽會　假教育會館

　　臺陽美術協會，由陳澄波、陳清汾、李梅樹、李石樵、廖繼春、顏水龍、楊佐三郎、立石鐵臣諸本島青年畫家組織。去四日起，至來十二日，在臺北市，龍口町教育會館，開第一回展覽會。第一室，鄭世潘（璠）氏，〔ツヽジ咲クカド〕[1]。劉新錄（祿）氏，〔金魚〕。吉田吉氏，〔船〕、〔山〕、〔濱人〕、〔六甲山〕、〔船〕。富田菊子氏，〔蓉園一隅〕、〔ザボントイロイロ〕[2]。立石鐵臣氏，〔舊城〕、〔竹筏之濱〕、〔孔子廟〕、〔春〕、〔落日〕、〔萬華〕、〔赤壁〕、〔裸女喜遊〕、〔河岸〕。簡綽然氏，〔靜物〕。宮田金彌氏，〔二人〕。熊谷保銳氏，〔初夏之道〕。廖繼春氏，〔少女〕。吉見利秀氏，〔荷蘭屋敷〕。李梅樹氏，〔水牛〕、〔蕃鴨〕、〔編物〕、〔古亭〕、〔坐裸婦〕。張萬傳氏，〔南華風景〕、〔臺南古城〕。洪水塗氏，〔風景〕。松下康氏，〔春霞〕。陳澄波氏，〔綠蔭〕、〔夏日〕、〔芍藥〕、〔タソガレ〕[3]、〔街頭〕、〔西湖春色〕、〔新高殘雪〕。山田東洋氏，〔靜物一〕、〔同二〕、〔風景〕。椿阪正信氏，〔茶水之夕〕。林榮杰氏，〔公園〕、〔凭椅之女〕。鄭安氏，〔避難民〕。三池高正氏，〔風景〕。陳永傑氏，〔板橋風景〕。許奇高氏，〔古廟〕。林煉氏，〔起重機之風景〕。水野忠氏，〔風景〕。後藤登美子氏，〔花〕。第二室，陳春德氏〔殘雪〕外四十四點云。

<div align="right">—原載《臺灣日日新報》夕刊4版，1935.5.9，臺北：臺灣日日新報社</div>

1. 中譯為「杜鵑花盛開的角落」。
2. 中譯為「文旦及各種物品」。
3. 中譯為「黃昏」。

近來的臺灣畫壇（節錄）

文／漸陸生

　　臺陽美術協會於本月四日起假教育會館舉辦，這是該協會成立後的第一次展覽，會員都非常認真，除了一、兩件作品之外，其他都是佳作或傑作。

　　△陳澄波氏的〔西湖春色〕乃帝展出品作，果然令人眼睛為之一亮。就陳氏的程度來說，也有幾幅畫的表現並不佳，不過〔綠蔭〕是比較實在的作品。（翻譯／李淑珠）

<div align="right">—出處不詳，約1935.5</div>

新式繪畫的觀賞與批評（節錄）

文／陳清汾

　　前幾日的臺陽展中的陳澄波的創作，可作為這種新寫實主義之舉例。李梅樹、楊佐三郎、顏水龍、李石樵等等，大多屬於此類。陳澄波的寫實是描寫自然的現象、生活等題材、李梅樹的是描寫自然的形態、楊君的則是描寫情趣等等，像這樣，因為是透過畫家各自的個性，所以能以不同的畫風來構築造型美。

　　同會的會員立石鐵臣，則與這些畫家的風格相異，是新表現派。這種畫風，與其說是因感受到自然的魅力而誘發出美，不如說是以強烈的主觀，建構出線條的理性、色彩的感情等等，藉由對比手法，向觀者傾訴。即使是描寫太陽，那也不是自然的太陽，而是作者心中的太陽。自然中所不存在的強口，為了作者的創作表現，也是不可或缺的。獨立[1]的諸氏之中，屬於這類畫風的畫家非常多，梵谷（van Gogh）等人便是這種風格的最傑出者。這些都是深具人性的表現。東洋畫方面亦可列舉出此類畫風的例子。（翻譯／李淑珠）

　　　　　　　　　　　　　　—原載《臺灣日日新報》夕刊3版，1935.5.21，臺北：臺灣日日新報社

1. 此指「獨立美術協會」。

訂婚啟事*

　　舍弟耀棋、次女淑謹承馮逸殊、余西疇兩位先生介紹，謹定於民國廿四年五月廿六日在南通舉行訂婚，恐外界不明事實，特此登報奉告

　　　　　　　　　　　　　　　　　　　　　　　　　　　　陳澄波　曾國聰謹啟

　　　　　　　　　　　　　　—原載《南通》第1版，1935.5.26，江蘇：南通縣圖書館

美術之秋　畫室巡禮（十三）
以藝術手法表現　阿里山的神秘
陳澄波氏（嘉義）*

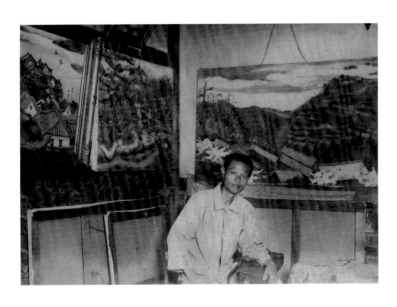

一向以雖使用西洋材料，但作品的著眼點及取材怎麼樣都非得是東洋風，非得表現東洋氣氛不可為主張的陳氏，今年照理說應為臺展審查員，卻因種種關係結果無法入圍。然而他的實力不僅十足，且為熱誠的作家，帝展也接連入選四次，其在本島畫壇上所佔的重要地位，在此自然毋庸贅言。聽說陳氏今年已準備好大作三件參加臺展，而到他的畫室一瞧，除了這次預定送件的精心力作〔阿里山之春〕（六十號）及同樣預定送件的〔淡江〕

（二十號）、〔逸園〕（三十號）之外，〔淡水達觀樓〕、〔淡水海水浴場〕等作品也一起擁擠地排列著。其中屬最佳之作的〔阿里山之春〕的製作動機，據說是應嘉義人士之請，將國立公園候補之一而備受讚賞的阿里山的幽玄及其神秘，借藝術的表現來加以發表的。陳氏的談話如左。[1]

　　我的畫室與其說是在室內，不如說是在無邊無際的大自然中。也就是說創作應全在現場完成，在家裡只是偶而將不滿意的地方添加幾筆修改罷了，因此幾乎不覺得需要畫室。在畫這張〔阿里山之春〕時，認為應將高山地帶的氣氛予以充分表現，於是特別選擇了塔山附近一帶為畫題。這張畫的草稿剛打好時，碰巧嘉義市長川添氏與營林所長的一行人路過，批評我的畫說：「雖然還是個草稿，但已能充分掌握阿里山的氣氛了」。上完色後，我便拿去請當地的造林主任幫我畫中的樹木年齡做專門的鑑定。等該主任告訴我說有六百年以上之後，我才好不容易鬆下一口氣，心中暗喜來阿里山沒有白費。〔逸園〕乃取自嘉義的醫師張錦燦氏的庭園的一部分，是一幅模仿中國傳統畫風來表現東洋情趣的南宗繪。到去年為止，我的畫風乃立足於，做為東洋人中的東洋人，畫也應充分發揮出東洋氣氛之深切體認上。今年亦準備對此做更深入的探討。這也許是東洋人的個性使然吧！【照片乃〔阿里山之春〕（右）〔逸園〕（中）〔淡江〕（左）及陳氏】（翻譯／李淑珠）

—原載《臺灣新民報》1935年秋，臺北：株式會社臺灣新民報社

1. 原文為直式，由右至左排列。

臺展之如是我觀
推薦四名皆本島人
鄉土藝術又進一籌（節錄）

　　本年臺灣美術展，恰逢博覽會開期中，內地觀光客蝟集，期間特為延至二十日間，而審查員一部，擢新人物，以期臺展不落舊套。東西洋畫，大加嚴選，曩年屢次入選之作家，至此名落孫山外者實繁有徒，幣原委員長所謂質之向上，可謂名稱其實矣。

　　來二十六日起，欲將一般公開，先是二十四日過午預邀在北操觚者先見，階上階下，壁間燦然，見者異口同音，皆稱本年選取之嚴，入選畫確有一顧之價值，宛然有小帝展之觀也。臺灣畫壇，本島人獨擅勝場，允推鄉土藝術，如東洋畫之三次特選，蒙推薦之榮者，初則臺北呂鐵州、郭雪湖兩氏，繼則嘉義林玉山氏，西洋畫之被推薦者，厥惟嘉義陳君澄波一人，四人皆本島人，而內地人尚無一人，可謂榮矣。而四人中臺北、嘉義各占半數，兩地畫界之進步從可類推。而後輩青年，受其薰陶而入選者亦不少。被推薦有效期間五年，此五年中，出品畫皆無鑑查，故無再入特選之事。惟受臺展賞金百圓之臺展最高賞則與一般出品人同其權利也。西洋畫楊佐三郎、李石樵二氏，雖曾列特選三回，而未受推薦者，因其年華尚少，委員會固欲期其大成於將來也。

—原載《臺灣日日新報》日刊8版，1935.10.25，臺北：臺灣日日新報社

臺展之如是我觀
島人又被推薦兩名
推薦七名占至六名

　　昨報臺展特選三回者，得被推薦，凡五年間，得無鑑查，與他入選畫陳列，若一回特選者，則其翌年無鑑查而已。現在被推薦者，東洋畫郭雪湖、呂鐵州、林玉山三氏。本年村上無羅又得第三回之特選，列入推薦。

　　西洋畫從來推薦僅陳澄波氏一人，此回李石樵、楊佐三郎二氏亦與其列，於是東洋畫、西洋畫，本島人推薦各三，而內地人則僅東洋畫之村上氏而已。

西洋畫之一瞥

　　李石樵氏之〔閨房〕、楊佐三郎氏之〔母子〕及〔盛夏淡水〕[1]皆佳，確有推薦價值。陳澄波氏之〔淡江風景〕、〔阿里山春景〕[2]，二畫筆力，局外人則知其老手，同人若非置籍於中國美術學校教員，則早與廖繼春、陳氏進二氏同為審查員矣。會友廖繼春氏之〔窗際〕、審查員鹽月善吉氏之〔黑潮〕，用筆著色，皆有非凡處。劉君啟祥，柳營人，出身內地文化學院，藉在二科展，囊年曾載筆法京巴里，研究繪事，前月歸臺，按來年開個展，茲繪〔曲肱女〕[3]入選。陳清汾氏之〔林本源庭園〕，乃琳瑯大物。梅原審查員之〔櫻島〕、藤島審查員之〔波濤〕，俱係小品，玲瓏可愛。楊啟東、吳淺堂氏，前者〔秋近〕[4]，後者〔風景〕，清妍可喜。李梅樹之〔憩女〕[5]、立石鐵臣氏之〔赤光〕，二者俱入特選，又得臺展賞。陳德旺氏之〔裸女仰臥〕，得朝日賞。洪水塗之〔淡水風景〕獲臺日賞，臺展既有定評，茲不再贅也。

<div align="right">—原載《臺灣日日新報》日刊12版，1935.10.26，臺北：臺灣日日新報社</div>

1. 財團法人學租財團編《第九回臺灣美術展覽會圖錄》（臺北：財團法人學租財團，1935.11.5）中之畫題為「母と子」和「盛夏の淡水」。
2. 財團法人學租財團編《第九回臺灣美術展覽會圖錄》中之畫題為「春の阿里山」，現名為「阿里山之春」。
3. 財團法人學租財團編《第九回臺灣美術展覽會圖錄》中之畫題為「ひぢつく女」。
4. 財團法人學租財團編《第九回臺灣美術展覽會圖錄》中之畫題為「秋近し」。
5. 財團法人學租財團編《第九回臺灣美術展覽會圖錄》中之畫題為「憩ふ女」。

東洋畫家所見西洋畫的印象（節錄）

文／宮田彌太朗

陳清（澄）波〔阿里山之春〕，很黏膩的畫，是個特異的世界。（翻譯／李淑珠）

—原載《臺灣日日新報》日刊6版，1935.10.30，臺北：臺灣日日新報社

第九回臺展的洋畫觀後感
整體而言水準有提升（節錄）

文／岡山實

以推薦出品的陳澄波的兩件畫作品都很糟糕，如此看來，推薦這個制度也需要再檢討。希望提出的是認真用心的力作。（翻譯／李淑珠）

—原載《臺灣日日新報》日刊3版，1935.11.2，臺北：臺灣日日新報社

臺展鳥瞰評　可悲啊！連一張紅單都無（節錄）

◇…廖繼春的〔窗際〕、陳澄波的〔阿里山之春〕、楊佐三郎的〔母與子〕、顏水龍的〔汐汲〕[1]等作品，令人深感有再進步的空間。每件作品的畫面都顯露出不少呆滯、鬆懈之處。（翻譯／李淑珠）

—原載《臺灣經世新報》第3版，1935.11.3，臺北：臺灣經世新報社

1. 財團法人學租財團編《第九回臺灣美術展覽會圖錄》（臺北：財團法人學租財團，1935.11.5）中之畫題為「汐波」。

今日是臺展最後一日　中川總督購畫一幅*

　　作為始政四十週年紀念的第九回臺展，以超高人氣和佳作齊聚展開序幕，而延長二十天的會期，也終於在今日十四日落幕。適逢臺灣博覽會的盛事，本年度的入場者也在十三日達到三萬五千人，和去年相比，顯示增加了一萬五千人左右，然而，作品賣約件數卻比去年東洋畫和西洋畫合計的二十八件，減少到只有三件。本年度作品與去年不同，全都是作家頗為自信之作，在有識人士之間也不乏好評之作。而十三日，中川健藏總督已決定購買陳澄波氏的油畫〔淡江風景〕一幅，而十四日是臺展的最後一天，賣約件數也一定會增加不少。另外，十四日當天預定自下午兩點開始，在審查委員與幹事的列席下，進行臺展賞、臺日賞、朝日賞的頒獎，之後進行幹事懇談會。（翻譯／李淑珠）

—原載《臺灣日日新報》日刊7版，1935.11.14，臺北：臺灣日日新報社

第九回臺展　以佳績落幕
入場人數破紀錄　三萬五千九百餘名

　　上個月二十六日以來，還在舉辦期間的第九回臺展，由於與臺灣博覽會會期重疊，連日有許多的參觀者蜂擁而至，二十天之內，總計三萬五千九百餘名參觀者入場，臺展就在如此佳績之下，於十四日落幕。出品畫之中，直到閉幕，被貼上已售出的紅色標籤的作品，西洋畫方面有洪水塗氏的〔淡水風景〕由臺北第二師範學校、立石鐵臣氏的〔赤光〕由臺北帝國大學、陳澄波氏的〔淡江風景〕由中川總督等收購；東洋畫方面有黃早早小姐的〔林投〕由基隆的顏窗吟氏、黃靜山的〔水牛〕由顏欽賢氏、呂鐵州氏的〔蘇鐵〕由王野社會課長、村山（上）無羅氏的〔旗尾山〕由旗山街役場，一一收購。另外，東洋畫和西洋畫兩邊目前尚在買賣交涉中的作品有二、三幅。（翻譯／李淑珠）

—原載《臺灣日日新報》日刊11版，1935.11.15，臺北：臺灣日日新報社

臺灣美術展餘聞
閉會時又多數賣出
今後專賴官廳援助

　　既報臺灣美術展覽會中，因值空前臺灣博開催，總督府社會課員忙箇不了，不能如曩年之為諸出品人斡旋賣約，致賣出少數，幸於閉會時關係官員，再盡一臂之力，因得再賣出數點。夫臺灣畫界，近年長足進步，新入選者逐年簇出，若青年□入選者，一旦入選，如登龍門，雖不得賣出，亦無甚影響。至於久年從事斯藝之推薦組或特選組，為此犧牲不尠，年中又無如□藝之有相當收入。而□一□，動費數百金，其畫非官民協力應援，為之購買，作鄉土藝術之獎勵不可。目下臺灣內臺人畫家，有艱於生計，而為斯藝懊惱者。本年賣出如左。[1]

▲旗山尾　村上無羅氏筆。三百圓。旗山庄役場購入。

▲赤光　立石鐵臣氏筆。三百圓。臺北帝大購入。

▲淡江風景　陳澄波氏筆。二百五十圓。中川總督購入。

▲戎克船　郭雪湖氏筆。一千圓。臺北市役所購入。欲懸於公會堂。

▲蘇鐵　呂鐵州氏筆。四百圓。王野社會課長。

▲水牛　黃靜山氏筆。百圓。基隆顏家購入。

▲アサヒカヅラ[2]　吉川靜（清）江氏筆。八十圓。同上購入。

▲雲海　木下靜崖（涯）氏筆。臺北州購入。

<div align="right">—原載《臺灣日日新報》日刊8版，1935.12.4，臺北：臺灣日日新報社</div>

1. 原文為直式，由右至左排列。
2. 中譯為「朝日葛」。

文聯主辦——綜合藝術座談會（節錄）

一九三六年二月八日於臺北朝日小會館

與會者（非按筆劃順序）：楊佐三郎（畫家）、陳運旺（音樂家）、林錦鴻（畫家）、葉榮鐘（文聯常委東亞新報主筆）、張星建（文聯常委）、陳澄波（畫家）、郭天留（文聯委員）、陳梅塢（高中生）、曹秋圃（書法家）、張維賢（戲劇研究家）、鄧雨賢（作曲家）、許炎亭（記者）、陳逸松（市會議員律師）

形式與內容之協調

張維賢：不管是音樂或戲劇，只流於形式上的討論是不夠的。真正要緊的是音樂的形式與內容都要能被大眾接受、符合大眾的生活，至少在大眾能自然而然地把這些藝術當成個人生活娛樂之前，都要儘力把音樂形式與內容做到為大眾所接納的程度。

陳澄波：我個人在音樂上完全是個門外漢，不過也有一點想法。我們可以從書中或報紙上得知音樂家是如何與大眾接觸、引導大眾親近音樂，他們的舉止、生活日常以及社會結構等等，看在我們這些人的眼裡饒富興味。舉個例子來說好了，當我們在哪兒的街上或巷弄裡頭看見了女人家抱著嬰兒唱著搖籃曲、哄他們睡覺，那擺動、那節奏，聽在我們美術家耳裡，總可以讓我們在自我的創作上得到極大共鳴與啟發。我曾經去過上海跟中華民國各地，但回到了臺灣後，耳中聽見的卻全是黑貓黑狗一類的歌。這麼講可能對唱盤界的人很失禮，可是這些流行歌曲對於民眾的影響會帶來非常不好的影響。以我們美術領域來說，現在雖已有臺展跟臺陽展等等活動，可是大眾的美術素質依然低落。去到一般人家家裡看看，有些牆上雖然可能掛著幅油畫或油漆畫什麼的，但那些一點藝術價值也沒有。我不是說那些畫廉價所以不好，而是其低俗得令人哀傷。就連戲劇方面，目前也是以一天到晚「哎唷喂呀——」的歌仔戲最流行，佔有絕對的勢力。再這樣下去，民眾的藝術修養永遠不可能提升。我想不但在美術上，音樂與戲劇上也要從民眾容易親近的地方著手，把民眾帶往更富藝術價值的領域去。這應是我們藝術家當前的目標才對。（翻譯／蘇文淑）

—原載《臺灣文藝》第3卷第3號，頁45-53，1936.2.29，臺中：臺灣文藝聯盟

檳城嚶嚶藝展會　二日晨舉行開幕
內外各埠參加者計有四十餘人
作品數百件琳瑯滿目美不勝收
請黃領事夫婦蒞場主持開幕禮

本報駐檳特約通信南郭（四月二日）

　　籌備不少時間，耗費多人心力的檳城嚶嚶藝展會，已於今晨十時，在蓮花河街麗澤第五分校，舉行開幕典禮了，該次的藝展，有馬來亞各地，及中國、日本等處的藝界人士報名參加，約有四十多人，作品有繪畫、攝影、彫刻、書法等，計有三百件左右，這真是集藝術品於一堂，琳瑯滿目，美不勝收，該次的藝展，可說是提倡文化的一種表現，所以現在記者，要把開幕及作品的陳列情形，加以一番的紀述。

開幕之情形

　　今天是嚶嚶藝展第一天，大會曾請黃領事夫婦，於今晨十時，蒞場主持開幕典禮，以示隆重，會場門口以白布紅墨書「棧（第）一屆嚶嚶藝展大會」的字樣，門前又書參觀時間：由本日起至四日止，每天由上午十時至下午六時，（夜間無舉行）前廳安置塑像作品（楊曼生、李清庸二人的作品）左右兩旁懸掛彫刻、工藝美術、及油畫作品，再進中落及兩旁，掛著油畫、水彩畫、書法等作品，還有一部份（分）的書法（小楷）則安放於棹上，樓上各課堂，掛著攝影作品，攝影作品最多的，是吳中和君，他的作品，有的是在祖國攝的，有的是在馬來亞攝的。至於繪畫方面，作品最多的應當是李清庸與楊曼生二君。請黃領事夫婦行揭幕禮後，並有拍照，以留紀念，當日到處參觀的僑界，絡繹不絕，為數殊多。

作品一覽表

　　PH油畫一件，王有才攝影七件，白凱洲油畫二件，余天漢攝影四件，李碩卿國畫一件，李清庸油畫十九件、粉畫五件，邱尚油畫八件，林振凱國畫三件，周墨林油畫一件，吳仁文水彩一件，吳中和攝影廿四件，柯寬心水彩三件，紀有泉油畫一件，梁幻菲油畫四件、水彩六件，張口萍油畫六件、水彩一件，陳澄波水彩一件，陳成安水彩二件、攝影十二件，梁達才攝影七件、黃花油畫一件，郭若萍水彩三件、素描一件，楊曼生油畫二十件、水彩十五件、攝影十二件，管容德國畫一件，鄭沛恩攝影十二件，潘雅山國畫二件，戴惠吉水彩十件，戴夫人水彩四件，盧衡油畫二件，高振聲油畫三件，賴文基油畫一件、木刻二件，張汝器油畫二件，陳宗瑞油畫三件，林道盦油畫二件，莊有釗水彩二件，戴隱木刻四件，李清庸彫刻三件，楊曼生彫刻三件，陳錫福工藝美術三件，汪起予書法四幅，李陋齋書法五件，吳邁書法二幅，茅澤山書法二幅，陳柏襄書法五幅，管震民書法四幅、印譜二幅、金石摹拓立軸四幅、篆書楹聯一幅，管容德書法二幅，潘雅聲書法一幅，此外尚有陳洵、黃節、康有為、曾仲鳴、梁漱溟、梁啟超等的書法，係書贈黃延凱領事者，亦在此處展覽。

以往之展會

　　檳城華人的以往藝術展覽會，個人的計有四次，聯合的連這一回計有兩次，而本回的藝展，參加的人數、範圍也最廣大，但上述的展覽會，是限於華人的，記者可把牠（它）分述如下：民國十四年，黃森榮個人美術展覽會，地點在火車頭路精武體育會（沒有籌款）；民國十六年李仲乾在平章會館書畫展覽會（是籌款建設什麼學院）；民國廿年二月間，由楊曼生、陳成安、鍾白朮、葉應靖、黃花、陳蘭等，聯合檳怡兩坡，在平章會館開美術展覽會，籌款賑濟魯難，經費由彼等自備；民國廿一年十二月間，李清庸個人美術展覽會，地點在打石街檳城閱書報社內，也無籌款；民國廿三年六月廿二日，陳天嘯在平章會館開書畫展覽會，籌款做什麼用，記者已忘記了。本次嚶嚶藝展會，是在提倡文化，一切經費，是由籌委會自行負責籌措，嚶嚶藝展，明年或者再會舉行第二次的展覽會云。

<div style="text-align: right">—原載《南洋商報》第10版，1936.4.6</div>

臺陽美術展

　　以代表臺灣美術界的本島中堅作家陳清汾、顏水龍、陳澄波、楊佐三郎、李石樵、李梅樹、廖繼春等七人為幹事，並以去年度在臺展榮獲朝日賞的陳德旺氏為會友的臺陽美術協會，擬於二十三日截止作品的搬入，並於二十六日起在臺北教育會館舉辦為期五天的第二回臺陽美術展。由於去年第一回展搬入了一五〇件以上的作品，頗受好評，因此今年除了會員和會友共同出品力作之外，一般公募作品也希望能有比上一次更好的成績。（翻譯／李淑珠）

<div style="text-align: right">—原載《大阪朝日新聞（臺灣版）》第5版，1936.4.18，大阪：朝日新聞社</div>

臺陽展的審查　搬入作品有二百五十件
傍晚公布入選名單

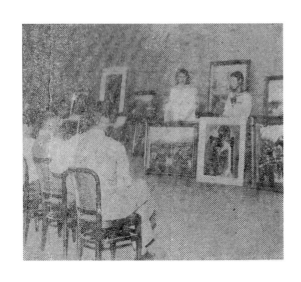

　　臺陽美術協會第二回展即將於二十六日開始在教育會館舉辦，搬入作品約有二百五十件，二十四日早上開始，由從南部趕來的陳澄波氏、廖繼春氏以及住在北部的陳清份（汾）、李梅樹、楊佐三郎、李石樵諸氏進行審查，今年成績相當不錯，所以入選名單預定會在今天傍晚公布。【照片為審查狀況】（翻譯／李淑珠）

　　　　　　　　　—原載《臺灣新民報》1936.4.25，
　　　　　　　　　　　臺北：株式會社臺灣新民報社

臺陽展開跑　因撤回問題大受歡迎

　　第二回臺陽展，因出品畫的撤回問題，造成相當的轟動（sensation）而博得人氣。二十六日開放民眾參觀的首日，雖然是下雨天，仍有不少的入場者。出品畫一百〇六件之中，尤其是會員的大型作品受到好評，楊佐三郎、陳清汾、陳澄波、李石樵、李梅樹氏等人的作品，在會場內是人氣的中心，故對於今年秋天臺展十週年紀念展的盛大，大家早已議論紛紛。另外，該展決定了會友及獎項如下：【照片乃首日的會場】

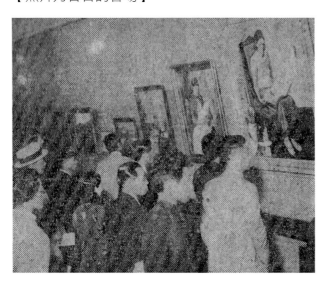

▲會友　蘇秋東、林克恭
▲臺陽賞　許聲基、水落克兒（翻譯／李淑珠）

　　　　　　　—原載《臺灣日日新報》日刊11版，1936.4.27，
　　　　　　　　　　　　　臺北：臺灣日日新報社

觀臺陽展
……期待更多的研究（節錄）

文／足立源一郎

　　陳澄波君，描寫方式過於單一，同樣的筆觸重複太明顯。〔淡水風景〕有東洋畫之趣，相對於紅色的研究，綠色陷於單調，這點需要再多加思考。〔芝山巖〕[1]是個不錯的小品。（翻譯／李淑珠）

—原載《臺灣日日新報》日刊4版，1936.4.28，臺北：臺灣日日新報社

1.《第二回臺陽美術協會展覽會目錄》（1936.4.26-5.3）中之畫題為「芝山岩」。

臺陽畫展
開于教育會館
觀眾好評

　　第二回臺陽展，自二十六日至五月三日，開于教育會館，出品畫百六點中，楊佐三郎、陳清汾、陳澄波、李石樵、李梅樹諸氏大作，最博好評。初日雖降雨，入場者甚多。又該展之會友及賞，決定如左[1]。一、會友蘇秋東、林克恭。二、臺陽賞許聲基、水落克兒。

—原載《臺灣日日新報》夕刊4版，1936.4.28，臺北：臺灣日日新報社

1. 原文為直式，由右至左排列。

臺灣書道展
授賞發表
長官賞二名

　　臺灣書道協會主催第一回書道展覽會，去十九日起開於教育時（會）館，經二十二日發表授賞者，最終日二十三日，由少年部最高授賞者，順次席上揮毫，極呈盛況。本年少年部入選者中，有如嘉義西洋畫家陳澄波氏令愛紫薇（十七）、碧女（十二）、令郎重光（十歲），三名俱以楷書入選。受賞者一般部總務長官賞遠山蒼海，協會會頭賞相澤草山，副會頭賞山下東海，文教局長賞許禮培，臺北州知事賞清水宏堂，臺日賞千代田次郎，臺灣新聞社賞鈴木君碩，臺南新報社賞郭介甫，新民報社賞宮崎隆春，協會賞中村東山、西川玉蘭、菅沼香風，褒狀五十名。假名部會頭賞田中金鋒，副會頭賞口澤正俊，文教局長賞平賀帆山，知事賞林神岳，協會賞飯山旭洞，褒狀七名。少年部長官賞板倉富美彌，會頭賞加藤泰子，副會頭賞奈倉劍二，局長賞加藤春子，知事賞田川園子，臺日賞新間忠坊，中報賞加藤公兵，南報賞牛宮城澄子，新民報賞加倉井須磨子，協會賞加藤利雄、高橋房江、林富子，賞狀五十二名。篆刻部副會頭賞尾口敬城，局長賞前島口堂，協會賞戴比南，知事賞莊提生，褒狀三名。

<div align="right">—原載《臺灣日日新報》夕刊4版，1936.9.24，臺北：臺灣日日新報社</div>

無標題*

　　△臺灣美術展覽會為資本島的關係作家切磋之機會，並為普及一般之藝術趣味起見，於昭和二年組織以來已閱九星霜，而且年年俱有長足之進步，洵可喜之現象。本年適屆第十回，擬於十月二十一日起在臺北教育會館開催云。

　　△惟試觀展覽會之審查委員概係內地人，尚無本島人，此或因本島人之藝術家尚少所致，若以藝術之本質而論，應無內臺之分也，然顧過去有廖繼春、陳氏進、陳澄波諸氏在帝展屢入特選，在畫壇亦頗負盛名者，若採用之，為獎勵本島人對於藝術界之進出，亦屬有意義之舉也。

<div align="right">—出處不詳，約1936.9</div>

臺展搬入第一天
東洋畫三十一件　西洋畫二百五十五件*

　　點綴臺灣畫壇秋天的臺展，作品搬入日第一天，亦即十四日早上九點開始在臺北市龍口町教育會館進行，九點前便已有人陸續抵達會場，到了下午六點，第一天的搬入件數為東洋畫三十一件、西洋畫二百五十五件，共計二百八十六件的好成績，其中東洋畫方面，辦理搬入的有呂鐵州、郭雪湖、林玉山等三人的無監（鑑）查出品；西洋畫方面，辦理搬入的則有立石鐵臣、李石樵、顏水龍、廖繼春、楊佐三郎、陳澄坡（波）等六人的無監（鑑）查出品。（翻譯／李淑珠）

―出處不詳，約1936.10.15

人事（節錄）

　　嘉義西洋畫家陳澄波氏，欲觀東京新文展，訂來二十一日附輪內渡。

―原載《臺灣日日新報》夕刊4版，1936.10.20，臺北：臺灣日日新報社

臺展十年間推薦者　東西洋畫各有四名

　　臺展既歷十回，東洋畫之特選，第一回僅一名，二、四、五各回皆二名，三、六、八、九各回皆三名，第七回及今回，各多至五名，就中三回以上列於特選者，得受推薦，荷此榮譽者為呂鐵州、郭雪湖、林玉山、村上無羅諸氏。西洋畫特選組，初回及今回各兩名，二、四、五回各一名，三、七兩回各六名，六回四名，八回五名，九回三名，被推薦者即陳澄波、李石樵、楊佐三郎及本年陳清汾氏。於是東西洋畫各四名，東洋畫受推薦口早，西洋畫居後，又以地理的言之，勿論臺北人物占多，其次即嘉義。蓋嘉義東洋畫特選組，已有林玉山、盧雲友、黃水文、張秋禾四氏，西洋畫有陳澄波氏云。

―原載《臺灣日日新報》日刊12版，1936.10.22，臺北：臺灣日日新報社

195

臺展十年　連續入選者　表彰遲延

　　第十回臺灣美術展，二十一日午後已開會，而特選臺展賞、朝日賞、臺日賞推薦，已於招待操舺者觀覽日之二十日發表矣。不使畫家望眼欲穿，誠快事也。十年來連續入選之人厥數有十，東洋畫即郭雪湖、林玉山、村上無羅、宮田彌太郎、陳氏進，西洋畫即陳澄波、李石樵、李梅樹、木村義子、竹內軍平諸氏。當局已決定表彰之，惟文教局長、社會課長等俱異動，故致遷延，期日猶未定也云。

<div align="right">—原載《臺灣日日新報》夕刊4版，1936.10.22，臺北：臺灣日日新報社</div>

臺展街漫步　C（節錄）

文／蒲田生

　　陳澄波的兩件作品當中，首推〔岡〕。姑且不論好壞，擁有自己的風格，足以令人欣慰。但也是時候該設法改變了，不要總是千篇一律！

　　不過今年比去年好很多，只是有將所有事物排列成小道具之癖，故有散漫之虞。到處矗立電線桿的描寫，品味極差。（翻譯／李淑珠）

<div align="right">—原載《大阪朝日新聞（臺灣版）》第5版，1936.10.25，大阪：朝日新聞大阪本社</div>

美術之秋　臺展觀後感（節錄）

岡　（陳澄波）

　　與〔曲徑〕一樣，發揮出獨特的個人風格。這個作者的特色，在於其不靈巧的稚拙之內，有一種深刻的滋味。不過，就重點描寫的卓越程度而言，〔曲經（徑）〕遠遠領先在前，格調不凡。（翻譯／李淑珠）

<div align="right">—原載《臺灣經世新報》第4版，1936.10.25，臺北：臺灣r經世新報社</div>

臺展漫步
西洋畫觀後感*

文／宮武辰夫

即便攜手，在生活習慣上卻有著巨大差距（gap）的內地人和本島人，闖進這個所謂的臺展，在這個舞臺上彼此對視，從那裡，筆者領悟到某種意味深長的指引。亦即，只一瞥，兩者的民族性，便以無比清楚的赤裸之姿，在藝術之上呈現出巨大差別的痛切感受。不同於用頭腦畫畫的內地人，只用雙手作畫的本島人的空腦袋。轉而言之，與滯塞不前的內地人畫風相比，宛如外交般玩弄各種技巧的本島人；相對於質樸內斂的內地人，這邊又是好大喜功的本島人……等等。在此，可以窺見兩個相異但有趣的真實面貌。在現實生活中相處的話，往往會看錯對方的性格，但透過作品表現出來的作者的品性，則絕對錯不了。鏡子反映身影、畫作反映內心。以下就來列舉一些佳作。

女（鹽月善吉） 一走到鹽月氏作品面前，腦裡就浮現出盧奧（Rouault）的畫。世界的寵兒盧奧，從其畫室（atelier）不斷傳出沙沙作響的聲音。他在畫布上面塗抹顏料，卻又把它刮掉。再塗抹，再刮掉。如此苦修的痕跡，雖然犧牲了輕快感，深厚的量感卻立體地、牢牢地覆蓋在畫布表面。從鹽月氏的工作，也可以看到其如同盧奧畫刀（painting knife）的沙沙聲一樣，深刻的努力痕跡。以客體的形態與彩色作為描繪對象，再融入幾近幻影的強烈主觀，所誕生的鹽月氏的作品……企圖將超主觀、總合的事物，以抽象的象徵將之再現的鹽月氏的努力……而且，從其背後，還可以聽見溫柔的詩句以及令人感動的鹽月氏的人道主義（humanism）的聲音。無論是哪件作品，鹽月氏都是進步型（progressive form）。永久的進行。那是毫不逃避、眾矢之的的先鋒的風采，燦爛地在展場中發光發亮。

海邊之家（立石鐵臣） 一點也不耍技巧、有韻味的作風……還有，再度檢視平時容易忽略的大自然的角落，以類似童心的態度，享受著對太陽的驚奇和喜悅。然而，因為過度分解陽光和物體，以至於看不見奏效的努力到處都是，實在很遺憾。

紅衣（田中節子） 傳聞作者在畫室的小角落，發現了這幅尚未裝框的作品，說道：「想再更進一步地修改看看……」。傳聞如果屬實，這幅作品恐怕具有數倍的親和力。雖然那樣滿是優點，但在會場上卻顯得無足輕重。絲毫不停滯、純樸但強調處（accent）不足，在此點出這幾點，希望作者能多加努力。不過，這是幅未來可期的佳作。

海風（湯川臺平） 宛如被溫濕的面紗（veil）包覆著的色調以及作者對大自然敬虔的態度，關閉了評論此畫好壞的空間。不過，想提醒作者的是，裝飾性的（decorative）部分和受大自然引發的寫實部分，效果彼此已然抵銷的損失。

展望風景（森島包光） 與大自然密切搭檔的穩健作風，黑色和白色的巧妙對比，這正是非內地人就處理不來的地方。但，或許是為了彌補前景散漫的空間（space），那裏出現了沒有必然性的線，非常礙眼。

臺南孔子廟（廖繼春） 的確是這個作者的畫，但廖氏也有例如今年出品文展、畫題為〔窗邊〕、以素雅的色調自成一格的作品，若將之與〔孔子廟〕相比，彷彿出自他人之手一般，文展作品

較佳。〔孔子廟〕就像是在畫板（drawing board）上練習就好的作品，實在沒必要專程曝露其破綻。不過，再次聲明，文展作品的卓越而出色的表現，在筆者眼中留下了深刻的印象。

風景（新見棋一郎）　利用幻想式聯想，將畫面變成超自然扭曲的聰明作品。諸如此類的表現，必須出自作者真實的血和肉，就這一點，路途還很遙遠。

展望（蘇秋東）　就本島人的感覺而言，這是幅難得的作品。色彩和塊面的配置與交錯，十分有趣，但希望作者能更進一步將大自然予以變形或扭曲，同時展現魄力，以主觀來安置客體。目前看來，還是在半路上迷航的狀態。

婦人像（林荷華）　可以預測林氏未來將不斷成長的作品。誠懇、不玩弄技巧之處，令人感到欣慰。

真珠的首飾（李石樵）　對於巧妙消化客體的作者的才能，感覺到一種卓見，但也在色彩方面，感受到本島人具有的某種令人不舒服的共通性。掙脫這樣的色彩癖好，才有機會賦予這個民族更好的發展空間（space），同時得以降低藝術的血壓。

曲徑（陳澄波）　説起創作，有利用表現上必然產生的技巧（technic），或是利用來自於某既成觀念、多半具有賣弄性質所產生的技巧（technic）等兩種處理大自然的態度，這位作者正是屬於後者，當然，作者在某種程度上進行了大自然的變形或扭曲，但有墮入賣弄技巧的傾向。整體來説，本島人的畫大多有畫過頭的毛病，希望能保留一些餘韻或餘情。兩幅出品作品中，很高興〔曲徑〕這幅還留有素樣的感覺。

慈幃（洪瑞麟）　雖然局部有各種破綻，但卻是在構圖（composition）上無絲毫不合理，在色調上也無令人感到不舒服的佳作，而且隱約散發著詩情。

打瞌睡之女（李梅樹）　韻味十足的作品，但如果這位作者不圖脱胎換骨、表現內在的話，就擺脱不了只是一味追逐技巧的形式主義（mannerism）。另外，素描（dessin）並非拼命依樣畫葫蘆，真正的素描，在於捕捉物體的感覺，而非其外形。不過，這幅仍是穩健扎實的好作品。

樹下（御園生暢哉）　看起來像唐畫[1]感覺的作品，完全是在御園生氏的專長下培育的充滿個性的畫作，臺灣房屋的牆壁所呈現的趣味，使得作者的詩情，栩栩如生。

以上僅舉出一部分少數的畫作而已，其他未得獎的畫作中也有不少具備良好素質和敏鋭靈感的佳作，令人欣慰。此外，這個臺展因為較少受到所謂的主義（ism）臭氣的感染，所以作者每個人的個性得以盡情綻放芳香，這也是值得高興的一件事。

然而，關於臺展機構的未來，在此針對所謂的「無鑑查」制度，提出可能留下莫大禍害的質疑。這對任何一個畫壇來説都是不合法的制度，在一個團體誕生當時，作為中堅分子善盡職責的一群畫家，因為無鑑查的這張銀紙而得以享受安逸、墮入形式主義（mannerism），而在此期間，鬥志高昂的年輕人作為現役畫家，埋頭勤奮創作，後起直追。而無鑑查大老們則沉溺於過去的工作勳章、停止

前進，將他們今日的創作，和無位無官的年輕畫家的如火焰般努力下的創作相比，年輕畫家將唾棄無鑑查這枚勳章。這將成為所有畫壇崩潰的因子以及分裂的動機。

功勞是靜止物而且無成長的可能性，畫家卻需要永久持續的成長、進行。今日的批判應只針對今日的創作，具過去時代性的創作，其成就不應冠諸於今日。然而，過去的創作若與今日的相比，而依然具有優秀性的話，誠然是今日的霸者。無鑑查作品若在今日也仍持續成長、冠於今日作品的話，便是大幸，但若停止或呈現退步卻仍想依賴勳章效果的話，就很堪慮。這次的臺展，無鑑查群之中也有許多畫家日益磨練、暇以待整地以現役身分繼續有前瞻性的創作，但也有一部分可悲的畫家懷抱著過去的勳章，貪圖安眠，這勢必將成為日後產生爭議（trouble）的原因。（翻譯／李淑珠）

—原載《臺灣日日新報》日刊4版，1936.10.29，臺北：臺灣日日新報社

1. 自奈良時代到平安時代，從中國或朝鮮半島等傳來的技法和樣式、或是模仿其技法和樣式，但在日本描繪的圖畫，稱之為「唐畫」或「唐繪」。

臺展十週年展觀後感（二）*

文／錦鴻生

東洋畫

▲陳慧坤氏的〔春恨的佳人〕顯示陳氏的技巧比以往更上一層，但屏風的花卉花紋希望收斂一點。

▲黃華州氏的〔蛇木〕的構圖和用色均佳，希望以後能夠努力表現個性。

▲黃水文氏的〔橡膠（gom）樹〕相當嚴密，但色調的變化不足。取材也是繪畫創作上的重要條件之一，若能取得更好的畫材，應該更有畫的價值。

▲故林華嵩氏的〔淡水風景〕[1]，不但構圖風趣，用色也很雅致。遠景的海的處理雖然稍嫌不足，但不僅技巧愈發精練，也非常勤奮，週日等假日時一定外出到郊外和植物園等地寫生，未來大有可為，不幸英年早逝，真是可惜！

▲黃氏早早小姐的〔絲瓜〕，可能是畫材的關係，不如去年的作品有迫力，可惜！

▲林玉山氏的〔朝〕是傑作！讓我們看到了這幾年來難得一見的卓越能力。不論是構圖、還是色彩、色調，都無懈可擊。所謂朝的氛圍也有表現出來，不愧是嘉義的大師，不，是臺灣畫壇的一方之雄。

▲郭雪湖氏的〔風濤〕，很雄偉的一張風景畫，海浪的描繪上似乎下了一番苦心，岩石和海波的力量恐不相上下，但據說東臺灣的一角確實如此。

▲陳氏進女士的〔樂譜〕，仍舊不失優美。

▲結城審查員的〔秋〕，非常精練的用筆，其簡單色彩的色調之中，感覺似乎隱藏有大自然所有的神秘。

▲村島審查員的〔軍雞〕，在臺灣以短時間畫好的畫，亦即即興之畫，雖非我們所期待看到的佳作，但村島氏的技巧高超之處和畫之趣味，已充分表現出來了。

▲田部蕉圃女士的〔慈光〕，顯示其境界更上一層。

▲林雪洲氏的〔秋〕，蓮葉若能賦予一些變化──色調和色彩的變化，畫會更好。

▲周氏紅綢小姐的〔少女〕，希望能這樣繼續加油，期待明年的佳作。

▲余有隣氏的〔蘋婆（ping-pong，學名Sterculia nobilis）〕，雖然有些單調，缺少餘潤，但每年都可看到進步的痕跡。

▲呂鐵州氏的〔村家〕是呂氏的第一幅風景畫，有點勉強。〔鸒〕這幅畫得較好。

▲野村泉月氏的〔秋之震音（tremolo）〕，畫得相當努力，可惜色彩的處理不夠。

▲林氏玉珠小姐雖然是初次入選，但畫技相當不錯。請以如此之精神，繼續努力。

▲秋山春水氏的作品是佳作，技巧不差，但可惜畫面未能取得統一。歡喜的內面描寫，遺憾的是，也未能表現出來。（翻譯／李淑珠）

—原載《臺灣新民報》約1936.10，臺北：株式會社臺灣新民報社

1. 財團法人學租財團編《第十回臺灣美術展覽會圖錄》（臺北：財團法人學租財團，1937.2.10）中之畫題為「淡水の濱」，中譯為「淡水海濱」。

臺展十週年展觀後感（三）*

文／錦鴻生

▲水落光博氏的〔蔬果與壺〕是一幅表現出柔和好色調的佳作。

▲陳澄波氏的〔岡〕，美麗的綠色、有趣的筆觸和歪歪扭扭的線條，這些形成了整個畫面的動態感，只可惜感覺太過熱鬧，相較之下〔曲徑〕這幅比較調和，賞心悅目。不過，前者比較有表現出陳氏的個性。

▲廖繼春氏的〔臺南孔子廟〕，企圖心佳，但有任意揮灑之處，覺得有點美中不足。

▲賴南甫氏的〔靠著椅子的女孩〕，畫得很好。但氣勢有些不夠，請加把勁！

▲楊佐三郎氏的〔黃昏的淡江〕有點單調，但〔凝視〕這幅擁有非常清爽美麗的色彩對比。畫面中央的婦人衣服尤其美麗。

▲陳德旺氏的〔青色洋裝〕，色彩和調子都沒有破綻，作者感覺似乎很敏銳。

▲高田畩氏的〔巴豆屬（Croton）〕，在美麗色彩的對比上有非常好的效果，但也有點過度處理的感覺。

▲鹽月審查員的〔虹霓〕，不覺得目標太過瞄準會場藝術了嗎？感覺也很敏銳，但其熱情的色彩與格調，有點降低了畫的品質，感覺較硬，還好有背景和蝴蝶等描寫予以緩和。彩虹的顏色非常美，但顏料堆積得很高。〔女〕這幅在臉頰附近的色彩也有些堆積，看來顏料的用量不少。鹽月氏最近在內容和形式上都有顯著的進步。

▲陳清份（汾）氏的〔牧童歸村〕，企圖心佳，畫面也有迫力，是很好的傾向。描繪動物時，對於該動物的習性應先進行某種程度的研究，這在畫面的構成上或意義上非常必要，不過，陳氏若能秉持與此作一樣的企圖心繼續創作，定能有所斬獲。（翻譯／李淑珠）

—原載《臺灣新民報》約1936.10，臺北：株式會社臺灣新民報社

臺展祝賀會
表彰多年作家役員

　　臺灣美術展第十回祝賀式，三日明治節佳辰，開於教育會館後庭。午後三時半鹿討視學官宣告開會，會長森岡長官式辭，次對十年入選之東洋畫陳氏進、林玉山、郭雪湖、村上英夫、宮原（田）彌太郎，西洋畫陳澄波、李梅樹、李石樵、鄉原藤一郎、廖繼春、木村義子諸氏，（李梅樹氏為總代受賞）及十年勤續役員幣原坦、尾崎秀真、加藤春城、蒲田丈夫、井手薰、大澤貞吉、木下源重郎、素木得一、鹽月善吉、鄉原藤一郎、加村政治諸氏，（尾崎秀真代表受賞）授與紀念品。受賞者總代答辭，次蒲田幹事。木下、鹽月兩審查員回顧口，乃開摸（模）擬店[1]，島田文教局長三唱萬歲。

<div align="right">—原載《臺灣日日新報》日刊8版，1936.11.4，臺北：臺灣日日新報社</div>

1.「模擬店」即「臨時的商品販售店」。

嘉義（節錄）

　　去四日午後六時嘉義市內有力者百餘名，在宜春樓為今回臺展入選之畫家祝賀榮譽，其該畫家為林玉山、朱芾亭、張秋和（禾）、盧雲友、林東令、徐青年（清蓮）、黃水文等七氏外有洋畫陳澄波氏云。

<div align="right">—原載《新高新報》第15版，1936.11.14，臺北：新高新報社</div>

無標題*

　　不單是嘉義市而是臺灣之光的西畫家陳澄波氏，前幾天不知何故，突然在嘉義市南郊的庄有地約一甲[1]的荒地從事開墾與贌耕（佃耕）的工作。每天利用作畫餘暇，親自拿著鋤頭，感受土地的芬芳。

　　對於純藝術家體質的陳氏而言，或許這是鍛鍊心身的最佳良策。他在景色絕佳的嘉義市南郊的山丘上，以夕陽為背景，揮動鋤頭的模樣，正是畫中之人，這樣的畫面，就已是一幅名畫。（翻譯／李淑珠）

<div align="right">—出處不詳，約1937.2</div>

臺陽美術展　對出品畫　公開鑑查

　　第三回臺陽美術展覽會，訂來四月二十九日，開于臺北市龍口町教育會館。該展自本回起，對搬入作品，公開鑑查。由會員陳澄波氏外八名連署，去二十日發表聲明書，顧（願）公開鑑查。照所發表聲明，為期鑑查公平，故鑑查當時招待新聞社、雜誌美術記者、美術關係者等立（蒞）會，自四月二十六日起審查。又此公開鑑查，在內地畫展，亦未見其例，為一般美術關係者所注視者云。

<div align="right">—原載《臺灣日日新報》日刊8版，1937.3.24，臺北：臺灣日日新報社</div>

臺陽展入選發表
新入選有十八件[1]

　　臺陽美術協會二十六日下午四點之後進行第三回展的入選發表，搬入總數二百二十四件，入選總件數為七十三件，其中新入選有十八件[2]。其中有遠從廈門的董倫求氏到全島各州的出品。入選者如左[3]：

○印為新入選		
鄭世璠	二件	新竹
○春野正美		臺北
宮田金彌		同
小宮山正元		同
水落光博	二件	高雄
○許錦林	二件	臺南
馮阿軒		臺南
劉新祿		嘉義
二ノ方一德	二件	臺北
莊煒臣	二件	新竹
西川武人	二件	臺北
○田島正友		羅東
高銘基		臺北
黃奕濱		同
浦崎末子		同
○周咏章		同
張氏珊珊		臺南
○戴文忠		同
青田瑞彬		臺北
○林富雄	二件	同
○董倫求		廈門
翁崑德		臺南
中田量太郎		臺北
簡綽然		桃園
許聲基	四件	臺北
笠井平藏		臺南
洪水塗	二件	臺北
陳春德	三件	同
松下康	二件	同
○福田貞子[4]		同
○翁焜輝		嘉義
○陳安貞		高雄
鄭安		臺中
田中博	二件	新竹
黃叔鄧	二件	臺中
曾福四郎	二件	臺南
江間常吉		臺北
○伊藤一炊		同
盧春元		同
白山公男		桃園
○林華焱		臺北
○越智浪右衛門	五件	同
林榮杰	二件	嘉義
○紀有泉		臺中
○乃村好澄		臺北
水野忠	二件	同
安西勘市	二件	嘉義
○太田力松		臺北
○杉浦順一		同

公開審查

　　臺陽展的公開審查於二十六日上午約十點開始，會員的楊佐三郎、李梅樹、李石樵、陳澄波、陳德旺、洪瑞麟等六人以非常謹慎的態度進行審查。【照片為審查現場】（翻譯／李淑珠）

—原載《臺灣新民報》1937.4.27，臺北：株式會社臺灣新民報社

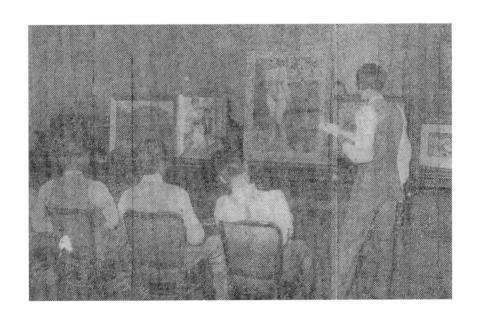

1. 原文所標記之新入選名單總計為17人／23件。
2. 同上註。
3. 原文為直式，由右至左排列。
4. 《第三回臺陽美術協會展覽會目錄》（1937.4.29-5.3）中之名字為「福田禎子」。

臺陽展漫步（節錄）

文／平野文平次

　　△陳澄波　真是個描寫全景（panorama）風景而樂此不疲的作家，不過〔野邊〕是個罕見的佳作，希望偶而可以看到這樣的創作。（翻譯／李淑珠）

——原載《臺灣日日新報》日刊6版，1937.5.3，臺北：臺灣日日新報社

皇軍慰問繪畫展　今日起開展

　　非常時期美術之秋——洋溢著本島畫壇人士赤誠的皇軍慰問臺灣作家繪畫展，將於九日至十一日在臺北市龍口町教育會館盛大舉辦，是東洋畫、西洋畫、水彩畫的綜合小品展，完全是小型臺展的感覺，作品也總計九十五件，不管哪一幅都是彩管報國的結晶作品。以臺展東洋畫審查員木下靜涯氏的作品為首，秋山春水、武部竹令、宮田彌太郎、藍蔭鼎、野村泉月、宮田金彌、簡綽然等諸氏的具有時局傾向的作品，尤其是會場的焦點，其他如丸山福太、陳澄波、陳清汾、李梅樹、楊佐三郎、陳英聲的作品，也有令人想像皇軍慰問使命的呈現。（翻譯／李淑珠）

——原載《臺灣日日新報》日刊7版，1937.10.9，臺北：臺灣日日新報社

皇軍慰問的繪畫展
森岡長官今日蒞臨

　　皇軍慰問臺灣作家繪畫展，九日上午九點起在臺北市龍口町教育會館隆重舉辦，鑒於目前局勢，非常受到歡迎，有相當多的入場者。十二點半，森岡長官也與三宅專屬一起蒞臨會場，也看到長崎高等副官等人露臉。又，已售出的作品，有李梅樹氏〔玫瑰〕、陳澄波氏〔劍潭山〕、木下靜涯氏〔淡水〕等等。

　　另外，臺展審查員鹽月桃甫氏以現金代替出品畫，作為皇軍慰問金捐給該展。（翻譯／李淑珠）

<div align="right">—原載《臺灣日日新報》夕刊2版，1937.10.10，臺北：臺灣日日新報社</div>

彩管報國
皇軍慰問畫展　　賣約與贈呈終了

　　臺陽美術協會、栴檀社、臺灣水彩畫會共同舉辦皇軍慰問展，至十一日為止的三天期間，在臺北市教育會館盛大開幕，陳英聲作〔奇萊主山〕、陳清汾作〔山野之秋〕、戴文忠作〔竹東街道〕的三件作品由小林總督收購，陳澄波作〔劍潭山〕和李梅樹作〔玫瑰〕的二件作品由森岡長官收購，其他合計有二十七件作品七百四十五圓的賣約成立，並已將此所得對分為二，作為慰問金分別贈與陸軍和海軍。此外，剩下的七十件作品，也以三十五件對分，贈送給陸海軍。（翻譯／李淑珠）

<div align="right">—原載《大阪朝日新聞（臺灣版）》第5版，1937.10.15，大阪：朝日新聞大阪本社</div>

臺陽展入選的發表

　　第四回臺陽展鑑查自二十五日起，二十六日也從上午九點開始，繼續由楊佐三郎、陳澄波、李梅樹、李石樵等諸會員進行慎重的鑑查，嚴選的結果，入選件數六十二件、入選者四十八名，其中新入選者十九名。其他還有特別遺作出品十一件、會員出品二十八件、會友出品十件。

　　以下是鑑查員的談話：

　　本年度迎接第四回展，品質方面也非常優秀，其中稱得上真正作品的，不論是就技巧還是表現而言，其實數量頗多，這一點感受深刻。總之，感謝我們作家彼此努力創作出作品，在事變的這種時局之下，也希望能讓這個畫展具有意義。

　　該展新入選作家名單如左[1]：

　　大濱孫可（臺北）、陳清福（臺北）、周賢謨（臺北）、佐久間越夫（新竹）、劉文祥（臺北）、謝裕仁（臺北）、張逢時（臺北）、王沼臺（新竹）、木下兵馬（臺北）、孫振業（新竹）、澤田稔（臺北）[2]、德丸不二男（臺北）、蒲地薰（臺北）、脇屋敷勳（新竹）、劉世英（臺北）、杜潤庭（臺北）、蔡錦添（臺南）、江見崇（臺北）、芳野二夫（臺北）。

　　此外該展將於四月二十九日至五月一日正式開幕，總出品件數一一一件，並於二十八日下午二點開始，舉行美術相關人士的預覽。（翻譯／李淑珠）

　　　　　　　　　　　　　　　　　　　　　　　　　　　　　　—原載《臺灣日日新報》日刊11版，1938.4.27，臺北：臺灣日日新報社

1. 原文為直式，由右至左排列。
2. 《第四回臺陽美術協會展覽會目錄》（1938.4.29-5.1）中所載之住址為「臺東街新町一一〇」。

臺陽展的印象（節錄）

文／岡山蕙三

　　陳澄波君是個表現時好時壞的畫家，但這次好像還蠻穩定的。〔嘉義公園〕和〔新高日出〕，佳。（翻譯／李淑珠）

—原載《臺灣日日新報》日刊3版，1938.5.3，臺北：臺灣日日新報社

嘉義乃畫都　入選者占兩成

　　本島美術的最高□第一回官展的嘉義市入選者，西洋畫七件出品，招待出品一件：〔古廟〕—陳澄波氏，入選二件：〔月台（platform）〕—翁崑德君以及〔蓖麻與小孩〕—林榮杰君；東洋畫八件出品，招待出品一件：〔雄視〕—林玉山君，入選六件：〔蓮霧〕—林東令君、〔蓖麻〕—高銘村君、〔閑庭〕—張李德和女士、〔菜花〕—張敏子小姐、〔向日葵〕—黃水文君、〔蕃石榴〕—江輕舟君等六名，入選者二十七名中占兩成以上，如此前有未有的佳績，市民們都高興地像是自己的事似的。（翻譯／李淑珠）

—原載《臺灣日日新報》日刊5版，1938.10.20，臺北：臺灣日日新報社

府展漫評（四）　西洋畫部（節錄）

文／岡山蕙三

　　以招待出品的陳澄波〔古廟〕，再怎麼看都感受不到美。或許是感覺上的差異吧！（翻譯／李淑珠）

—原載《臺灣日日新報》日刊3版，1938.10.28，臺北：臺灣日日新報社

臺陽展觀後感（節錄）

文／加藤陽

　　▲陳澄波氏的諸作中，〔春日〕是最具風土芳香的作品，其表現看似有些平凡，但在不平凡、陽光灑落的悠久天地之間，作者恬靜的生活感情緩緩滲出、顫動著。〔南瑤宮〕也是明快的佳作。〔駱駝〕也很有趣。（翻譯／李淑珠）

—原載《臺灣日日新報》日刊3版，1939.5.6，臺北：臺灣日日新報社

臺陽展會員捐贈恤兵金

　　第五回臺陽展在臺北舉辦之後，作品搬至臺中、彰化、臺南等地舉辦移動展，慰問畫已售件數總共五十六件，金額計有二百八十四圓七十錢的實際收入，完成了彩管報國的小小願望，並於十日上午十點，該展會員陳澄波、李梅樹、李石樵、楊佐三郎等四氏，訪問軍司令部以及海軍武官室，將前記金額分成兩份各為一百四十二圓三十五錢，分別捐獻給陸軍、海軍作為恤兵金。（翻譯／李淑珠）

—原載《臺灣日日新報》夕刊2版，1939.6.11，臺北：臺灣日日新報社

府展的西洋畫（中）（節錄）

合評／A山下武夫、B西尾善積、C高田薯

B　……其次是陳澄波的〔濤聲〕。

C　色彩感覺很晦暗。

A　總之不太高明。不過，根據過去的經歷，給它推薦還算適當。（翻譯／李淑珠）

—原載《臺灣日日新報》日刊6版，1939.11.3，臺北：臺灣日日新報社

臺陽展合評座談會（三）
廿七日夜　於臺北市公會堂（節錄）

△〔牛角湖〕、〔日出〕、〔江南春色〕、〔嵐〕——陳澄波作

楊　〔江南春色〕，昔日的優點回來了，讓人放心。

李（梅）　右邊的籬笆的技法，不論是形狀還是質感，都有他人無法效法之處。從此出發吧！期待日後的表現。（中略）

陳澄波　今年好像終於得到誇獎了，但我今後不管是被誇獎還是被批判，都不會在意，會專注在找回自我。我之前因為展覽會的紛擾，很長一段時間追著各種風格團團轉。去年上東京時，還被田邊和寺內兩位老師警告說：再不跳脫你自己的畫法，就不要怪我們不理你囉！在此建請作家諸君也以自己的畫法互勉互勵，在磨練中成長。並勤於鍛鍊諳於觀察的眼睛和描寫能力，例如淡水風景和安平風景的相異點為何？山中的池塘和平地的池塘有何不同？庭院裡的石頭和山裡的石頭又有何不同？也就是去追究這些感覺的差異。畫得不好的地方，大家盡量批評。總之，放手去畫吧！

李（梅）　無論是被褒或被貶，必須都把它視為自我學習。即使是會員，並不比各位更了不起。沒有人會因被審查而渺小，也沒有人會因審查而偉大，因此，如同剛才陳君所述，大家一起同心協力往前邁進吧！（翻譯／李淑珠）

—原載《臺灣新民報》第8版，1940.5.2，臺北：株式會社臺灣新民報社

第六回臺陽展觀後感（節錄）

文／G生

　　陳澄波逐漸找回了自我，從去年開始創作狀況越來越好。〔牛角湖〕是一幅輕鬆小品，但那個畫框的色調有點偏白，應再考慮。（翻譯／李淑珠）

—原載《大阪朝日新聞（臺灣版）》第5版，1940.5.2，大阪：朝日新聞大阪本社

觀臺陽展（節錄）

文／岡田穀

　　陳澄波君之作〔日出〕，整幅畫生動盎然，尤其醒目。（翻譯／李淑珠）

—原載《臺灣日日新報》日刊6版，1940.5.2，臺北：臺灣日日新報社

臺陽展洋畫評*

文／吳天賞

　　裝上畫框、貼上售價標籤，那種以大量生產方式製作而且看起來挺不錯的油畫。這種山紫水明、構圖協調、色彩豔麗的漂亮畫作，為何説不上是美的呢？在藍海之上戎克船迎風揚帆，薔薇花也畫得跟真的薔薇花一樣，不是嗎？然而這些都並非藝術。

　　為什麼呢？

　　的確，在這些銷售畫中，鮮少找得到堪稱藝術作品的。而買家買這些畫如果只是單純為了裝飾某處，那麼當然也可以用其他物品來替代，因此不會主張這些畫是藝術品，也無法這樣主張。

　　自稱也人稱「畫家」的人，把自己的藝術跟那些銷售畫搞混在一起的，也不是都沒有。但這種肯定不是正道。

　　這種畫除了作為裝飾物的商品價值之外，因不具備成為一幅畫的基礎條件，所以無法提供繪畫本身所可能產生的問題。

　　而且最大的致命傷，簡單來説，這類銷售畫並無任何可供議論的內涵。也就是説，誰來畫都一定會畫成那樣、作者是誰都無妨，只有這種水準。但實際上，必須堅決把這種製作方式全部捨棄，繪畫之門才會開啟，因此，這類的畫，絲毫沒有作為繪畫的問題可言。

　　作為販賣的商品來製作這類的畫，也無可厚非，但一般所謂的藝術，並非這等畫作，世人都很心知肚明。

　　作為藝術作品的繪畫，必須內含作者所欲表達的作品核心，否則產生不了問題。

　　作為作者，問題在於是否有可成為作品核心的題材，作品是否有表現出核心等等；鑑賞方的問題則在於能否讀取作品核心，能否透過其核心來解讀作者的題材。

　　等決定了成為核心的題材，接下來便是表現技法該用這個還是那個的考量。作家們之間的批評，以此部分居多。對觀賞方而言，先找到直覺是好畫的作品，再慢慢解讀其題材、研究其表現技巧，最後再來吟味整幅畫的氛圍。

　　亦即，作家的創作過程，和鑑賞者的鑑賞過程，順序其實是相同的。

　　不能理解這個道理的作家，可以説他陳腐；若是不能理解這個道理的觀者，其鑑賞能力也將受到質疑。住在這個島上的我們，對於這點不可不有所警戒。

　　作家本身，不管批評家怎麼批評，都應堅守自己立身的基底，抱持藝術不進則退的理念，永遠有脫皮蛻變的準備，而且脫了一次皮之後，會立即準備脫下一次。與此雖然也並非完全不同，但有些藝術家的做法是，從自己設定的遠程目標劃一條線連結至目前所處位置，然後用盡其一生的時間，順著這條線一步一步慢慢前進。這樣也很好。即使如此，只要觀看其作品的人，發現有脫了一層皮，便可説這個作家有了跳躍式的進步。內在的進展以及技法的摸索，若能為作家帶來可喜的獨特畫風的話，觀賞方也一定會覺得痛快、拍手叫好。

　　至於藝術作品的買賣，就沒那麼簡單，但藝道原本就是一條荊棘之路，作家必須秉持這樣的覺悟

來從事創作。以下即以上述觀點來期待臺陽展的成果，同時列舉一些問題的作家及作品。

△乃村好澄氏的〔靜物〕和黃奕濱氏的〔鸞庭秋近〕，兩幅皆水彩畫，應視為同巧異質的兩個存在。水彩的技法，兩者都十分精湛，但前者的是作為表現的技法，精巧熟練，後者的則是作為描寫的技法，在精湛中隱藏著可能墮入一成不變（mannerism）的危險。

前者敏銳地抓住水彩本身具有的冷靜或透明特性，表現物體質感，而後者運用流利的線條和彩色斑點，但從其複雜的畫面中卻找不到重點。

同樣是水彩畫，荒井淑子小姐的輕鬆活潑的平凡之作〔孤挺花〕[1]，是一幅基本素質不錯的畫作，但與在《臺灣藝術》雜誌上看到的插畫很類似，雖然也並非看不出其潛在的優異點，但作為作品的效果還太薄弱。

△製作了不少值得欣賞的風景畫的楊佐三郎氏，近來出現了一個轉變。他將描繪至今的創作風格，毅然決然地全部拋棄，即便很痛苦，為了明日的進展，甘冒失敗的風險。從舊殼脫皮之後，新誕生的作品，有〔茶房一角〕。對於此作的品質，雖毀譽參半，但在題材或是畫面氛圍的表現上，相當成功。只一瞥便以畫面效果薄弱來下結論的話，就太性急了。七件出品當中，最耐看的作品，就屬這件。以相同手法試作的〔散步〕，是一件失敗之作。向來以風景為創作對象的楊氏，能與風景合而為一固然是好，然而一旦提筆描繪，便必須再度將之推離開自己，卻因推開的方式不夠到位，導致疏失而失敗。〔桌上靜物〕、〔海風〕、〔赤壁〕等等作品，雖然也有優點，但靠的是楊氏本來就具有的優點，其實不過只是畫風變遷至〔茶房一角〕的過渡性習作。但觀者切不可怠於吟味此作家的色彩。

△許聲基氏的〔眺望敵陣地〕等作，希望要有點精神，畫面再多些活力朝氣。

△李石樵氏的畫作看起來畏畏縮縮。作者因為遇到了瓶頸，所以集所學技能於一堂，送出了凝聚所有優點、活像個結晶體的作品參展，這點，誠如岡田穀氏所言，其畫宛如一個沒有指揮官的兵團，或是沒有一兵一卒、全員指揮官的軍團。

聚集所有的優點，互不退讓地擠滿畫面。這個或許也可視為一個轉機。就讓所羅門王（Salomon）退去高貴的衣衫，回歸以山百合裝扮的一介草夫吧！雖然我極少勸作家：「稍事休息」，但奉勸這位作者偶爾可以放自己一天假，外出釣魚。

綜合以上所言，〔屋外靜物〕是件壓軸作品。絕佳的色彩、筆觸和線條全部召喚在一起，畫面效果卻絲毫不減，著實令人佩服。這兒再多畫一點，會怎樣呢？試著表現重點時，又畫壞，再塗抹個顏料，想不到竟大功告成了。如此這樣的一幅畫，想必就是一生難得有一次的名作了吧！挑剔一點的話，就是筆觸還不夠俐落，有點美中不足。〔我是一年級〕的臉太僵硬，身體也是。其原因，應該好好予以檢討。

〔春〕是件未完成的作品，可惜所有美好的色彩劃上句點。畫面的動感經過理論式的整理，反而嘎然而止。

△至於鄭安氏，希望他能針對色彩的格調，將感覺的棋子，再往前推進個一步或兩步。

至於〔綠衣〕，建議應力求立體感和量感的素描，而非平面式的素描。

〔春光〕的近景，頗令人介意。應利用點景人物的動態，賦予畫面一線生機。

△田中清汾氏的〔庭之習作〕，一派輕鬆的描寫，讓觀者也心情愉悅，但有輕率以對之嫌，在態度上是個缺陷。

希望這位作家對純粹的美，能更加感動，以更莊重的態度對待之。

△陳春德氏的部分，希望其色彩能更生動活潑。沒必要壓抑才氣，但希望畫面要有空間，不是單純的留白。看陳氏的作品，心情就像在看技術精湛的畫一樣。要能將之提升至好畫的境地才好。應藉由色彩，更深入追求具立體感的素描。

△張平敦氏的部分，希望能有更多的新鮮感。

△廖繼春氏的色彩，感覺又回到了從前。

對作者而言，固然是最安全的做法，但希望可以將已出航的船隻，努力划到對岸。

〔陽台〕並未成功征服廣大的畫面。素質上的優點，被分散了。相信自己的素質，堅持自我表現才好。出品方面，希望至少三件以上。

△李梅樹氏已然具有描寫能力和自信，今後希望能多嚐試色彩的冒險。而這也符合時代的要求。趕快從古典（classics）與新潮現代的中間逃脫才好。

△至於田島正友氏，從現在開始連倒退一步都不可。是時候該專心致志了。

〔村裡小孩〕的柔和色調還不壞。〔晴日〕的構圖十分有趣。兩幅都是高素質的畫作。

△劉震聲氏的〔從二樓眺望鄰家〕的優點，比起自然生成，感覺更像是特地做出來的效果。這一點潛藏著該作品的隱形致命傷。若能將鮮明的感動生動地表現在畫面上的話，會很了不起。

△洪水塗氏的〔林本源庭園〕，若能將描繪對象看成有生命的物體來表現的話，會更好。充滿整張畫面的強烈裝飾效果（decorative），雖然難以割捨，但光憑這點，就難保沒有人不批評説：不就是個非常搶眼的標本而已。

△陳澄波氏的〔日出〕，是件難得展現作者霸氣的作品，但希望這位作者能有內在的層面誕生，並施以磨練。（翻譯／李淑珠）

—原載《臺灣藝術》第4號（臺陽展號），頁12-14，1940.6.1，臺北：臺灣藝術社

1. 原文「アマリス」，查無此詞，且「第六回臺陽美術協會展覽會目錄」（刊於《臺灣藝術》第4號（臺陽展號）頁22，1940.6.1）中之畫題為「アマリリス（Amaryllis）」，故應為「アマリリス（Amaryllis）」之誤植。

我的塗鴉*

文／陳春德

A

　　即使再怎麼釣也釣不到魚，楊佐三郎對釣魚的狂熱，卻隨著年紀的增長，越來越高昂。或許是因為春天的氣候太過宜人，讓他又無法安居於室。最近，偶爾去登門拜訪，

　　「又不在嗎？」

　　問楊夫人，

　　「是啊！」

　　楊夫人回答。當然，在「是啊！」之後，省略的詞語是「出去釣魚了！」。

　　楊夫人不在時，小少爺會跑出來應門，然後轉動著圓圓的大眼睛說

　　「爹地喔！ㄅㄧㄠㄅㄧㄠˋㄩˊ去了！去ㄅㄧㄠˋ魚兒……」

　　一副父親等一下就會拎著免費的大魚回家的架式。

　　據說楊氏前些日子在小基隆釣到了很多鰻魚，不過這事也很可疑，因為我從未看見他從水面拉回來的釣針上有魚上鉤過。如果這次的鰻魚大豐收傳言屬實，對楊氏而言，該算是非常驚人的進步。不過，鰻魚這件事情的真相，我並沒有深究。既然沒把魚拿回家，或許在小基隆時就請人做成料理吃掉了也不一定……。

　　根據楊氏本人的說法，不管釣得到還是釣不到魚，當釣魚人的那種爽快感，令釣魚這個休閒活動有無窮盡的趣味。話雖如此，一次就好，真想親口嚐嚐他釣到的魚。

B

　　在李梅樹的畫室吃粉麵（三峽米粉和蕎麥麵的雜燴，一碗五錢），轉眼已是五、六年前的回憶，但那個味道卻始終難以忘懷。真是不可思議。那是一種什麼是什麼都搞不清楚的味道。

　　雖然只花區區五錢，但之所以可以時常與李氏有的沒的閒聊好幾個小時，都是拜這個五錢蕎麥麵的點心所賜，所以實在是管用極了。

　　你今天看他在有山、有河、有峽谷、有森林的晴空萬里的大自然中，忙著描繪香蕉啦菜圃啦水牛啦，他明天就意氣風發地在鄉下的公會堂裡，與大官小官並肩而坐。他嘴上雖然不提：老夫這樣子，也是村庄的協議會員喔，但他的確是三峽有頭有臉的人物之一。所以只要有村庄的年輕人舉辦結婚喜宴，他的祝辭便會如流水般滔滔不絕地飄向星月夜的窗外：

　　「新郎是○○的秀才，新娘是○○的才媛……」。或許比起調製顏料，李氏更習慣上台致辭呢！

C

　　廖繼春是一位清心寡慾的宗教家。穩健踏實，而且還慢半拍[1]……不知是誰這麼說過。

D

李石樵原來是個悶騷貨？不過，在有話想說時，或不得不發表意見時，我記得你那燃燒般炙熱的眼神和熱情，令我想起以前詩人阿波利奈爾（Guillaume Apollinaire）曾送給瑪麗・羅蘭珊（Marie Laurencin）的四行詩。

——白鴿喲　誕下基督的聖愛喲

聖靈喲

我也同祢一樣愛上了一位瑪麗。

啊　好想與她結為夫婦喔。

E

有位A子小姐託我從神戶買了一把紺碧色的陽傘回來，才剛把它小心收好，陳澄波便來訪說其實他在離開嘉義時，答應女兒要買把紺碧色的陽傘回去，但找遍了臺北都找不到女兒會喜歡的花樣，很是煩惱。也不知他是從哪裡打聽到的，一副催促我趕快把A子的陽傘「拿出來！拿出來！」的樣子。我嘆了一口氣。搭船折騰了五天，好不容易才帶回來的東西，很不甘心就此放手。

然而，他強大的父愛，還是逼得我不得不投降，只好眼睜睜地將那把紺碧色的陽傘送給了他。一週之後，從嘉義寄來了一封謝函及三盒嘉義飴。信上寫有這麼一句：

——陳君，嘉義飴可是比陽傘更甜的呢！（翻譯／李淑珠）

—原載《臺灣藝術》第4號（臺陽展號），頁19-20，1940.6.1，臺北：臺灣藝術社

1. 原文「ルローモーション」，查無此詞，應為「スローモーション（slowmotion）」之誤植。

第三回府展的洋畫（節錄）

對談／楊佐三郎、吳天賞

吳　陳澄波返老還童了呢。

楊　陳君若真的返老還童了，應該高興才對。

　　其作品貴於天真無邪、坦誠。將來可期。（翻譯／李淑珠）

—原載《臺灣藝術》第1卷第9號，頁31-33，1940.12.20，臺北：臺灣藝術社

公會堂的臺陽展　今年起新設彫刻部

　　網羅本島畫壇中堅級作家的第七回臺陽展，將於二十六日上午九點開始在臺北市公會堂一般公開，裝飾會場的東洋畫三十三件、西洋畫七十三件以及今年新設的彫刻部作品二十件，一件件均是在戰時之下呈現美術蓬勃有朝氣的直率作品。尤其是在東洋畫部的村上無羅和郭雪湖兩人的作品中，可以看到新技法；在西洋畫部會員李梅樹、陳澄波、楊佐三郎、劉啟祥、李石樵等人的作品中，也都可以發現進步的跡象。彫刻部方面，鮫島臺器氏的強有力的作品或陳夏雨氏的小品之美，則令鑑賞者感到欣喜。展期到三十日為止。【照片乃臺陽展會場】（翻譯／李淑珠）

—原載《臺灣日日新報》夕刊2版，1941.4.27，
臺北：臺灣日日新報社

向陸海軍部捐獻繪畫

　　這次在臺北市公會堂舉辦的由臺陽美術協會主辦的第八回臺陽展，博得好評，陳列在該展皇軍獻納畫室的日本畫、西洋畫，皆預定捐獻給陸軍部和海軍部。一日下午兩點半，該協會會員李梅樹、陳澄波兩氏，至軍司令部慰問，捐獻了以赤誠揮灑彩管的作品九件，接著下午三點半，走訪臺北在勤海軍武官府，捐獻了作品五件。陸軍和海軍也都表示了感謝之意。（翻譯／李淑珠）

<div align="right">

—原載《臺灣日日新報》日刊3版，1942.5.2，臺北：臺灣日日新報社

</div>

整體與個別之美
——今春的臺陽展觀後感（節錄）

文／陳春德

　　陳澄波的〔新樓風景（一）〕，是一幅清新細緻，值得珍愛的小品，希望畫家再加把勁將這個氛圍發展成大型作品。然而，畫家近年來不斷掙扎而來的大作也因為有新味的加入，今年似乎更顯年輕了。（翻譯／李淑珠）

<div align="right">

—原載《興南新聞》第4版，1942.5.4，臺北：興南新聞臺灣本社

</div>

府展記（節錄）

文／立石鐵臣

　　李石樵、李梅樹、楊佐三郎、陳澄波、秋永紀（繼）春、田中清汾等人的三年期限的推薦資格，都是今年到期，並再次擠進了惟（推）薦這個榮譽的名單，在此特別只列出本島人諸君，是因為想要思考一下從他們身上所看到的共通的藝術精進的性格。有這樣的想法，是有原因的，並非對他們隨便投以奇怪的眼光。（中略）

　　陳澄波和秋永紀（繼）春的作品，雖然很努力，但成果很差。極端來說，兩人好似身陷前程未卜的污泥，卻還一副悠哉的樣子。（翻譯／李淑珠）

—原載《臺灣時報》第25卷第11號，頁122-127，1942.11.10，臺北：臺灣時報發行所

力作齊聚的臺陽美術展

　　臺陽美術展也迎接第九回，今天起開放參觀，在此決戰時刻之下，作家們都各自拚命地努力創作，以陽光之畫促使美術之花盛開，而總件數也有超過數百件的盛況。和彩畫方面有故呂鐵洲（州）畫伯的遺作特別出品，該畫伯最近頓然在表現鄉土愛的風景畫方面欣見獨自風格的發芽，可惜英年早逝，展場中除了得以緬懷畫伯的清秀的作品之外，村上無羅、林玉山、林林之助諸氏的作品也構成了有個性的展覽。至於西畫部，僅次於以楊佐三郎、陳澄波、李石樵、李梅樹、陳春德氏等人為中核的作家群，新進畫家諸氏的接續部隊中也可以察覺出一點點新氣象。彫刻方面，陳夏雨、蒲添生氏的肖像作品有幾件受到注目。另外，該展本日起有五天的展期，舉辦到五月二日。（翻譯／李淑珠）

—原載《臺灣日日新報》日刊3版，1943.4.28，臺北：臺灣日日新報社

臺陽展合評*

評者／林玉山、林林之助、李石樵、陳春德、蒲添生，文／陳春德

△春德：讓我們從比較重要的作品開始簡單地談一下吧！東洋畫和西洋畫，今年似乎都沒有特別出類拔粹的佳作，不過，一心一意探求繪畫純粹性的態度，可以從一般出品者中看到，令人高興。

△玉山：總括來看的印象是，比起大膽的靈魂冒險，嘗試技巧的作品比較多。就因為如此，也許可視為富有某種未來性。

東洋畫

△林之助：楊萬枝的〔仙丹和絲瓜〕，生長仙丹之處不自然，鮮豔的色彩是敗筆，也因此而導致品味的欠缺。

△玉山：葉子大，麻雀卻太小。

△林之助：〔韜光踏翠〕的竹子描寫不能説沒有過濃之嫌，但可以看出近年來的新境地的開拓。

△玉山：兩幅都是構想有趣、高雅且崇高的佳作。

△春德：林之助的風景，我覺得比去年有趣。

△林之助：我不太畫風景，覺得臺灣的紅色屋頂很有趣，才嘗試畫看看，但總覺得不如效果，覺得很難。

△石樵：以薄弱的色調強調畫面效果之處，是林之助的特色。我對其洗鍊的神經，很有好感。

△玉山：〔風景〕的道路有點過於隆起，恐怕會破壞畫面。

△林之助：江輕舟的話，與風景畫相比，以前的花鳥畫較好。顏料髒髒的，看起來像水彩畫。應要更有東洋畫的樣子才好。

△春德：林玉山的〔南洲先生〕，是以何種心情製作的呢？

△玉山：讀了西鄉氏的傳記，非常感動。比起技巧的追求，更想表現的是西鄉氏的豪壯風格。

△林之助：臉部輪廓等表現，不愧是出自林玉山的氣魄。要挑剔的話，右手太短。

△玉山：山口讓一的〔鶴頂蘭〕，寫生不足，但不論是構圖還是色彩都很好。古莊鴻連的〔松樹和栗鼠〕，太只偏向熟練的技巧，看不到辛苦描繪之處。只有手巧是不行的。

△林之助：許眺川的〔母子鳥〕，只有火雞的雛鳥畫得好。

△玉山：籠子的描寫太有存在感，不夠完整。其處理馬虎之處，結果就是破壞了整個畫面。

△春德：關於呂鐵州的遺作，請説一下感想。

△玉山：鐵州的偉大，應該是在於靈魂的堅強和深奧吧！長久以來，與病弱對抗的同時，還不斷探求純粹繪畫的那個姿態，現在也仍浮現眼前。鐵州即使只是在做某種嘗試之際，也會賦予它作為作品的卓越樣式。

△春德：是把它以相同理念處理的關係吧！

△玉山：那是因為鐵州一直都是靈魂畫家的緣故。

西洋畫

△石樵：陳智惠似乎是個頭腦好、有繪畫天份的人，希望描寫能更深入一點。

△春德：整體來說畫得不夠。淺野清的話，雖然有統一感，但稍嫌單調平淡。

△石樵：雖然作者很用心思考如何作畫，但在畫面的構成上需要再多加思考。這點建議，也同樣適用於李揚波的〔聖廟〕。〔染工場〕這幅有新鮮味，題材也很活潑，佳。

△春德：吳靜儉的〔法華寺〕，總覺得畫面有點發霉。

△石樵：灰色調太多的關係。深川奕（亦）彬今年也很努力，〔溫室〕這幅還不錯。〔植物園〕那幅不好。中村幸平的〔拿著果實的小孩〕，腰部的描寫欠佳，但臉部表情極好。

△春德：吉村雅夫的〔待機〕，看起來輕鬆愉快。

△石樵：與油畫相比，吉村氏好像比較擅長水彩畫，這幅是目前為止的佳作之一。

△春德：楊佐三郎尚未從南支回來，而且從那邊專程送來的作品也沒來得及展出，真是可惜！

△石樵：四幅畫作之中，小號的〔朝〕和〔臺南風景〕表現沉穩，佳。〔教會之庭〕則似乎未能有充分的整理。秋永繼春與其使用這種花俏時髦的色調，不如回歸原來的灰色調、牢牢實實的作品比較好。創作時如果三心二意的話，作品容易陷入僵局。

△春德：玉岡久肪的三幅作品，水準頗為一致。技巧也很到位。龍克己的〔奇岩之晨〕，題材很有趣，但岩石的質量未能表現出來。佐佐木福四郎跟去年相比如何？

△石樵：〔庭園〕嗎？顏料的附著狀況去年較好，畫面感覺好像有一層明膠（Gelatin）般的皮，覆蓋在上面。莊煒臣的兩幅作品都基礎薄弱，不像泥土，較像水的感覺。創作時，似乎太受到感情的支配。

△春德：不過，比去年好。陳碧女的小品很美。李石樵〔在後庭〕的作品，好像是基於多角度的構圖研究，即使是那麼難的構圖，也能毫無破綻地輕鬆完成，這種技巧，若非基礎扎實的作家，是沒辦法做到的。

△石樵：〔洋蘭（一）〕這幅表現出的效果最好，但有點太過於造作，反而是〔洋蘭（二）〕比較好。

△春德：陳澄波今年如何？

△石樵：綠色變得很漂亮。有全景圖（panorama）的效果，但細節有必要再予以省略。有點過於神經質。

△春德：點景人物仍舊很出色。張珊珊的〔花〕如何呢？

△石樵：想看看此人更深入、認真的作品。田中清汾的〔黑服之女〕，未能表現出人物和椅子之間的關係，還有許多處理不夠的地方。

△春德：陳炳沛的〔靜物〕，複雜的構圖處理得很好，富有野趣。

△石樵：佳作之一。

　　△春德：黃永安的〔某夫人〕是一幅很好的肖像畫。

　　△石樵：肖像畫的技巧，運用得很好。鄭桂芳的〔朝〕，點景人物不畫反而會比較精彩。人物也畫得太大，超出了構圖之外。

　　△春德：黃江海的〔藍服之女〕，椅子離開了腰部。如果往上再多畫個兩、三寸，應該就會黏在一起（笑聲）。鄭世璠的〔靜物〕這幅，有統一感。比去年更為沉穩。

　　△石樵：〔風景〕這幅，輪廓支離破碎，沒有焦點。藤田基雄（許聲基）的話，雖然是有趣的作品，但和從前相比，也變得欠缺韻味。線條互相交錯，未加以整理。

　　△春德：從廈門專程送來的努力，值得鼓勵。

　　△石樵：李梅樹的三幅作品之中，〔編物〕最佳。比以前的人物畫更加平靜沉穩。色感也變好，表現出輕快之處。因公務導致製作時間不足的關係，無法充分描繪，甚是可惜。希望多加努力。

　　△春德：田川惠三雖然老實地描繪靜物，但風韻和迫力不足。

　　△石樵：陳隆春的〔綠之丘〕，前面的這條線有點怪怪的。遠景的灰色調如果挪到前面的話，比較好。鄧騰駿的〔廟門〕，門畫得有點飛起來了，不過，可以看到已從去年的趣味性脫離，進入了研究性的態度。

　　△春德：李紫庭的〔豐年〕，農村氣氛表現得很好，但描寫不足。顏色也顯得暗淡。

　　△石樵：陳春德的作品，還存有筆觸的地方。〔碧霞〕的右邊的手，可以畫得更輕鬆一些。木彫風、有僵硬感。哨子[1]繪和水彩畫比較有味道。

彫刻

　　△蒲：陳夏雨的木彫〔鷹〕，就塑造家作品而言，分外出色。〔友人之臉〕忠實於寫實手法，但可惜有一些僵硬的地方。

　　△春德：蒲添生的〔駱莊氏焄壽像〕，寫實很確實，溫厚的表情也表現得很好。〔小齡的臉〕因為素材在新的泥土上嘗試，所以似乎很棘手，花了不少心血。尤其是小孩的純真之處，表現得非常好。（文責陳春德）（翻譯／李淑珠）

—原載《興南新聞》第4版，1943.4.30，臺北：興南新聞臺灣本社

1. 即「玻璃」。

臺灣美術奉公會誕生
理事長為鹽月桃甫

　　經過皇奉本部文化部的斡旋，持續胎動的臺灣美術奉公會，終於在五日端午佳節誕生。目前分為第一部日本畫、第二部油畫兩個部門，但未來以囊括彫塑、工藝、宣傳美術等各部門為營運方針，會長由山本皇奉事務總長擔任，其他幹部名單決定如下。

　　△理事長：鹽月桃甫

　　△理事：木下靜涯、立石鐵臣、楊佐三郎、郭雪湖、飯田實雄、李梅樹、宮田晴光、丸山福太、松本透、李石樵、秋永繼春、陳澄波、御園生暢哉、林玉山、高梨勝瀞、村山（上）無羅、南風原朝光、西尾善積、田中清汾、陳進

　　△幹事長：桑田喜好

　　△幹事：高田豪、大賀湘雲、岸田清、水谷宗弘、久保田明之

　　△第一部委員長：木下靜涯、委員：長谷德和等十五名

　　△第二部委員長：鹽月桃甫、委員：藍蔭鼎等二十八名（翻譯／李淑珠）

<div align="right">—原載《朝日新聞（臺灣版）》第4版，1943.5.2，大阪：朝日新聞大阪本社</div>

臺陽展會員
合宿夜話*

文／陳春德，畫／林林之助

　　從中南部來的會員們擠在一塊睡的樣子，彷彿好像下鄉巡迴演出的賣藝藝人般有趣。楊佐三郎畫伯宅邸只有一張空床，而萬事處理敏捷的美麗的楊夫人，劈頭便說：「外子不在家，所以留宿的話，必須是兩人以上」。既然如此，只好硬著頭皮乖乖聽話，在一張床上三個人勉強並排躺下，然後把露出來的幾隻腳放在椅子上。

　　大家雖然情緒還很興奮，但好像自然而然地彼此克制一般，邊皺著眉頭，邊為了不影響明天的工作，想辦法趕快入睡。

　　畫面上睡在最裡面那端的是陳澄波，他口袋裡即使忘了錢包，也決不會忘記曼秀雷敦

（Mentholatum）。他抱怨說臺北的臭蟲害得他每晚都睡不好。李石樵在這麼熱的夜裡被夾在中間，不時地抽動他的那個大獅子鼻，今宵也好心情。當李石樵偶爾說夢話，睡在前面這端的林林之助便伸出手來，用力地捏他的獅子鼻。林之助則因為腳長，每次翻身都把椅子弄倒，所以他也稱不上端莊。此時響起了陳澄波如雷鳴般的打鼾聲。（翻譯／李淑珠）

—原載《興南新聞》第4版，1943.5.3，
臺北：興南新聞臺灣本社

文化消息

▲臺陽展會員陳澄波十九日上臺北從事創作，二十一日歸嘉義。（翻譯／李淑珠）

—原載《興南新聞》第4版，1943.5.24，臺北：興南新聞臺灣本社

府展雜感──孕育藝術之物（節錄）

文／王白淵

　　陳澄波的〔新樓〕仍然顯示陳氏獨自的境地。這個不失童心的可愛作家，就像亨利・盧梭（Henri Julien Félix Rousseau）一樣，經常給我們的心靈帶來清新感。十年如一日般，一直持續守護著自己孤壘的陳氏，在好的意義上，是很像藝術家的藝術家。陳氏的畫，以前和現在都一樣。既沒進步也沒退步。總是像小孩般興高采烈地作畫。僅僅希望陳氏的藝術能有更多的深度和「寂」（sabi）[1]。然而，這或許就像是要求小孩要像大人一樣，勉強不來。陳氏的世界，就是有那麼的獨特。（中略）

　　磯部正男的〔月眉潭風景〕是與陳澄波畫作幾乎分辨不出來，同樣傾向的畫。雖不知這是在陳氏的影響之下製作的畫，還是出自磯部氏自身本質的必然結果，總之，真會畫這麼相似的畫。高原荒僻的鄉村情調十足。點綴在那裡的人物，也總覺得像神仙。（中略）

　　陳碧女的〔望山〕，不愧是陳澄波的女兒，是有乃父之風的畫。雖然還有許多幼稚之處，但希望可以成為不比父親遜色的優秀藝術家。（翻譯／李淑珠）

—原載《臺灣文學》第4卷第1期，頁10-18，1943.12，臺北：臺灣文學社

1. 指日本傳統的美學「侘寂」（Wabi-sabi）。

以臺陽展為主談戰爭與美術（座談）（節錄）

出席者：洋畫家　楊佐三郎、小說家　張文環、洋畫家　李石樵、東洋畫家　林林之助、小說家　呂赫若、小說家　黃得時、鑑賞家　吳天賞、本社人員　大島克衛

大島　臺陽美術協會的十週年紀念展，毅然決然地廢止公募展，改為將會員及會友們的作品以及協會關係以外的傑出島內美術家的招待作品齊聚一堂。此舉除了有益於促進島內作家彼此之間的交友關係，考慮到材料不足的節約、輸送力等方面，也的確是符合時宜且有意義之事。此以展覽的形式呈現的結果，作品方面因受到仔細挑選，展出的都是優秀作品，使會場成為明朗且爽快的空間，大大滋潤了決戰下國民生活上枯竭的精神面。（中略）

張　（中略）洋畫方面，在愉快欣賞畫作的同時，也希望作家們能下決心為臺灣的美術而努力。正因有如此深切的期望，所以也感覺得出有些作家只是因為展覽會期間到了才繪製作品參加，這種態度在其參展作品中會表現出來。

大島　那當然會表現出來。

張　就以那種意義來說，洋畫方面也有二、三幅令人有這種感覺的作品。我看了之後留有印象的作品，大多是臺陽展的核心成員的作品，大致上都覺得非常努力。例如陳澄波，去年感覺好像有點鬱悶，今年卻好像是一副老人家豁出去的感覺。又如李石樵的作品，看了覺得有如同剛剛呂君所言：「李石樵也畫風景嗎？」的感覺。李石樵的人物雖然令人非常尊敬，但風景一般認為較為生硬。而楊佐三郎的風景，再借用剛才呂君的話來說，便是天才型的領悟（catch）嗎？就是在捕捉（catch）風景的特色上，非常敏感。可能李石樵在觀看某物時，也慢慢逼近那個物體，仔細端詳，所以給人一種努力過頭的感覺，不過，今年的風景畫，可以看到李石樵悠然自得的一面，令人欣喜。其他如李梅樹，此人也有更好的能力，即所謂的逼近描寫對象的能力，既然有此種實力，便希望能更加努力才好。（翻譯／李淑珠）

—原載《臺灣美術》1945.3，臺北：南方美術社

美術展審查委員
已決定二十七名

　　【本報訊】臺灣行政長官公署為培養本省藝術研究興趣及提高本省藝術文化水準並為紀念光復，特定于本年十月二十一日起十日間，于臺北市中山堂舉行首次全省美術展覽會，擬定十月十二、十三兩日開始搬入作品于會場中山堂，盼望全省美術家踴躍參加。

　　【又訊】全省美術展覽會長陳儀特聘全省著名美術家十六名，及其他社會重要人士十一名，為審查委員（姓名如左[1]）。

　　國畫部—郭【雪】湖、林玉山、陳進、陳敬輝、林之助

　　西洋畫部—楊三郎、李石樵、李梅樹、陳清汾、藍蔭鼎、劉磯（啟）祥、陳澄波、廖繼春、顏水龍

　　雕塑部—陳夏雨、蒲添生

　　其他審查委員

　　游彌堅、周延壽、陳兼善、李季谷、更（夏）濤聲、李萬居、林紫貴、李友邦、宋斐如、曾德培、王潔宇

<div align="right">—原載《民報》第2版，1946.9.10，臺北：民報社</div>

1. 原文為直式，由右至左排列。

本省首屆美術展覽會　各部審查已完畢
計選出：國畫三十三點、西洋畫五十四點、彫刻十三點（節錄）

　　本省第一屆美術展覽會之審查，已於十五日完畢，即國畫部由林玉山、郭雪湖、陳進、林之助、陳敬輝，各委員審查結果，選出三十三點（人員二十九人）；西洋畫部由陳燈（澄）波、陳清汾、楊三郎、廖繼春、李梅樹、李石樵、劉啟祥、藍蔭鼎、顏水龍，各委員審查結果，選出五十四點（四八人）；彫刻部由蒲添生、陳夏雨，各委員審查結果，選定十三點（九人）。

<div align="right">—原載《民報》第3版，1946.10.17，臺北：民報社</div>

長官招待審查員　美術展不日開幕

【本報訊】本省第一屆美術展之作品審查業已完畢，陳長官於十六日下午六時半，假賓館招待該會審查員，到國畫部林玉山、郭雪湖、陳進、陳敬輝、林之助，西洋畫部楊三郎、李梅樹、李石樵、陳澄波、廖繼春、劉啟祥、顏水龍、陳清汾、藍蔭鼎，彫塑部陳夏雨、蒲添生等。席間對於有關美術諸問題互相發表意見，以資最高當局之參考，至下午九時盡歡而散。

—原載《民報》第3版，1946.10.18，臺北：民報社

文協主辦美術座談會

【本報訊】臺灣第一屆美術展近將開幕，臺灣文化協進會，特於十七日上午十一時起，假座中山堂三樓，招請本省美術家舉行座談會，到林玉山、陳【澄】波、楊三郎〔澄〕、蒲添生、顏水龍、陳夏雨、李梅樹、郭雪湖、藍蔭鼎、陳敬輝、林之助、陳進、劉啟祥、廖繼春、李石樵等，網羅本省一流美術家。該會方面有游彌堅理事長及各幹事出席。關於過去臺灣美術發達史，推進美術教育問題，美術與社會生活問題，對本屆美術展感想等等，有熱烈深刻之討論，至下午一時半散會。

—原載《民報》第3版，1946.10.18，臺北：民報社

美術展閉幕　蔣主席訂購多幀

【本報訊】自本月二十二日在中山堂公開之光復後本省第一屆美術展覽會，于三十一日下午五時已告閉幕。此間蔣主席伉儷蒞臨賜覽外，本省各機關、團體、一般社會人士、學生等等約十萬人到場觀覽，足以表示本省美術文化程度之高。又蔣主席伉儷蒞場時，對於郭雪湖氏作〔驟雨〕、范天送氏作〔七面鳥〕、李梅樹氏作〔星期日〕、陳澄波氏作〔製材工廠〕特加以稱讚定買。又藍蔭鼎氏作之〔村莊〕、〔綠蔭〕、〔夕映〕三幀由美國領事館定買，其他陳澄波氏之〔兒童樂園〕由教育處長、〔慶祝日〕由秘書長，楊三郎氏之〔殘夏〕由軍政部定買外，國畫、洋畫各二幀，彫塑一件各由長官公署定購，又李梅樹氏之〔星期日〕定價為臺幣二十萬元云。

—原載《民報》第3版，1946.11.1，臺北：民報社

美術座談會（節錄）

主　辦：本會

地　點：臺北市中山堂四樓本會辦事處

日　期：民國三十五年九（十）¹月十七日上午十一時

出席者：

　來賓：林玉山、陳進、林之助、郭雪湖、陳敬祥（輝）、蒲添生、陳夏雨、李石樵、李梅樹、陳澄波、
　　　　陳清汾、顏水龍、廖繼春、劉啟祥、楊三郎、藍陰（蔭）鼎

　本會：游彌堅、許乃昌、楊雲萍、陳紹馨、王白淵、沈相成、蘇新

今後要怎樣推行美術教育

楊三郎：第一，希望政府恢復學校的圖畫時間。據說，圖畫的時間改為國語的時間。國語教育固然必要，但經由圖畫的情操教育也是必要。聽說在小學校還有多少教圖畫，但在中學是全然沒有了。昨日在長官招待審查員的席上，我也有強調這點，教育處雖說沒有圖畫的教員，事實並不是這樣。

李梅樹：由臺灣的現狀來看，臺灣美術教育是已達到一個水準。畫家都用正式的手法，各積（極）有研究，但若仍將美術教育中斷，現在已經三、四十歲的少數專問家，十數年後這些專問家逝後，豈不是臺灣美術界將失去了指導者？那時候如要學美術的人就不得不赴外國學習。為促進臺灣美術的發達，須要從現今起開始養成美術家，以現有的美術家做中心，來推進美術教育。所以要設如美術研究所，或是美術學校，不但可使本省人學習美術，將來也可使外省人來臺灣學習。

顏水龍：要在臺灣設立純粹美術專門的學校還是困難，看是包含著工藝、圖案、美術印版等綜合的學校，其實現比較容易些。

李梅樹：這些種（項）目當然要採入。例如在東洋始終沒有研究服裝的色彩，在西洋雖內衣的色也很有藝術的。這須要有美術經驗的人和工業方面（染色）的人來協力才能實現。

陳澄波：對于這個問題，我的意見：第一，用團體的名義，（現在的場合以文化協進會為主體）向公署提出建議書，要求學校教育再開美術的科目。第二，關於創設美術研究會或研究所，為實際的教育，設學校好？或是研究所好？是要分各部門去實際的研究。

藍陰（蔭）鼎：第一，臺灣的美術水準，藝術化程度，和內地比較起來是很進步的。此後要更團結努力臺灣的美術化，要在同一的方針和氣魄下——決不是簡單出于優越感——以將為指導內地藝術界的氣魄來共同勉勵。所以希望要在這個機會來團結，在美術展覽會閉幕後不可立即分散，以文協為背景，來促進我們的團結，我們即以這個機關為中心，集中力量來共同研鑽，進而努力對外進出。其次對于此後都市美觀的計劃，或是服裝的改善，招牌等市街美觀上的色彩、形態，要怎樣統制等等事情，是有貢獻于臺灣美術文化的振興。提高美術教育，設立市立或私立的美術學校、美術學院，若是不可能，也可設立研究所，聘請專門家來指導研究。第三，教育當局對美術很冷淡，似無關心藝術教育。現在各中等學校、國民學校，沒有圖畫科，也沒有圖畫教員，實是很可惜。若有必要，省內圖畫教員是不致不足。

林玉山：藝術教育將來要怎樣發展，同時對美術材料也要考慮，因為美術材料對美術的發展有重大的關聯。我們時常雖有踴躍地要畫一圖，但搜羅材料卻很困難。材料的不足，不只是美術家，學童也是一樣，我曾看見學童持著鉛筆用不完全的紙畫圖，這可見材料是何等的不足，水彩畫、油畫、毛筆畫等，以前材料容易買，現在雖一張紙，一支筆也難入手。在臺灣的生產，此後會不會滿足這項需要？文協要給予多大的協力，怎樣採購材料，將怎樣分配，是和此後藝術教育有重大的關聯。

　　蒲添生：我由彫刻方面來說，關于彫刻方面，日本時代的學校，雖然重視畫科，但是輕視彫刻科，後來因有感著必要，即用粘土作像。自國民學校時代這造泥土的形象是很必要的。

　　陳澄波：美術材料的油畫色料，在上海和北平有售賣，這大約是輸入材料在中國包裝的，一個白色料（像廚房刀柄的大）每個售法幣七千元，折合臺幣二百圓，色鉛筆（Crayon）現在彰化有人製造，材料漸漸整備，品質也很好。又希望國畫洋畫，併進教育，我國國畫有三千年的歷史，在美術上佔重要的地位。一切教以洋畫，是會失去平衡的。

　　游彌堅：美術教育方面，我是一個門外漢，對于學校教育，諒提高一般民眾的美術觀念和提高學生的，是有互相關聯的。第二，教育也要有分別，教育機構一是在社會，一是在學校，設立一個美術學校需要很大的財源，但是關于社會教育問題，也有關聯都市的美術化，展覽會就是有力的一項。如參觀美術展的時候，由教員的說明，兒童們認真地看了每張畫，是會增長學童的鑑賞眼力，也會增廣民眾的審美眼光。又要怎樣確保繪畫、彫刻的材料，是目前的嚴重問題。但這是目前短期間的問題，並非永久的。教育處有設小學校的各科用品審查委員會，研究確保低廉有信用的學用品。圖畫用紙也正研究一部分報紙所使用的有粗面的紙，問題是無論在于社會方面，或學校方面，若要興起了一項工作，第一要人力，第二要財力。關于美術家的核心——團體組織，如：臺灣美術委員會或其他的也可以，組織像文協的人民團體，發揮一個有結束的團體力量是非常必要的。網羅全省的美術家，服務于美術教育，養成人才，是要待於團體力量的發揮，設立研究機關、學校，須要客觀的條件完備（財源和資材等），所以先由比較容易充滿客觀條件的方法進行，是一種捷徑。關于材料方面，文協在可能的範圍，擬將來由海外採購，不經過中間搾取而直接配鎖（發）給需要者，雖然美術家的需要是少量，但是供給全島學生的材料卻很多。計劃修築日人時代舊總督府，改為一個偉大的文化殿堂，這光復當初就已經著眼，當時修復經費由專家的估價需要一千萬圓，擬以民間五百萬圓，公署五百萬圓來修築，因為著手遲緩中，材料工資逐漸騰貴需費二千萬圓、四千萬圓，估價漸漸地增加，至最近修復費竟需要一億圓，但也要將著手修復，稱為「介壽館」，計劃收容一切的文化機關，培養新中國的文化種子，由這裡發祥。若修復完成後，展覽會場就不必憂慮，另有可利用中山堂四樓的走廊，經常展覽各位的作品，同時也可以斡旋售賣。普通作品得以排列二十件，可做常設的展覽館。因為介壽館的修復要經三年才能完成，在這期間中是可以利用這裡的。

　　楊三郎：在這走廊的出品須要沒有限制，歡迎一般畫家的出品，又「個人展」也可以開的。但是出品仍要經過文協美術專門委員會，或審查機關的審查，排列有一定資格的作品，尚未達到資格的作

品不可以展覽，或是推荐也可以加入。

美術家須要團結
組織一個人民團體
　　游彌堅：想要登記人材，使本省人材的狀況，可以一目瞭然，關于美術人材的登記，請各位作成登記表。

　　楊三郎：光復後的臺灣全省美術展覽會，是這次才舉行的，現在就要立即正確的登記美術人材恐怕不容易，要定美術家的標準是有些困難。將來展覽會的次數愈多，即以入選的次數來定美術家的資格就較容易些……。在于「省展」選取水準高的作品，後日持往南京其他各都市展覽，為臺灣美術的宣傳，是有效果的。

　　游彌堅：我也同感。還有省內的移動展，教育處正在計劃中，因為費用和運搬等有感困難，現正考慮中……。

　　楊三郎：日人時代是各州各自負擔經費，此後不知道要怎樣辦？尤其是現在運費很貴，且如學校教員的薪俸還沒有發給的今日，各縣市政府能否負得起這種經費還是疑問。

　　游彌堅：當然應有政府的補助，但是也要民眾的力量，例如：到臺中去開展覽會，臺中市商會或是民間團體可以自動的捐款。

　　楊三郎：「臺陽展」的時候就是這樣，三年一次舉行移動展，經費都是由地方支出。

　　游彌堅：這樣為美術進展的工作，當然要一個團體組織來進行。過去有「臺陽展」的組織。此後也要成立一個團體組織。所謂美術，不僅是畫家，于美術有關係的都包含在內，成立了一個人民團體也是可以。總是，要組織一個團體，因為臺灣有優秀的畫家可以做中心點來團結。

　　陳澄波：我的意見，是希望組織如臺灣省美術委員會的會。

　　藍蔭鼎：教育處或公署的方針，以臺灣省美術委員會是不是「省展」後將解散的性質，請明白的表示。

　　楊三郎：我的意見，政府好像是一張白紙，依我們的意志，努力是會把它染做赤的或是黑的，這次的展覽會也許是要看臺灣的文化，主張要開展覽會，公署就立即贊成，才得以開幕的。在報上發表所謂籌備委員會，委員到底是什麼人，並不是我，也不是審查委員，誰也沒有當這樣的委員，但是在報紙上卻已發表，作品的接受也陸續地進行了，致有一部份（分）的人誤解是我擅自進行的。雖有審查委員會的規定，還不知道明年是不是照這樣的進行？

　　陳澄波：昨日在長官的招待晚餐席上也有討論過，我在長官和教育處長的面前有提議為使此後的臺灣美術家團結，要組織臺灣省美術委員會。目的是欲提高臺灣文化水準，相信照這方向去進行，也有（是）一種的方法。

　　游彌堅：無論什麼事，若不多由公家拿錢，就會立即辦到，你們自去成立一個委員會，以每月

經常費要多少去請補助，或要開展覽會臨時費要多少的補助，這在政府方面是很簡單的事。如剛才說過，登記美術家的意義，也是要于學校沒有美術教員的時候，可以拿出來看看美術家的記錄，若公署要採用美術家就可以來這裏聘請的。其次是服裝美術化的問題，這非常複雜，我想先舉行人體模型展覽來審查什麼服裝最美。又有著作中學、小學（美術科目）教科書的問題。兩項都是要煩請美術家諸位現在起就要有一種的準備。又「工藝展」要怎樣舉行？還有都市美化的問題，欲將臺北市美術化，要怎樣進行，目前須訓練招牌工作者，請諸位來辦這事怎麼樣？（笑聲）。且有臺灣的紅瓦要配什麼？路旁的樹木要怎樣排的，各種問題，也請美術家各位的盡力才能解決。

楊雲萍：對于服裝的事雖說旗袍是滿清時代的東西，恢復是不好，但據我所看旗袍是美術的，很好看的，必須將它留為此後的服裝。

對於這次展覽會的批判

游彌堅：最後拜聽這次展覽會的審查感想。

楊三郎：此次展覽會，起初憂慮著出品者不知道是怎樣，但是出于意外的多，年青的、年老的，都踴躍出品，實是很可喜的。

林玉山：雖恐怕出品少，但獲得意外的好成績，外省人也有熱心的出品，是很可喜的。出品中雖有些忘卻個性的傾向，可是畫材無論什麼都好，若沒有個性與傳統是不可以的。國畫須要有中國的作風，其中也有不健全的。洋畫、彫刻，也要尊重獨創的精神。

郭雪湖：所謂東洋畫結局是中國畫，宋朝時代，我中國有某畫家赴日本傳授中國畫，就是今日的日本畫，純粹的日本畫只是「大和畫」或「浮世畫」，幸這次沒有像這樣末流（大和畫、浮世畫）的出品，所以這次的東洋畫，可謂都是中國畫。

陳澄波：我的審查感想，依「光復」二字，我既徹底的，無條件，抱著「四海皆兄弟」，「吾人各有其長」的心情，以這心情來看作品，這次的作品均是各作家的氣象氣魄，民族性（性）的結晶，感心了美術精神作用的銳利。各作品的取材、機構、色彩，都是過去被壓迫下不能得到的，現在得以自由自在的態度表露在作品上，覺得很大的感激。其中有審查員也不能追從的新進偉大的作品多數，這是異常愉快的。我也以為作家的一人作了一畫，給六年級生的自己的兒子批評說：「阿爸有較少年啦」。但是以這樣恢復年青（輕）的心情作畫，不只是我一個人，或者本省一切作家都是抱這樣的心情也未可知。而且這都是表露在畫面──由于色彩的作法，機構的取法等來看，都滲著這樣的心情。所以我希望將來的畫家，要繼續更一層深刻的研究。第二次世界大戰後，從前法國曾說是世界美術的殿堂，已是銷聲匿影了。東洋美術國日本，也于戰敗的今日異常衰頹。由這兩方面來說，或者我們的力量還未充分，臺灣可為世界美術的中心來奮起。看了今日審查的結果，可見已漸近了這個理想了。

蒲添生：彫刻方面以為只有我和夏兩（雨）先生二人出品，很恐變為我們二人的「個人展」，即勸導友人，由我供給材料，遂有友人二人的出品，可是，因他的經驗尚淺，恐怕很危險，但卻是意

外的好成績，至開始接受出品的時候，還有三、四人的出品，計有七、八人的出品，是很感覺歡喜。但是出品中，有些表現的力量和基礎的訓練不足，並有不能表現的地方，是有感著「美中不足」。這點，若設研究機關，好給研究者的研究，即三年、五年後必有顯著的進步。美術教育不單是圖畫，彫刻方面也要關心，要使省民自少年時代學習彫刻。塑型美術在國家立場上還是重要的，在西洋，彫刻和國畫是併進教育的。中國因佛教的影响，佛像彫刻很發達，但是純粹的彫刻是很銷（消）沉。自漢唐時代純粹的藝術彫刻已見消滅。或者有表現個人性，卻是接近自然。如佛像彫刻，東洋彫刻和西洋彫刻截然不同，藝術是不可受宗教的影響的。中國的彫刻藝術，若謂只有佛像彫刻那就不得了，尤其是佛像彫刻是模仿印度，不能說是中國的。所以我們要更前進一步，總是，現在臺灣的彫刻仍是沉寂，確信將來會上進。

游彌堅：本日煩各位發表種種的意見，感謝，感謝。

——（完）——

—原載《臺灣文化》第1卷第3期，頁20-24，1946.12.1，臺北：臺灣文化協進會

本省教育會昨召開圖畫科編輯會
決定各級書本主編人

【本報訊】省教育會昨下午一時，在該會議室召開有關國民學校圖畫科編輯座談會，各畫家被邀出席參加者有楊三郎、李梅樹、藍蔭昇（鼎）、郭雪湖、李石樵、陳澄波、陳敬輝暨省編譯館代表程璟，該會理事長游彌堅氏及編輯委員會全體人員等。游氏主席首先致詞，經決定各年級書本主編人為：第一年級藍蔭鼎、第二年級陳敬輝、第三年級郭雪湖、第四年級楊三郎、第五年級李石樵、第六年級李梅樹等。最後程璟先生向各畫家建議，希望各位回去就各地搜集兒童繪畫作品，集中省教育會，籌備一全省兒童畫巡迴展覽，使本省真正兒童畫作，得獲欣賞與鼓勵。四時頃座談結束，該會編輯組續舉行編輯會議，中心編務係討論本年度即將協助省編譯館對各科教材詮註，尤則口勞作科之教材編纂云。

—原載《民報》第3版，1947.2.3，臺北：民報社

附錄 Appendix

1917-1947論評總目錄

No.	日期	作者	原標題	中譯標題	報紙/期刊	卷期/頁次/版次	出版者	語言	收錄範圍	頁數索引
1	1917.9.9		地方近事　嘉義		臺灣日日新報	日刊3版	臺北：臺灣日日新報社	日	節錄	40
2	1922.11.7		諸羅特訊		臺灣日日新報	日刊6版	臺北：臺灣日日新報社	中	節錄	40
3	1923.8.16		崇文社課題揭曉		臺灣日日新報	日刊6版	臺北：臺灣日日新報社	中	全文	41
4	1924.3.8		諸羅特訊		臺灣日日新報	日刊6版	臺北：臺灣日日新報社	中	節錄	41
5	1926.10.11		帝展洋画部の総花ぶり　新入選は五十六人　無鑑査は五十点	帝展西洋畫部的遍地開花現象　新入選五十六人　無鑑查五十件	報知新聞	第2版	東京：報知新聞社	日	全文	42
6	1926.10.11		入選の喜び	入選之喜	報知新聞	第2版	東京：報知新聞社	日	全文	45
7	1926.10.11		帝展の洋畫　昨夕入選發表　百五十四點に女流八名		讀賣新聞	朝刊3版	東京：讀賣新聞社	日	未收錄	
8	1926.10.11		生れた街を　藝術化して　臺灣人陳澄波君	將出生之地予以藝術化　臺灣人陳澄波君	讀賣新聞	朝刊3版	東京：讀賣新聞社	日	全文	46
9	1926.10.11		院展入選者發表　津輕伯未亡人や臺灣人陳澄波等の新顏見ゆ	院展入選者發表　赫見津輕伯爵未亡人及臺灣人陳澄波等新臉孔	日布時事	第8925號	檀香山：日布時事社	日	未收錄	
10	1926.10.11		帝展の洋畫　入選發表さる　一作家一點づつの　新しい鑑査振りで　總點數百五十四	帝展的西洋畫　入選公布　一位作家一件作品的新審查取向　總件數一百五十四	東京朝日新聞	朝刊7版	東京：朝日新聞東京本社	日	全文	46
11	1926.10		新顏が多い　帝展の洋畫　女流畫家も萬々歲　百五十四點の入選發表	新臉孔多　帝展的西洋畫　女性畫家也欣喜若狂　一百五十四件的入選公布	出處不詳			日	全文	49
12	1926.10.12		入選と聞き　喜び溢れる　陳澄波夫人	聽到入選　滿心喜悅的　陳澄波夫人	臺灣日日新報	日刊5版	臺北：臺灣日日新報社	日	全文	52
13	1926.10.12		本島人畫家名譽　洋畫嘉義町外入選		臺灣日日新報	夕刊4版	臺北：臺灣日日新報社	中	全文	52
14	1926.10.12		陳澄波君の洋畫「嘉義の町外れ」入選　東京美術學校の高等師範部に學ぶ本島青年	陳澄波的油畫〔嘉義街外〕入選　東京美術學校高等師範部在學的本島青年	臺灣日日新報	夕刊2版	臺北：臺灣日日新報社	日	未收錄	
15	1926.10.12		嘉義街の陳君が　帝展洋畫部入選す　臺北師範を十三年卒業	嘉義街的陳君　入選帝展畫部　大正十三年畢業於臺北師範	臺南新報	第7版	臺南：臺南新報社	日	未收錄	
16	1926.10.12		本島出身之學生　洋畫入選於帝展　現在美術學校肄業之　嘉義街陳澄波君		出處不詳			中	全文	53
17	1926.10.12		本島出身の學生　帝展に新入選　美術學校在學中の嘉義街の陳澄波君	本島出身之學生　洋畫入選於帝展　現在美術學校在學中之嘉義街陳澄波君	出處不詳			日	未收錄	
18	1926.10.15	欽一廬	陳澄波君の入選畫に就いて	談陳澄波君的入選畫	臺灣日日新報	夕刊3版	臺北：臺灣日日新報社	日	全文	53
19	1926.10.16		本島人帝展入選の嚆矢　陳澄波君	本島人帝展入選之嚆矢　陳澄波君	出處不詳			日	全文	54
20	1926.10.16		帝展へ出した洋畫が美事入選したとの報知を得て喜悅滿面の陳澄波君	得知送件帝展的油畫成功入選而笑逐顏開的陳澄波君	臺灣日日新報	夕刊2版	臺北：臺灣日日新報社	日	全文	54
21	1926.10.17		臺日漫畫		臺灣日日新報	日刊8版	臺北：臺灣日日新報社	日	全文	54
22	1926.10.25		日本帝國美術展覽會紀		申報	第5版	上海：申報館	中	全文	55
23	1926.10.29	井汲清治	帝展洋畫の印象（二）	帝展西洋畫的印象（二）	讀賣新聞	第4版	東京：讀賣新聞社	日	全文	56
24	1926.11.1	槐樹社會員	帝展談話會		美術新論	第1卷第1號（帝展號），頁124	東京：美術新論社	日	節錄	57
25	1927.3.1	奧瀨英三	第二十三回太平洋畫會展覽會漫評		美術新論	第2卷第3號，頁105-110	東京：美術新論社	日	節錄	58

No.	日期	作者	原標題	中譯標題	報紙/期刊	卷期/頁次/版次	出版者	語言	收錄範圍	頁數索引
26	1927.3	池田永治	大（太）平洋畫會展覽會		Atelier	第4卷第3號，頁75	東京：アトリヱ社	日	節錄	58
27	1927.4	北川一雄	第八回中央美術展評		Atelier	第4卷第4號	東京：アトリヱ社	日	節錄	58
28	1927.4	宗像生	第四回槐樹社展評		美之國	第3卷第4號	東京：美之國社	日	節錄	59
29	1927.5.1	金澤重治等	槐樹社展覽會合評		美術新論	第2卷第5號，頁38-58	東京：美術新論社	日	節錄	59
30	1927.5	北川一雄	第四回槐樹社展所感		Atelier	第4卷第5號	東京：アトリヱ社	日	節錄	59
31	1927.5	鶴田吾郎	槐樹社展覽會評		中央美術	第13卷第5號	東京：中央美術社	日	節錄	60
32	1927.5	稅所篤二	第四回槐樹社展		みづゑ（Mizue）	第267號	東京：春鳥會	日	節錄	60
33	1927.6.9		無腔笛		臺灣日日新報	夕刊4版	臺北：臺灣日日新報社	中	全文	61
34	1927.6.16		諸羅　陳氏油畫展覽		臺灣日日新報	夕刊4版	臺北：臺灣日日新報社	中	全文	62
35	1927.6.18		博物館內　油畫展覽		臺灣日日新報	夕刊4版	臺北：臺灣日日新報社	中	全文	62
36	1927.6.26		陳澄波氏個展　博物館に開催	陳澄波氏個展　於博物館舉辦	臺灣日日新報	日刊2版	臺北：臺灣日日新報社	日	全文	62
37	1927.6.26		陳澄波氏　博物館個人展　自明日起三日間		臺灣日日新報	日刊4版	臺北：臺灣日日新報社	中	全文	63
38	1927.6.29	國島水馬	陳氏個人展　博物館に開催中	陳氏個人展　於博物館舉辦中	臺灣日日新報	夕刊2版	臺北：臺灣日日新報社	日	全文	63
39	1927.6.29		墨瀋餘潤		臺灣日日新報	日刊4版	臺北：臺灣日日新報社	中	全文	63
40	1927.6.29	欽一廬	自分の繪を描く　陳澄波氏の繪	畫自己的畫　陳澄波氏的畫	臺灣日日新報	日刊5版	臺北：臺灣日日新報社	日	全文	64
41	1927.6.30	一記者	觀陳澄波君　洋畫個人展		臺灣日日新報	日刊4版	臺北：臺灣日日新報社	中	全文	65
42	1927.7.3		陳澄波氏　在嘉義個人展　七八九三日間		臺灣日日新報	夕刊4版	臺北：臺灣日日新報社	中	全文	66
43	1927.7.4		陳澄波氏嘉義　で作品展	陳澄波氏在嘉義的作品展	臺灣日日新報	日刊3版	臺北：臺灣日日新報社	日	全文	66
44	1927.7.4		無腔笛		臺灣日日新報	夕刊4版	臺北：臺灣日日新報社	中	全文	67
45	1927.7.4		人事欄		臺灣日日新報	夕刊4版	臺北：臺灣日日新報社	中	節錄	68
46	1927.7.8		陳澄波氏個人展		臺灣日日新報	夕刊3版	臺北：臺灣日日新報社	日	全文	68
47	1927.7.11		諸羅　陳氏個人畫展		臺灣日日新報	日刊4版	臺北：臺灣日日新報社	中	全文	68
48	1927.7.22		無腔笛		臺灣日日新報	夕刊4版	臺北：臺灣日日新報社	中	全文	69
49	1927.8.20		洋畫展覽會　來一日於臺南公館		臺灣日日新報	日刊4版	臺北：臺灣日日新報社	中	全文	69
50	1927.9.12		人事欄		臺灣日日新報	夕刊4版	臺北：臺灣日日新報社	中	節錄	70
51	1927.10.13		帝展入選畫の發表　洋畫二百廿五、日本畫二百五十三　初陣の版畫十四點	帝展入選畫的發表　洋畫二百廿五、日本畫二百五十三　初次登場的版畫十四點	東京朝日新聞	朝刊3版	東京：朝日新聞東京本社	日	未收錄	
52	1927.10.14		無絃琴		臺灣日日新報	夕刊1版	臺北：臺灣日日新報社	日	節錄	70
53	1927.10.14		陳澄波氏　帝展入選		臺灣日日新報	夕刊2版	臺北：臺灣日日新報社	日	全文	70
54	1927.10.14		陳澄波氏再入選　帝展洋畫審查終了		臺灣日日新報	夕刊4版	臺北：臺灣日日新報社	中	全文	71

No.	日期	作者	原標題	中譯標題	報紙/期刊	卷期/頁次/版次	出版者	語言	收錄範圍	頁數索引
55	1927.10.15		二度目の入選は　初入選より苦勞　入選と聞いた時は夢のやう　陳澄波君大喜び	再次入選比初入選還更辛苦　聽到入選時彷彿是在做夢　陳澄波君欣喜若狂	臺灣日日新報	日刊5版	臺北：臺灣日日新報社	日	全文	71
56	1927.10.22		臺灣美術第一回展覽會　入選畫發表さる　入選畫百一點	臺灣美術第一回展覽會　入選畫發表　入選畫一百零一件	臺灣日日新報	夕刊2版	臺北：臺灣日日新報社	日	未收錄	
57	1927.10.26		無腔笛		臺灣日日新報	日刊4版	臺北：臺灣日日新報社	中	節錄	72
58	1927.10.27		本日開院式　臺灣美術展讀畫記　本島人藝術家尚要努力		臺灣日日新報	日刊4版	臺北：臺灣日日新報社	中	未收錄	
59	1927.10.28		蓬萊のしま根に　南國美術の殿堂を築く　初の臺灣美術展覽會　上山總督臨場の下に　華々しく開會式を擧ぐ	在蓬萊之島國　建構南國美術的殿堂　首次的臺灣美術展　上山總督的蒞臨下　舉辦盛大的開幕式	臺灣日日新報	夕刊2版	臺北：臺灣日日新報社	日	未收錄	
60	1927.10.28		臺展　會場案内	臺展　會場導覽	臺灣日日新報	日刊5版	臺北：臺灣日日新報社	日	未收錄	
61	1927.10.28		臺展を見て　某美術家談	臺展觀後感　某美術家談	臺灣日日新報	日刊5版	臺北：臺灣日日新報社	日	節錄	72
62	1927.10.29		美展談談		臺灣日日新報	夕刊4版	臺北：臺灣日日新報社	中	節錄	73
63	1927.10.30		臺灣美術展開會		臺灣民報	第180號，第4版	臺北：株式會社臺灣民報社	中	未收錄	
64	1927.11.1	槐樹社會員	帝展洋畫合評座談會		美術新論	第2卷第11號，頁130-154	東京：美術新論社	日	節錄	73
65	1927.11	石田幸太郎等	帝展繪畫全評		中央美術	第13卷第11號	東京：中央美術社	日	節錄	74
66	1927.11.2	鷗亭生	臺展評　西洋畫部　四		臺灣日日新報	日刊5版	臺北：臺灣日日新報社	日	節錄	74
67	1927.11.15	鹽月桃甫	臺展洋畫概評		臺灣時報	11月號，頁21-22	臺北：臺灣時報發行所	日	節錄	75
68	1927.11.15		臺灣美術展覽會		臺灣時報	11月號，頁39-42	臺北：臺灣時報發行所	日	未收錄	
69	1927.12.9		人事欄		臺灣日日新報	夕刊4版	臺北：臺灣日日新報社	中	節錄	75
70	1927.12.11		諸羅　娛樂評議		臺灣日日新報	夕刊4版	臺北：臺灣日日新報社	中	全文	75
71	1927.12.15	西岡塘翠	島を彩れる美術の秋　臺展素人寸評	彩繪島嶼的美術之秋　臺展素人短評	臺灣時報	昭和2年12月號，頁83-92	臺北：臺灣時報發行所	日	節錄	76
72	1927.12.31		綠榕會成立		臺灣日日新報	日刊4版	臺北：臺灣日日新報社	中	全文	77
73	1928.1.15		人事欄		臺灣日日新報	夕刊4版	臺北：臺灣日日新報社	中	節錄	77
74	1928.2.28		無腔笛		臺灣日日新報	夕刊4版	臺北：臺灣日日新報社	中	節錄	77
75	1928.2.29		嘉義		臺灣日日新報	日刊6版	臺北：臺灣日日新報社	日	節錄	78
76	1928.3.1	槐樹社會員	槐樹社展覽會入選作合計（�4）		美術新論	第3卷第3號，頁90-106	東京：美術新論社	日	節錄	78
77	1928.3	葛見安次郎	第五回白日會評		Atelier	第5卷第3號	東京：アトリヱ社	日	節錄	78
78	1928.7.5		無腔笛		臺灣日日新報	夕刊4版	臺北：臺灣日日新報社	中	未收錄	
79	1928.8.3		無腔笛		臺灣日日新報	日刊4版	臺北：臺灣日日新報社	中	全文	79
80	1928.9.12		人事欄		臺灣日日新報	夕刊4版	臺北：臺灣日日新報社	中	節錄	80
81	1928.9.20		無腔笛		臺灣日日新報	夕刊4版	臺北：臺灣日日新報社	中	全文	79
82	1928.9.29		人事欄		臺灣日日新報	夕刊4版	臺北：臺灣日日新報社	中	節錄	80

No.	日期	作者	原標題	中譯標題	報紙/期刊	卷期/頁次/版次	出版者	語言	收錄範圍	頁數索引
83	1928.10.5		アトリエ廻り	畫室巡禮	臺灣日日新報	夕刊2版	臺北：臺灣日日新報社	日	全文	80
84	1928.10.17		第二回臺灣美術展覽會　入選作品發表さる　東洋畫二十七點、西洋畫六十三點　目ざましい本島人の活躍	第二回臺灣美術展　入選作品公布　東洋畫二十七件、西洋畫六十三件　耀眼的本島人的活躍	臺灣日日新報	日刊7版	臺北：臺灣日日新報社	日	未收錄	
85	1928.10.17		新顏と變り種	新臉孔與另類畫家	臺灣日日新報	日刊7版	臺北：臺灣日日新報社	日	未收錄	
86	1928.10.18		第二回臺灣美術展　發表審查入選作品　比較前回非常進境　本島人作家努力顯著		臺灣日日新報	夕刊4版	臺北：臺灣日日新報社	中	全文	81
87	1928.10.26		臺灣美術展覽會　全島畫家之傑作　陳列在會場中　二十七日起公開		臺灣日日新報	日刊4版	臺北：臺灣日日新報社	中	未收錄	
88	1928.10.26		臺灣美術展　會場中一瞥　作如是我觀		臺灣日日新報	日刊4版	臺北：臺灣日日新報社	中	節錄	82
89	1928.10.27		臺展　招待日　朝から賑ふ	臺展　招待日　從早上開始熱鬧	臺灣日日新報	夕刊2版	臺北：臺灣日日新報社	日	全文	82
90	1928.10.30		第二【回】臺灣美術展　入選中特選三點　皆島人　望更努力勿安小成		臺灣日日新報	夕刊4版	臺北：臺灣日日新報社	中	全文	83
91	1928.11		第二回臺展入選作品發表		臺灣時報	頁18-23	臺北：臺灣時報發行所	日	未收錄	
92	1928.11.1		臺展特選　龍山寺　陳澄波氏		臺灣日日新報	夕刊4版	臺北：臺灣日日新報社	中	全文	84
93	1928.11.12		龍山寺洋畫奉納		臺灣日日新報	日刊6版	臺北：臺灣日日新報社	中	全文	84
94	1928.11.29		人事欄		臺灣日日新報	夕刊4版	臺北：臺灣日日新報社	中	節錄	84
95	1928.12.5	以佐生	臺展の洋畫を見る	臺展洋畫之我見	第一教育	第7卷第11號，頁91-96	臺北：臺灣子供世界社	日	節錄	85
96	1929.2.12		人事欄		臺灣日日新報	夕刊4版	臺北：臺灣日日新報社	中	節錄	85
97	1929.2	太田沙夢樓	本鄉美術展覽會		Atelier	第6卷第2號	東京：アトリエ社	日	節錄	86
98	1929.3.1	奧瀨英三	第四回本鄉美術展瞥見		美術新論	第4卷第3號，頁63-64	東京：美術新論社	日	節錄	86
99	1929.3.5	小林萬吾	臺灣の公設展覽會——臺展	臺灣的公設展覽會——臺展	藝天	3月號，頁17	東京：藝天社	日	全文	87
100	1929.4.1	槐樹社會員	槐樹社展覽會合評雜話		美術新論	第4卷第4號，頁76-101	東京：美術新論社	日	節錄	88
101	1929.4.1	金井紫雲等	座談槐樹社展		美術新論	第4卷第4號，頁103-112	東京：美術新論社	日	節錄	88
102	1929.5.4	張澤厚	美展之繪畫概評		美展	第9期，頁5、7-8	上海：全國美術展覽會編輯組	中	節錄	88
103	1929.5.13		無腔笛		臺灣日日新報	日刊4版	臺北：臺灣日日新報社	中	節錄	89
104	約1929.6		嘉義		出處不詳			日	全文	89
105	1929.6.7		臺灣洋畫界近況　北七星畫壇南則赤陽會將合併新組　訂來月中開展覽會於南北兩處		臺灣日日新報	日刊4版	臺北：臺灣日日新報社	中	節錄	90
106	1929.6.10		藝苑繪畫研究所近訊　籌募基金舉行書畫展　將開暑期研究班		申報	第11版	上海：申報館	中	節錄	90
107	1929.6.13		人事		臺灣日日新報	夕刊4版	臺北：臺灣日日新報社	中	節錄	91
108	1929.7.4		藝苑現代名家書畫展覽將開會		申報	第2版	上海：申報館	中	全文	91
109	1929.7.8		藝苑繪畫研究所夏季招收男女研究員生		申報	第6版	上海：申報館	中	全文	91

No.	日期	作者	原標題	中譯標題	報紙/期刊	卷期/頁次/版次	出版者	語言	收錄範圍	頁數索引
110	1929.7.9		藝苑名家書畫展紀　七月六日起至今日止		申報	第19版	上海：申報館	中	未收錄	
111	1929.8.26		新華藝大聘兩少年畫家		申報	第5版	上海：申報館	中	全文	92
112	1929.8.27		藝苑繪畫研究所近聞		申報	第11版	上海：申報館	中	全文	92
113	1929.8.28		臺展の向ふを張つて　美術團體「赤島社」生る　每春美術展覽會を開く	與臺展較量　美術團體「赤島社」誕生　每年春天舉辦美展	臺灣日日新報	日刊7版	臺北：臺灣日日新報社	日	全文	93
114	1929.8.28		粒揃ひの畫家連　臺展の向ふを張つて　「赤島社」を組織し本島畫壇に烽火を楊ぐ	畫家聯合向臺展對抗　組織赤島社　本島烽火揚起	臺南新報		臺南：臺南新報社	日	全文	93
115	1929.8.29		赤島社美術展　本島人洋畫家蹶起　本月三十一日來月一三兩日開於臺北博物館		臺灣日日新報	夕刊4版	臺北：臺灣日日新報社	中	全文	94
116	1929.8.31		赤島社　同人展　臺北博物館に	赤島社會員展　於臺北博物館	臺灣日日新報	日刊7版	臺北：臺灣日日新報社	日	全文	94
117	1929.8.31		赤島社洋畫展覽　本日起開於臺北博物館　多努力傑作進步顯著		臺灣日日新報	夕刊4版	臺北：臺灣日日新報社	中	節錄	95
118	1929.9.1	鷗亭	新臺灣の鄉土藝術　赤島社展覽會を觀る	新臺灣的鄉土藝術　赤島社展觀後感	臺灣日日新報	日刊5版	臺北：臺灣日日新報社	日	節錄	95
119	1929.9.4		新華藝大之擴充		申報	第12版	上海：申報館	中	全文	95
120	1929.9.4	鹽月善吉	赤島社　第一回展を觀る	赤島社　第一回展觀後感	臺南新報		臺南：臺南新報社	日	節錄	96
121	1929.9.5	石川欽一郎	手法も色彩——赤島社展を觀て	手法與色彩——赤島社展觀後感	臺灣日日新報	日刊6版	臺北：臺灣日日新報社	日	節錄	96
122	1929.9.12		人事		臺灣日日新報	夕刊4版	臺北：臺灣日日新報社	中	節錄	97
123	1929.9.16		藝苑將開美術展覽會 ▲本月二十日起 ▲在寧波同鄉會		申報	第11版	上海：申報館	中	全文	97
124	1929.9.21	倪貽德	藝展弁言		美周	第11期，第1版		中	節錄	97
125	1929.9.24		藝苑美展之第四日		申報	第10版	上海：申報館	中	全文	98
126	1929.9.25		藝苑美展之第五日 ▲今日下午六時閉幕		申報	第10版	上海：申報館	中	全文	98
127	1929.10.12		帝展洋畫の入選發表　嚴選主義でふるひ落し　二百七十一點殘る	帝展西洋畫的入選名單公布　以嚴選主義篩選淘汰　剩下二百七十一件	東京朝日新聞	朝刊3版	東京：朝日新聞東京本社	日	全文	99
128	約1929.10		帝展洋畫入選者 ▲印は新入選	帝展西洋畫入選者 ▲記號為新入選	出處不詳			日	全文	104
129	約1929.10		こゝも嚴選　帝展洋畫入選者　四千四百點の中から二百六十一點內新入選七十點	日本這裡也嚴選　帝展西洋畫入選者　四千四百件中　入選二百六十一件　其中新入選七十件	出處不詳			日	全文	107
130	1929.10.13		本島から　二人入選	本島有二人入選	臺灣日日新報	夕刊2版	臺北：臺灣日日新報社	日	全文	111
131	1929.10.13		陳澄波氏　三入選帝展		臺灣日日新報	夕刊4版	臺北：臺灣日日新報社	中	全文	111
132	1929.10.15		藍蔭鼎氏　入選帝展		臺灣日日新報	夕刊4版	臺北：臺灣日日新報社	中	未收錄	
133	約1929.10		押すな押すなの　大賑ひ　帝展招待日	別推呀別推呀的　大盛況　帝展招待日	□□新聞			日	全文	112
134	1929.10.23		帝展洋畫雜筆　本年非常嚴選　我臺灣藝術家　努力有效		臺灣日日新報	夕刊4版	臺北：臺灣日日新報社	中	全文	113
135	1929.11.1		藝苑研究所創辦人留東 ▲王潘二君聯展之盛況 ▲陳指導員帝展入選		申報	第17版	上海：申報館	中	全文	113
136	1929.11.1		彙報　臺北通信		臺灣教育	第328號，頁135-146	臺北：財團法人臺灣教育會	日	節錄	114

No.	日期	作者	原標題	中譯標題	報紙/期刊	卷期/頁次/版次	出版者	語言	收錄範圍	頁數索引
137	1929.11.13		第三回臺灣美術展覽會　入選作品發表さる　東洋畫二十九點、西洋畫七十六點　目覺ましい本島人側の進出	第三回臺灣美術展覽會　入選作品發表　東洋畫二十九件、西洋畫七十六件　本島人的踴躍參與	臺灣日日新報	夕刊2版	臺北：臺灣日日新報社	日	未收錄	
138	1929.11.13		臺展審查發表　東洋畫二十九點西洋畫七十六點入選　本島人入選半數以上		臺灣日日新報	夕刊4版	臺北：臺灣日日新報社	中	未收錄	
139	1929.11.14		臺展入選二三努力談　呂鼎鑄蔡雪溪諸氏是其一例		臺灣日日新報	夕刊4版	臺北：臺灣日日新報社	中	節錄	115
140	1929.11.15		臺灣美術展一瞥　東洋畫雖少、佳於昨年　西洋畫大作較多人物繪驟增		臺灣日日新報	日刊4版	臺北：臺灣日日新報社	中	節錄	115
141	1929.11.17	一記者	第三回臺展之我觀（中）		臺灣日日新報	夕刊4版	臺北：臺灣日日新報社	中	節錄	116
142	1929.11.17		臺展第一日		臺灣日日新報	日刊7版	臺北：臺灣日日新報社	日	全文	116
143	1929.11.25		島都の秋を飾る　臺灣美術展を見て（一）　總括的感想漸く曙光を認む	點綴島都之秋的臺灣美術展觀後感（一）　整體感想：曙光漸露	新高新報	第9版	臺北：新高新報社	日	節錄	116
144	1929.12.1	K・Y生	第三囘臺展の盛況	第三回臺展盛況	臺灣教育	第329號、頁95-100	臺北：財團法人臺灣教育會	日	節錄	117
145	1929.12.15		第三回臺展審查成績發表		臺灣時報	昭和4年12月號，頁20-21	臺北：臺灣時報發行所	日	未收錄	
146	1930.1.10		藝苑繪畫研究所近訊　▲冬季設寒假補習班　▲本月十日起二月二十日止		申報	第9版	上海：申報館	中	全文	118
147	1930.1.17		昌明藝專籌備就緒		申報	第27版	上海：申報館	中	全文	118
148	1930.2.19		昌明藝專藝教系之設施		申報	第11版	上海：申報館	中	全文	119
149	約1930.3		陳氏洋畫入選　受記念杯之光榮		出處不詳			中	全文	119
150	1930.4.3		藝術兩誌		臺灣日日新報	日刊4版	臺北：臺灣日日新報社	中	全文	120
151	1930.4.12		王濟遠個人畫展第一日		申報	第17版	上海：申報館	中	全文	120
152	1930.4.13	青口	王濟遠歐游誌別畫展記		申報	第19版	上海：申報館	中	全文	121
153	1930.4.24		臺灣赤島社　油水彩畫　在臺南公會堂		臺灣日日新報	日刊4版	臺北：臺灣日日新報社	中	全文	122
154	1930.4.29		赤島社洋畫家　開洋畫展覽會		臺灣新民報	第7版	臺北：株式會社臺灣新民報社	中	全文	122
155	1930.5.10		赤島社第二回賽會　八日下午先開試覽會		臺灣日日新報	夕刊4版	臺北：臺灣日日新報社	中	全文	123
156	1930.5.10		赤島社展		臺灣日日新報	日刊7版	臺北：臺灣日日新報社	日	全文	124
157	1930.5.14	鷗	赤島社の畫展と鄉土藝術	赤島社的畫展與鄉土藝術	臺灣日日新報	日刊8版	臺北：臺灣日日新報社	日	全文	124
158	1930.5.14	石川欽一郎	第二囘赤島社展感		臺灣日日新報	夕刊3版	臺北：臺灣日日新報社	日	節錄	125
159	1930.6.28		昌明藝專暑校近訊		申報	第15版	上海：申報館	中	全文	125
160	1930.7.20		人事		臺灣日日新報	夕刊4版	臺北：臺灣日日新報社	中	節錄	125
161	1930.7.20		島人士趣味一班（七）　書道繪畫界之一瞥		臺灣日日新報	夕刊4版	臺北：臺灣日日新報社	中	未收錄	
162	1930.8.16		陳澄波氏畫展　十六十七兩日在臺中公會堂		臺灣日日新報	夕刊4版	臺北：臺灣日日新報社	中	全文	126
163	約1930.8.16		陳澄波氏の個人展　初日の盛況	陳澄波氏的個展　首日的盛況	出處不詳			日	全文	126

No.	日期	作者	原標題	中譯標題	報紙/期刊	卷期/頁次/版次	出版者	語言	收錄範圍	頁數索引
164	1930.8.26		人事		臺灣日日新報	夕刊4版	臺北：臺灣日日新報社	中	節錄	127
165	1930.9.1		新華藝專發展計劃		申報	第12版	上海：申報館	中	全文	127
166	1930.9.12		太魯閣峽 臨海道路 為上山蔗庵前督憲囑筆 嘉義陳澄波氏作		臺灣日日新報	日刊4版	臺北：臺灣日日新報社	中	全文	128
167	1930.10.16		上山前總督記念金 為研究高砂族 決定全部提供		臺灣日日新報	日刊4版	臺北：臺灣日日新報社	中	全文	129
168	1930.10.16		臺展の搬入 出品數昨年より增加 兩部とも大作多し	臺展收件 出品件數較去年增加 兩個部門均多大型作品	臺南新報	日刊7版	臺南：臺南新報社	日	全文	132
169	1930.10.22		美人畫の多いのか 特に目立つ人氣を呼ぶ作品 愈よ廿五日から公開	美人畫之多 特別醒目 博得人氣的作品 將於二十五日起公開	臺灣日日新報	日刊7版	臺北：臺灣日日新報社	日	未收錄	
170	1930.10.24		人氣を呼ぶ 主なる作品	博得人氣的主要作品	臺灣日日新報	日刊7版	臺北：臺灣日日新報社	日	未收錄	
171	1930.10.25	一記者	第四回臺灣美術展之我觀		臺灣日日新報	夕刊4版	臺北：臺灣日日新報社	中	節錄	132
172	1930.10.27		第四回臺展漫畫號		臺灣日日新報	夕刊4版	臺北：臺灣日日新報社	日	全文	130
173	1930.10.31	N生記	臺展を觀る（五）	臺展觀後記（五）	臺灣日日新報	日刊6版	臺北：臺灣日日新報社	日	節錄	133
174	1930.11.1	Y生	第四回臺展を見て	第四回臺展觀後感	臺灣教育	第340號，頁112-115	臺北：財團法人臺灣教育會	日	節錄	133
175	1930.11.7	一批評家（投）	臺展を考察す（下）	考察臺展（下）	臺灣日日新報	夕刊3版	臺北：臺灣日日新報社	日	節錄	134
176	1930.12.12		藝苑繪畫研究所開寒假班 ▲十三日下午二時華林公開演講		申報	第10版	上海：申報館	中	全文	134
177	1931.1.26		中日名畫家之宴會 ▲參加者有重光葵等		申報	第15版	上海：申報館	中	全文	135
178	1931.3.9		新華畫展消息		申報	第12版	上海：申報館	中	全文	135
179	1931.4.3		愈よけふから 赤島展開く ◇……各室一巡記	本日起 赤島展開放參觀 各室一巡記	臺灣日日新報	日刊7版	臺北：臺灣日日新報社	日	全文	136
180	1931.4.6		藝苑二屆美展第三日		申報	第14版	上海：申報館	中	全文	137
181	1931.4.28		洋畫展覽		臺灣日日新報	夕刊4版	臺北：臺灣日日新報社	中	全文	137
182	1931.9.11		人事		臺灣日日新報	夕刊4版	臺北：臺灣日日新報社	中	節錄	137
183	1931.10.22		嚴選を突破した 臺展の入選發表さる 東洋畫卅二點、西洋畫五十點	突破嚴選的臺展之入選發表 東洋畫三十二件、西洋畫五十件	臺灣日日新報	夕刊2版	臺北：臺灣日日新報社	日	未收錄	
184	1931.10.26	一記者	第五回臺展我觀（下）		臺灣日日新報	日刊4版	臺北：臺灣日日新報社	中	節錄	138
185	1931.11.1	K・Y生	第五回臺展を見て	第五回臺展觀後感	臺灣教育	第352號，頁126-130	臺北：財團法人臺灣教育會	日	節錄	138
186	約1931-1935		臺灣出身畫家達の集ひ	臺灣出身的畫家聚會	出處不詳			日	全文	139
187	1932.2.13		陳澄波畫伯 上海で變死の報 避難中海中に墜落？ 前途を悲觀し自殺？	陳澄波畫伯 在上海橫死之報 避難中失足墜海？ 因前途悲觀而自殺？	臺南新報	夕刊2版	臺南：臺南新報社	日	全文	140
188	1932.2.18		變死を傳へられた 陳澄波畫伯は無事 佛租界內知人宅に避難 二百圓の旅費送附を受け近く歸臺	被謠傳橫死的陳澄波畫伯平安無事 在法國租界內熟人家避難 收二百圓旅費匯款 近日返臺	臺南新報	日刊7版	臺南：臺南新報社	日	全文	140
189	1932.5.5		人事		臺灣日日新報	夕刊4版	臺北：臺灣日日新報社	中	節錄	141
190	1932.6.16		人事		臺灣日日新報	夕刊4版	臺北：臺灣日日新報社	中	節錄	141
191	約1932		アトリエ巡り（十） 裸婦を描く 陳澄坡（波）	畫室巡禮（十） 描繪裸婦 陳澄坡（波）	臺灣新民報		臺北：株式會社臺灣新民報社	日	全文	142

No.	日期	作者	原標題	中譯標題	報紙/期刊	卷期/頁次/版次	出版者	語言	收錄範圍	頁數索引
192	約1932		陳澄波氏が心血を注ぎ　制作中の『裸女』	陳澄波氏灌注心血　製作中的「裸女」	出處不詳			日	全文	143
193	1932.7.15		陳澄波氏が臺中て　洋畫講習會	陳澄波氏在臺中　洋畫講習會	臺灣日日新報	日刊3版	臺北：臺灣日日新報社	日	全文	143
194	1932.10	龐薰琹	決瀾社小史		藝術旬刊	第1卷第5期，頁9		中	全文	144
195	1932.10.17		島都の秋を飾る　臺展出品畫搬入　きのふ教育會館と北一師に	點綴島都之秋　臺展參展作品收件　昨日於教育館與北一師	臺灣日日新報	日刊7版	臺北：臺灣日日新報社	日	未收錄	
196	1932.10.18		臺展搬入第一日　東洋畫二十一點　西洋畫百八十點		臺灣日日新報	夕刊4版	臺北：臺灣日日新報社	中	全文	144
197	1932.10.21		島都の秋を飾る……　臺展の入選畫發表　目覺しき新人の進出ぶり	點綴島都之秋……　臺展入選畫發表　驚人地新人參展情況	臺灣日日新報	夕刊2版	臺北：臺灣日日新報社	日	未收錄	
198	1932.10.25		臺展會場之一瞥（下）　東洋畫依然不脫洋化　而西洋畫則漸近東洋		臺灣日日新報	日刊8版	臺北：臺灣日日新報社	中	節錄	145
199	1932.10.30	鷗亭生	臺展の印象（四）　畫家の狙ふべき境地	臺展之印象（四）　畫家應努力的境界	臺灣日日新報	日刊6版	臺北：臺灣日日新報社	日	未收錄	
200	1932.11.5		人事		臺灣日日新報	夕刊4版	臺北：臺灣日日新報社	中	節錄	145
201	1933.6.6		人事		臺灣日日新報	夕刊4版	臺北：臺灣日日新報社	中	節錄	146
202	1933.9.22		嘉義城隍祭典詳報　市內官紳多數參拜　開特產品廉賣書畫展覽　各街點燈阿里山線降價		臺灣日日新報	夕刊4版	臺北：臺灣日日新報社	中	全文	146
203	約1933		アトリエ巡り（十四）	畫室巡禮（十四）	臺灣新民報		臺北：株式會社臺灣新民報社	日	全文	147
204	1933.10.15		台灣蕃族調查に　不朽の文獻　上山元總督が投出した資金で台北帝大が研究	為臺灣蕃族調查　留下不朽的文獻　上山前總督投注資金　由臺北帝大負責研究	東京朝日新聞	朝刊3版	東京：朝日新聞東京本社	日	全文	148
205	1933.10.25		本島美術の豪華版　臺展の入選畫發表　東洋畫五五、西洋畫七〇　新入選は合せて三十九人	本島美術的豪華版　臺展的入選發表　東洋畫五十五、西洋畫七十　新入選總計三十九人	臺灣日日新報	夕刊2版	臺北：臺灣日日新報社	日	未收錄	
206	1933.10.25		臺展審查發表　東洋畫入選五五點　西洋畫入選七十點		臺灣日日新報	夕刊4版	臺北：臺灣日日新報社	日	未收錄	
207	1933.10.26		臺展一瞥　東洋畫筆致勝　西洋畫神彩勝		臺灣日日新報	日刊8版	臺北：臺灣日日新報社	中	節錄	149
208	1933.10.31		嘉義市の臺展入選者　祝賀招待會	嘉義市的臺展入選者　祝賀招待會	臺灣日日新報	日刊3版	臺北：臺灣日日新報社	日	全文	149
209	1933.11.3	錦鴻生	臺展評　一般出品作を見ろ（七）	臺展評　一般出品作觀後感（七）	臺灣新民報	第6版	臺北：株式會社臺灣新民報社	日	節錄	150
210	1933.11.5		赤島社　再建に決す　廖氏らの奔走で	赤島社決定重建　因廖氏等人的奔走	臺灣新民報	第5版	臺北：株式會社臺灣新民報社	日	全文	150
211	1933.11.28	錦鴻生	美術評　着實に進步した　水彩畫會展	美術評　著實進步的水彩畫會展	臺灣新民報	第6版	臺北：株式會社臺灣新民報社	日	全文	151
212	約1934		臺展審查員小澤氏　突如辭意を漏らす　本年は補充見合？	臺展審查員小澤氏　突然透露辭意　今年會補足缺額嗎？	出處不詳			日	全文	152
213	1934.9.16		人事		臺灣日日新報	夕刊4版	臺北：臺灣日日新報社	中	節錄	153
214	1934.10.7		赤島社の有力者が　新洋畫團體を組織　一般から公募せん	赤島社的有力人士　組織新洋畫團體　採一般公募	臺灣新民報		臺北：株式會社臺灣新民報社	日	全文	153
215	1934秋		アトリエ巡り　タツチの中に線を秘めて描く　帝展を目指す陳澄波氏	畫室巡禮　將線條　隱藏於筆觸中　以帝展為目標　陳澄波氏	臺灣新民報		臺北：株式會社臺灣新民報社	日	全文	154
216	1934.10.12		帝展入選　本島陳廖李　三洋畫家		臺灣日日新報	夕刊4版	臺北：臺灣日日新報社	中	全文	155

No.	日期	作者	原標題	中譯標題	報紙/期刊	卷期/頁次/版次	出版者	語言	收錄範圍	頁數索引
217	1934.10.23		嚴選の結果、昨年より 入選數ズツと落つ 新入選……東洋畫十三名、西洋畫 十九名 臺展けふ發表さる	嚴選的結果、入選件數比去年均減少 新入選……東洋畫十三名、西洋畫十九名 臺展今日發表	臺灣日日新報	夕刊2版	臺北：臺灣日日新報社	日	未收錄	
218	1934.10.24		臺展に輝く榮譽の 特選、受賞者決定 きのふ發表さる	決定照耀臺展榮譽的特選、得獎者 昨日發表	臺灣日日新報	日刊7版	臺北：臺灣日日新報社	日	未收錄	
219	1934.10.24		無腔笛		臺灣日日新報	夕刊4版	臺北：臺灣日日新報社	中	全文	155
220	約1934.10		臺展特選入賞者發表	臺展特選得獎者名單公布	出處不詳			日	全文	156
221	約1934.10		ローカル・カラーも 實力も充分出てる 藤島畫伯の特選評	地方色彩也 實力也充分顯現 藤島畫伯的特選評	出處不詳			日	全文	157
222	約1934.10		閨秀畫家の美しい同情 洋畫特選一席 陳澄波氏	閨秀畫家的美麗的同情 西畫特選第一名 陳澄波氏	出處不詳			日	全文	158
223	約1934.10		臺展特選及受賞者	臺展特選及得獎者名單	出處不詳			日	未收錄	
224	1934.10.25		東洋畫漸近自然 西洋畫設色佳妙 臺展之如是觀		臺灣日日新報	夕刊4版	臺北：臺灣日日新報社	中	節錄	160
225	1934.10.26		精進努力の跡を見る 秋の臺灣美術展 …進境者しく畫彩絢爛を競ふる	可見精進努力痕跡的秋之臺灣美術展 …進步顯著、畫彩互競絢爛	南日本新報	第2版	臺北：南日本新報社	日	節錄	160
226	1934.10.26		臺灣美術の殿堂 臺展を觀て寸評を試みる	臺灣美術的殿堂 臺展觀後短評	新高新報	第7版	臺北：新高新報社	日	節錄	161
227	1934.10.27		臺展を衝く	入謁臺展	南瀛新報	第9版	臺北：南瀛新報社	日	節錄	161
228	1934.10.27		南國美術の殿堂 臺展の作品評 臺展の改革及其の將來に就いて	南國美術的殿堂 臺展作品評 臺展改革及其未來	昭和新報	第5版	臺北：昭和新報社	日	節錄	161
229	約1934.10.28	顏水龍	臺灣美術展の西洋畫を觀る	臺灣美術展的西洋畫觀後感	臺灣新民報		臺北：株式會社臺灣新民報社	日	全文	162
230	1934.10.28		百花燎亂の裝を凝して 臺展の蓋愈開く 開會前から既に問題わり ◇南部出身の審查員と新入選	百花撩亂的精心裝扮 臺展即將開幕 開幕前就有問題 ◇南部出身的審查員和新入選者	臺灣經世新報	第11版	臺北：臺灣經世新報社	日	節錄	166
231	1934.10.29	野村幸一	臺展漫評 西洋畫を評す	臺展漫評 西洋畫評	臺灣日日新報	日刊3版	臺北：臺灣日日新報社	日	節錄	167
232	1934.10.31	T&F	第八回臺展評（2）		大阪朝日新聞（臺灣版）	第13版	大阪：朝日新聞社	日	節錄	167
233	約1934.11		陳澄波氏の光榮 臺展から「推薦」さる	陳澄波氏的光榮 得到臺展的「推薦」	出處不詳			日	全文	168
234	1934.11.1		今年の推薦 洋畫の陳澄波氏 東洋畫は一人もなし	今年的「推薦」 西洋畫的陳澄波氏 東洋畫從缺	臺灣日日新報	日刊7版	臺北：臺灣日日新報社	日	全文	168
235	1934.11.1		洋畫の陳澄波氏 臺展で推薦 「第八回」の成績にとり	西洋畫的陳澄波 臺展獲推薦 以「第八回」的成績為依據	臺南新報	日刊7版	臺南：臺南新報社	日	全文	169
236	1934.11.1	青山茂	臺展を見て	臺展觀後感	臺灣教育	第388號，頁47-53	臺北：財團法人臺灣教育會	日	節錄	169
237	1934.11.10	坂元生	秋の彩り 臺展を觀る（10）	秋之點綴 臺展觀後感（10）	臺南新報	夕刊2版	臺南：臺南新報社	日	節錄	170
238	1934.11.10		臺陽美術協會 か生る	臺陽美術協會誕生	臺灣日日新報	日刊7版	臺北：臺灣日日新報社	日	全文	170
239	1934.11.13		中堅作家を網羅し 臺陽美術協會生る 臺展を支持し、美術向上に邁進 きのふ盛大な發會式をあぐ	網羅中堅作家 臺陽美術協會誕生 支持臺展、激發美術進步 昨日舉行盛大的成立大會	臺灣日日新報	日刊7版	臺北：臺灣日日新報社	日	全文	171
240	1934.11.13		臺陽美術協會發會式 きのふホテルで	臺陽美術協會成立大會 昨於鐵道旅館	臺灣新民報		臺北：株式會社臺灣新民報社	日	全文	172
241	1934.11.13		「春の公募展」主催 臺灣（陽）美術協會發會式 來賓の官民多數出席	「春的公募展」舉辦 臺灣（陽）美術協會發會式 來賓官民多數出席	臺南新報	第7版	臺南：臺南新報社	日	未收錄	

No.	日期	作者	原標題	中譯標題	報紙/期刊	卷期/頁次/版次	出版者	語言	收錄範圍	頁數索引
242	1934.11.14		春季公募展　美術協會發會式誌盛　來賓官民多數臨場		臺南新報	第8版	臺南：臺南新報社	中	全文	173
243	1934.11.14		臺灣美術協會　聲明書と會則	臺陽美術協會　聲明書及會則	臺南新報	第7版	臺南：臺南新報社	日	全文	174
244	1934.11.17		臺展へ叛旗か	對臺展高舉叛旗嗎	南瀛新報	第9版	臺北：南瀛新報社	日	全文	173
245	1934.11.17		躍進又躍進！　臺展中堅作家の粹　臺灣美術協會　本島畫壇のリーダたれ	躍進再躍進！　臺展中堅作家之粹　臺陽美術協會　引領本島畫壇吧	昭和新報	第9版	臺北：昭和新報社	日	未收錄	
246	約1934.11		合財袋		出處不詳			日	全文	176
247	1934.11.22		入選者を招待	招待入選者	臺灣日日新報	日刊3版	臺北：臺灣日日新報社	日	全文	176
248	1934.11.23		嘉義／開祝賀會		臺灣日日新報	日刊12版	臺北：臺灣日日新報社	中	未收錄	
249	1934.12.1		第八回臺展		臺灣時報	昭和9年12月號，頁147	臺北：臺灣時報發行所	日	未收錄	
250	約1935.4		臺陽美術協會　五月開第一回展覽　發表出品規定		出處不詳			中	全文	177
251	約1935.4		臺陽美術協會　五月に第一回展出品規定を發表	臺陽美術協會　五月開第一回展覽　發表出品規定	出處不詳			日	未收錄	
252	1935.4.10		臺陽美術協會の第一回展覽會　五月四日から	臺陽美術協會的第一回展　五月四日起	臺灣日日新報	日刊11版	臺北：臺灣日日新報社	日	全文	178
253	1935.5.2		嘉義紫煙		臺南新報	日刊4版	臺南：臺南新報社	日	節錄	178
254	1935.5.5		不朽の名作を揃え　臺陽美術展開かる	不朽名作齊聚一堂　臺陽美術展開幕	東臺灣新報		花蓮：株式會社東臺灣新報社	日	全文	179
255	1935.5.7	野村幸一	臺陽展を觀る　臺灣の特色を發揮せよ	觀臺陽展　希望發揮臺灣的特色	臺灣日日新報	日刊6版	臺北：臺灣日日新報社	日	節錄	180
256	1935.5.8	SFT生	臺陽展に臨みて　……終	訪臺陽展　……完	出處不詳			日	節錄	180
257	1935.5.9		臺陽美術展は　十二日まで	臺陽美術展　到十二日為止	臺灣日日新報	日刊7版	臺北：臺灣日日新報社	日	全文	180
258	1935.5.9		臺陽美術協會　開展覽會　假教育會館		臺灣日日新報	夕刊4版	臺北：臺灣日日新報社	中	全文	181
259	約1935.5	漸陸生	最近の臺灣畫壇	近來的臺灣畫壇	出處不詳			日	節錄	181
260	1935.5.21	陳清汾	新しい繪の觀賞とその批評	新式繪畫的觀賞與批評	臺灣日日新報	夕刊3版	臺北：臺灣日日新報社	日	節錄	182
261	1935.5.26		訂婚啟事		南通	第1版	江蘇：南通縣圖書館	中	全文	182
262	1935秋		美術の秋　アトリエ巡り（十三）阿里山の神秘を　藝術的に表現する　陳澄波氏（嘉義）	美術之秋　畫室巡禮（十三）以藝術手法表現　阿里山的神秘　陳澄波氏（嘉義）	臺灣新民報		臺北：株式會社臺灣新民報社	日	全文	183
263	1935.10.22		臺展の入選者	臺展的入選者	臺灣日日新報	日刊11版	臺北：臺灣日日新報社	日	未收錄	
264	1935.10.25		妍を競ふ臺展　愈よ廿六日から公開	競豔的臺展　將於二十六日起開放民眾參觀	臺灣日日新報	日刊7版	臺北：臺灣日日新報社	日	未收錄	
265	1935.10.25		臺展之如是我觀　推薦四名皆本島人　鄉土藝術又進一籌		臺灣日日新報	日刊8版	臺北：臺灣日日新報社	中	節錄	184
266	1935.10.26		臺展之如是我觀　島人又被推薦兩名　推薦七名占至六名		臺灣日日新報	日刊12版	臺北：臺灣日日新報社	中	全文	185
267	1935.10.30	宮田彌太朗	東洋畫家の觀た　西洋畫の印象	東洋畫家所見西洋畫的印象	臺灣日日新報	日刊6版	臺北：臺灣日日新報社	日	節錄	186
268	1935.11.2	岡山實	第九回臺展の洋畫を觀る　全體として質が向上した	第九回臺展的洋畫觀後感　整體而言水準有提升	臺灣日日新報	日刊3版	臺北：臺灣日日新報社	日	節錄	186

No.	日期	作者	原標題	中譯標題	報紙/期刊	卷期/頁次/版次	出版者	語言	收錄範圍	頁數索引
269	1935.11.3		臺展鳥瞰評　悲しい哉一點の赤札なし	臺展鳥瞰評　可悲啊！連一張紅單都無	臺灣經世新報	第3版	臺北：臺灣經世新報社	日	節錄	186
270	1935.11.14		けふ臺展の最終日　中川總督が一點買上げ	今日是臺展最後一日　中川總督購畫一幅	臺灣日日新報	日刊7版	臺北：臺灣日日新報社	日	全文	187
271	1935.11.15		第九囘の臺展　好成績に終る入場者は記録を破り　三萬五千九百餘名	第九回臺展　以佳績落幕　入場人數破紀錄　三萬五千九百餘名	臺灣日日新報	日刊11版	臺北：臺灣日日新報社	日	全文	187
272	1935.11.16		臺展觀客　三萬六千名		臺灣日日新報	夕刊4版	臺北：臺灣日日新報社	中	未收錄	
273	1935.12.4		臺灣美術展餘聞　閉會時又多數賣出　今後專賴官廳援助		臺灣日日新報	日刊8版	臺北：臺灣日日新報社	中	全文	188
274	1936.2.29		文聯主催　綜合藝術を語ろの會	文聯主辦——綜合藝術座談會	臺灣文藝	第3卷第3號，頁45-53	臺中：臺灣文藝聯盟	日	節錄	189
275	1936.4.6	南郭	檳城嚶嚶藝會　二日晨舉行開幕　內外各埠參加者計有四十餘人　作品數百件琳瑯滿目美不勝收　請黃領事夫婦蒞場主持開幕禮		南洋商報	第10版		中	全文	190
276	1936.4.18		臺陽美術展		大阪朝日新聞（臺灣版）	第5版	大阪：朝日新聞社	日	全文	191
277	1936.4.25		臺陽展の審査　搬入は二百五十點　夕刻に入選發表	臺陽展的審查　搬入作品有二百五十件　傍晚公布入選名單	臺灣新民報		臺北：株式會社臺灣新民報社	日	全文	192
278	1936.4.27		臺陽展蓋明け　撤回問題で大人氣	臺陽展開跑　因撤回問題大受歡迎	臺灣日日新報	日刊11版	臺北：臺灣日日新報社	日	全文	192
279	1936.4.28	足立源一郎	臺陽展を觀て　……一層の研究を望む	觀臺陽展　……期待更多的研究	臺灣日日新報	日刊4版	臺北：臺灣日日新報社	日	節錄	193
280	1936.4.28		臺陽畫展　開于教育會館　觀眾好評		臺灣日日新報	夕刊4版	臺北：臺灣日日新報社	中	全文	193
281	1936.5.5		臺陽展　女流作家進出　本年出品倍多		臺灣日日新報	夕刊4版	臺北：臺灣日日新報社	中	未收錄	
282	1936.9.24		臺灣書道展　授賞發表　長官賞二名		臺灣日日新報	夕刊4版	臺北：臺灣日日新報社	中	全文	194
283	1936.9		無標題		出處不詳			中	全文	194
284	約1936.10.15		臺展の搬入　第一日　東洋畫三一點　西洋畫二五五點	臺展搬入第一天　東洋畫三十一件　西洋畫二百五十五件	出處不詳			日	全文	195
285	1936.10.15		第十回臺展　搬入第一日		臺南新報	第7版	臺南：臺南新報社	日	未收錄	
286	1936.10.15		昨年よりも多い　臺展第一日の搬入　洋畫は斷然リード	比去年還多　臺展第一天的搬入　西洋畫斷然領先	臺灣日日新報	日刊11版	臺北：臺灣日日新報社	日	未收錄	
287	1936.10.16		臺展搬入日　初日多數　較客年更多		臺灣日日新報	夕刊4版	臺北：臺灣日日新報社	中	未收錄	
288	1936.10.19		榮えある入選者	光榮的入選者	臺灣日日新報	日刊7版	臺北：臺灣日日新報社	日	未收錄	
289	1936.10.19		臺展第十回展審查結果　一人一品搬入傾向特に顯著	臺展第十回展審查結果　一人一作的搬入傾向尤其顯著	臺南新報	第7版	臺南：臺南新報社	日	未收錄	
290	1936.10.20		目覺しい台展　發展に驚く　幣原審查委員長談	耀眼的臺展　令人驚訝的成長　幣原審查委員長談	大阪朝日新聞（臺灣版）	第5版	大阪：朝日新聞大阪本社	日	未收錄	
291	1936.10.20		人事		臺灣日日新報	夕刊4版	臺北：臺灣日日新報社	中	節錄	195
292	1936.10.22		臺展十年間推薦者　東西洋畫各有四名		臺灣日日新報	日刊12版	臺北：臺灣日日新報社	中	全文	195
293	1936.10.22		臺展十年　連續入選者　表彰遲延		臺灣日日新報	夕刊4版	臺北：臺灣日日新報社	中	全文	196
294	1936.10.22		台展入選者氏名		大阪朝日新聞（臺灣版）	第5版	大阪：朝日新聞大阪本社	日	未收錄	

No.	日期	作者	原標題	中譯標題	報紙/期刊	卷期/頁次/版次	出版者	語言	收錄範圍	頁數索引
295	1936.10.25	蒲田生	台展街漫步　C	臺展街漫步　C	大阪朝日新聞（臺灣版）	第5版	大阪：朝日新聞大阪本社	日	節錄	196
296	1936.10.25		美術の秋　臺展を見る	美術之秋　臺展觀後感	臺灣經世新報	第4版	臺北：臺灣經世新報社	日	節錄	196
297	1936.10.29	宮武辰夫	臺展そぞろ歩き　西洋畫を見る	臺展漫步　西洋畫觀後感	臺灣日日新報	日刊4版	臺北：臺灣日日新報社	日	全文	197
298	約1936.10	錦鴻生	臺展十週年展を見て（二）	臺展十週年展觀後感（二）	臺灣新民報		臺北：株式會社臺灣新民報社	日	全文	200
299	約1936.10	錦鴻生	臺展十週年展を見て（三）	臺展十週年展觀後感（三）	臺灣新民報		臺北：株式會社臺灣新民報社	日	全文	201
300	1936.11.4		臺展十周年祝賀式　きのふ盛大に舉行　連續入賞者及び勤續役員に　夫々記念品を贈る	臺展十週年慶祝會　昨日盛大舉行　頒獎給連續得獎者與連續勤務幹事	臺灣日日新報	日刊7版	臺北：臺灣日日新報社	日	未收錄	
301	1936.11.4		臺展祝賀會　表彰多年作家役員		臺灣日日新報	夕刊8版	臺北：臺灣日日新報社	中	全文	202
302	1936.11.14		嘉義		新高新報	第15版	臺北：新高新報社	中	節錄	202
303	1937.2		無標題		出處不詳			日	全文	203
304	1937.3.23		臺陽美術展　出品畫は公開鑑查	臺陽美術展　出品畫公開審查	臺灣日日新報	日刊11版	臺北：臺灣日日新報社	日	未收錄	
305	1937.3.24		臺陽美術展　對出品畫　公開鑑查		臺灣日日新報	日刊8版	臺北：臺灣日日新報社	中	全文	203
306	1937.4.27		臺陽展入選發表　新入選は十八點	臺陽展入選發表　新入選有十八件	臺灣新民報		臺北：株式會社臺灣新民報社	日	全文	204
307	1937.5.3	平野文平次	臺陽展漫步		臺灣日日新報	日刊6版	臺北：臺灣日日新報社	日	節錄	206
308	1937.10.9		皇軍慰問繪畫展　愈よけふより開催	皇軍慰問繪畫展　今日起開展	臺灣日日新報	日刊7版	臺北：臺灣日日新報社	日	全文	206
309	1937.10.10		皇軍慰問の繪畫展　森岡長官けふ來場	皇軍慰問的繪畫展　森岡長官今日蒞臨	臺灣日日新報	夕刊2版	臺北：臺灣日日新報社	日	全文	207
310	1937.10.15		彩管報國　皇軍慰問畫展　賣約と贈呈終る	彩管報國　皇軍慰問畫展　賣約與贈呈終了	大阪朝日新聞（臺灣版）	第5版	大阪：朝日新聞大阪本社	日	全文	207
311	1938.4.27		臺陽展入選の發表	臺陽展入選的發表	臺灣日日新報	日刊11版	臺北：臺灣日日新報社	日	全文	208
312	1938.5.3	岡山蕙三	臺陽展の印象	臺陽展的印象	臺灣日日新報	日刊3版	臺北：臺灣日日新報社	日	節錄	209
313	1938.10.20		嘉義は畫都　入選者二割を占む	嘉義乃畫都　入選者占兩成	臺灣日日新報	日刊5版	臺北：臺灣日日新報社	日	全文	209
314	1938.10.28	岡山蕙三	府展漫評（四）　洋畫の部	府展漫評（四）　西洋畫部	臺灣日日新報	日刊3版	臺北：臺灣日日新報社	日	節錄	209
315	1939.5.6	加藤陽	臺陽展を見る	臺陽展觀後感	臺灣日日新報	日刊3版	臺北：臺灣日日新報社	日	節錄	210
316	1939.6.11		臺陽展會員から恤兵金	臺陽展會員捐贈恤兵金	臺灣日日新報	夕刊2版	臺北：臺灣日日新報社	日	全文	210
317	1939.10.25		第二回府展の審查終了　目につく興亞色に滿ちた畫題　東洋畫三四點西洋畫七十點入選	第二回府展審查結束　畫題以興亞色為主流　東洋畫三十四件西洋畫七十件入選	臺灣日日新報	日刊7版	臺北：臺灣日日新報社	日	未收錄	
318	1939.10.25		特選の變り種　初入選の女流と遺作	特選之變種　初次入選之女流與遺作	臺灣日日新報	日刊7版	臺北：臺灣日日新報社	日	未收錄	
319	1939.11.3	山下武夫等	府展の西洋畫（中）	府展的西洋畫（中）	臺灣日日新報	日刊6版	臺北：臺灣日日新報社	日	節錄	210
320	1940.4.28		精魂打ち込んだ　力作堂に滿つ台陽美術展幕開く	凝聚精魂的力作充滿會場　臺陽美術展開幕	大阪朝日新聞（臺灣版）	第5版	大阪：朝日新聞大阪本社	日	未收錄	

No.	日期	作者	原標題	中譯標題	報紙/期刊	卷期/頁次/版次	出版者	語言	收錄範圍	頁數索引
321	1940.5.2		臺陽展合評座談會（三）　廿七日夜　臺北公會堂で	臺陽展合評座談會（三）　廿七日夜　於臺北市公會堂	臺灣新民報	第8版	臺北：株式會社臺灣新民報社	日	節錄	211
322	1940.5.2	G生	第六回台陽展を觀る	第六回臺陽展觀後感	大阪朝日新聞（臺灣版）	第5版	大阪：朝日新聞大阪本社	日	節錄	212
323	1940.5.2	岡田穀	臺陽展を觀る	觀臺陽展	臺灣日日新報	日刊6版	臺北：臺灣日日新報社	日	節錄	212
324	1940.6.1	吳天賞	臺陽展洋畫評		臺灣藝術	第4號（臺陽展號），頁12-14	臺北：臺灣藝術社	日	全文	213
325	1940.6.1	陳春德	私のらくがき	我的塗鴉	臺灣藝術	第4號（臺陽展號），頁19-20	臺北：臺灣藝術社	日	全文	216
326	1940.10.20		第三回臺灣美術展　昨日で受付締切り	第三回臺灣美術展　送件受理於昨日截止	臺灣新民報	第2版	臺北：株式會社臺灣新民報社	日	未收錄	
327	1940.10.22		譽れの臺展入選者　きのふ發表さる	榮譽的臺展入選者　昨日名單發表	臺灣新民報	第2版	臺北：株式會社臺灣新民報社	日	未收錄	
328	1940.10.22		第三回府展入選發表　新入選は僅かに十五名	第三回府展入選發表　新入選僅有十五名	臺灣日日新報	日刊7版	臺北：臺灣日日新報社	日	未收錄	
329	1940.12.20	楊佐三郎、吳天賞	第三回府展の洋畫に就いて	第三回府展的洋畫	臺灣藝術	第1卷第9號，頁31-33	臺北：臺灣藝術社	日	節錄	218
330	1941.4.27		公會堂の臺陽展　今年から彫刻部を新設	公會堂的臺陽展　今年起新設彫刻部	臺灣日日新報	夕刊2版	臺北：臺灣日日新報社	日	全文	218
331	1941.10.24		きのふ發表　第四回府展入選者　新入選は二十八名	昨日發表　第四回府展入選者　新入選有二十八名	臺灣日日新報	日刊3版	臺北：臺灣日日新報社	日	未收錄	
332	1942.5.2		陸海軍部へ繪畫を獻納	向陸海軍部捐獻繪畫	臺灣日日新報	日刊3版	臺北：臺灣日日新報社	日	全文	219
333	1942.5.4	陳春德	全と個の美しさ　今春の臺陽展を觀て	整體與個別之美──今春的臺陽展觀後感	興南新聞	第4版	臺北：興南新聞臺灣本社	日	節錄	219
334	1942.10.17		第五回府展入選者　きのふ發表　新入選は三十六點	第五回府展入選者　昨天發表　新入選三十六件	臺灣日日新報	日刊3版	臺北：臺灣日日新報社	日	未收錄	
335	1942.10.24		特選など決定す　第五回台灣美街（術）展覽會	特選等名單已定　第五回臺灣美街（術）展覽會	朝日新聞（臺灣版）	第4版	大阪：朝日新聞大阪本社	日	未收錄	
336	1942.11.10	立石鐵臣	府展記		臺灣時報	第25卷第11號，頁122-127	臺北：臺灣時報發行所	日	節錄	220
337	1943.4.28		力作揃ひの臺陽美術展	力作齊聚的臺陽美術展	臺灣日日新報	日刊3版	臺北：臺灣日日新報社	日	全文	220
338	1943.4.29		臺灣の美術家結集　美術奉公會を結成　端午の節句に發會式	臺灣的美術家集聚　成立美術奉公會　於端午佳節舉行成立大會	臺灣日日新報	夕刊2版	臺北：臺灣日日新報社	日	未收錄	
339	1943.4.30	陳春德	臺陽展合評		興南新聞	第4版	臺北：興南新聞臺灣本社	日	全文	221
340	1943.5.2		台灣美術奉公會誕生　理事長に鹽月桃甫氏	臺灣美術奉公會誕生　理事長為鹽月桃甫	朝日新聞（臺灣版）	第4版	大阪：朝日新聞大阪本社	日	全文	224
341	1943.5.3	陳春德、林林之助	臺陽展會員　合宿夜話		興南新聞	第4版	臺北：興南新聞臺灣本社	日	全文	225
342	1943.5.24		文化消息		興南新聞	第4版	臺北：興南新聞臺灣本社	日	全文	226
343	1943.10.26	鷗汀生	戰下の府展	戰下的府展	臺灣日日新報	夕刊2版	臺北：臺灣日日新報社	日	未收錄	
344	1943.12	王白淵	府展雜感──藝術を生むもの	府展雜感──孕育藝術之物	臺灣文學	第4卷第1期，頁10-18	臺北：臺灣文學社	日	節錄	226
345	1945.3		臺陽展を中心に戰爭と美術を語る（座談）	以臺陽展為主談戰爭與美術（座談）	臺灣美術		臺北：南方美術社	日	節錄	227
346	1946.9.10		美術展審查委員　已決定二十七名		民報	第2版	臺北：民報社	中	全文	228

No.	日期	作者	原標題	中譯標題	報紙/期刊	卷期/頁次/版次	出版者	語言	收錄範圍	頁數索引
347	1946.10.17		本省首屆美術展覽會　各部審查已完畢　計選出：國畫三十三點、西洋畫五十四點、彫刻十三點		民報	第3版	臺北：民報社	中	節錄	228
348	1946.10.18		長官招待審查員　美術展不日開幕		民報	第3版	臺北：民報社	中	全文	229
349	1946.10.18		文協主辦美術座談會		民報	第3版	臺北：民報社	中	全文	229
350	1946.11.1		美術展閉幕　蔣主席訂購多幀		民報	第3版	臺北：民報社	中	全文	229
351	1946.12.1		美術座談會		臺灣文化	第1卷第3期，頁20-24	臺北：臺灣文化協進會	中	節錄	230
352	1947.2.3		本省教育會昨召開圖畫科編輯會決定各級書本主編人		民報	第3版	臺北：民報社	中	全文	235

編後語

　　本卷與第十三卷為陳澄波相關評論文章之彙集。本卷收錄陳澄波生前相關之剪報與雜誌文章，內容含：展覽報導、作品評論、活動記錄等；第十三卷則是收集其歿後相關之評論、展覽與研究文章等。兩卷編輯上均以文字為主。

　　本卷之文章來源有二，其一為家屬保存的50餘篇陳澄波相關剪報與雜誌文章：由於剪報黏貼於紙上，故判斷陳澄波應有剪貼報紙的習慣。家屬曾言因戰後保存環境不佳，導致部分剪報被蟲蛀而損毀，故陳澄波原有的剪報數量應當不止於此。其二為編者自行蒐集之文章：為了讓讀者對其生平有更全面性的瞭解，編者另外再蒐集其他報章雜誌上刊載的文章，查找了各個報紙、期刊資料庫，也至圖書館查閱了可能的復刻本、微捲資料等。最後兩者合計文章總數多達350餘篇。然而囿於全書篇幅，無法收錄所有文章全文，在編輯上被迫有所取捨，謹確定收錄原則如下：一、家屬保存之文章全文收錄。二、部分文章僅「節錄」與陳澄波相關之文字。三、若文章內容與陳澄波相關甚少，則不收錄，僅載於書末之目錄中。四、內容重複或相似之文章，如：《臺灣日日新報》有時會刊登內容相同之日文版、漢文版文章，則僅擇一收錄；未收錄之文章也記於書末之目錄中，以供讀者備查。書末目錄即是編者蒐集到的所有文章清單，詳載文章出處與收錄情形，讀者若欲進一步了解文章全文可參酌目錄按圖索驥。

　　文章依年代順序編排，不另做分類，如此可對陳澄波生平活動有較全面且連貫性的呈現與了解。部分年代不詳之文章，則依內容判斷大致年代，置於其中。

　　編輯時面對如此龐大資料，加上早期剪報常有錯字、漏字、標點符號標示不明確、印刷與現存影本不清等問題，使得在整理、建立清單、內容謄打、校對上，均花費極大時間與心力。特別是其中又有近210餘篇乃戰前日文資料，由於戰前日文與現代日文多所不同，更增添了中譯的難度，幸有李淑珠老師應允協助大部分的日文辨識與中譯，在此一併誌謝。

　　陳澄波的遇難，導致他的事蹟長期被埋沒或被誤解，透過本卷的出版，全面性的搜羅其生平相關報導資料，可以瞭解陳澄波在當時藝壇上的活動與評價，有助於重建其生命史。

財團法人陳澄波文化基金會
研究專員　賴鈴如

Editor's Afterword

This volume and Volume 13 together are a collection of review articles related to Chen Cheng-po. Included in this volume are newspaper and magazine clippings related Chen Cheng-po's lifetime—reports on his exhibitions, reviews of his artworks, and records of his activities. Volume 13, on the other hand, is a compilation of posthumous review, report and research articles. Both volumes are mainly text-based.

The articles in this volume come from two sources. First, there are some 50 articles preserved by the artist's family which are clippings from newspapers and magazines. Since these clippings are backed with paper, it can be deduced that Chen Cheng-po had a habit of clipping and pasting newspaper articles. According to Chen's surviving family members, because preservation conditions were less than ideal after the War, some of the clippings were damaged by insects. In other words, the original number of clippings should be much higher. Second, in order to give readers a more comprehensive understanding of the life of the painter, the editor has additionally included articles published in various newspapers and magazines. After scouring the databases of numerous newspapers and journals, as well as combing through possible reprints and microfiche materials in libraries, more than 350 articles have been obtained. Due to page limitations, however, it is impossible to incorporate all of them in this volume and there has to be some sort of editorial trade-offs. Eventually, the following rules of inclusion have been set. First, all the articles saved by Chen Cheng-po's family members will be included. Second, for some articles, only those parts related to Chen Cheng-po will be excerpted for inclusion. Third, articles which are only marginally related to Chen Cheng-po will not be included; instead, they will be listed in a catalog appended to this volume. Fourth, for articles with duplicated or similar contents (e.g., *Taiwan Daily News* would sometimes publish both the Japanese and Chinese versions of the same article), only one of the articles will be included, while the other will be listed in the appended catalog for reference purposes. The appended catalog is a list of all the articles collected by the editor, detailing their origins and whether they are included in full, in excerpted form, or not at all. This way, readers who are interested in the full versions would know how to access them.

The articles are arranged chronologically and not categorized so as to present a more comprehensive and continuous picture of Chen Cheng-po's lifetime activities. For an article with uncertain publication dates, the year of publication is estimated from the content and the article will then be inserted accordingly.

Because of the enormous amount of materials involved, the editor has to put in a lot of time and effort in compiling and building the appended list, as well as in amending, typing up and proofreading the texts. Adding to the difficulty is that typographical errors are quite common in early newspaper articles and that the original pages or existing photocopies are often indistinct. In particular, as nearly 210 articles are Japanese ones from the pre-war era, and as pre-war Japanese writings are quite different from contemporary Japanese writings, the difficulty of translating them into Chinese has increased. Fortunately, Li Shu-chu, Associate Professor, Department of Visual Communication Design, Ming Chi University of Technology, was willing to lend her expertise in the identification and Chinese translation of most of the Japanese writings. For this, I would like to extend my heartfelt thanks to her here.

Chen Cheng-po's unjust death had led to the long-time concealment or misunderstanding of his life. Thanks to the publication of this volume in which reports and information related to his lifetime activities are comprehensively compiled, we can now have an idea of how he conducted himself in and how he was appraised by the art circle of his time, which would help reconstruct his life history.

Researcher,
Judicial Person Chen Cheng-po Cultural Foundation
Lai Ling-ju

國家圖書館出版品預行編目資料

陳澄波全集. 第十二卷, 論評(I)/ 蕭瓊瑞總主編. -- 初版.
-- 臺北市：藝術家出版；[嘉義市]：陳澄波文化基金會；
[臺北市]：中研院臺史所發行, 2020.12
252面；22×28.5公分
ISBN 978-986-282-249-4(精裝)

1.藝術評論

901.2 109006449

陳澄波全集
CHEN CHENG-PO CORPUS
第十二卷・論評（I）
Volume 12 · Comments（I）

發　　行：財團法人陳澄波文化基金會
　　　　　中央研究院臺灣史研究所
出　　版：藝術家出版社
發 行 人：陳重光、翁啟惠、何政廣
策　　劃：財團法人陳澄波文化基金會
總 策 劃：陳立栢
總 主 編：蕭瓊瑞
編輯顧問：王秀雄、吉田千鶴子、李鴻禧、李賢文、林柏亭、林保堯、林釗、張義雄
　　　　　張炎憲、陳重光、黃才郎、黃光男、潘元石、謝里法、謝國興、顏娟英
編輯委員：文貞姬、白適銘、安溪遊地、李益成、林育淳、邱函妮、許雪姬、陳麗涓
　　　　　陳水財、陳柏谷、張元鳳、張炎憲、黃冬富、廖瑾瑗、蔡獻友、蔡耀慶
　　　　　蔣伯欣、黃姍姍、謝慧玲、蕭瓊瑞
執行編輯：賴鈴如
美術編輯：柯美麗
翻　　譯：日文／潘（番翻）（序文）、李淑珠、蘇文淑、伊藤由夏、王淑津
　　　　　英文／陳彥名（序文）、盧藹芹

出 版 者：藝術家出版社
　　　　　台北市金山南路（藝術家路）二段165號6樓
　　　　　TEL：（02）23886715
　　　　　FAX：（02）23965708
　　　　　郵政劃撥：50035145 藝術家出版社帳戶

總 經 銷：時報文化出版企業股份有限公司
　　　　　桃園市龜山區萬壽路二段351號
　　　　　TEL：（02）2306-6842

製版印刷：欣佑彩色製版印刷股份有限公司
初　　版：2020年12月
定　　價：新臺幣1000元

ISBN　978-986-282-249-4（軟皮精裝）